미술 — 보자기

**보는 일, 자신을,
기억하는 힘**

미술 ── 보자기

보는 일, 기억하는 힘

자신을,

도광환 지음

자연
경실

현대 작가 중에 김훈1948~을 좋아한다. 그의 책을 십여 권 읽은 뒤 독후감을 쓴 적이 있다. 독후감 첫 문장은 이렇게 시작했다. "산들바람인줄 알았으나 토네이도였고, 파랑주의보로 여겼으나 허리케인이었다."

미술에서도 마찬가지였다.

내가 미술을 좋아해서 집중적으로 책을 읽고, 기회가 되면 갤러리를 찾게 된 건 오래된 일이 아니다. 사진기자로서 청와대 출입 기자를 상대적으로 오래, 자주 했다. 띄엄띄엄 오가며 국내·외 다양한 현장에서 네 명의 대통령을 취재했다. 김대중, 노무현, 이명박, 박근혜 대통령이다.

2013년 10월, 지금은 고인이 된 엘리자베스 여왕Elizabeth II. 1926~2022을 취재하기 위해 런던 버킹검 궁 접견실을 방문했을 때, 사방의 벽에는 영국이 자랑하는 그림들이 잔뜩 걸려 있었다. 하지만 미술에 관심이 없던 나는 그림들을 배경으로 기념사진만 찍은 뒤 작품들은 거들떠보지도 않았다.

꼭 1년 뒤인 2014년 10월, 이탈리아 밀라노를 방문했다. 한 후배가 예약에 성공해 레오나르도 다빈치Leonardo da Vinci. 1452~1519의 <최후의 만찬>1497이 보존돼 있다는 산타 마리아 델레 그라치아 성당을 찾았다.

보안이 치밀한 방의 한쪽 벽에 내 눈과 마음을 압도하는 인류 최고의 유산, <최후의 만찬>이 그려져 있었다. 일반 미술관처럼 북적이며 관람하는 것이 아니라, '10여명, 15분 간 관람'이라는 방식 덕에 감상하는 내내 경건함과 숙연함에 휩싸일 수 있었다. 흔히 표현하듯 '영혼의 떨림'을 받았다. 계기가 됐다.

<최후의 만찬>이 밀라노에 있는 줄도 몰랐고, 벽화인 줄은 더더욱 알지 못

했던 난, 그즈음부터 미술에 관심을 갖기 시작했다. 쉬운 책부터 찾아 읽었다. 익숙한 그림부터 보기 시작했다. 비록 체계적인 독서는 아니었지만, 호기심을 충족하기에 충분할 정도로 시중에는 양질의 미술 관련 책들이 있었다. 2011년 미국 로스앤젤레스를 관광 차 방문했을 때, 여행 가이드가 <게티센터>를 소개했다. 처음 들어보는 장소였으나 건축물이나 조경이 굉장히 훌륭했다. 하지만 역시 미술을 잘 알지 못하던 때라 그림 감상보다는 야외 정원 산책에 대부분의 시간을 할애했다.

2015년 재방문한 로스앤젤레스에서 내가 서둘러 찾은 곳은 <게티센터>였다. 그때서야 모네Claude Monet. 1840~1926와 고흐Vincent van Gogh. 1853~1890,

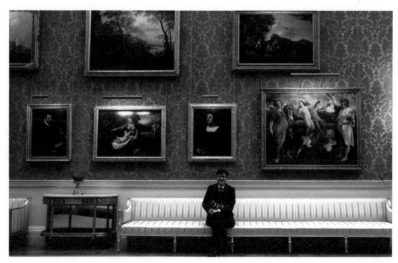

버킹검 궁 내 접견실

르누아르Auguste Renoir. 1841~1919 등의 작품이 눈에 들어왔다.

다시 이 글 첫 문장을 얻어 와 이렇게 비유한다. "밀라노는 토네이도였고, <최후의 만찬>은 허리케인이었다."

사진과 미술은 '이미지'라는 공통점이 있다. 뚜렷이 다른 특징도 있지만, 만 25년 동안 현장 취재를 하면서 얻은 사진 취재 경험이 미술서적 탐독에 많은 도움이 됐다.

미술평론가 이진숙이 《시대를 훔친 미술》2015에서 쓴 짧은 문장을 인용한다. "이야기는 힘이 세다." 이를 빗대어 이렇게 말하고 싶다. "이미지 역시 힘이 세다."

보도사진 한 장이 정치를 변화시키고, 제도를 바꾸고 드물게는 역사를 전환시키듯이, 그림 한 장은 한 개인의 영혼을 흔들기도 하고, 사회를 다시 규정하기도, 시대의 징표가 되기도 한다.

태어난 건 죽어야 다시 살아 날 수 있다. 앞의 것을 부정하거나 극복하고, 실험하거나 계승하는 일이 그것이다.

독일의 극작가며 시인인 베르톨트 브레히트Bertolt Brecht. 1898~1956는 "예술은 현실을 비추는 거울이 아니라, 현실을 만드는 망치다."라고 했다. 이는 현실에 안주하는 예술이 아니라 개혁에 앞장서는 예술, 전위에 서는 예술에 대한 주문이다.

하지만 예술이 망치 역할만 할 수는 없다. 현실을 반영하는 거울의 역할도 소중하다. '거울 그리고 망치로서의 예술'이 그 존재의 현실이고 이유다. 예술의 궁극적 목적은 감동과 혁신이다. 감동이란 인간 존재의 가치를 일깨

워주는 일이며, 혁신은 그로부터 세상을 개선하려는 의지다.

작가 채운도 《예술을 묻다》2022에서 세계를 다시 규정지은 팬데믹 시대를 '욕망이 무한 증식되는 번다한 삶과의 거리두기야말로 우리가 배워야 할 궁극의 지혜'로 성찰하며 예술에 대해서도 이렇게 말한다. "예술은 우리가 보지 못하는 혹은 보려 하지 않는 우리 자신의 욕망과 병을 비추는 거울이다." 예술은 삶의 이야기, 즉 인간의 역사를 쌓아나가는 수단이다. 정신분석학자 칼 융Carl Gustav Jung. 1875~1961도 "예술작품은 진실로 여러 세기에 걸쳐 쌓인 인간들의 메시지다."라고 했다.

시각 예술인 미술은 고유의 매력이 있다. 문학이나 음악에서처럼 비유적인 표현으로서가 아니라, 실제로 선이 있고, 색이 있고, 표정이 있다. 보이는 것을 거의 그대로 재현한다. 또는 전해지는 이야기를 상상해서 그리기도 하며, 변혁을 꿈꾸는 이미지를 창출하기도, 마음속에서 일어나는 그 '무엇'을 표현하기도 한다. 보이는 것을 보는 일, 보이지 않는 것을 보려 하는 일, 그것이 미술이다.

이 책은 르네상스 시기의 미술에서 시작해 현대 미술에 이르기까지 서양 미술을 중심으로, 이따금 우리 미술 작품도 예시하며 다양한 시각으로 감상한 짧은 글들의 모음이다. 미술의 역사나 기법의 변화, 화가의 생애나 화풍을 조망하거나 설명하는 책은 아니다.

세상의 중심인 '나'라는 존재를 앞세워 '나'를 고찰하는 일에서 시작해, '나'의 주변으로 영역을 넓혀 나가, '나와 가족', '나와 신화', '나와 자연', '나와 예술적 사유' 등으로 펼치며, 그 주제나 소재에 어울리는 미술 작품을 찾

아 감상했다. 되도록 많은 작품을 보기 위해 노력했다.

미술 감상의 방법은 크게 두 가지로 대별된다. '보고 느끼는 일'과 '보고 읽는 일'이다.

미술에세이스트 최혜진1982~은 다음과 같이 말했다. "우리가 막연히 정론이라고 여기는 관점도 어떤 누군가의 주관일 뿐이다. 전문가들로부터 선택된 것이다. 객관적인 시각이란 존재하지 않는다."

반면에 일본의 저명한 미술평론가 나카노 교코中野京子는 그림이 그려진 배경이나 뒷이야기, 역사적 사실을 알아야 그림을 감상하는 일이 즐거워진다면서, '보기'보다는 '읽기'를 주문한다.

둘 다 일리가 있다. 신화화나 역사화, 초상화의 경우는 그려진 인물들이 누군지, 왜 그림에서 그런 행동이나 표정을 짓고 있는지를 알고 나면 이해의 폭과 재미가 배가倍加되는 게 사실이다. 반면 인상주의 작품들이나 추상화 등 현대 미술은 각 개인마다 느끼는 감성이 중요하므로 굳이 정해진 답을 찾기 위해 노력할 필요가 없다. '그저 바라보는 일'이 더 소중하다.

어떤 선택을 하든지 미술은 일단 보는 일이다. 그리고 감동하는 일이다. 그로부터 바꾸는 일이다. 아무 지식도 없이 접한 그림이 마음을 떨리게 할 수도 있고, 처음엔 스쳐 지나갔던 조각품이지만, 여러 배경을 알고 나서 작품 앞으로 다시 다가가면 한없이 바라보게 되는 경우도 있을 것이다.

이미 말한 대로 나 역시 미술에 전문성을 가진 사람이 아니다. 그림이나 조각이 좋아서 자꾸 보는 사람일 뿐이다. 다만 항상 작품을 보는 '나'를 중시하려고 한다. 세상의 중심은 '나'다. '나'가 없는 세상은 존재할 수 없다.

이는 개인주의나 이기적인 사고방식과는 다르다.

취미든 일이든 '나'를 존중하지 않는다면 세상은 허무하다. 화가들이 자화상을 그린 이유도 비슷하다. '나'를 앞세워야 성찰이 가능하고, 존중할 수 있다. 세상의 시작은 '나'다. 그런 사유가 굳건하면 나를 넘어 타인도 '상상'할 수 있다.

이 책의 출판이 가능했던 건 약 1년 전 시작한 SNS 덕택이다. 계정만 만들어 놓고 아무 글도 올리지 않자, 한 후배가 "좋아하는 일을 글로 써보세요."라고 했다. 평소 관심 있던 그림을 한 점 올렸고, '미술이야기'는 그렇게 시작됐다. 거의 이틀에 한 편씩 미술 감상문을 썼다.

이 책은 그 글들을 보완하면서 주제별로 엮은 결과물이다. 미술에 깊은 지식은 필요치 않으며, 많은 그림을 본 경험이 없어도 관계없다. 그림 한 편마다 내가 쓴 감상을 토대로 각자 느끼거나 알게 되는 사실이 있으면 족할 일이다. 그럴 수 있다고 생각한다.

이 책의 주제와 목적을 다음과 같이 요약하며 서론을 마친다.

"나는 그림을 전문적으로 그리거나 평론하는 사람이 아니다. '미술을 보는 일로 자신을 기억하는 힘'을 갖추고 싶다. 줄여서 이 책의 제목처럼 '미술-보자기'다. 나는 평면에 그려진 그림과 조각의 입체미를 통해 날카로움과 부드러움으로 얽힌 세상과 인간을 알고, 그 속에 서린 차별을 지워나가면서 종국엔 '나'를 더 알고 싶다. 나는 내가 소중하게 간수하는 '예술의 힘'을 믿는다. 그건 '자유와 해방으로 향하는 출구를 가리키는 나침반'이다."

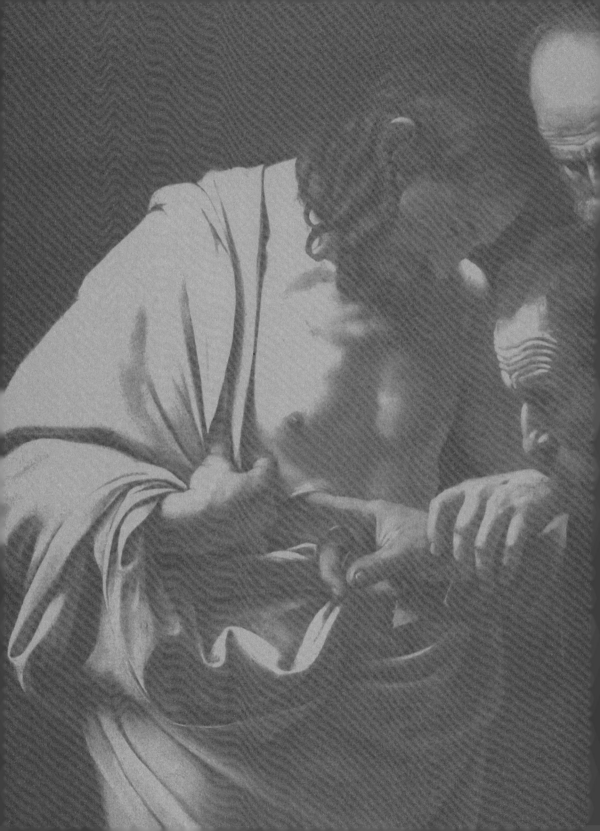

'나'는 누구인가

들어가며

◆

'르네상스'는 서양의 역사에서 '개인의 발견'을 의미한다. '신 중심'에서 '인간 중심'
으로의 변화다. 종교, 신분, 지위 등에 포섭된 '특수한 개인'에서 '개별적 개인'이
라는 인식의 시초다. 르네상스라는 이름을 문화사적으로 정착시킨 이는 19세기
스위스 출신 역사가인 야코브 부르크하르트Jacob Christoph Burckhardt. 1818~1897였다.
그는 1860년 발간한 《이탈리아의 르네상스 문화》에서 14~16세기 이탈리아 중심
의 문화운동을 중세와 대립된 하나의 '시대'로 파악했다.

고전과 고대의 부흥, 인간과 자아 및 세계의 발견, 자유주의와 인문주의의 발전
은 르네상스의 핵심적 특징이다. 이로부터 예술 전반에 '나'가 등장한다. 예술에
서 '나'를 고민했다는 것은, 존재 및 사유에서 '나'를 찾아 나선 일과 상통한다. 르
네상스는 기독교가 모든 영역을 지배한 중세의 틀에서 벗어나, '자유로운 개인'으
로까지 성장할 수 있는 토대를 마련했다.

바탕이 된 계기 중 하나는 아이러니하게도 페스트의 창궐이었다. 페스트는 중앙
아시아에서 유입된 것으로 추측하지만, 유래와 전파과정에 대한 정설은 없다. 그
타격은 가공할 만한 '폭격'이었다. 특히 1340년대 대규모로 유행한 페스트는 당
시 유럽 인구를 최소 2분의 1, 최대 5분의 1로 격감시켰다고 하니, 죽음은 일상이
될 정도로 삶과 공존했다.

페스트가 휩쓸고 간 유럽은 봉건주의와 장원제도가 붕괴되는 시작이 됐으며, 물
리적으로는 노동력의 소중함을 깨닫는 계기로, 정신적으로는 '부속품으로서의

개인'이 아닌 '나'를 발견하는 시작이 됐다.

서양사회에서 발달한 '개인주의'는 이런 역사적 사실과 연결된다. 마침내 르네 데카르트René Descartes. 1596~1650는 1637년 네덜란드서 간행된 《방법서설》에서 '나는 생각한다. 그러므로 나는 존재한다.'는 철학적 제1명제를 선언하기에 이른다. 이는 '나'라는 내부에 들어 있는 '나'라는 대상을 의식하는 것이다. 이를 철학적으로 '자기의식'이라고 한다.

이런 사유는 미술에서도 첨예하게 반영됐다. 중세 봉건주의 미술은 기독교인들에게 '교육과 구원을 위한 도구'였을 뿐이다. 성직자를 제외한 대부분의 신자들이 문맹이었기에, 교회를 장식한 벽화나 스테인드글라스 등은 성경과 그리스도 및 성인들의 생애를 보여주는 장치였다. <그레고리 성가>를 편찬한 교황 대★ 그레고리540~604는 서기 600년께 "그림은 글자를 모르는 사람들을 위한 독서다."라고 언급하기도 했디.

르네상스 시기 고대 그리스 문화를 재발견하면서, 미술에서도 교육을 넘어선 미적 가치와 존재의 본질을 찾아 나선다. 눈에 띄는 모색은 인간의 감정을 그림에 투영하는 일이었다. 무표정하고 불투명한 인물들이 감정을 가진 개인들로 바뀌기 시작했다.

중세의 마지막, 혹은 르네상스를 연 화가로 불리는 이탈리아의 조토 디 본도네Giotto di Bondone. 1267~1337가 파도바의 스크로베니 성당에 그린 벽화를 보면 이런 변화를 감지할 수 있다. 벽화 중 <그리스도 죽음을 슬퍼함>1305이다.

십자가형을 받고 죽은 예수를 둘러싼 인물과 천사들의 동작이나 표정에서 '애哀'가 생생히 살아 있다. 몸을 숙이며 팔을 벌려 예수를 바라보는 사도 요한의 자세는 회화의 새로운 지평을 열었다는 평가다. '그림의 연극적 효과'로 부른다.

조토는 문학에서 '거대한 서사시', 《신곡》을 쓴 단테 알리기에리Dante Alighieri. 1265~1321와 동시대 예술가다.

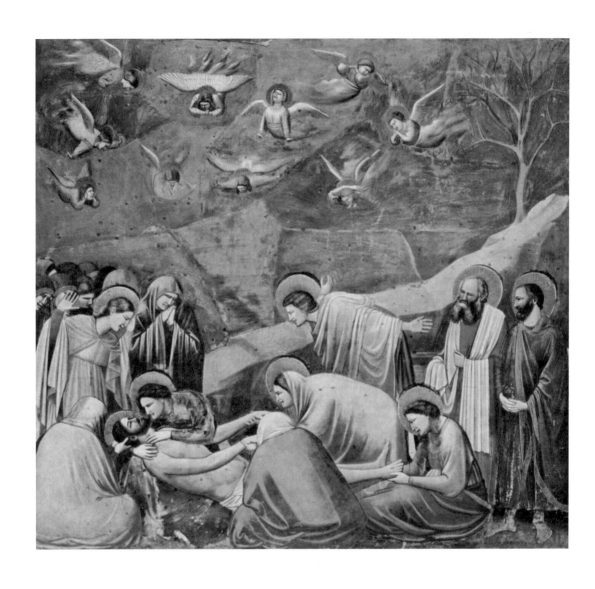

그리스도 죽음을 슬퍼함
조토 디 본도네 1305 파도바 스크로베니 예배당

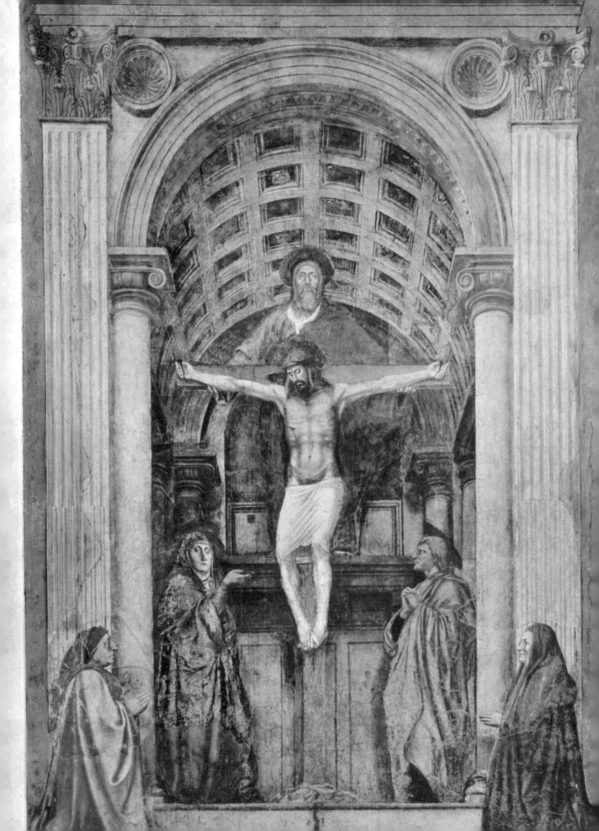

약 100년 후 건축가 및 조각가였던 필리포 브루넬레스키Brunelleschi. 1377~1446가 발견하고, 피렌체 화가 마사초Masaccio. 1401~1428가 <성 삼위일체>1425에서 처음 구현한 '원근법'은 또 다른 '회화의 혁명'이 됐다. 당시 이 작품을 본 사람들은 그림의 입체감과 깊이감에 놀라 입을 다물지 못했다고 한다. 서양 회화사에 분수령이 된 걸작이다.

원근법은 '내가 중심이 돼' 바라본 3차원의 사물을 2차원의 평면 위에 그리는 일이다. 원근법은 사물과 화폭을 바라보는 '나의 관점'이다. 화가는 소실점을 향해 그림을 '지배한다.' 한 위치에서 한 점을 향해 지배하려는 의도에는 '정복'의 관점이 스며들어 있다.

원근법은 서양회화 5백년을 관통하는 회화의 제1원리로 꾸준히 작동했다. 이에 비해 '자연과의 합일'을 중시하는 동양회화에는 원근법이 없다.

작가 김훈1948~의 원근법 해석이 주목할 만하다. "원근법으로 세상을 바라보는 사람은 자신의 위치를 지상의 한 점 위에 결박하고, 그렇게 결박된 자리를 세상을 내다보는 관측소로 삼는다."

르네상스 이후, 정해진 자리에서 시작한 '관측'의 대상 중 하나는 '나'였다.

성 삼위일체
마사초 1425 피렌체 산타 마리아 노벨라 성당

‘나’에 대한 고찰

‘나’를 ‘개인’으로 들여다보는 일은 하나의 철학이 된다. 철학적 명상을 굳이 책으로 쓰거나, 연설하지 않더라도 존재에 대해 고민하는 사유 자체가 철학이다.

화가들도 이를 담당했다. 신화를 즐겨 읽고 성경의 내용을 상기하는 역사화를 주로 그렸지만, 그림에 개성을 입히기 시작했다. 앞서 말한 희로애락의 표현과 원근법이 무기가 됐다. 더불어 화가들은 동시대의 인물들을 회화에 삽입하던 혁신도 시도했다. 주로 그림 주문자나 후원자의 얼굴들이었는데, 심지어 화가 자신의 얼굴도 그려 넣었다.

화가들은 ‘개인의 옷’을 입은 ‘나’를 바탕으로, ‘나와 가족’, ‘나와 공동체’, ‘나와 자연’ 등을 둘러보기 시작했다. 이는 인간의 가치를 숙고하는 일이다. 삶은 무엇이고, 삶의 본질은 어떤 것일까?

◆ **Death**죽음 ◆

삶에 대한 탐구를 위해 화가들은 ‘죽음’에 대한 문제부터 고찰했다. 누구나 죽기 마련이기 때문이다. 존재에게 가장 평등한 대면은 죽음이다. 죽음이 있기에 삶이 있지만, 나 자신과 작별해야하는 시간은 반드시 온다.

영국의 근현대를 대표하는 작가인 E M 포스터Edward Morgan Forster. 1879~1970도 말했다. “죽음 자체는 사람을 파괴하지만, 죽음에 대한 관념은 사람을 구원한다.” 그

렇다. 죽음을 떠올리며 경건할 수 있기에 우리의 삶은 빛나는 것이다.

르네상스 시기, 독일의 한스 홀바인Hans Holbein the Younger. 1497~1543이 그린 <그리스도의 죽음>(1521)은 죽음을 대하는 시선이 이전과 크게 달라졌음을 보여준다. 죽은 예수의 거무튀튀한 얼굴빛과 손과 발, 눈을 뜨고 입을 벌린 표정, 흐트러진 머리, 가녀린 몸, 살짝 돌린 고개 등이 성스럽거나 신비하지 않다. 디테일한 표현이 주변의 이웃이나 이름도 모르는 어떤 이의 죽음을 그린 것 같다. 관 속에 누운 사람이 그리스도임을 알게 되면서, 종교와 세상을 바라보는 줏대가 달라졌음을 깨닫는다. 오래 바라보기 쉽지 않다.

인류의 죄를 대신해 죽은 뒤 부활한 예수지만, 죽음에 처한 모습은 우리와 다를 바 없다는 선언이다. 약 80년 전 플랑드르의 화가, 로히르 반 데르 바이덴 Rogier Van der Weyden. 1400?~1464이 그린 <십자가에서 내리심>1435전후과 비교해 보면 차이가 뚜렷하다. 바이덴이 그린 그리스도는 죽은 자의 자세이긴 하지만, 고요히 눈을 감은 채 경건함을 유지하고 있다. 그의 얼굴을 응시하면서 기도로 숙연함을 더하고 싶어진다.

그리스도의 죽음
한스 홀바인 1521 바젤 공립미술관

홀바인의 그림은 한창 종교개혁의 열기가 번지던 시기에 그린 그림이다. 전통 가톨릭에 대한 회의, 종교 지도자들에 대한 경고의 뜻이 포함된 것이라고 보는 견해도 있다. 죽음을 바라보는 뉘앙스나 종교의 권위에 응답하는 태도가 변화된 것만은 확실하다.

십자가에서 내리심
로히르 반 데르 바이덴 1435전후 마드리드 프라도 미술관

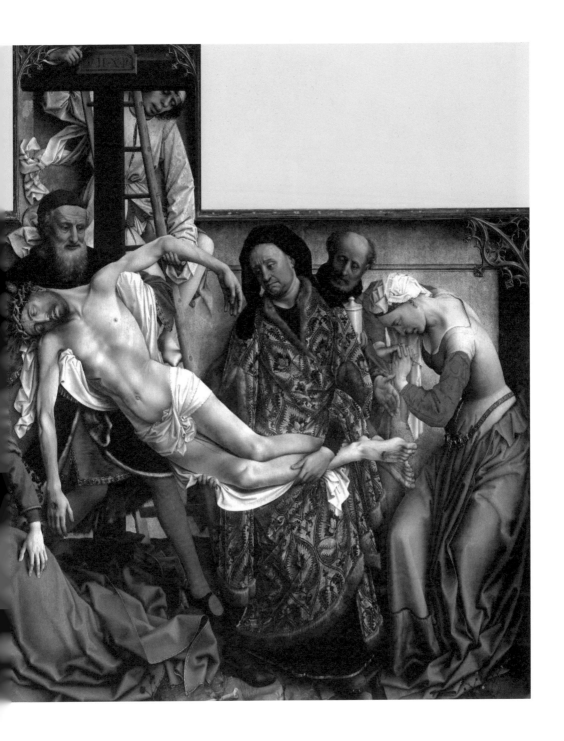

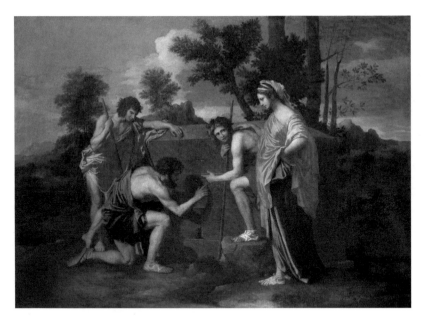

아르카디아에 나도 있다
니콜라 푸생 1640 파리 루브르 박물관

'죽음'이 주제인 작품으로 17세기 프랑스를 대표하는 그림 중 하나다.

목동들이 석판을 읽고 있다. 석판에는 라틴어로 '아르카디아에 나도 있다Et in Arcadia Ego'라고 적혀 있으며, 옆에는 아름다운 여인이 서 있다. 누굴까?

프랑스 회화는 이탈리아나 플랑드르 지역에 비하면 뒤늦게 발전했다. '이동왕궁' 탓이 컸다고 한다. 고정된 큰 궁의 부재로 건물 내·외부 장식을 위해 미술품을 걸어야 할 일이 적었던 것이다.

절대왕정이 시작될 무렵 등장한 화가가 '프랑스 회화의 영웅', 니콜라 푸생Nicolas Poussin. 1594~1665이다. 푸생은 대부분의 미술활동을 로마에서 펼쳤지만, 프랑스에 막대한 영향을 끼쳤다. 그리스 문화를 모범으로 하는 '고전주의'를 열었다.

이 그림은 푸생의 이름에 따라다니는 대표작인 <아르카디아에 나도 있다>1640이

다. '아르카디아'는 그리스 남부의 실제 지명이다. 목축 중심의 평화로운 전원으로서, '때 묻지 않은 자연'을 함축하는 이상향의 대명사였다.

목동들이 보는 석판은 무덤이다. 여기에 쓰인 글귀는, '죽음을 기억하라'는 의미인 '메멘토 모리Memento Mori'다.

서양회화에서 '메멘토 모리'의 상징은 보통 해골이었다. 모래시계, 비눗방울, 곧 지고 말 화려한 꽃 등도 '인생의 허무함'을 뜻하는 '바니타스Vanitas'로 그려졌다.

이 그림에서 바니타스는 석판이다. '이상향에서도 죽음은 피할 수 없다'는 의미며, 아름다운 여인도 영원할 수 없다는 숙고다.

푸생은 '철학자 화가'로 불릴 만큼 '모름지기 그림은 지적으로 읽어야 하는 것'이라고 주장했다. 이처럼 한참 들여다봐야 하고, 한참 생각해야 하는 그림, 그게 푸생이 추구한 회화였다. 죽음은 영원한 숙제요 미스터리며 미래에 대한 절박한 불안이다.

알 수 없는 무언가가 느릿하게, 불안하게 움직이는 으스스한 느낌이다. 점차 긴장이 고조되고, 어떤 사건이 벌어질 듯하다. 몇 차례 주제의 변화가 있지만, 20여분 동안 전개되는 느낌은 '스산하다'.

이 묘사는 그림이 아닌, 러시아 작곡가 세르게이 라흐마니노프Sergei Rachmaninoff. 1873~1943의 교향시 <죽음의 섬>에 대한 평이다. 이 곡은 그가 1905년에 한 작품을 본 뒤 만들었다고 한다. 스위스 출신 독일 화가 아르놀트 뵈클린Arnold Böcklin. 1827~1901이 그린 같은 제목의 그림, <죽음의 섬>1886이 그것이다.

뵈클린은 상징주의 화가로 분류된다. 상상, 신비, 병적인 영혼의 표현을 특징으로 하는 상징주의는 '실제 세계와의 결별'로 정의할 수 있다. 프랑스에서는 귀스타브 모로Gustave Moreau. 1826~1898, 오딜롱 르동Odilon Redon. 1840~1916이 밀고 끌었다.

1880년 남편을 잃은 한 젊은 부인의 의뢰를 받아 그린 그림인데, 어떤 동감을 발

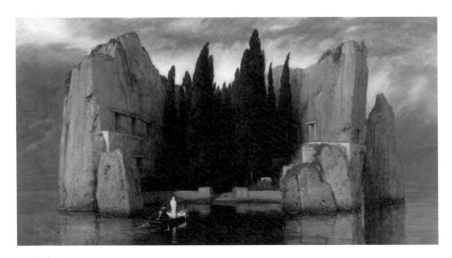

죽음의 섬 #3
아르놀트 뵈클린 1883 베를린 국립미술관

견했던 것인지, 그는 같은 분위기로 모두 다섯 점이나 그렸다.

<죽음의 섬>이라는 제목이 일반적이지만, 뵈클린은 이 제목을 부정했다. 그는 '꿈의 세계'임을 주장했다. '꿈'보다 '죽음'으로 해석하는 이유는 사람들의 고집이나 편견이 아니다. 그림 하단에 나룻배와 흰 옷을 입은 존재 때문이다. 그리스 신화에서 죽은 영혼을 저승으로 인도한다는 뱃사공 '카론'이 아니던가!

그림은 볼수록 라흐마니노프의 교향시처럼 스산하다. 바위섬과 사이프러스 나무의 대칭이 이를 더해준다. 이처럼 뵈클린의 그림은 대부분 죽음, 공포, 고독, 우울 등에 대한 상징이다.

<죽음의 섬>이 주는 음산함을 더해주는 에피소드가 있다. 히틀러^{Adolf Hitler.} ^{1889~1945}가 이 그림을 사랑해서 세 번째 버전을 소유했다는 사실이다. 바로 이 그림이다. 세인들의 느낌대로 이 그림은 '꿈'이 아니라 '죽음'이 맞는 듯하다.

서양회화에 면면히 흐르던 죽음에 대한 숙고가 뵈클린의 자의식에 깊이 박혀 '자동 기술^{記述}'처럼 새어나온 거라는 생각이 든다.

죽음에 앞서 인간은 '참회'해야 한다. 참회는 기독교 문화에서 신을 대하는 의무였다. 프랑스 화가의 그림이다.

어깨를 드러낸 한 여인이 등불 앞에 앉아 있다. 턱에 손을 괸 얼굴과 무릎 위에 놓인 해골이 특별히 눈에 띈다. 17세기 초 조르주 드 라투르Georges de La Tour. 1593~1652가 그린 <등불 앞에서 참회하는 마리아 막달레나>연도 미상다. 그의 작품은 조금 앞선 시기에 이탈리아서 활동한 카라바조Michelangelo da Caravaggio. 1571~1610의 명암대비 기법과 흡사하다.

라투르의 주제는 '기독교적 명상'으로, 성인들의 활동을 주로 그렸다. 마리아의 무릎 위의 해골은 앞서 말한 대로 도상학圖像學에서 '죽을 수밖에 없는 인간의 운명', 즉 '메멘토 모리'를 상징한다. 그녀는 그 운명을 떠올리며 지난 과오를 참회하고 있다.

다만 성경에서 그녀의 잘못이 무엇인지는 명확하지 않다. 중요한 건 과오의 내용보다 참회하는 마음가짐이다. 죽을 수밖에 없는 가련한 존재로서 항상 참회하고 살아야한다는 메시지다. 참회 혹은 회개에 해당하는 영어 단어 'Compunction'은 라틴어에서 '찌르다, 쑤시다, 몹시 슬프게 하다'를 의미하는 'Pungo'와 관련 있다. 참회는 슬픈 마음으로 스스로를 찌르는 일이다.

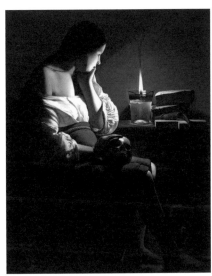

등불 앞에서 참회하는 마리아 막달레나
조르주 드 라투르 16세기경 파리 루브르 박물관

기독교 문화를 떠나 자신을 돌아보는 일은 삶의 한 조건이다. 진부한 표현이지만, 반성하지 않는 개인이나 집단은 성취할 수 없다. 누구나 매일 잘못을 저지르지 않는가?

◆ Introspection성찰 ◆

'죽음', '참회'와 함께 존재를 돌아보는 다른 방법은 '성찰'이다. 이 '돌아봄'을 묘하게 그린 그림이 있다. 성경 속 이야기를 빌어 자신의 삶을 돌아봤다.

위에서 말한 이탈리아 출신의 카라바조 그림이다. 대중에게 덜 알려진 화가지만, 그의 그림은 유럽회화에 엄청난 혁신을 일으켰다.

첫째, 명암의 극명한 대비다. 이 기법은 루벤스Peter Paul Rubens. 1577~1640, 벨라스케스Diego Rodríguez de Silva Velázquez. 1599~1660, 렘브란트Rembrandt Harmenszoon van Rijn. 1606~1669 등의 거장들에게 이어진다. 아르테미시아 젠틸레스키Artemisia Gentileschi. 1593~1652와 위에서 본 조르주 드 라투르도 카라바조를 이어받았다.

둘째, 성인을 그리면서 평범하거나 비천한 사람들을 모델로 삼았다. 심지어 그가 그린 성모 마리아의 모델은 창녀로 알려져 있다.

셋째, 사물, 특히 과일을 세밀하고 사실적으로 그려 정물화의 지평을 열었다. 처음으로 정물화를 그린 화가로 언급된다.

여러 혁신을 달성한 화가였지만, 그의 삶은 좋게 말하면 기인이었고, 사실대로 말하면 '막장 패륜아'였다. 사기, 폭행, 도주 심지어는 살인까지 저질렀다. 그의 작품들은 연극의 클라이맥스를 보는 듯한데, 그의 삶이 밀고 당기는 한 편의 긴 연극 같았다.

이 그림은 그의 최후 작품으로 여겨지는 <골리앗의 머리를 든 다윗>1610이다. 잔인한 장면을 묘사한 명작이다.

놀라운 사실은 골리앗의 얼굴 모델은 피폐해진 그의 당시 얼굴이었고, 다윗은 한창 때 그의 얼굴이라는 점이다.

한 그림에 자신의 두 얼굴을 그린다는 발상만으로도 '천재적 영감'이다. 자신의 삶을 돌아본 이야기를 대입했다고 여겨지는 이 그림은, 폭풍 같았던 자신의 삶

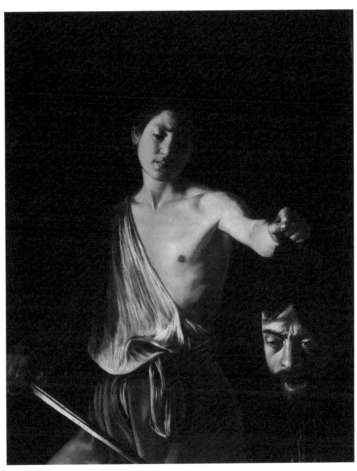

골리앗의 머리를 든 다윗
카라바조 1610 로마 보르게세 미술관

에 대한 '성찰'이라고 할 수 있다.

천재 기질 때문에 얼룩진 인생을 살았는지, 험한 생활로 인한 광기 탓에 폭풍 같은 작품을 생산했는지 가늠하기 어려운 화가다.

그의 본명은 '미켈란젤로 메리시 다 카라바조'다. 불후의 르네상스 천재, 미켈란젤로 부오나로티Michelangelo Buonarroti. 1475~1564와 이름이 같다.

◆ **Loneliness**고독 ◆

인간의 가치와 실존에 대해 수많은 철학자나 예술가들이 파고들었다. 그중 외면하지 못한 본질로 '고독'을 들 수 있다. 개인이 성장하고 사회가 발전할수록 개인은 고립되며, 고독과 우울은 만연된다.

서경식1951~은 재일 한국인 작가 겸 교수다. 미술과 관련된 여러 책을 썼다. 그의 두 형이 한국 유학 도중 국가보안법으로 구속돼 한국서 17년 이상의 형을 살았다. 전쟁과 질곡, 이데올로기를 거부하는 진보적 성향의 지식인이다.

레옹 보나Leon Joseph Florentin Bonnat. 1833~1922는 프랑스의 화가다. 스페인에서 그림을 배웠으며, 초상화를 주로 그렸다. 아카데미즘 미술의 선두에 선 보수적 화가다.

서경식이 쓴 《나의 서양미술 순례》1991에 레옹 보나가 그린 <화가 누이의 초상>1850이 나온다.

화가 누이의 초상
레옹 보나 1850 바욘 보나 미술관

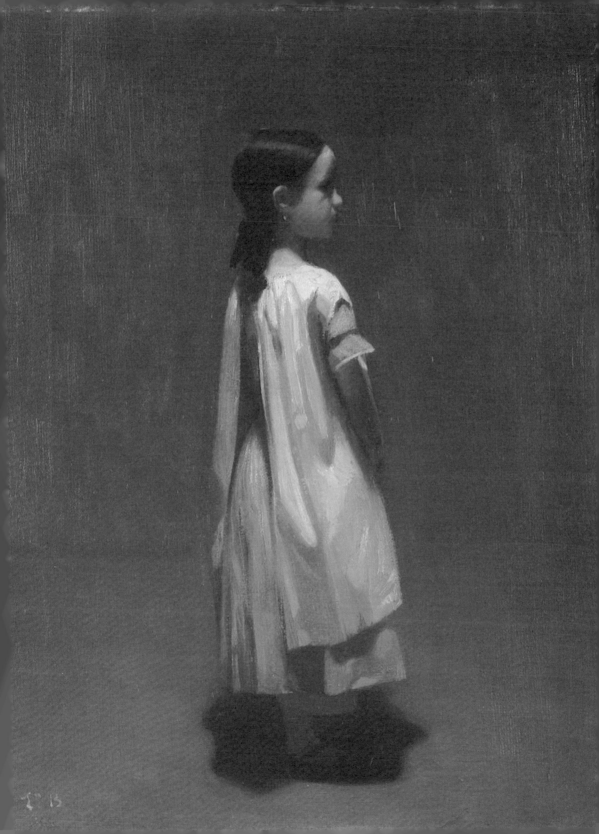

대여섯 살 무렵의 소녀가 옆으로 선 뒷모습으로 다소곳이 서 있다. 검은 배경에 어두운 톤으로 그려져 표정은 잘 보이지 않는다. 흰색 옷의 질감은 만져질 듯하다. 비록 소녀지만, 고독을 마주한 한 인간의 표상 같다.

고독은 '외로움'과는 다르다. 외부에 맞서 견디는 힘이 될 수 있다. 자신을 깊이 들여다보는 근육이 될 수 있다. 김연수1970~는 소설에서 프랑스 철학자 루이 라벨Louis Lavelle. 1883~1951의 주장을 인용했다. "고립은 자신에 대한 애착에서 생겨나는 것으로 타인을 멸시하기에 비극을 초래한다. 고독은 자신으로 이탈하는 것이다. 이 이탈을 통해 각 존재는 공통의 시원始原으로 들어갈 수 있다."고 했다. '참여'만이 관계와 실존에 정답은 아니다.

고독 속에서 자신을 발견한 소녀는 곧 몸을 돌려 밝은 웃음을 지을 거 같다. 그림을 보는 우리에게 말을 걸어올 듯하다. 아니, 소녀가 바라보는 그 자리에 우리가 서 있을 것 같다.

시간이 훌쩍 지나 20세기 초중반 미국 최고의 작가, 에드워드 호퍼Edward Hopper. 1882~1967가 줄곧 관통한 주제도 '고독'이었다. 폭발적인 미국 자본주의의 발전 속에 관계의 중요성은 커지고 얽히지만, 고독은 피할 수 없는 숙명이 된다.

밝은 햇살이 비치는 어느 침실. 한 여인이 침대 위에 앉아 바깥을 보고 있다. 표정 탓인지, 실내외 정경 탓인지 무척 쓸쓸하다. 방은 환하지만 그림의 분위기는 '어둡다'. <모닝 선Morning Sun>1952이다.

호퍼는 자신이 태어난 뉴욕에서 활동하며, 풍요를 향해가던 도시 미국인의 삶을 그렸다. 기차와 사무실, 호텔, 카페, 극장 등은 그의 주 관심 영역이었으며, 주제는 그 공간에 머문 사람들의 고독이었다.

'고독한 군중'이란 표현은 낯설지 않다. 1950년 데이비드 리스먼David Riesman. 1909~2002이 그의 저서, 《고독한 군중》에서 처음 언급한 용어다. 호퍼의 다른 작품

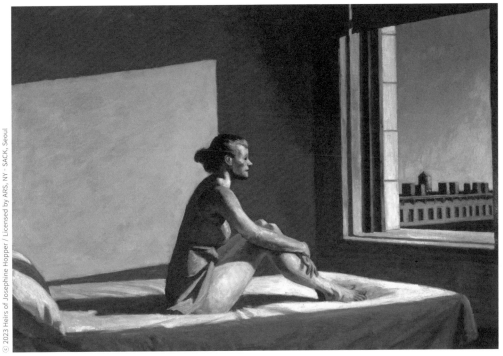

모닝 선
에드워드 호퍼 1952 콜럼버스 뮤지엄 오브 아트

을 보면 대부분 이런 고독이나 공허의 애수가 묻어 있다.

호퍼는 그림에 대한 세인의 평가와 관련해, 자신은 딱히 고독의 주제를 의도적으로 추구하지 않는다고 했는데, 이는 호퍼 내면에, 우리 내부에 이미 잠복해 있는 응어리진 고독에 대한 확인으로 이해된다.

70년의 시간이 지났지만, 지금도 호퍼의 그림에 공감하는 이유는 여전히 공허와 고독이 우리 삶에 가까이 있기 때문일 것이다. '고독한 군중'은 존재의 본질 혹은 인류의 숙명이 된 것일까?

'죽음', '참회', 성찰', '고독' 이외 '나'를 돌아보는 또 다른 하나로 '환희'를 들 수 있다. 자부심의 발로이며, 행복을 향한 외침이다. 어쩌면 자신에게 거는 최면일지 모르나, 미래를 향해 현재의 나를 북돋우지 않는다면 '나아감'은 성취될 수 없다. 이 그림을 보고 생각했다. '세상은 넓고 화가는 많다. 화가의 그림 세계는 깊고도 넓다.'

귀스타브 쿠르베Gustave Courbet. 1819~1877 는 미술사에서 빠짐없이 등장하는 화가다. 그의 주요작품은 익숙하며 감당하기 어렵지 않다.

짙푸른 바다가 눈에 확 들어온다. 화면의 반을 차지하는 하늘은 마음을 풍성하게 한다. 바다는 모험과 도전, 자유에 대한 갈망을 상징한다. 인류의 역사는 바다의 역사라고 해도 과장이 아니다. 바다를 지배하는 나라가 세계를 주도했다.

왼편 아래 바다를 향해 손 흔드는 주인공은 작게 그려졌지만, 시선을 떼기 어렵다. 당당하고 후련하다. 그래서 그가 서 있는 작은 바위는 오히려 높고 커 보인다. 귀스타브 쿠르베가 전성기 때 그린 <팔라바의 바닷가>1854 다.

《그림의 힘-2》2015에서 그림의 심리적 치유효과를 강조한 김선현1968~은 이 그림을, '매일 해야 할 일을 매듭지으면서 목표를 차근차근 이뤄가는 본인의 모습'으로 예시했다. 자신있게 손 흔드는 활기참은 자신이 세운 목표를 향하는 증거다.

자연에 대한 경의를 표하는 뒷모습은 독일의 낭만주의 화가 카스파 다비드 프리드리히Caspar David Friedrich. 1774~1840 의 그림을 연상시킨다. 하지만 프리드리히의 그림이 '관조'라면, 이 그림은 '포효'다. '자신감'이다. 쿠르베는 소리친다.

"바다여, 하늘이여. 나 여기 있어. 나를 지켜봐줘!"

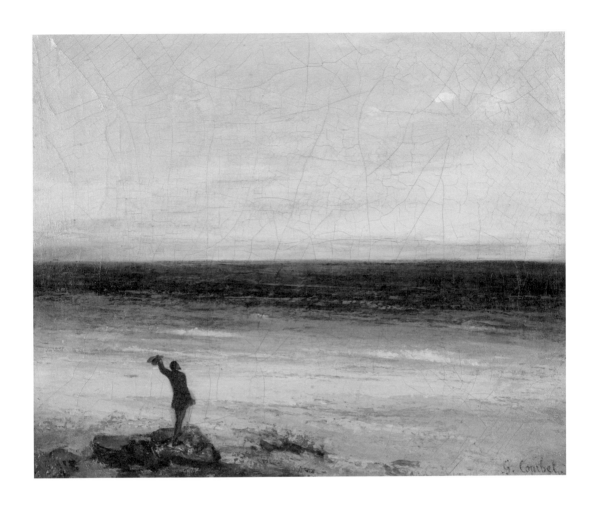

팔라바의 바닷가
귀스타브 쿠르베 1854 몽펠리에 파브르 미술관

자화상, '응축된 나를 담는 일'

르네상스 시기, 처음으로 자화상이 등장했다. 이후 자화상을 그리는 일은 화가에게 의무 혹은 통과의례처럼 여겨졌다. 자화상을 그리지 않은 화가는 드물다. 자화상은 스스로와 대면하는 일이다. 자화상은 자신의 내면을 파악하는 지름길이다. 2019년 방영된 화제의 드라마 《눈이 부시게》에서 주인공이 마지막에 읊는 대사는 다음과 같다.

> "내 삶은 때론 불행했고 때론 행복했습니다. 삶이 한낱 꿈에 불과하다지만 그럼에도 살아서 좋았습니다. 새벽에 쨍한 차가운 공기, 꽃이 피기 전 부는 알큰한 바람, 해 질 무렵 우러나는 노을의 냄새, 어느 하루 눈부시지 않은 날이 없었습니다.
> 지금 삶이 힘든 당신, 이 세상에 태어난 이상 당신은 이 모든 걸 매일 누릴 자격이 있습니다. 대단하지 않은 하루가 지나고 또 별 거 아닌 하루가 온다 해도 인생은 살 가치가 있습니다. 후회만 가득 찬 과거와, 불안하기만 한 미래 때문에 지금을 망치지 마세요. 오늘을 살아가세요. 눈이 부시게, 당신은 그럴 자격이 있습니다. 누군가의 엄마였고, 누이였고 딸이었고, 그리고 나였을 그대들에게."

'지금-여기'를 살아가는 모든 사람들은, '엄마'와 '누이'와 '딸'의 자리에 자신의 처지를 대입하면 된다. 대단히 통찰력 높은 대사다. 자신과 마주하려는 노력에 대한

경의다.

'페르소나Persona'라는 용어가 있다. '외부로 드러나는 인격'으로 주로 번역되는데, 그리스 연극에서 배우가 쓰던 가면이 어원이다. 겉으로 드러나는 자아로서 일종의 '위장'을 의미한다. 자화상은 화가 자신의 내면을 '가공해서' 드러내는, 하나의 위장일지도 모른다. 실체든 위장이든 자화상은 화가가 '지금-여기'의 스스로와 대면하는 일이다.

혼이 응축될 때 작가는 글을 쓰고, 음악가는 곡을 짓고, 화가는 그린다. 그런데 프랑스 철학자 자크 데리다Jacques Derrida. 1930~2004는 '그림이란 영원히 볼 수 없는 것을 그리는 일'이라고 했다. 그림을 그리기 위해서는 대상을 본 뒤 대상에서 시선을 떼야 하기 때문이다. 거울을 보고 그리든, 기억에 의존해서 그리든 자화상도 마찬가지다. 영원히 볼 수 없는 자신을 그리는 것이다. 그럼에도 화가는 자신을 그린다. 숙명처럼…….

정지된 평면 위에 그려진 자화상에는 한 인간의 과거, 현재, 미래가 녹아 있다. '자부심', '방황', '고통', '운명', '불안', '풍자', '죽음의 예감', '생에 대한 관조'까지…….

◆ **Self-respect**자부심 ◆

독일 르네상스의 대표 주자, 알브레히트 뒤러Albrecht Dürer. 1471~1528는 한 번 보면 잊기 어려운 자화상을 남겼다. 자화상을 통해 자신의 정체성을 대중에게 알린 최초의 화가다.

앞을 바라보는 모습이 강렬하다. 보는 이의 기운을 빼앗는 듯하기도 하고, 자신감을 불어넣어 주는 듯도 하다. 정면을 똑바로 보는 얼굴은 자화상은 물론 초상화에서도 볼 수 없던 화법이었다.

정면을 응시하는 시선과 코트를 잡은 손동작에서 철철 넘치는 화가의 자부심이

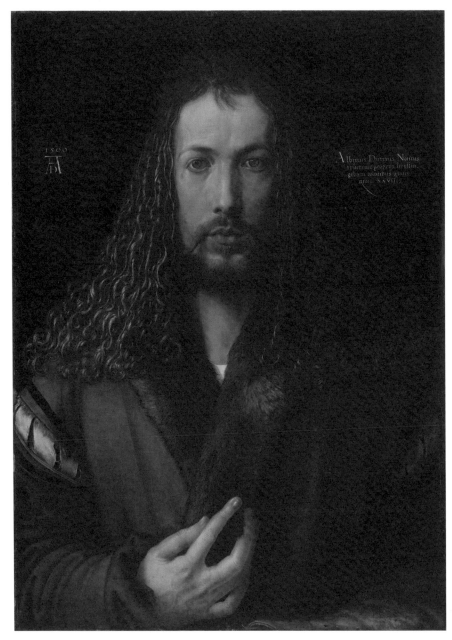

모피 코트를 입은 자화상
알브레히트 뒤러 1500 뮌헨 알테 피나코테크 미술관

읽힌다. 뒤러의 <모피 코트를 입은 자화상>1500 이다.

거의 같은 시기에 그려진 다른 그림을 보자.

논란 끝에 레오나르도 다빈치 Leonardo da Vinci. 1452~1519 의 작품으로 인정된 뒤, 2017 년 뉴욕 크리스티에서 약 5천억 원에 팔린 그림이다. 현재까지 경매 사상 최고 가다.

이 그림은 자화상이 아니다. 인간을 넘어선 존재, 예수 그리스도를 그린 것이다. 뒤러의 자화상과 거의 비슷한 때 그린, '구세주'라는 의미의 <살바토르 문디 Salvator mundi >다.

기법도 다르고 인물의 성격도 다르지만, 다빈치의 그림을 보고 나면, 뒤러의 자화상에 더욱 놀라게 된다. 예수의 손은 하늘을 가리키고 있지만, 뒤러의 손은 자신을 부여잡고 있다. 다빈치의 예수가 '천상의 신비'라면, 뒤러 본인은 '지금-여기에 선 나의 자신감'이다.

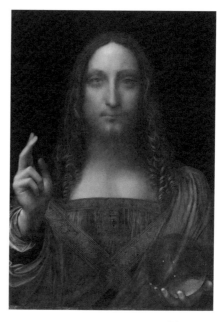

조선에서는 뒤러보다 약 200년 후 윤두서1668~1715 가 인상 깊은 정면 자화상을 남겼다. 뒤러든 윤두서든 볼 때마다 정신이 번쩍 든다. 그들의 분투가 부럽다.

'자부심'은 나의 목적을 잃지 않는 일이다. 나만의 세계에 빠져 나를 드러내는 일은 자부심이 아니라 '자만심'이다. 세상 속에서, 타인 속에서 내가 어디 있는지를 똑바로 아는 일이 자부심이다.

살바토르 문디
레오나르도 다빈치 1500년경 개인소장

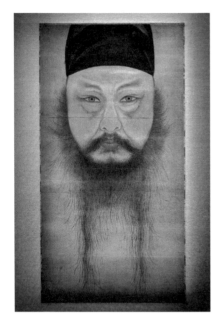

윤두서 자화상
윤두서 1710 연합뉴스

《노자와 장자에 기대어》2022를 쓴 철학자 최진석은 헤밍웨이Ernest Hemingway. 1899~1961가 쓴 《노인과 바다》1952에서 주인공 어부 산티아고가 하는 말에서 '자부심'의 단서를 찾는다. "파멸할지언정 패배하지는 않겠다."

그는 상어 떼가 달려드는 절박한 위기 속에서도 목숨을 걸고 청새치를 내어주지 않고 싸운다. 뼈만 앙상한 청새치만 남았지만 산티아고는 어부로서의 자부심을 지켰다. 뒤러처럼, 윤두서처럼 앞을 똑바로 응시할 수 있는 사람이다.

♦ **Wandering**방황 ♦

이 그림이 자화상인지 의문이 든다. 차라리 풍경화로 보인다. 돌로 된 다리 위 왼쪽 끝에 앉은 주인공의 눈, 코, 입 등이 제대로 그려지지 않았지만, 이 그림도 자화상으로 본다.

그는 외로워 보이며, 아래로 흐르는 물은 맑지 않다. 남자의 머리 위에 X 자가 그려져 있고, 그 옆에 알파벳이 쓰여 있다. A.H. 그렇다. 아돌프 히틀러Adolf Hitler. 1889~1945다! 이 그림은 그가 20대 초인 1910년에 그린 그림이다.

오스트리아 출신의 히틀러는 열렬한 화가 지망생이었다. 10대 때 두 번이나 빈 미술학교에 지원했으나 낙방했다. 이후 불우한 생활을 하면서, 자신이 낙방한 이유를

히틀러 자화상
아돌프 히틀러 1910 EPA

유대인의 미술품 독점으로 생각했다. 그의 반反유대주의는 이때 싹튼 것으로 본다. 그가 그린 풍경화 등이 여러 점 남아 있다.

2009년 영국 멀록스Mullocks Auctioneers는 이 그림을 포함해 히틀러가 그린 것으로 추정되는 그림 13점을 경매에 붙였다. 이 중 자화상은 약 1만 파운드에 낙찰돼 예상 가격을 넘어섰다.

열정 넘치는 사람임에는 분명했지만, 그 열정은 빗나갔고 인류의 가치를 심각하게 훼손했다. 역사에 가정법은 없지만, 그가 미술학교에 합격했다면 세계사는 어떻게 달라졌을까, 하는 궁금증까지 막을 수는 없다.

그림을 분석한 전문가의 평에 따르면, 고독과 불안, 우울 등이 작품 전반에 녹아 있다고 한다. 그 감성들이 세계 정복 망상과 유대인 학살로 이어진 것이라 생각하며 그림을 다시 보니 서늘한 기분이 든다.

젊은 시절의 비뚤어진 방황과 잘못 고착된 사유는 자아와 세계관을 마모시킨다. 그런 인간이 리더나 엘리트가 됐을 때 공동체는 궤멸의 길로 향한다.

◆ **Agony**고통 ◆

멕시코 화가 프리다 칼로Frida Kahlo. 1907~1954 의 전기를 읽다보면 수시로 책을 덮을 수밖에 없다. 참혹하다.

20세가 되기 전 당한 끔찍한 교통사고와 그 후 죽을 때까지 이어진 수십 번의 수술, 남편이자 멕시코 국민화가였던 디에고 리베라Diego Rivera. 1886~1957 의 폭력 같은 외도, 몇 번에 걸친 유산 등 무너지고 부서지는 잔인한 운명의 연속이었다. 하지만 그녀는 희망을 버리지 않고 줄기차게 조국의 전통을 품었고, 혁명을 꿈꿨다.

이 그림은 39세 때 그린 자화상, <상처 입은 사슴>1946 이다.

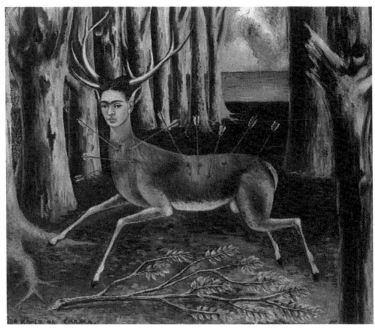

상처 입은 사슴
프리다 칼로 1946 개인소장

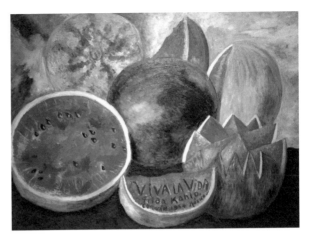

비바 라 비다(VIVA LA VIDA)
프리다 칼로 1954 멕시코시티 프리다칼로 박물관

반복된 수술과 병원생활로 피폐해진 육체와 영혼을 표현했다. 자세히 보면 그 녀사슴가 맞은 화살이 아홉 개이고, 왼편의 나무도 아홉 그루다. 9는 아즈텍 신화 에서 '죽음'을 의미한다. 그림 아래에는 '카르마carma', 즉 '운명'이라고 적혀 있다.

그녀가 그린 자화상은 50점이 넘는다. 대부분 자신의 고통을 표현한 것들인데, 이 자화상은 그나마 덜 직접적으로 그린 것이다. 많은 시간 치료를 위해 누워 지 냈기에 거울을 통해 비친 자신의 육체적, 정신적 피폐한 현실을 상징적으로 그렸 다. 예술을 깊이 있게 만드는 요소가 상실과 고통이라는 사실을 보여주는 대표적 인 예다.

그녀는 죽을 때까지 세 가지 사랑, 디에고와 미술과 조국에 대한 사랑을 놓지 않았다. 놓지 않으면 잃지도 않는다. 생애 마지막으로 그린 그림인 수박 정물 화1954에 그녀는 이렇게 썼다. '비바 라 비다VIVA LA VIDA'. '인생이여 만세.'

평범한 사람에겐 상상하기조차 힘든 모진 여정을 마치며 그녀가 남긴 유언은 인 생에 대한 사랑이었다.

◆ **Fate**운명 ◆

프란시스코 고야Francisco José de Goya y Lucientes. 1746~1828 는 디에고 벨라스케스Diego Rodríguez de Silva Velázquez. 1599~1660 이후 스페인 최고의 화가다. 그의 삶을 따라가다 보면 이만큼 복합적인 처신을 한 인물이 있을까 싶을 정도다.

천재적인 솜씨를 바탕으로 출세 지향적 처세에 능했던 그였기에 결혼을 배경으로 궁정화가의 지위를 얻으며 성공 가도를 달렸다.

40대 중반, 그에게 절망이 찾아왔다. 청력 상실.

나이가 들수록 청각 장애는 심해졌다. 고통과 분노를 감당하기 어려웠던 탓인지, 말년에는 '귀머거리의 집'이라고 불린 음습한 저택에 틀어박혔다. 그리고 '검은 그림'이라고 불리는 우울하고 광포한 벽화 14점을 남겼다. 대표작이 <자신의 아이를 먹는 사투르누스>1823 다.

청력을 잃은 지 얼마 되지 않아 고야는 이 자화상을 그렸다.1795 다소 흐트러진 모습이지만, 세상을 직시하고 스스로와 싸우려는 굳센 시선을 담았다. 삶의 끄트머리에서 벗어나려는 의지 같다.

같은 시기, 위대한 예술혼을 불태운 다른 한 예술가와 두루 닮은 모습이다. 루트비히 판 베토벤Ludwig van Beethoven. 1770~1827 . 독일 화가 프란츠 폰 스투크Franz von Stuck. 1863~1928 가 그린 <베토벤 초상>연도 미상 이다. 베토벤 역시 청각장애를 앓으면서도 우리 귀를 울리는 대작들을 거침없이 작곡했다.

대상을 관통하려는 듯한 눈빛이다. 그 눈빛만큼 강한 열정이 만들어낸 명곡들은 우리 귀 뿐 아니라 마음까지 뚫었다.

두 사람은 같은 장애와 고난을 겪으며 '불모의 시대', 즉 나폴레옹 전쟁으로 유럽이 초토화되던 언저리에 살았다. 그들은 침묵의 공포와 비정한 운명으로부터 벗어나고 싶었겠지만, 도망치지는 않았다. 그들을 붙든 건 예술혼이었다.

작품이 남은 건 인류의 축복이다. 고통 속에서 그들의 혼을 깨운 동력이 운명에 대한 대적對適이었는지, 배척이었는지, 순응이었는지 알 길은 없다. 한 가지는 알 수 있다. 자신의 예술혼을 사랑했다는 것.

이 점에서 한 세대 후, 프리드리히 니체Friedrich Nietzsche. 1844~1900 는 진실을 꿰뚫었다. '아모르 파티Amor Fati'. '운명을 사랑하라'. 니체는 운명을 이렇게 해석했다. '오늘이 마지막인 것처럼 현재를 사랑하는 일.'

고야와 베토벤의 영혼에는 '운명'이라는 '같은 시간'이 흐르고 있었다.

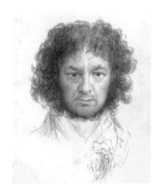

고야의 자화상
프란시스코 고야 1795
뉴욕 메트로폴리탄 미술관

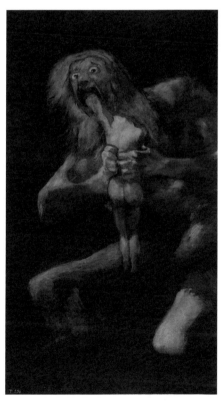

자신의 아이를 먹는 사투르누스
프란시스코 고야 1823
마드리드 프라도 미술관

베토벤의 초상
프란츠 폰 스투크 연도미상
뉴욕 메트로폴리탄 뮤지엄

화가로서 폴 고갱Paul Gauguin. 1848~1903 의 시작과 성장은 '주변인'으로서의 그것이었다. 성실했던 외항선원에서 잘 나가던 주식 중개인이었으나, 35세의 뒤늦은 나이에 그림에 빠져들었다.

성취는 쉽지 않았다. '화가공동체'를 꿈꾸던 고흐Vincent van Gogh. 1853~1890 의 초청을 받아들인 것도 고흐의 동생, 테오Theo van Gogh. 1857~1891를 통해 그림을 팔기 위해서였으며, 원시세계에 대한 동경으로 타히티로 떠났던 것도 '오염된 상업주의'와 관련 있다.

<안녕하세요, 고갱 씨>1889는 귀스타브 쿠르베Gustave Courbet. 1819~1877가 그린 <안녕하세요, 쿠르베 씨>1854를 본 뒤 아이디어를 얻어 모방한 그림이다.

쿠르베는 상쾌하고 밝은 햇살 아래서 그의 후원자로부터 인사를 받고 있다. 후원

안녕하세요, 쿠르베 씨
귀스타브 쿠르베 1854 로스엔젤레스 해머 미술관

안녕하세요, 고갱 씨
폴 고갱 1889 몽펠리에 파브르 미술관

자는 모자를 벗어 경의를 표하고 있다.

고갱은 추운 겨울 한 가운데 서 있다. 쓸쓸한 나무들이 냉담함을 더한다. 마주 선 여인은 고갱을 지나치는 것인지, 인사를 하는 것인지도 불분명하다. 편치 않은 현재, 불안한 미래, 낮은 자존감이 곳곳에 담겨 있다.

고흐와 결별한 뒤에도 고갱의 삶은 갈팡질팡했다. 말년에 이르러서야 투정이나 강박을 벗어던진 듯, 서양미술사에서 명징한 철학적 사유가 담긴 작품으로 인정받는 <우리는 어디서 왔는가? 우리는 누구인가? 우리는 어디로 갈 것인가?>1897를 완성했다.

실패와 좌절이 반복되고, 가족도 내팽겨 친 삶을 이어갔지만 고갱이 끝내 인류의 유산을 남길 수 있었던 건 자신 내부에 내재한 예술혼을 포기하지 않았기 때문이다.

그건 주식 중개인, 외항선원 생활에서 뒤늦게 화가의 길로 들어섰던 '초심'의 발현이었다.

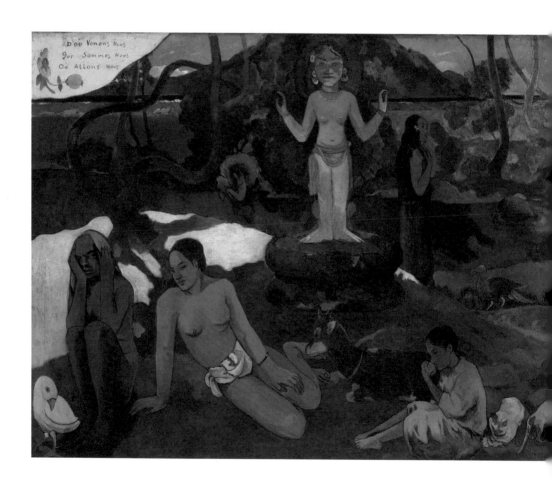

사후에는 '종합주의'라고 불리는 새 지평을 열었다. 기존 인상주의의 '주관성'이 오히려 대상을 해체시킨다고 여겨, 인상주의가 소홀히 한 색채의 단편들을 '객관화'시켜 강한 윤곽선이 만든 면으로 '종합'했다. 불안과 고난 속에서 예술혼을 잃지 않은 대표적인 예다.

헐벗은 계절, 초록이 고플 때 봄은 멀리서 온다.

우리는 어디서 왔는가? 우리는 누구인가? 우리는 어디로 갈 것인가
폴 고갱 1897 보스턴 미술관

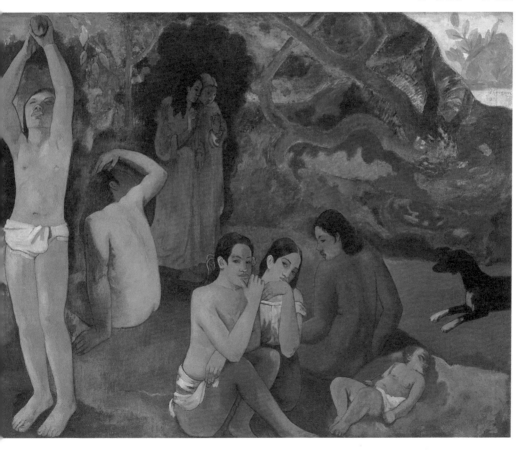

다른 예술분야처럼, 서양 미술사에서도 이름을 남긴 '그녀'들은 많지 않다. 특히 19세기 이전에는 찾기 어려웠다. 그런 이유 때문인지 여성 화가들이 그린 자화상은 '자랑'이 샘솟는다.

'마리 앙투아네트의 화가'라는 별명을 얻을 만큼 성공한 화가, 격동의 시기에 활동한 엘리자베스 비제 르브룅Élisabeth Vigée Le Brun. 1755~1842 의 젊은 시절 자화상은 자신이 화가임을 뚜렷이 드러내고 있다.

남긴 작품을 보면 색과 선이 매우 아름답다. <붓을 든 자화상>1790 에서처럼 그녀는 외모도 뛰어났다. 붓을 든 채 관객을 응시하는 모습은 자랑을 막 늘어놓을 것 같은 분위기다. 자신을 찾아온 고객들에게 보여주기 위한 그림이었다는 주장이 신빙성을 얻고 있다.

르브룅은 뛰어난 초상화 실력 덕에 왕비 마리 앙투아네트Josèphe-Jeanne-Marie-Antoinette . 1755~1793 에게 발탁돼 전속 궁정화가로 이름을 올리며 승승장구했다. 앙투아네트 초상을 여러 점 그렸다. 그리고 자화상도 시기마다 그렸다. 페테르 파울 루벤스Peter Paul Rubens. 1577~1640 가 자신의 부인을 그린 <밀짚모자를 쓴 여인>1625 을 본 뒤 그에 대한 존경을 담아 <밀짚모자를 쓴 자화상>1782를 그리기도 했다.

1789년, 프랑스대혁명 이후 르브룅의 삶은 이 그림처럼 비옥할 수 없었다. 조사받고 투옥되는 등 고초를 겪지만, 공화정 내 지인들의 탄원으로 겨우 목숨을 건져 망명길에 올랐다.

출중한 실력은 외면하기 어렵다. 망명지에서도 초상화 주문이 이어졌고, 왕정복고 후에는 귀국해 예전의 명성을 이어갔다고 한다.

실력보다는 처세술과 사교에 능한 결과라는 평가도 있지만, 그녀의 초상화는 당대 왕과 귀족의 구미에 맞는 최고 솜씨의 결과물이었다.

또 다른 여성화가의 자화상을 보자. 르브룅에 150여 년 앞선 네덜란드 유디트 레이스터르Judith Leyster. 1609~1660의 <화가의 자화상>1630이다. 화가 본인도 웃고 있고, 그림에 그려진 사람들도 유쾌한 표정을 짓고 있다.

17세기 네덜란드 황금기는 다음과 같이 요약할 수 있다. '무역대국-시민계급 성장-역사화나 신화 그림 쇠퇴-풍속화와 풍경화 발달-일상에 대한 예찬'.

유디트는 정식으로 길드에 회원으로 등록해 활동을 할 만큼 실력을 인정받는 여성이었다.

그녀에 조금 앞서 활약한 초상화의 대가가 프란스 할스Frans Hals. 1580~1666였다. 그녀는 할스의 별칭인 '유쾌한 사람들을 그린 화가'의 실력과 화풍을 계승했다. 할

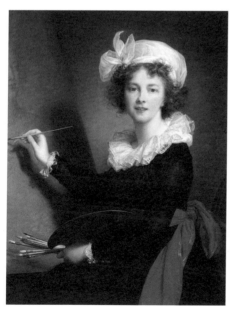

붓을 든 자화상
엘리자베스 비제 르브룅 1790 피렌체 우피치 미술관

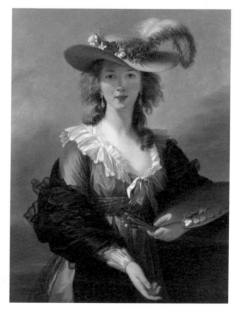

밀짚모자를 쓴 자화상
엘리자베스 비제 르브룅 1782 런던 내셔널 갤러리

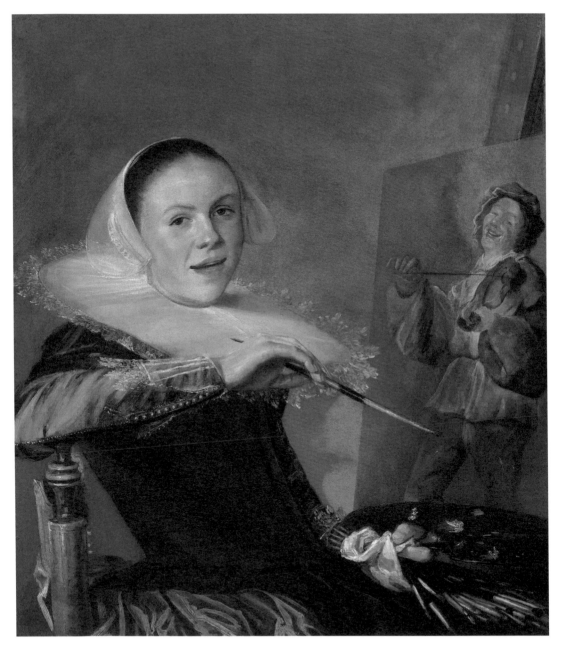

화가의 자화상
유디트 레이스터르 1630 워싱턴 내셔널 갤러리

스에 전혀 뒤지지 않는 작품들을 그렸다. 실제로 그녀의 그림은 상당 기간 할스의 작품으로 오해됐다. 자화상에서 이런 미소를 드러낸 화가가 있었던가 싶다.

그런데 길드의 인정을 받으며 걸작을 그리던 그녀는 6년 만에 갑자기 사라졌다. 이름마저 잊었다. 지금까지 발견된 그녀의 작품은 30여 점에 불과하다. 사망 탓이 아니었다. 결혼 후 자녀 양육 등 가정생활 때문이었다. 17세기의 '경단녀^{경력 단절 여성}'다. 할스의 그림으로 알려진 이 작품이 유디트의 이름을 찾기에는 오랜 시간이 걸렸다. 1949년이었다.

유디트 레이스터르의 이름을 찾으며 그녀의 존재가 부활했다는 사실을 들은 뒤 이 자화상을 보면 그녀가 이렇게 말하는 듯하다. "어때? 나 멋있지?"

◆ Chaos혼돈 ◆

'우리는 대체 누구인가?' 인류의 본질적인 질문이 다시 시작됐다.

'좋은 시절'을 뜻하는 프랑스어 '벨 에포크belle époque'를 지나 '세기말'이라 불리는 19세기 말, 칼 마르크스Karl Heinrich Marx. 1818~1883와 찰스 다윈Charles Robert Darwin. 1809~1882, 지그문트 프로이트Sigmund Freud. 1856~1939는 인류를 분석하는 판을 완전히 새로 짰다. 공산주의 선언, 진화론, 무의식과 꿈의 세계에 대한 각각의 성취는 인류를 첨예한 혼돈에 빠트렸다.

벨기에 출신 제임스 앙소르James Ensor. 1860~1949의 <가면 속의 자화상>1899은 이를 대변하는 작품이다.

'자신이 누구인지 알 수 없게 된 세기말 인류의 혼돈'을 의미한다. 눈동자가 없거나 초점을 잃은 채 가면을 쓴 사람들 속에 주인공만 제대로 눈을 뜨고 있다. 그나마 정면을 응시하지 못한 채 비켜 보는 시선이다.

앙소르는 길을 찾지 못했던 것일까? 그는 해골, 유령, 죽음 등을 소재로 환상과

괴기, 풍자의 세계에 빠졌다. 어쩌면 곧 다가올 세계대전의 비극과 인류의 잔인한 본성을 너무 빨리 알아버린 것일지도 모른다. 앞서 보는 자는 환영받지 못하는 법이다. 당시 미술계는 그를 외면했다.

그는 논란이 되는 그림을 연이어 발표하면서 미술 동호 모임에서도 추방되는 등한 때 소외되고 잊혔지만, 1933년 프랑스 레지옹 도뇌르 Légion d'honneur 훈장도 수여하는 등 끝내 이름과 작품을 남겼다.

스스로 '마주보기'를 잃지 않았기 때문이다. 한 인간이 굳건해 지는 것은 강한 상대와 마주할 때가 아니라, 자기 마음과 맞설 때다. 일본의 작가 아사다 지로浅田次郎. 1951~ 가 《칼에 지다》2004 에서 한 말이다.

그림 속 그를 다시 본다. 비켜보는 시선 속에, 환영받지 못하는 처지 속에, 상대방이 아닌 자신을 바로 보려는 의지가 서려 있는 듯하다.

가면 속의 자화상
제임스 앙소르 1899 일본 메나도 미술관

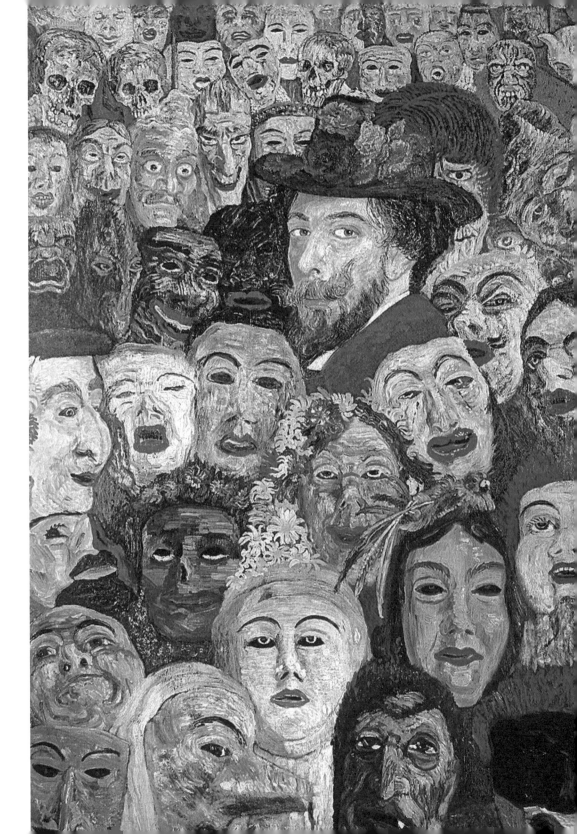

한 인간이 굳건해 지는 것은
강한 상대와 마주할 때가 아니라,
자기 마음과 맞설 때다.

'나,'를 둘러싼 사람들

'나'가 바로 서면 '관계'를 맺는다. 중세시절의 봉건주의 사회에선 '독립된 나'가 존재하지 않았다. 왕이나 귀족, 성직자도 권력과 권위에 싸인 '불투명한 개인'이었다. 독립적으로 홀로 선 '나'가 되기에는 역부족이었다.

프랑스에서 '트루바두르Troubadour'로 불린독일의 '미네젱거Minnesinger' 중세 음유시인들의 작품이 입으로 전래되며 이야기를 남긴 이유도 사랑을 나누는 '개인들'을 서정적으로 노래했기 때문이다. '나'가 등장하는 맹아다. 《아서 왕의 전설》이 인기를 끌며 전래된 이유도, 설화 속에 독특한 영웅적인 개인이 있었기 때문이다. 아서 왕, 기네비어 왕비, 기사 랜슬롯 등.

하지만 대부분 봉건주의와 장원제도에 예속된 농노들은 예나 지금이나 이름이 없다. 사회를 구성하는 시스템의 부속품이었을 뿐이다.

르네상스 시기부터 발현된 '나의 탄생'으로부터 '나를 둘러싼 사람'들이 등장한다. 가족과 친구, 이웃, 연인 등이 나와 관계를 맺으며 이야기 속에 출현한다.

미술 역시 마찬가지다. 신화의 주인공과 성서 속 인물들, 권력자 등이 그림의 주인공이었지만, 점차 나와 함께 살아가는 사람들이 그림 속에서 같이 웃고, 울고, 일하고, 먹고, 여행한다.

역사화, 신화화, 초상화 이후 자리 잡은 이런 그림을 '장르화' 혹은 '풍속화'라고 부르는데, 이를 두드러지게 미술에 반영한 지역은 플랑드르와 네덜란드였다. 불가리아 출신의 석학이며 문예비평가인 츠베탕 토도로프 Tzvetan Todorov. 1939~2017 는

《일상 예찬》1993을 통해 이를 명쾌하게 설명했다.

나와 관계를 맺는 사람들의 이야기는 오늘날까지 이어진다. 그 서사는 희극일 수도, 비극일 수도 있고, 사랑일 수도, 증오일 수도 있다. 아무런 주제가 없는 삶의 한 단면인 경우도 있다. 화가는 이들을 그리고 싶었다. 붓을 들었다.

'나를 둘러싼 사람들'. 역사나 신화에서처럼 상상이나 이야기 속의 인물들이 아닌 '지금 여기' 내 주변에 머무는 사람들인 가족, 친구, 이웃, 연인의 모습을 살펴보자.

미술——보자기

가족

가족은 숙명이다. 위로하고 의존하는 사람들이며, 칭찬하는 사람들이다.

철학자 존 듀이John Dewey. 1859~1952 는 이렇게 말했다. "칭찬은 최고의 배려다. 비관적인 사람에게 자신감을 심어주고 포기하는 사람에게 삶의 희망을 안겨준다."

가족은 때로 상처가 되기도 한다. 가족 간의 상처는 어떤 상처보다 깊다. 벗어날 수 없는 관계이기 때문이다. 상처를 이기는 길은 신뢰와 사랑이다. 사랑한다는 것은 기쁨만이 아니다. 슬픔과 상처도 사랑의 일부다.

중요한 건 '동감'이다. 애덤 스미스Adam Smith. 1723~1790 는《도덕 감정론》1759 첫머리에서 인간은 아무리 이기적이라 하더라도 동감의 감정을 갖고 있다고 했다. 또 철학자 최진석 교수1959~ 의 저서《인간이 그리는 무늬》2013 의 다음 문장은 가족 사이에서 격려해야할 경구로 읽힌다.

"바람직한 것보다는 바라는 것을 하는 사람으로, 해야 하는 것보다는 하고 싶은 것을 하는 사람으로, 좋은 일을 하는 사람보다는 좋아하는 일을 하는 사람으로 존중하라"

◆ **Daily life**일상 ◆

약 20년 전, 소설과 영화를 통해 알려진 요하네스 페르메이르Johannes Vermeer. 1632~1675 의 <진주 귀고리 소녀>1666 는 전 세계 대중들로부터 폭발적인 인기를 얻

었다. 그가 널리 알려지는 촉매가 됐다.

그가 평생 한 발짝도 벗어나지 않고 살았던 동네가 네덜란드 델프트인데, 덜 알려졌을 뿐 '델프트의 대표 화가'는 한 명 더 있다. 피터르 더 호흐 Pieter de Hooch. 1629~1684 다. 페르메이르와 같은 시대, 같은 도시에서 같은 직업으로 살았다. 다음 그림은 그의 대표작, <델프트 집 안마당>1658 이다.

역사도, 신화도, 유명 인물도, 극적인 동작도 없는 밋밋한 그림이다. 평범한 주택의 뒷마당에서 엄마와 아이가 손을 잡고 눈 맞추며 속삭이는 모습이다. 이처럼 호흐는 가정과 실내 풍경, 그 일상 속의 모범적인 여성을 많이 그렸다.

호흐의 주제는 페르메이르와 비슷하다. 다만 이들의 차이를 윤현희는 《미술의 마음》2021 에서, "페르메이르가 시적이라면, 호흐의 그림들은 소박한 가정생활을 조명한 에세이 같다."라고 했다.

17세기 네덜란드는 활기찬 무역대국이었다. 부를 축적한 시민계급 사람들은 자신이 사는 곳을 그린 풍경화나 자신과 가족을 그린 초상화, 교훈적인 내용의 풍속화를 갖고 싶어 했다.

앞서 언급한 토도로프는 17세기 네덜란드 풍속화의 위대함을 찬양했는데, 이 그림도 그중 하나다.

당시 네덜란드 화가들이 얼마나 많은 그림을 그렸는지, 집집마다, 상점마다 걸린 작품들을 본 타국의 사람들이 기겁을 했을 정도라고 한다. 역사나 신화가 아닌 '일상'이라는 그림들의 주제를 보곤 한 번 더 놀랐다고 한다.

일상은 물질을 기반으로 한다. 물질을 기반으로 성장한 정신세계는 삶의 동력, 삶의 무늬가 된다. 네덜란드의 풍속화는 약 200년 후 인상주의 그림으로 부활한다. 이 그림은 진득하게 봐야 한다. 쉬이 밀려오는 격정은 없지만, 아늑한 햇살 속 엄마와 아이의 다정한 눈길에 미소가 어린다. 위로가 된다. 때론 눈물이 난다. 평범한 일상이 감동을 주기 때문이다.

윤현희의 표현처럼, 이 그림에 등장하는 인물과 사물들을 엮어 삶의 단상을 담은 에세이를 한 편 쓸 수 있을 것 같다.

진주 귀고리 소녀
요하네스 페르메이르 1666 헤이그 마우리츠하위스 미술관

델프트 집 안마당
피터르 더 호흐 1658 런던 내셔널 갤러리

이렇게 한 작품을 오래 바라본 적이 없다. 지독한 슬픔이 고스란히 몰려온다. 작품을 한참 본 뒤 제목을 읽으니 찌릿한 감상感傷이 배가倍加돼 휘몰아친다. <저녁이 가면 아침이 오지만 가슴은 무너지는구나!>1894 번역의 힘인가 싶어 원제목을 찾아봤다. <Never morning wore to evening, but some heart did break> 영국 어촌의 일상과 고단한 삶의 모습을 즐겨 그린 사실주의 작가, 월터 랭글리|Walter Langley. 1852~1922 의 대표작이다. 1880년 영국 남서부 콘월Cornwall 에 있는 뉴

저녁이 가면 아침이 오지만 가슴은 무너지는구나!
월터 랭글리 1894 버밍엄 미술관

린Newlyn이라는 어촌에 머무르며 그 속에 사는 사람들의 애환에 주목해 힘겨운 삶의 모습을 주로 그렸다. 이런 점에서 '사회적 사실주의 화가'로 부른다.

종종 정면보다 뒷모습이 더 무겁고 슬픈 것처럼, 얼굴을 두 손으로 가린 여자의 표정은 볼 수 없지만 깊은 절망이 오차 없이 다가온다. 슬퍼하거나 통곡하는 일도, 다시 일어나 절제하며 몸과 마음을 추스르는 일도 산 사람, 우리들의 몫이다. 여인은 '무너지는 가슴'을 멀리하고 깨어날 수밖에 없으리라. 그녀의 슬픔을 진심으로 보듬는 주름진 손이 있으니……

사랑하는 사람은 잃었지만, 곁에 남은 사람의 사랑과 위로의 힘은 그만큼 크다고 믿는다. 세상은 모질고 위험하고 각박해도, 사람과 사람 사이엔 '징검다리'가 있다. '잉태'가 있다. '분만'이 있다. 그건 끊임없는 호흡 같은 것이다.

그래서 '삶의 위', '세상世上'에 '사람들의 사이', '인간人間'이 산다.

◆ **Harmony**화목 ◆

그의 그림들을 보면 빈민촌에서 성장한 불우했던 어린 시절의 흔적은 찾기 어렵다. 행복한 사람들의 달콤한 생활이 메아리친다.

'스웨덴의 국민화가', '세계적인 가구 회사 '이케아IKEA'의 뿌리', '북유럽 스타일의 시작', 칼 라르손Carl Larsson. 1853~1919이다.

그의 그림 대다수는 수채화다. 한때 인상주의 영향으로 유화를 그렸으나, 스웨덴 정착 후 화가였던 아내, 카린의 조언으로 수채화에 전념했다. 수채화 특유의 화풍을 더해 그의 그림은 가볍고, 상쾌하다. 평화롭다.

이 그림은 <큰 자작나무 아래서 아침식사>1895다.

라르손은 아내, 8명의 아이들, 부모와 농장의 일꾼 등 평화로운 대가족을 일궜다. 스웨덴의 한 농촌에 마련한 '릴라 히트나스'작은 용광로라고 이름 지은 집에서 행복한 가

큰 자작나무 아래서 아침식사
칼 라르손 1895 스웨덴 국립미술관

정의 전형을 그림으로, 삶으로 보여줬다. 그림의 대부분 소재는 가족, 일상, 집이다.
마르크 샤갈Marc Chagall. 1887~1985 의 그림을 한 단어로 '행복'이라고 말하는데, 라르
손도 마찬가지다. 라르손은 시골의 고요와 평온 속에 평생을 보냈다.

'행복의 지도'가 필요할 땐 칼 라르손의 그림이 제격이다. 《칼 라르손, 오늘도 행복
을 그리는 이유》2020 를 쓴 이소영1983~ 은 말한다.

"지금 내가 있는 곳에서도 가치를 찾아내지 못한다면, 더 좋다는 곳으로 멀리 떠
나도 찾지 못할 것이다. 삶에서 얻는 가치는 행운이 아니라 습관이다."

미국 낭만주의 3대 작가로서 대작 《모비 딕》1851 을 쓴 허먼 멜빌Herman Melville.
1819~1891 도 행복에 대해서 이렇게 촌철살인 했다. "행복이란 지성이나 공상이 아
닌 가족과의 사랑, 식탁, 난롯가, 시골 같은 곳에 놓아야 한다."

'하늘은 파랗고 새들은 우리를 반기듯 노래 불러

마법에 걸린 듯 발걸음 가벼워 행복이 가득해'

가수 리디아1984~가 부른 〈소풍〉의 노랫말이다.

놀이공원에 쉽게 갈 수 있는 요즘은 어떤지 모르지만, 어릴 적 학교생활에서 특

별히 설레는 날이 '봄 소풍'과 '가을 운동회'였다.

일요일 소풍
카를 슈피츠베크 1841 레지덴츠 갤러리

이 그림을 보고 풋풋한 웃음을 머금었다. 앞장 선 아빠의 모습과 뒤를 이은 가족들의 행렬에 정겨움이 읽힌다. 독일 화가 카를 슈피츠베크Carl Spitzweg. 1808~1885가 그린 <일요일 소풍>1841이다.

약사였지만, 독학으로 그림을 배워 전업화가가 된 독특한 경력의 슈피츠베크 그림이다. 사람들의 일상을 '유머'라는 코드에 대입해 동화 같은 분위기로 그린 그의 그림에 히틀러Adolf Hitler. 1889~1945도 매료됐다고 한다. 약사로서 '치료 화가'라 할 만하다. 근데 '히틀러의 치료'까진 달성 못했나 보다.

다소 지겨운 표정의 '배불뚝이 아빠'를 위시해 그림의 출연진은 다섯으로 보이지만, 자세히 보면 아빠의 손에 막내가 끌려가듯이 매달려 있다. 아빠 이외 사람들의 표정은 가렸거나 흐릿하지만, 자연과의 조화가 싱그럽다.

온 가족이 같은 방향을 향하는 것만으로도 우리는 이렇게 생각한다. '따뜻하고 행복하군.' "행복이란 세계의 상태가 아니라 내 마음의 상태다."

글 처음에 인용한 가요 <소풍>은 이렇게 끝난다.

'기다렸던 오늘 소풍 가는 오늘 / 설레임 가득한 매일을 꿈꾸는 곳 / 웃음이 꽃피는 나의 마음속에 / 꿈과 희망 속으로 손잡고 걸어가요'

◆ Grandfather and Grandson조손(祖孫) ◆

야구와 축구 팬은 갈리는 경우가 많다. 야구는 스포츠라기보다 엔터테인먼트라는 평가를 받기도 하는데, 야구 마니아들은 그렇기 때문에 야구를 더 좋아한다. 야구에는 축구에 비해 극적인 이야기가 많기 때문이다.

이런 점은 미국 할리우드 영화나 소설에서 받은 영향이 크다. 할아버지가 손자를 앉혀놓고 말한다. "19**년 월드시리즈 6차전이었지. 9회 말 투아웃에 패색이 짙었지만, 우린 포기하지 않았어." 등등.

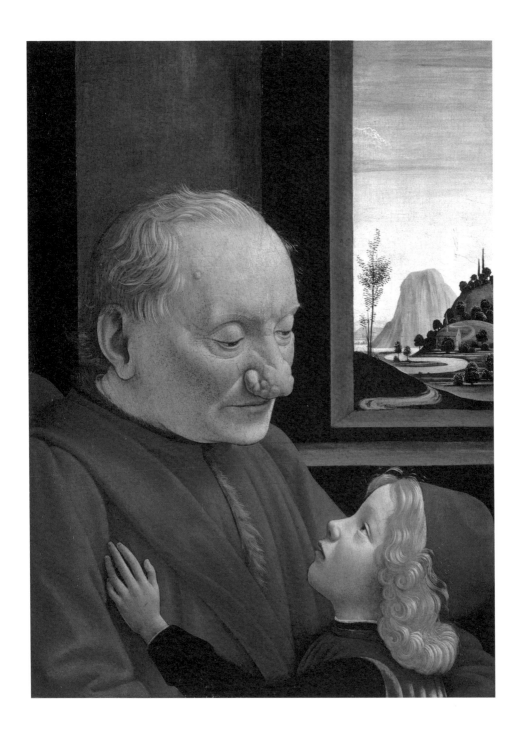

전설이 된 야구 이야기는 끝이 없다. 정신적 전통과 자부심, 공동체 의식이 그런 '조손祖孫의 대화'를 통해 이어진다는 게 부럽다.

이 그림은 미국이나 야구와는 전혀 관계없다. 다만 조손의 이야기다.

1490년께 이탈리아 피렌체에서 활약한, 미켈란젤로의 스승인 도메니코 기를란다요 Ghirlandajo. 1449~1494 가 그린 <노인과 소년>이다. 볼수록 따뜻한, 그윽한 눈으로 나누는 조손의 대화다.

할아버지의 코는 질병으로 흉한 흉터가 남았지만, 화가는 이를 그대로 묘사했다. 아이도 정답게 바라본다. 당시 '주문자 우위'의 관습으로 볼 때 그림을 요청한 사람이 있는 그대로 그려달라고 했을 것으로 본다.

그림 오른편 창밖으로 세밀한 풍경이 보이는데, 이는 당시 유행한 플랑드르 그림의 사실주의 영향이었다고 한다.

당연히 야구 이야기는 아닐 테고, 할아버지와 손자가 어떤 공통의 관심사를 나누는지 궁금하고 부럽다.

그런데 미국 영화나 이 그림 같은 조손의 정다운 대화를 마냥 부러워할 필요가 없다. 우리에게도 밤마다 옛날이야기를 들려주던 할머니의 포근한 눈짓과 다정한 목소리가 있었다.

"옛날 옛적 어느 마을에 착한 호랑이가 살고 있었지. 그 호랑이는……"

단지 그런 장면이 상대적으로 덜 이미지화 됐을 뿐이다. 하지만 한국인이라면 누구나 마음속에, 머릿속에 담고 있는 조손의 모습이다.

동서고금을 통해 조손의 관계는 한 단어로 쓸 수 있는 것 같다. '정情'.

노인과 소년
도메니코 기를란다요 1490 파리 루브르 박물관

◆ **Child**아이 ◆

오랜 시간 흐뭇하게, 마음에 담아 감상할 만한 그림이다. 노란 모래사장과 하얀 옷의 색감이 부드럽다. 뒤를 받쳐주는 파란 바다는 안정감을 더하고, 모자에 두른 붉은 리본은 그림의 밀도를 잃지 않게 만든다. 더욱이 모래놀이에 집중한 아이의 표정이란……. 모자를 쓰고 있어 얼굴이 보이지 않는 옆 아이의 표정도 눈에 잡히는 듯하다.

미국 출신으로 프랑스에서 인상주의 그룹 일원으로 활약한 여성화가, 매리 커샛Mary Cassatt. 1845~1926이 그린 <해변의 아이들>1884 이다.

시간을 잊어버린 듯 주변을 신경 쓰지 않고 놀이와 한 몸이 된 아이의 표정에 동화돼 그림을 보는 우리도 시간을 잊을 수 있다.

커샛이 그린 다른 아이를 보자. 이번에도 포동포동한 아이다. <푸른 의자에 앉은 소녀>1878.

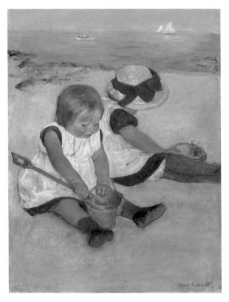

해변의 아이들
매리 커샛 1884 워싱턴 내셔널 갤러리

푸른 색 일색인 소파가 놓인 실내에서 지루한 표정을 짓고 있는 한 소녀가 누워 있다. 심통이 난 것일까? 부모를 기다리다 지친 것일까? 다른 소파에 앉은 갈색 강아지 한 마리가 그림에 힘을 잃지 않게 해준다. 눈여겨볼 대상이 하나 늘어서다.

그녀의 스승은 에드가 드가Edgar Degas. 1834~1917였다. 둘은 서로 따르고 배우고 존경하는 사이였지만, 뚜렷한 남녀관계로 발전하지는 않았다.

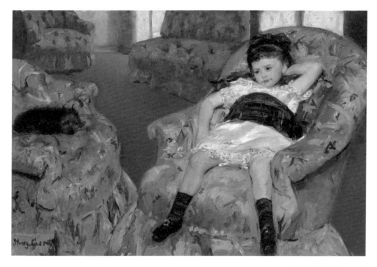

푸른 의자에 앉은 소녀
매리 커샛 1878 워싱턴 내셔널 갤러리

드가의 비혼주의 탓이었을까? 이 그림의 소녀도 드가의 친구 딸아이로 알려져 있다. 커샛은 결혼한 적이 없지만 아이의 초상이나 엄마의 품에 안긴 아기의 모습 등을 유독 많이 그렸다. 이런 그림을 그릴 수 있었던 것은 그녀 자신이 어릴 때 듬뿍 받은 사랑과 애정 덕이지 않을까?

사랑은 평온과 행복에 마땅한 최상의 자양분이다. 자신한다. 커샛의 그림을 보는 일은 행복을 발효시키는 일이다.

◆ **Sisters**자매 ◆

아름답지만 볼수록 슬픈 그림이다. 평온한 들판과 마을 위로 쌍무지개가 떴다. 노랗게 익은 들판이 풍족해 보이지만, 하늘은 아직 어둡다.

두 소녀를 보자. 숄을 걸치고 눈을 감은 소녀 목 부분에 'PITTY A BLIND'라고 적혀

있다. 시각 장애인이다. 무릎 위에 놓인 건 손풍금이다. 음악을 연주해 먹고사는 일을 하는 듯하다. 무지개를 보는 여동생의 말이 들린다.

"언니 쌍무지개가 떴어. 무지 예뻐~"

보지 못하는 소녀의 표정은 흐린 하늘처럼 어둡다. 태어나면서부터 시각장애인이라 무지개가 무엇인지 모를 수도 있고, 끼니 걱정에 동생의 설명이 귀에 들어오지 않기 때문일 수도 있다. 볼수록 자매의 거친 삶이 상상돼 오래 보기 어렵다.

영국 존 에버렛 밀레이John Everett Millais. 1829~1896 가 그린 <눈 먼 소녀>1856 다.

밀레이를 비롯해 단테 가브리엘 로세티Dante Gabriel Rossetti. 1828~1882, 윌리엄 홀먼 헌트William Holman Hunt. 1827~1910, 에드워드 번존스Edward Coley Burne-Jones. 1833~1898, 존 러스킨John Ruskin 1819~1910 등을 통칭해 '라파엘 전파前派'라고 부른다. 이들은 르네

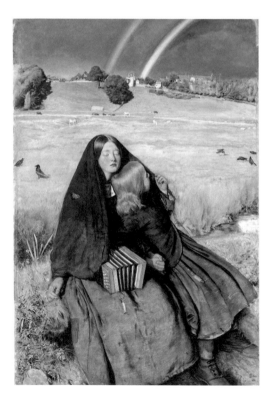

상스의 3대 화가인 라파엘로 시절의 이상화된 화풍에서 벗어나, 그 이전의 그림처럼 중세 고딕 분위기의 미술로 돌아갈 것을 주창했다.

밀레이가 이후에 내놓은 작품으로 작은 위안을 얻는다. 1881년 그린 <신데렐라>다.

눈 먼 소녀
존 에버렛 밀레이 1856 버밍엄 미술관

신데렐라
존 에버렛 밀레이 1881 개인소장

지저분한 창고, 큰 빗자루, 맨발에 남루한 옷을 입었지만, 맑고 초롱초롱한 눈망울이 그림을 보는 우리를 위무한다. 밀레이는 <눈 먼 소녀>에서 그리지 못한 소녀의 눈을 신데렐라의 눈으로 대신하고 싶었던 건 아닐까?

보지 못하는 소녀가 애처롭지만, 엄연한 현실을 일부러 보지 않으려 하는 사람들이 주변에 항상 존재한다. 실상 그들이 더 딱하다.

이 그림을 처음 봤을 때 그림보다 그림의 제목에 먼저 눈이 갔다. 제목을 본 이후엔 그림 등장인물들에게 빠져들었다.

러시아 회화사 불후의 걸작으로 평가받는 일리야 레핀 Ilya Yefimovich Repin. 1844~1930 의 <아무도 기다리지 않았다>1888 이다.

미래에 등장할 러시아 혁명가의 모습을 미리 그린 듯하다. 그림 속 인물들의 표정이 대단히 사실적이다. 집에 막 들어선 남자, 놀라 벌떡 일어나는 남자의 어머니, 피아노 앞에 앉아 무슨 일이 벌어진 건지 살피는 남자의 부인, 남자를 처음 보는 듯한 딸, 남자를 기억하며 웃음짓는 아들, 무뚝뚝한 가정부.

연극처럼 펼쳐지는 각각의 표정 묘사가 놀랍다. 그림에 집중하니, 마차가 도착하는 소리, 발자국 소리, 문을 여는 소리, 한탄의 소리 등이 들린다. 가장인 남자는 어디에서 귀환하는 것일까? 전쟁터? 유배지? 아무도 기다리지 않았을지 모르나, 그림의 주인공은 한시도 가족을 잊지 못했으리라. 바로 이 순간을 꿈꾸며…….

레핀은 러시아 최고의 사실주의 화가다. 러시아 민중의 삶과 역사를 레핀만큼 더듬어 본 작가도 드물다.

러시아 사실주의를 확립한 화가들을 '이동파移動派'로 부른다. 열차나 마차 등으로 광활한 러시아 지역 곳곳으로 이동하며 민중 속으로 들어가 그림을 전시한 작가들이다. 이동파를 대표하는 레핀이 잊지 않은 주제는 '자유'였다. 그는 볼셰비키의 10월 혁명에 회의적이었다. 소비에트 정권이 수립된 이후 당국자들이 여러 차례 귀국을 권유했지만, 레핀은 거절하고 사망할 때까지 핀란드에서 살았다.

고국을 떠나기 전 그린 그림이지만, 이 그림은 레핀의 자유주의 정신을 잘 드러내고 있다. 1903년에 그린 <오! 자유>다. 넘실대며 휘몰아치는 급류가 불안하지만, 그 속에 선 한 쌍의 남녀는 활짝 웃고 있다. 두 팔을 벌려 자유를 만끽하고 있다.

아무도 기다리지 않았다
일리야 레핀 1888 모스크바 트레티야코프 미술관

오! 자유
일리야 레핀 1903 상트페테르부르크 국립 러시아 박물관

혼란스러운 러시아 정세를 벗어나고 싶었던 마음의 표현일지도 모른다.
레핀은 지금 한창 러시아와 전쟁 중인 우크라이나 북동부 추위브Chuhuiv 출신이
다. 그의 그림들처럼 이번 전쟁으로 헤어진 가족이 다시 만나는 평화를 얻고, 활
짝 웃는 자유를 누리기를 기원한다.

◆ **Father**아버지 ◆

어머니에 대한 사랑을 담은 그림에 비해 아버지에 대한 그림은 드물다. 희귀할
정도다.

시대와 지역을 막론하고 아버지란 대체로 먼 존재다. 다정한 칭찬보단 무뚝뚝한 훈계, 따뜻한 포옹 대신 서늘한 기침, 고맙다거나 미안하다는 인사보단 모른 체하는 뒷짐 등으로 자리매김한다.

이 그림은 그런 아버지에 대한 인상을 뒤집는다는 점에서 더 귀하며 달콤하다. 1552년 베네치아 화가 파올로 베로네세Paolo Veronese. 1528~1588가 그린 <아버지와 아들>이다.

미소를 띤 예닐곱 살의 소년이 큰 덩치에 단단한 체격을 가진 아버지의 손을 잡고 있다. 아버지의 손은 소년의 얼굴보다 크다. '든든하다'는 표현 이상을 찾기 어렵다. 소년이 웃음 짓는 이유는 '접촉'에 있다. 소년이 잡고 있는 손은 반대 손과 달리 장

아버지와 아들
파올로 베로네세 1552 피렌체 우피치 미술관

갑을 벗고 있다. 접촉은 사람과 사람 사이에서 친밀을 증명하는 뚜렷한 증거다.

'놀이는 아이들을 키운다'는 격언은 증명된 사실이다. 아이들이 또래집단과 놀기 전, 놀이의 상대는 아버지여야 한다고 생각한다. 그건 아버지와 아이가 나누는 최상의 대화다.

'저런 아버지가 있었으면…' 에서 나이가 들면서 '저런 아버지가 되어야지!'로 다짐하게 되는 그림이다.

대화하고 교감하는 아버지와 아이! 그렇게 아이는 남자가 되고, 남자는 아버지가 된다.

◆ **First**처음 ◆

누구나 이런 순간이 있다. 아이의 첫걸음. 운 좋게 그 순간을 보는 일만큼 행복감이 밀려오는 시간이 있을까? 울컥하며 감동하거나 흐뭇한 웃음을 놓지 못할 시간이며, 영원히 머릿속에 아로새겨질 경험이다.

농촌에 살며 농민들의 힘겨운 삶을 화폭에 담던 장 프랑수아 밀레Jean François Millet. 1814~1875 가 파스텔과 크레용으로 그린 <첫걸음>1858 이다. 아기의 도전과 엄마의 뭉클함, 아빠의 환희가 마음 깊숙이 스며온다.

기억은 감동이나 영광일 수도 있고, 후회나 반성일 수도 있다. 아이의 첫걸음 장면을 직접 본 사람에게 이 그림은 '영원한 그리움'이다.

'그리움'은 '사무침', '절실함'과 동의어다. 그래서 그림은 '삶의 정화'이기도 하다. 소설의 한 문장, 음악의 한 소절도 그렇다. 예술이 인간의 역사와 함께 공존해 온 이유다.

밀레를 존경한 빈센트 반 고흐Vincent van Gogh. 1853~1890 는 이 그림을 똑같이 유화로 그리며 대선배를 오마주했다.

첫걸음
장 프랑수아 밀레 1858 로렌 로저스 미술관

첫걸음
빈센트 반 고흐 1890 뉴욕 메트로폴리탄 미술관

고흐의 <첫걸음>에 가슴이 뭉클해지는 것은 그림의 내용 때문만이 아니다. 고흐가 이 그림을 그린 이유는 동생 테오 부부가 아기를 가졌다는 소식을 들었기 때문이다.

고흐의 지순한 가족 사랑이 스며있는 그림이다. <첫걸음>은 조카에 대한 사랑의 '첫걸음'이었다.

고흐의 그림과 테오, 아기에 대한 감동적인 이야기는 이 책의 끝에 다시 이어진다.

◆ Dance춤 ◆

영화《쇼생크 탈출》1994을 인생영화로 꼽는 분이 많다. 영화는 처음부터 끝까지 자유와 희망을 노래한다. 많은 명장면 중 가장 큰 울림은 마지막 장면이다. 태평양

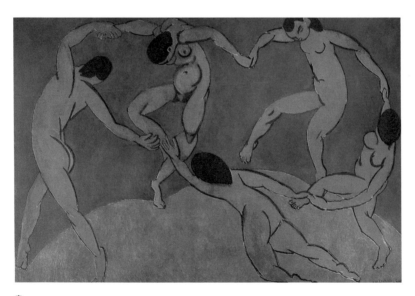

춤
앙리 마티스 1909 상트페테르부르크 에르미타슈 박물관

푸른 바닷가에 사는 친구를 찾아가는 레드모건 프리먼의 대사.

"나는 친구와 만나 악수하기를 희망한다. 태평양이 꿈에서 본 것처럼 푸르기를 희망한다. 나는 희망한다."

《쇼생크 탈출》이 펼쳐 보여 준 주제는 자유와 희망이다. 그 주제의 고리와 오버랩 되는 그림이 있다. 앙리 마티스Henri Matisse. 1869~1954의 <춤>1909이다. 마티스는 인상주의를 넘어 평면 속 색채의 자유를 추구했고 희망했다. 표현주의의 하나인 '야수파'를 연 화가다.

인간은 자유로울 때 춤을 춘다. 희망이 솟구칠 때 춤을 춘다. 자유와 희망은 사람들 '사이'에서 발현된다. 억압과 좌절 역시 사람들 '사이'에서 자란다. 사람들이 문제다.

가족으로 보이는 사람들이 벌거벗은 채 손을 잡고 한바탕 춤을 춘다. 자유와 희망을 발산한다. 이 춤에 어떤 음악이 있을 것 같은가?《쇼생크 탈출》에서 앤디팀 로빈스가 재소자들에게 들려주며 잠시나마 자유로운 현실을 선사한 모차르트Wolfgang Amadeus Mozart. 1756~1791의 <피가로의 결혼, 편지의 이중창>1786이 울려 퍼지는 듯하다.

그 음악이 펼쳐지는 동안 레드의 독백이 깔리는데, 이 대사가 처음부터 끝까지 대단히 치명적인 울림이다. 대사 중 이런 말이 나온다. "Some things are best left unsaid."어떤 것들은 말하지 않고 놔두는 게 최선이다

김훈1948~의 소설《현의 노래》2004에도 비슷한 문구가 있다. "스스로 그러한 것은 본래 그러하다. 말하여질 수 있는 것이 아니다." 상황은 조금 다르지만, 레드의 대사를 부연설명하며 뭔가에 더 다가가는 느낌이다. 그리고 소설에는 이런 글귀도 있다. "종은 둥글고 비어 있으니 진리의 모습이 이와 같아라."

영화와 시와 소설, 그림과 음악의 단상들이 서로 '연결'될 때 감성은 고양된다. 예술과 인문학의 힘이다.

프랑스 인상주의 영향으로 '외광外光 효과'를 즐긴 스페인 호아킨 소로야Joaquín Sorolla y Bastida. 1863~1923 의 <해변산책>1909 이다. 그의 아내와 딸을 그렸다.

'외광효과'. 인상주의 화가들 이전에는 야외에서 캔버스를 펼쳐놓고 그림을 그린 화가는 사실상 없었다. 인상주의, 특히 프랑스의 클로드 모네Claude Monet. 1840~1926 가 실내를 벗어나 야외에서 시시각각 변하는 빛의 효과를 포착해 그렸다.

처음 모네의 작품을 본 당시 화단과 평론가들은 조롱을 일삼았지만, 인상주의는 결국 미술계 주류가 됐을 뿐 아니라 '근대정신'으로까지 성장했다.

이 작품을 그린 소로야도 야외에서 그림을 그리며 '외광효과'에 흠뻑 빠졌다. 소로야가 저런 밝은 햇빛 아래 아내와 딸을 그린 걸 보면 꽤 가정적인 남편이자 아버지였던 듯하다.

모자 등 복장을 보면 작정하고 나온 산책 같지는 않다. 소로야가 해변에 드리운 빛에 반해 모녀에게 모델을 요구한 것이라는 생각을 해본다. 작품이 남음으로써 그림 바깥의 남자와 그림 속의 두 여인은 영원히 '대화'하고 있다.

소로야는 프랑스에서 자리 잡은 인상주의 화풍에 반해 스페인이 인상주의에 눈을 뜨게 하는 교량 역할을 했다. 미국에서는 초상화가로 이름을 떨쳤다.

이번엔 또 다른 소로야의 작품으로, 둘이 아닌 일곱 명의 주민들이 화사한 햇빛을 받으며 밝은 웃음 속에 일하고 있는 모습이다.

<돛 수선>1896. 빛의 묘사를 보라. 돛 위에 드리워진 빛과 그림자가 꿈틀거리며 살아 움직인다. 작업이 고될 텐데 사람들의 표정이 밝은 이유는, 그들의 노동에 스민 '빛의 결' 때문이라고 생각한다. 인상주의 화가들이 사랑한 빛의 표현은 '감각의 해방'이다. '그림은 빛을 그리는 일이다.'에 충실했다.

빛이 있기에 색도 살아난다. 이탈리아 여행을 통해 고대와 고전에 눈뜬 괴테

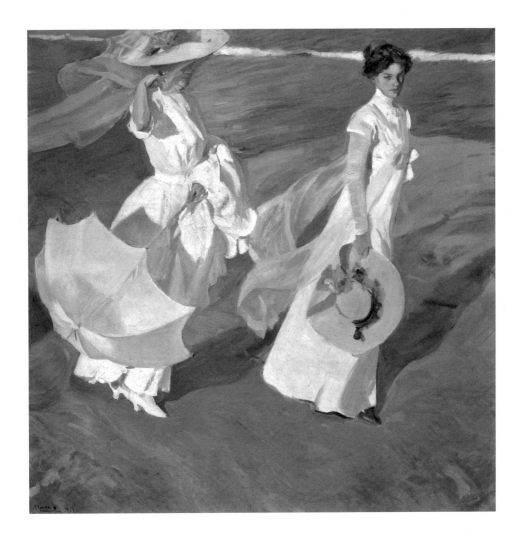

돛 수선
호아킨 소로야 1896 카 페사로 현대미술관

Johann Wolfgang von Goethe. 1749~1832 는 광학에 대한 관심을 드높여 《색채론》1810 을 썼
다. 그는 이 책에서 '색채는 빛의 활동이자 견딤'이라는 유명한 정의를 남겼다.
스페인 화가로서 소로야만큼 빛을 사랑한 화가도 드물다. 스페인 화가 중 '유일한
빛의 대가'로 평가받는다. 바다와 아내에 대한 사랑도 지극하다. 그가 그린 여성
들이 매력적인 이유는 얼굴과 주변에 얹힌 빛 덕택이 아닐까?
바야흐로 '빛의 충만'이요, '빛의 응집'이며 '빛의 해방'이다. 괴테를 빌리자면, 빛
이 움직이며 견디고 있어 색이 살아난다.

'반려동물'이 익숙한 용어로 자리 잡은 지 오래다. 관련 산업은 블루오션으로 떠올랐다. 관련 법령이 쫓아가지 못할 정도지만, 동물에 대한 애착과 돌봄은 굽이친다. '반려伴侶'의 사전적 의미는 '짝이 되는 친구'지만, 친구를 넘어 가족이 됐다. 죽음은 반려동물에게도 엄숙한 일이어서 전문 장례식장까지 생겼다.

생애에 걸쳐 줄곧 반려동물, 그중에서도 고양이를 집중적으로 그린 화가가 있다. 그의 그림 속 고양이를 보면, 고양이에 대한 호불호를 떠나 눈길을 쉬이 돌리기 어렵다.

눈은 고양이의 눈길에 갇히고, 손은 고양이의 등을 쓰다듬으며, 마음은 흰색과 노란색, 녹색, 갈색의 조화에 물든다.

독일 출신으로 헝가리에서 활동한 아서 헤이어Arthur Heyer. 1872~1931 가 그린 <나비

나비와 흰 고양이
아서 헤이어 1917 개인 소장

와 흰 고양이>1917 다. 그의 다른 이름은 '캣 헤이어'다

이 그림의 고양이는 '앙고라 고양이'라고 한다. '하얀 털과 긴 꼬리로 귀족적인 분위기를 물씬 풍기는 고양이'라는 설명이다.

고양이를 좋아하는 분이라면, 좋아하지 않더라도 고양이와 동물의 세계를 그림으로 감상할 분이라면 헤이어의 그림이 농밀한 평온과 미소를 줄 것 같다.

시공을 달리해 우리에게도 고양이를 즐겨 그린 화가가 있다. 조선 후기 도화서 화원이었던 변상벽1730~1775이다. 그 역시 고양이를 얼마나 자주 그렸던지 별명이 '변고양이'였다고 한다.

'개는 사람이 부르면 온다. 고양이는 뭔가 할 말이 있으면 사람에게 온다.'는 말이 있다. 겪어보면 개도 비슷하다. 개와 고양이는 주체적이고 독립적인 동물이다. 그래서 가장 친근한 반려동물이 됐고, '가족'이 됐다.

묘작도
변상벽 연도미상 국립중앙박물관

친구, 이웃, 연인 그리고 부부

친구와 이웃, 연인은 가족을 둘러싼 사람들이다. 때론 이들 관계의 밀도가 가족보다 높은 경우도 많다. 가족에겐 말하기 어려운 '터놓고 지내기'도 가능하다. 가족이 '숙명'이라면 이들은 '선택'이다.

《논어》의 첫 등장인물도 친구다. 이성 친구나 이웃, 연인을 만나 가정을 이룬다면, 그들은 부부가 된다. 다시 '가족의 탄생'이다.

이 모든 관계의 바탕에는 사랑이 있다. 사랑은 하나의 면만 있지 않다. 작가 은희경1959~ 은 대표작 《새의 선물》1995에서 당연하지만, 쉽지 않은 진실을 말한다. "사랑은 고운 정과 함께 미운정이 더해져 감정의 양면을 모두 갖출 때 완전해진다."

◆ **Friend**친구 ◆

볼 때마다 마음을 적시는 그림이다.

낯선 작가다. 핀란드의 후고 짐베르크Hugo Gerhard Simberg. 1873~1917. 제목은 <부상당한 천사>1903.

짐베르크는 핀란드에서는 '국민화가'로 사랑받는 대가다. 이 그림은 2006년 국민들 설문조사에서 '국가 그림'으로 선정됐다고 한다. 핀란드서는 국보다.

그림을 처음 봤을 때 우스웠다. 다시 작품을 응시하며 등장인물들의 표정을 자

부상당한 천사
후고 짐베르크 1903 아테네움 미술관

세히 살폈다.

볼수록 웃음은 쓴 맛으로 바뀌었고, 마침내 슬프고 아린 기운에 포위됐다.

상상한다. 천사는 친구였고 희망이었다. 친구들을 위해 날아오른 천사는 어떤 이유로 추락해 크게 다쳤다. 두 친구의 도움을 받으며 이동 중이다.

고개를 떨어뜨린 천사가 애처롭고, 친구들의 표정은 침울하기 그지없다. 특히 모자를 쓴 옆모습의 친구는 우수에 가득 차 있다. 저 침울과 우수는 천사가 입은 부상負傷 때문일까, 천사의 실패한 비상飛上 때문일까?

힘들고 슬프지만 상처를 함께 해줄 두 친구가 있어 천사는 외롭지 않으리라. 천사는 곧 고개를 들어 눈가리개를 풀며 이렇게 말했으리라 믿는다. "다시 날거야.

내 성공보다는 너희들의 희망을 위해……"

희망은 사람들 '사이'에 있을 때 더 값지고 밝다. '사이'는 부정적인 때도 있으나 인간 존재의 최우선 원칙이다. 혼자 살 수는 없다.

◆ Alert경계(警戒) ◆

과묵하고 고집이 세 보이는 남자가 있다. 옆에는 그를 진심으로 따를 것 같은, 혹은 그 반대로 억지로 남자 옆에 서 있는 것 같은 여자가 있다. 입을 꾹 다문 두 사람이 말하고 싶은 건 뭘까?

역사의 한 장면이 아니다. 초상화로 보기에는 부족하다. 일상의 모습을 그린 것도 아닌, 모호한 그림이다. 미국의 그랜트 우드Grant Wood. 1892~1942 가 그린 <아메리칸 고딕>1930 이다.

우드는 소위 '지역주의' 화가로 일컬어진다. 지역주의란 당시 화단에 불던 추상미술 유행을 거부하고, 미국 중서부 지방을 찾아 그곳 사람들의 생활을 그린 그림을 말한다. 청교도 정신 등 미국 전통의 재발견을 주창했다.

인물들 뒤에 그려진 고딕양식의 집에서 제목을 얻었는데, 우드가 시골마을에서 우연히 본 작은 집을 보고 영감을 얻었다고 한다.

남자가 든 삼지창은, 정신의 황폐함과 대공황에 따른 물질의 소멸에 대한 '방어'로 보인다. '대공황' 시기 미국인의 정신을 잘 담았다고 생각해서인지 미국인들은 이 그림을 끊임없이 패러디한다. 현재의 사회상과 연결 지은 패러디가 유쾌하다. 지금도 누군가 하고 있다. 모호하고 무뚝뚝한 표정에서도 유머를 찾아 나서는 미국인다운 여유를 보여주고 있다.

프랑스 작가 로맹 가리Romain Gary. 1914~1980 는 자전적 소설, 《새벽의 약속》1960 에서 "유머란 현실이 우리를 찍어 넘어뜨리는 바로 그 순간에도 현실에서 뇌관을 제거

아메리칸 고딕
그랜트 우드 1930 시카고 아트 인스티튜트

할 수 있는 능란한 방법이다."고 했다. 미국의 바탕이 되는 힘은 '개척정신'과 함께 유머일지도 모른다는 생각을 한다.

비록 정겹지는 않지만 우드는 이웃을 그렸다. 말을 자주 나누고 교류하기는커녕 외면하고 싶은 사람들일지언정, 이웃은 나와 함께 하는 사람들이다.

◆ Acquaintance지인 ◆

구스타프 클림트Gustav Klimt. 1862~1918 의 그림은 매우 대중적이다. 전시회는 항상 만원사례고 엽서나 액자, 팸플릿, 광고 등에도 애용된다.

이 그림은 클림트 작품 중 다소 생소하다. <메다 프리마베시>1913. 클림트의 후원자가 그의 딸 초상을 부탁해 그린 전신 초상화다. 다리, 눈매, 입, 손 등에서 소녀의 당당함이 두드러진다. 클림트 특유의 화려한 색채 사용은 여전하다. 클림트가 그의 그림에서 자주 보여준 '관능의 숨결'은 보이지 않아 편안히 감상할 수 있다.

러시아 작곡가, 림스키코르사코프Nikolai Andreevich Rimskii-Korsakov. 1844~1908 의 <왕벌의 비행>1900 을 듣는 기분이 든다. 현란한 연주색채와 강렬한 음조표정 덕에 이 그림이 떠올랐다. 소녀 주변에도 벌이 날아다니는 듯하다.

클림트의 최고 역작도 음악과 관련된 그림이다. 베토벤 Ludwig van Beethoven. 1770~1827 에게 헌정하며 벽화로 그린 <베토벤 프리즈>1902 가 그것이다. 벽화가 공개되는 날에는 당시 최고의 음악가였던 구스타프 말러Gustav Mahler. 1860~1911 가 베토벤 교향곡 9번, <합창>1824 을 연주했다고 한다.

<메다 프리마베시>는 후원자의 부탁이어서 클림트가 내키지 않은 마음으로 그렸을 수도 있으나, 이 작품을 통해 소녀의 성장을 상상하며 <왕벌의 비행>을 듣고, <베토벤 프리즈>를 감상하며 <합창>을 듣는다면 우리도 어느새 '종합예술가'가 된다.

메다 프리마베시
구스타프 클림트 1913 뉴욕 메트로폴리탄 미술관

남녀 사이의 '끌림'과 '유혹'은 인간의 본성이다. 하지만 그 어긋남이 초래하는 상처와 비극을 보노라면 '신이 저지른 실수' 혹은 '장난'이라는 생각도 든다.

영국의 '라파엘 전파' 화가들에겐 그림 이야기 외에 연애 이야기가 엉켜 있다. 그들과 주변 여성들 사이에는 유혹이 끊이지 않았다. 유혹, 매혹, 고혹. 모두 비슷한 단어다. 한자로 매혹의 '매魅'는 도깨비이고, 고혹의 '고蠱'는 벌레를 뜻한다.

그래서일까? 그들의 그림은 유혹의 그림자마냥 부드럽고 아름다우며 감미롭다. 범 '라파엘 전파'에 속하는 에드워드 번존스 Edward Coley Burne-Jones. 1833~1898 는 중세의 기사 설화나 고대 신화를 독창적으로 해석해 신비롭게 그린 화가다.

번존스는 라파엘 전파와 화풍만 비슷한 게 아니었다. '유혹의 운명'도 전수받은 듯했다. 그에게 항상 따라 붙는 여성의 이름은 마리아 잠바코 Maria Zambaco. 1843~1914 다. 그리스계로 이국적인 미모의 여인이었다. 둘은 모델과 화가로 알게 됐으나, 사랑은 잎이 되고 꽃이 피고 열매를 맺었다.

문제는 번존스에겐 서로 의지하는 아내, 조지아나가 있었다는 점이다. 둘의 관계를 알게 된 조지아나는 저급하지 않게 대처했다.

번존스와 잠바코는 결국 한계를 인정하고 헤어졌지만, 그 후로도 번존스의 그림에는 잠바코가 어른거렸다. 그에게 그녀는 고통임과 동시에 영감의 샘이었다. 몇 년 후 완전히 미련을 버린 잠바코는 파리로 건너 가 로댕 François-Auguste-René Rodin. 1840~1917 의 제자가 된다.

그림의 이 여성이 바로 잠바코다. 둘 사이가 여전히 뜨거웠을 때 그린 <마리아 잠바코의 초상>1870 이다. 그녀는 '사랑의 전령', 큐피드와 함께 있지만, 이별을 예감한 듯 심드렁한 표정을 짓고 있다.

복잡했던 그들의 이야기를 읽다보면 이런 의문이 든다. 둘의 사랑은 진실했을까?

마리아 잠바코의 초상
에드워드 번존스 1870 클레멘스젤스 박물관

영문학자 장영희1952~2009는 《문학의 숲을 거닐다》2005에서 이런 말을 한 적이 있다. "사람과 만나는 것은 1분이 걸리고, 사귀는 데는 1시간이 걸리고, 사랑하는 것은 하루가 걸리지만, 잊는 데는 일생이 걸린다."

번존스와 잠바코의 사랑이 진심이었다면, 진실은 침식되지 않았을 것이다. 헤어졌어도 잊지 못해 괴로운 은닉의 시간에 시달렸을 것이다. 사랑의 진실만큼 알기 어려운 것도 없다.

러시아 출신 마르크 샤갈Marc Chagal. 1887~1985 의 <산책>1917 이다.

샤갈의 그림은 한 단어로 말할 수 있다. '행복'. 좀 더 구체적으로 쓰면 '고향과 가족의 행복'이다. 그만큼 그의 그림에는 땅과 사람들에 대한 향수와 사랑이 충일해 있으며, 그 목표를 잃은 적이 없다.

산책
마르크 샤갈 1917 상트페테르부르크 러시아 국립 미술관

샤갈 그림의 따뜻한 행복감의 원천은 부인 벨라 로젠펠트Bella Rosenfeld. 1895~1944였다. 고향에서 만난 사이로서, 벨라가 1944년 독감으로 죽을 때까지 흔치 않을 정도로 금슬이 좋은 부부였다. 유태인으로 두 세계대전을 겪으며 여러 나라를 떠도는 시기에도 서로 의지했다.

이 그림처럼 벨라는 샤갈 작품의 단골 주인공이다. 그들은 이 그림에서처럼 자주 날고 있다. 난다! 손을 잡고 행복에 겨워 둥실 난다! 고향의 하늘 위로 난다!

샤갈이 심혈을 기울인 대작은 70대에 그린 파리 오페라하우스의 천장화 <꽃다발 속의 거울>1964이다. 이 천장화 덕에 오페라하우스가 '건축에서 영혼이 됐다'는 평가다. 최고의 건축물 천장 위에서도 등장인물들은 날개를 달고 둥실 날고 있다.

샤갈은 이 천장화 안쪽 원에 비제Georges Bizet.1838~1875 등 4명의 음악가, 바깥쪽 원에는 드뷔시Claude Achille Debussy. 1862~1918, 모차르트Wolfgang Amadeus Mozart. 1756~1791, 스트라빈스키Igor Stravinsky, 1882~1971 등을 그렸다. 화려한 색이 상징하는 '희망', '순수', '열정', '신비' 등의 주제로 클래식 음악 거장들에 대한 존경과 감사를 표했다.

샤갈은 야수파, 입체주의, 표현주의 화가들과 교류했지만 특정 유파에 속하거나 얽매이지 않았다. 그가 취한 유파는 '행복주의'였을까? 그는 이렇게 말했다. "삶이 언젠가 끝나는 것이라면, 삶을 사랑과 희망의 색으로 칠해야 한다."

꽃다발 속의 거울
마르크 샤갈 1964 파리 오페라 하우스

아리스토텔레스Aristoteles. BC 384~BC 322 의 경구가 이를 강조한다. "행복은 단지 기분이 좋거나 고통이 없는 상태가 아니다. 인간 본성에서 가장 고결하고 가장 좋은 것을 성취하는 데서 오는 기쁨이다."

샤갈이 치렀던 험로와 예술적 성취, 놓치지 않던 행복에 대한 지향을 생각하면, 딱 어울리는 문장이다.

◆ Conversation대화 ◆

앙리 마티스Henri Matisse. 1869~1954 의 그림에 반하는 건 색채에 매료되는 일이다. 많은 색을 쓰지 않지만, 예상하지 못한 색을 사용하면서 탄성을 자아낸다. 피카소도 그의 색채 사용을 부러워했다.

이 그림은 색보다는 내용이다. 마티스가 1912년 전후에 그린 <대화>.

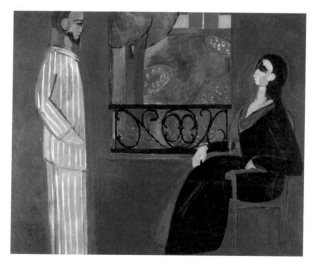

대화
앙리 마티스 1912 전후 로마 국립 현대미술관

붉은 방
앙리 마티스 1908 상트페테르부르크 에르미타슈 박물관

부부로 보이는 남자와 여자가 마주보고 있다. 남자는 서 있고 여자는 앉아 있다. 남자는 파자마 같은 줄무늬 옷을, 여자는 검정 홈드레스를 입었다. 표정의 묘사로 볼 때 대화라기보다는 대결 같다. 두 사람의 자세가 도전적이다.

두 사람 사이에 놓인 창밖의 풍경은 아늑하고 싱그럽지만, 대화를 단절시키는 분위기를 고조시킨다. 영역에 대한 경계 같다. 창밖 풍경 오른쪽의 파란색은 집 안 파란색 벽지와 바로 이어져 오히려 폐색감을 높인다.

마티스는 이처럼 색채 뿐 아니라 형태에서도 두드러진 혁신을 달성했다. 그의 대표작 <붉은 방>1908을 보곤 단순한 색과 구도가 주는 강렬함에 눈을 떼지 못한 경험이 있다.

남자 화가의 연애와 여인에 대한 이야기는 끊이지 않는다. 여성편력의 대표 화가인 피카소Pablo Picasso. 1881~1973부터 라파엘 전파 화가들, 클림트Gustav Klimt. 1862~1918, 고야Francisco José de Goya y Lucientes. 1746~1828, 칸딘스키Wassily Kandinsky. 1866~1944, 코코슈카Oskar Kokoschka, 1886~1980 등 근현대 화가는 물론, 저 멀리 라파엘로Raffaello Sanzio. 1483~1520와 보티첼리Sandro Botticelli. 1445?~1510의 사랑도 그렇다.

마티스는 말년에 부인과 결별했지만, 뚜렷한 스캔들은 없었다. 그의 이름을 알린 <모자를 쓴 여인>1905의 모델이 그의 아내다. 그런 점에서 이 그림, 둘의 대화는 심각하게 여겨지지 않는다. 남자가 곧 한 발 다가설 것 같다.

대화에서 제일 중요한 건 말의 풍격이지만, 거리도 중요한 척도다. 너무 다가가도 좋지 않고, 조금 멀어도 허공이 된다. 적절한 거리는 말을 나누는 당사자가 제일 잘 안다. 이 그림에선 둘의 간격이 조금만 좁혀져도 남자는 주머니에서 손을 뺄 것 같고, 여자는 웃을 듯하다.

아, 근데 중요한 걸 잊었다. '대화를 한다.'는 사실이다. 말을 건네지 않는 부부나 가족이 부지기수다. 자신을 돌아보면 좋겠다. '나는 적당한 거리에서, 품격 있는 언어와 적절한 표정으로 대화하는가?'

모자를 쓴 여인
앙리 마티스 1905 샌프란시스코 현대 미술관

유럽 회화에서 이만큼 웃음을 자연스럽게 그린 화가는 없었다.

프란스 할스Frans Hals. 1580~1666 의 <마사 부부의 초상>1622 이다. 할스는 '네덜란드 황금기' 3대 화가로서 렘브란트Rembrandt Harmenszoon van Rijn. 1606~1669 와 페르메이르 Johannes Vermeer. 1632~1675 직전의 화가다.

오랜 기독교 전통에서 웃음은 금기였다. 움베르토 에코Umberto Eco. 1932~2016 의 명저 《장미의 이름》1980 에서도 연쇄살인 이유가 바로 웃음을 감추기 위함이지 않았던가. 경건과 엄숙은 신앙의 깊이를 재는 지표였던 거 같다.

그런 이유 탓인지 르네상스 이후 회화를 찾아봐도 자연스러운 미소를 띤 그림은 찾기 어렵다. <모자리자>도 미소인지 아닌지 확언하기 어려울 정도다.

하지만 17세기 금융과 무역의 대국 네덜란드는 달랐다. 부와 종교적 관용을 배경으로 자신감을 얻은 시민계급 사람들은 자연스러운 웃음을 띠며 편안한 자세로 화가 앞에 섰다.

초상화를 그리는 일은 요즘 스튜디오에서 가족사진 찍는 일과 비슷했다. 근엄한 표정을 짓는 왕이나 귀족들이 아닌, '김치~'나 '치즈~'를 외치는 사람들이 네덜란드를 이끌었다. 시민계급 사람들 자신감의 발로다.

초상화뿐이 아니다. 평범한 삶의 터전을 그린 그림들이 대거 등장했다. 역사와 초상을 모범으로 삼던 사람들이 보기에는 "아니 이런 모습도 그려?" 할 만한 그림들이었다. 일상 존중이며 예찬이었다.

평범함이 존중받는 사회는 가족과 이웃이 중심이 되는 사회다. 미래 지향적인, 건강한 사회다. 그래서 이렇게 웃는다.

마사 부부의 초상
프란스 할스 1622 암스테르담 국립 미술관

엄마

동서양과 고금古今을 막론하고 '엄마'는 특별한 존재다. 역사에서, 신화에서, 예술에서 엄마는 이상향이며, 종착지며, 마음의 고향이다.

일본 작가 오가와 이토小川糸. 1973~ 는 "혼자 있으면 자신의 체온을 모릅니다. 누군가와 살을 맞대고 있으면 내 손과 발이 따뜻한지 차가운지 알 수 있답니다."라고 했는데, 대부분의 사람들에게 가장 먼저 떠오르는 '살'은 엄마일 것이다.

엄마는 실체고 물질이며, 정신이고 꿈이다. 기쁜 일이 생길 때, 아프고 힘들며 슬픈 일이 닥칠 때 찾는 사람은 엄마다. 어떤 상처보다 엄마로부터 받은 상처가 있다면 가장 지독할 것이다. 충만의 보금자리며, 결핍의 피난처다.

화가들은 꾸준히 엄마를 그렸다. 그리움으로, 동반으로, 사무침으로, 고통으로, 눈물로, 애틋함으로……

◆ Protection보호 ◆

미소가 절로 난다. 엄마의 시선과 아기의 자세가 평화롭기 이를 데 없다. 엄마와 아기의 대화는 세상에서 제일 아름다운 서정시다.

요람
베르트 모리조 1872 파리 오르세 미술관

첫 인상주의 전시회부터 꾸준히 참가한 프랑스 여성화가, 베르트 모리조Berthe Morisot. 1841~1895 의 <요람>1872 이다.

눈여겨 볼 대목은 손이다. 얼굴을 괸 엄마의 왼손과 요람 끝에 걸친 오른손, 머리 옆으로 올린 아기의 오른손이 삼각형을 이루고 있다. 삼각형은 안정과 균형의 상징이다. 모리조 그림의 특징인 친밀과 평온, 부드러움의 순간이 절정을 이루는 작품이다.

모리조는 에두아르 마네Edouard Manet. 1832~1883 와 친분을 맺고 그의 작품에 여러 번 모델로 출연하며 그의 화풍을 소화했다. 장 오노레 프라고나르Jean-Honoré Fragonard. 1732~1806 의 외증손녀로 그림에 대한 재능과 혼을 숨길 수 없었다. 마네 동생 외젠 마네Eugène Manet. 1833~1982 와 결혼했으며, 둘로부터 태어난 딸은 그녀 그림의 주 모델이었다.

실력과는 별개로 인상주의 시대에도 여성 화가는 당당한 대우를 받지 못했다. 야외 작업 제한 탓에 그녀는 주로 가정 내의 일상을 그렸다.

마음이 포근해지고 싶으면 모리조의 작품 감상이 제격이다. 그녀가 그림으로 쓴 서정시를 보자. 가족과 함께.

서정시는 또 있다. 같은 시기, 같은 인상주의 화가로, 같은 나라 프랑스서 활약한 매리 커샛Mary Cassatt. 1845~1926 역시 포근한 실내의 가정을 주로 그린 화가다. 앞서 한 번 소개한 것처럼, 아이들 그리기를 즐겼다.

커샛의 <아이의 목욕>1893 은 이를 잘 보여준다. 커샛 특유의 포동포동한 살집이 사랑스럽고, 엄마의 옷과 카펫의 무늬는 안정감을 준다.

아기 때 아이와 친밀해지는 방법 중 하나는 목욕하기다. 접촉하기 때문이다. 아이를 재우고, 아이를 씻기고, 아이와 놀아줄 때 몸과 정서는 한 단계 높아지는 밀어가 된다. 그래서 서정시가 된다.

아이의 목욕
매리 커샛 1893 시카고 아트 인스티튜트

어떤 분야에서든 여성의 사회 참여 제한이 여전했던 시대에, 비록 대상이 되는 모델도 제한적이었지만, 모리조와 커샛은 가정의 평온한 실내를 그린 작품들을 통해 시대의 일부나마 재현했다.

'보호'라는 같은 소제목이지만 모리조와 커샛의 작품과 극명하게 대비되는 그림을 둘러본다. 독일의 판화가 케테 콜비츠 Kathe Kollwitz. 1867~1945 다.

미술은 아름다움의 추구인가? 제일 중요한 가치일 줄은 모르지만 전부는 아니다. 신영복1941~2016 은 저서 《담론》2015 에서 이렇게 말했다. "예술이 추구하는 '아름다움'이란 불편하게 하거나 부담을 주지 않는 것, 가까이 하고 싶은 것이라고 이해하고 있다면, 그것은 잘못입니다⋯⋯'아름다움'이란 '알다와 깨닫다'입니다." 신영복은 이런 예술적 성취로 콜비츠의 작품들을 예로 든다. 콜비츠도 단호하게 말했다. "예술이 아름다움만을 고집하는 것은 삶에 대한 위선이다."

간단한 선으로 쓱쓱 그어 그린 듯한 판화다. 선은 간결하지만, 누운 엄마와 아이의 표정이 적나라해 가슴을 쿡쿡 찔러 오래 보기 힘들다. <시립 구호소>1926 라는 제목이다.

그녀가 어릴 때부터 관심을 가진 대상은 '절대적 약자'였다. 판화에 집중한 것도 약자들이 접근하기 쉬운 작품이기 때문이었다. 남편도 가난한 사람들을 돌보던 의사였다.

두 세계대전에서 각각 아들과 손자를 잃고 절망했지만, 반전운동에 뛰어 들며 독일의 참혹한 현실을 작품에 담았다. 굶고 병든 사람들, 구걸하는 아이들, 죽은 아이를 껴안고 우는 엄마 등.

그녀의 작품에는 죽음과 좌절이 상존하지만, '그럼에도 불구하고' 희망을 말한다. 아름다움만 본다면 우리 이웃들의 절망이나 얼룩은 누가 볼 것인가?

"나는 이 시대에 보호받을 수 없는 사람들, 정말 도움을 필요로 하는 사람들에

시립 구호소
케테 콜비츠 1926

게 한 가닥 책임과 역할을 다하고 싶다."

그녀가 평생 견지한 예술론이었다.

콜비츠의 '보호'와 다른 나라, 다른 시대 천륜의 모습으로서 참혹한 현실을 고발

하기 위해 '엄마와 딸'을 그린 작품이 있다.

한 모녀가 서 있다. 분위기는 매우 어둡다. 20세기 초 미국의 풍속화가 해리 허먼

로즈랜드Harry Herman Roseland. 1867~1950가 그린 <가장 높은 경매가를 부른 사람에

게로>1904.

노예시장에 나온 모녀다. 엄마의 체념과 딸의 두려움이 함축돼 있다. 특히 엄마

의 허리춤에 매달린 맨발의 딸은 공포에 가까운 불안에 가득 차 있다. '판매'가

완료되면 이들은 생이별을 해야 한다.

20세기 초, 여전히 인종차별과 노예에 대한 기억이 생생하던 시절에, 노예문화가

변함없이 잔존하던 시대에 과거의 '파편'을 고발한 로즈랜드의 용기가 부럽다. 당

가장 높은 경매가를 부른 사람에게로
해리 허먼 로즈랜드 1904 개인소장

시에도 이 그림은 뉴욕 브루클린 예술회관 전시를 거절당했다고 한다.

이 작품이 유명해진 건 오프라 윈프리Oprah Gaile Winfrey. 1954~ 덕이다. 윈프리는 이 그림에 감동받아 그림을 수집하기 시작했다고 밝혔다.

로즈랜드는 백인이었지만 흑인들의 일상을 많이 그렸다. 그의 그림들 톤은 어둡지만, 시선은 따뜻하다. 용기에 힘입은 열매라고 생각한다.

마음이 어두운 사람은 어둠을 받아들일 여유가 없다. 어둠 속에도 어둠만 있지 않다. 어둠이 존재한다는 건 빛이 어딘가에 있기 때문이다. 내가 지금 어둡다면 빛은 타인이다. 용기란 나를 아는 것에서 시작해 타인을 이해하는 일이다.

"역사를 기억한다는 것은, 망자를 추모한다는 것은 타인에 대한 상상력을 키우는 일이다." 미국변호사 김치관1974~이 쓴 글이다.

◆ **Silence**침묵 ◆

'분수처럼 흩어지는 푸른 종소리'

김광균1914~1993 의 시, <외인촌>1939 의 마지막 구절이다. 시에 색과 소리와 모양을 결합시킨 '공♯감각 표현'의 대표적인 예다.

음악과 미술을 결합한 대표적인 화가는 바실리 칸딘스키Wassily Kandinsky. 1866~1944 다. 그는 한 연주회에서 "음악을 들으며 모든 색상을 다 봤다."고 말할 정도였다.

또 한 명의 화가는, 미국 출신으로 유럽에서 활약한 제임스 애벗 맥닐 휘슬러James Abbott McNeill Whistler. 1834~1903 다. 그의 대표작 제목은 음악과 연관돼 있다.

흔히 '화가의 어머니'로 부르는 이 작품의 원래 제목도 <회색과 검은색의 편곡 1번>1872 이다. <흰색 교향곡>, <야상곡 녹턴> 시리즈도 있다.

칸딘스키 추상화에서 감지되는 음악적 감수성과는 달리, 휘슬러의 작품에서는 음악보다는 인물이 앞선다. 이 그림에서도 어머니는 굳게 입을 다문 엄격한 모습

회색과 검은색의 편곡 1번
제임스 애벗 맥닐 휘슬러 1872 파리 오르세 미술관

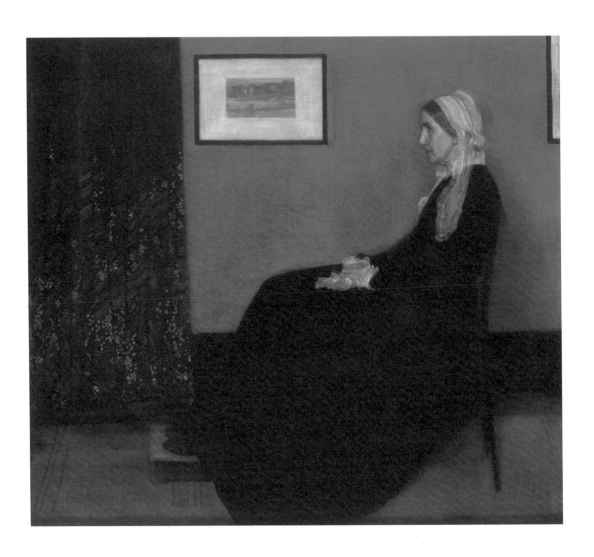

이지만, 무언가를 말하는 듯하다. 런던시절에 그린 그림인데, 인고의 세월을 버텨 낸 올곧은 혹은 완고한 여성의 내면이 감지된다. 어머니에 대한 존중이 돋보이는 작품이다.

휘슬러는 인물을 그릴 때 이처럼 회색, 검은색, 흰색 등 무채색을 자주 사용했다. 아래 작품은 그의 대표작인 <교향곡 1번, 흰색 옷 입은 소녀>[1862] 다. 감정상태를 직시하기 어려운 표정을 한 수수께끼 같은 한 소녀를 그렸다. 휘슬러의 인물들은 이처럼 드러냄보다는 숨김, 다변多辯 보다는 침묵의 모습이다.

"말은 감정과 욕망을 희미하게 보여줄 뿐이다. 말하기를 그만 둘 때 비로소 마음이 귀를 기울인다."

한 시골처녀가 도시로 나와 세속적인 성공을 얻는 과정에 대한 소설인 《시스터 캐리》[1900]에서 시어도어 드라이저 Theodore Dreiser. 1871~1945가 쓴 이 문장은 휘슬러의 작품을 말하는 듯하다.

교향곡 1번, 흰색 옷 입은 소녀
제임스 애벗 맥닐 휘슬러 1862
워싱턴 내셔널 갤러리

이번 작품은 '2차원 평면 그림'이 아닌 '3차원의 미술', 조각이다.

프랑스계 미국 조각가인 루이스 부르주아Louise Bourgeois. 1911~2010의 작품, <마망 Maman>이다.

부르주아의 작품은 대단히 많지만, <마망>이 그녀의 전부로 이해되고 있다. 여러 미술책에서도 이 작품을 해설하는 것으로 그녀의 작품 세계로 안내한다. 무명이 었지만 70세 넘어 이 조각으로 세계적인 작가가 됐다.

<마망>의 원본은 1999년 런던 '테이트 모던' 개관을 기념해 강철로 제작됐다. 이 후 전 세계에 여섯 점의 복제품이 만들어졌는데, 그 중 하나가 경기도 용인 호암 미술관에도 전시 중이다.

2006년 서울 리움미술관에 처음 설치됐으나, 호암미술관 수변공간으로 옮겼 다. 높이 9미터에 지름은 약 10미터, 다리 8개의 거미를 형상화한 대형 청동 조 각이다.

매우 큰 거미 형상 탓에 언뜻 보면 기이하거나 징그럽지만, 자세히 보면 친밀함을 내포한 작품이다. '의미'를 알고 나면 더욱 그렇다.

'마망'은 프랑스어로 '엄마'라는 뜻이다. 그녀의 엄마는 작가가 21세 때 사망했다. 자신의 유모가 아버지와 불륜관계였는데, 생존 시 그녀 엄마는 그걸 알고도 모 른 체하며 살았다. 나중에 이 사실을 알게 된 부르주아는 엄마에 대한 이중적인 감정, 애틋함과 모멸감으로 평생 괴로워했다. 부르주아는 이 작품으로 그 감정에 서 벗어나려 했다.

"<마망>은 내 어머니에게 바치는 송가頌歌입니다. 어머니는 나의 가장 가까운 친 구였습니다. 거미처럼 어머니는 실을 엮는 사람이었죠. 거미는 모기를 먹어치우 는 존재로, 우리를 보호해줍니다."

부르주아의 어머니는 태피스트리를 엮는 사람이었다. 이를 상징하듯 거미의 배 아래에는 스물여섯 개의 대리석 알이 매달려 있다.

리움미술관에 전시될 때 사진을 보면 <마망>은 어린이들의 놀이공간이었다. 작품 주변에서 아이들은 '엄마'를 부르며 뛰어 놀고 있다.

전 세계 여섯 작품 중 도심이 아니라 자연 속에 전시된 <마망>은 호암미술관이 유일하다.

아래 사진은 스페인 빌바오 구겐하임 미술관 앞에 전시된 작품이다.

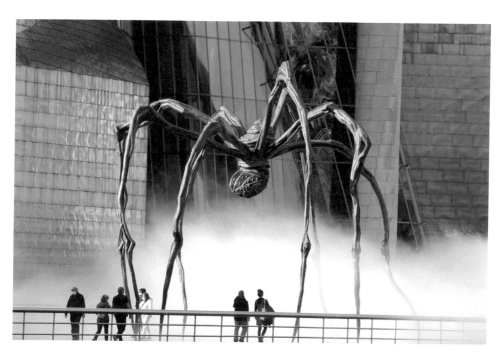

마망
스페인 빌바오 EPA

한국문학 최고의 작가 중 한 명은 박완서1931~2011다. 그녀의 글을 읽다보면 애잔한 웃음과 쓸쓸한 냉소, 소박한 눈물이 가슴을 적신다.

그녀의 데뷔는 세상 사람들을 깜짝 놀라게 한 '사건'이었다. 《여성동아》 주최 장편소설 공모에 당선됐는데, 전업주부였던 데다 나이가 마흔으로 한 번도 글을 발표한 적이 없던 '초짜 신인'이었다. 또 하나 주목할 점은 다섯 아이의 엄마였다는 점이다.

첫 장편이자 공모 당선작임과 동시에 데뷔작인 《나목》1970을 읽는 건 박완서 문학에 다가가는 지름길이다. 소설에 등장하는 '환쟁이'의 모델이 바로 현대화가 박수근1914~1965이며, '처녀'는 작가 자신이다.

소설에서 주인공이 가난한 화가의 집을 방문했을 때 눈여겨보는 작품이 박수근의 대표작인 <나무와 두 여인>1962이다.

주인공이 이 그림을 처음 봤을 때의 감상은 '무채색의 뿌연 화면'에 불과했지만, 10여 년 후 전시회장에서 다시 접한 그림에서 '봄을 향한 믿음'으로 느끼게 된다. 그 차이는 처녀에서 엄마로의 변화 때문이었을까? 봄의 새싹이 움트기 직전 벌거벗은 나무와 그 아래 선 두 여인에서 박완서는 멀리서 다가오는 봄을 본 것이었을까?

박수근은 고유의 화풍으로 한국적인 정취를 국제적인 감성으로 승화시키며 '국민화가'가 됐지만, '거목'으로 평가받기 전인 1965년 세상을 떠났다.

박수근 작품의 뚜렷한 특징은 두 가지다. 내용에서 우리네 토속적인 정서를 그렸다는 점이다. 아기를 업은 소녀, 빨래터의 여인들, 농가의 모습 등 궁핍한 시대를 견디는 이 땅의 사람들을 그렸다.

다른 특징은 형식이다. 화강암 지대인 우리나라의 지질을 받들어 그림에서 화강암의 우둘투둘한 질감을 실감할 수 있도록 여러 번 밑칠을 통해 바탕을 쌓은 뒤 다시 그 위에 거친 요철의 질감을 만들어 나갔다.

이 그림처럼 나무를 자주 그린 박수근. 풍성하지 않은 나무들이지만, 알프레드 조이스 킬머Alfred Joyce Kilmer. 1886~1918가 나무에 대해 쓴 시의 첫 구절로 마음이 이어진다.

"나는 결코 볼 수 없으리. 나무처럼 사랑스러운 시詩를"

박완서는 박수근이 세상에 이름을 알리기 전에 《나목》을 썼다. '나목' 같던 시절의 곤궁한 화가의 내면에서 '거목'으로 성장할 그의 동력을 해석해낸 것이다.

2018년 서울옥션 경매에 나온 <나무와 두 여인>을 보는 관계자들
연합뉴스

박완서는 그녀가 쓴 단편소설 제목들처럼, <도둑맞은 가난>속에 <아저씨의 훈장>을 디딤 삼아 <저문 날의 삽화>를 그리더니, <꼴찌들에게도 갈채를 보내며> 느껍게 살았다.

그녀 역시 한국 문단의 거목이 됐다. 그녀는 추앙을 받는 작가의 반열에 올라서도 자주 이렇게 말했다. "전 다섯 아이들의 엄마며, 한 남자의 아내입니다. 시장에서 반찬 값 흥정하는 주부입니다."

남편과 외아들을 연이어 먼저 보내는 극단적인 신음 속에서도, 일정기간 잠적하되 증발하지 않는 삶을 살았다. 2011년 별세했다.

◆ Bosom品 ◆

"소년은 객지에서 성년이 된 뒤, 몸이 편찮다는 어머니의 편지를 받고, 어느 해 달빛이 좋던 여름밤, 어머니와 바닷가에서 추었던 춤을 떠올렸다."

이 그림을 알게 해준 작가, 김원일1942~ 의 글이다. 그는 몇 년 전 미술에 대한 애착을 정리해 《내가 사랑한 명화》2018를 출간했다.

미국의 사실주의 작가, 윈슬로 호머Winslow Homer. 1836~1910 의 <여름밤>1890 이다.

호머는 말년에 미국 동부의 한 어촌에 정착해 살며 바다와 인간의 풍경을 자주 그렸다. 배경의 실루엣 사람들이나 명암을 머금은 파도는 마치 밤의 해변을 찍은 사진 같다.

위 인용문처럼 김원일은 행복했던 시절 엄마와 아들이 춤추는 장면으로 이 그림을 해석했다. 다른 해석이나 상상도 얼마든지 가능한 그림이지만, 그의 설명에 고개를 끄덕이게 된다. 밤의 바다에 무늬 짓는 하얀 파도의 포말이 엄마의 정서를 강조하기 때문일까? 남자의 표정이 명확하게 보이지는 않지만, 뒷모습 여인의 넓고 포근한 품 때문일까?

그 상상을 뻗치니 '엄마의 품'이 더 넉넉해 보인다. 또 소년이 기댄 어깨와 머리에서 '엄마의 냄새'가 나는 듯하다. 다른 이도 아닌 엄마의 품과 엄마의 냄새는 누구에게나 고유한, 침범할 수 없는 이상향이다.

김원일은 이렇게 끝맺는다. "그런 추억을 간직하기에 사람들은 힘든 삶을 견뎌냅니다."

대부분의 사람들은 내남없이 힘들수록 엄마의 품과 냄새를 떠올린다. 생각할수록 슬프지만, 힘을 얻는다. 굽이굽이 마음이 조밀해지는 보통이다.

여름밤
윈슬로 호머 1890 보스턴 하버드 미술관

❧ 여성

르네상스 시기부터 회화의 주인공으로 '여성'이 자주 등장한다. 대부분 신화와 종교 속 인물들이었지만, 초상화에도 얼굴을 내민다. 교회나 왕, 귀족의 주문으로 그렸으므로, 그들의 요구를 반영했다. 신화의 여신 등 신비한 인물, 종교 속 성모 마리아 등 고귀한 얼굴, 왕과 귀족들 부인으로서 권력자의 표정 등이었다.

주문자는 거의 남성들이었으므로, 한편에선 이들의 관능 욕구 해소 방편으로 여성이 그려지기도 했다. 누드화였다. 화가들은 신화와 종교의 이름을 빌어 이상적인 육체를 가진 여성들을 그렸다.

최초의 여성 누드화는 산드로 보티첼리 Sandro Botticelli. 1445?~1510 가 그린 <비너스의 탄생>1486 이다. 회화에서 여자란 성모 이외 접하기 어려웠던 시대에 보티첼리가 그린 비너스는 당시 엄청난 충격을 선사했을 것이다.

더러 문학이나 설화 속에 등장하는 여성들의 이야기가 그림의 주제로 오르기도 했다. 17세기 네덜란드 '풍속화장르화'에 이르러 비로소 삶의 현장에 처한 여성들이 모습을 드러낸다. 노동하거나, 취미활동을 하거나, 편지를 읽거나, 술을 마시거나 혹은 매춘의 뚜쟁이가 됐다. 여전히 주체성을 띤 여성은 아니었다.

주체적인 인간이란 권리와 자격을 가진 인간이다. 모성의 여성, 가사 노동하는 여성을 넘어 '내가 주인공인 자리'를 차지한 여성의 모습을 보는 것은 '인간으로서 나'를 지나 '인간으로서 여성'을 발견하는 일이다. 이 또한 인류 역사에서 '거대한 전환'이었다. '인류의 반'이 당당하게 얼굴을 내미는 도약이었다. 20세기 초 이

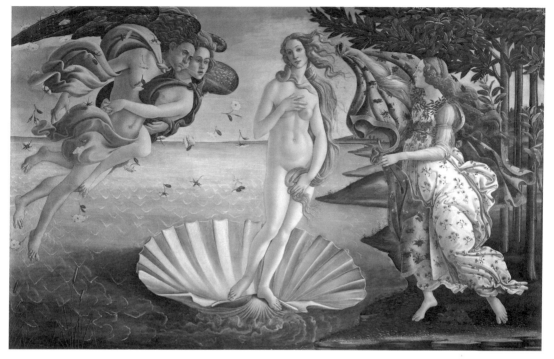

비너스의 탄생
산드로 보티첼리 1486 피렌체 우피치 미술관

후의 일이다. 여전히 진행형이다.

페미니즘의 선구자인 버지니아 울프Adeline Virginia Woolf. 1882~1941는 《자기만의
방》1929에서 여성의 독립을 위한 조건으로 '경제적 자립'과 '자기만의 방'이 필수
적이라고 역설했다.

이는 정치적으로 여성 참정권의 획득과도 연결된다. 예술은 현실을 반영한다. 문
학에서도, 음악에서도, 미술에서도 여성은 '대상'이 아닌 '존재'로 다시 태어났다.
그건 또 예술이 이룬 '망치' 중 하나였다.

우유가 만져질 것 같다. 다가가서 말을 걸며 한 잔 얻어 마시고 싶다. 고즈넉한 분
위기와 아늑한 빛이 사진을 보는 느낌이 든다. 뒤편 벽을 자세히 보면, 못과 여기
저기 패인 자국의 묘사가 감탄스럽다. 부엌 노동을 하는 한 여성을 지금 눈앞에서
보는 것처럼 그렸다.

요하네스 페르메이르Johannes Vermeer. 1632~1675 의 <우유를 따르는 여인>1685 이다.

베르메르 혹은 페르메이르. 처음에는 다른 두 사람인 줄 알기 쉽다. 앞서 말한 대
로 17세기 '네덜란드 황금기' 시절 렘브란트Rembrandt Harmenszoon van Rijn. 1606~1669 바
로 뒤의 화가다. 그의 작품으로 가장 유명한 건 <진주 귀고리 소녀>1666 다. 소설
과 영화로도 만들어졌다.

그는 19세기 말이 되어서야 알려지기 시작했으며, 매우 적은 수30여 점 의 작품만
발견됐다. 한 두 작품 빼곤 실내의 일상생활을 그렸는데, 치밀한 구도, 빛의 효과,
등장인물들의 현실적인 표정 등이 특징이다. 인물은 대부분 여성이었다. 그의 그
림이 인기 높은 이유는 평온하고 따뜻하고 친숙하기 때문이다.

그의 그림은 위작의 주 표적이 될 정도였는데, 미술 역사상 제일 유명한 위작 사
건에 휘말리기도 했다.

네덜란드 출신의 반 메헤른Henricus Antonius Han van Meegeren. 1889~1947 은 페르메이르
작품의 인기를 이용해, 전문가들도 모두 속아 넘어간 작품을 다수 그렸다. 체포
된 이후 스스로의 진술에도 전문가들이 믿지 않자, 직접 그림을 위작하는 시연
을 하고서야 그가 그린 가짜들이 폐기됐다고 한다. 70여 점에 이르던 페르메이르
의 진작眞作은 하루아침에 30여 점으로 줄어들었다.

하지만 아이러니가 있다. 히틀러Adolf Hitler. 1889~1945 가 그의 그림을 무척 사랑해
'국민 전시회'에 그의 작품을 대표작으로 앞세웠다고 한다. 히틀러는 그려지지 말

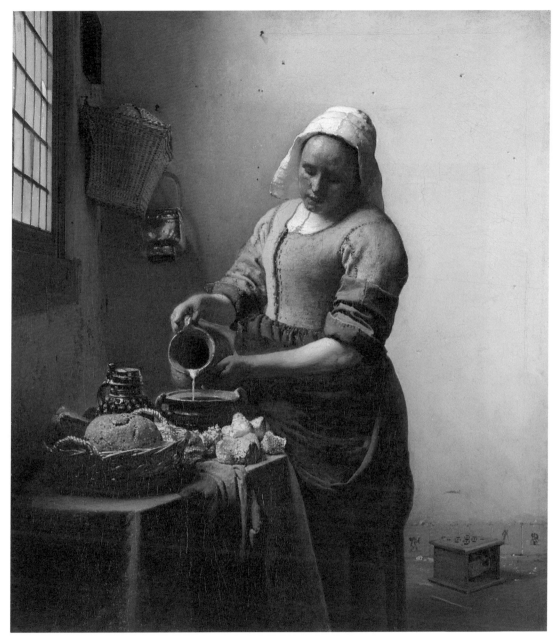

우유를 따르는 여인
요하네스 페르메이르 1685 암스테르담 국립 미술관

아야 했거나 폐기되어야 할 그림을 모아 1937년 '퇴폐 전시회'도 열었다. 이 과정에 관여한 사람이 히틀러의 최측근 헤르만 괴링 Hermann Göring. 1893~1946 이었다. 많지 않은 그의 작품 중 특히 히틀러가 극찬한 그림은 <회화의 기술, 알레고리> 1668 였다고 한다.

회화의 기술, 알레고리
요하네스 페르메이르 1668 빈 자연사박물관

한 소녀의 초상이다. 이 그림이 주는 감흥은
위에서 언급한 페르메이르의 <진주 귀고리
소녀>1666 에 맞먹는다.

하얀 두건과 검정 목도리의 대비가 이채롭
고, 노동 탓인지 추위 탓인지 뺨에는 홍조가
짙다.

살짝 비틀어 앞을 보는 눈빛에 반할만 하다.
무엇을 이야기하고 싶은 걸까? 적어도 절망
은 아닌 듯하다.

독일의 사실주의 화가 빌헬름 라이블Wilhelm
Leibl. 1844~1900 의 <하얀 두건을 쓴 시골소녀>

하얀 두건을 쓴 시골소녀
빌헬름 라이블 1866
뮌헨 노이에 피나코테크 미술관

1866 다. 그의 사실주의 대상은 시골에서 만난 사람들이었다. 무심한 그들의 표정
을 사진 찍듯이 그렸다.

파리에서 교류했던 귀스타브 쿠르베Gustave Courbet. 1819~1877 와 인상주의 작가들 그
림에 영향을 받았지만, 정교한 표정 묘사 등으로 그만의 화풍을 달성했다. 당시 비
루한 형편에 놓인 농촌의 생활은 외면했다는 비판도 받았으나, 그는 '생활'보다는
'얼굴'들을 아낌없이 관찰했다.

소녀를 하루 종일 바라보면 그녀가 하고 싶은 말을 들을 수 있을까? 듣기 위해 바라
보는 일, 차분해 지는 감정의 고요, 바로 그림 감상의 효과다.

북유럽의 화가는 노르웨이의 에드바르 뭉크Edvard Munch. 1863~1944 이외 대체로 덜
알려졌다. 덴마크에서 존경받는 여성화가 안나 앙케Anna Ancher. 1859~1931 는 이름은
낯설지만, 그림의 정경은 친숙하다.

덴마크 북쪽 끝에 '스카겐Skagen'이라는 작은 해안 도시가 있다. 스카겐은 덴마크

를 대표하는 페데르 세베린 크뢰이어 Peder Severin Krøyer. 1851~1909 부부와 안나 부부
등이 거주하면서 예술가 공동체를 이룬 곳이다.

안나는 스카겐에 정착하면서 이곳 사람들의 일상과 풍경에 집중했다. 제일 알려
진 작품, <부엌에 있는 여인>1883이다.

그녀의 그림을 언급할 때는 '스민 빛'을 피할 수 없다. 검은 상의와 빨간 치마, 노란
커튼이라는 색의 조화가 먼저 눈에 띈다. 커튼에 비치는 환한 빛과 창틀의 그림
자, 여인의 옆얼굴과 왼쪽 벽에 반영된 노란 그림자, 두 팔꿈치와 마룻바닥에 비
친 빛의 조응에 감탄을 금하기 어렵다.

언뜻 보고 지나칠 만한 그림일 수 있으나, 빛을 묘사를 살펴보다 보면 하염없이 바
라보는 그림으로 변신한다. 그림은 그대로이니 눈과 머리와 마음이 변신한 것이다.

안나가 그린 빛은 무척 부럽다. 그리고 그 빛을 마치 생명처럼 일상으로 불러들
인 그녀의 감성도 부럽다. 안나의 남편, 미카엘도 예술가였다. 덴마크 지폐 1천 크
로네에는 부부의 초상이 도안돼 있다고 한다. 그녀는 지금도 '덴마크의 빛'이다.

빛의 표현을 쫓다 그림의 내용을 상기하니 여성의 가사 노동이 눈에 들어온다.
남루할 정도로 단출한 부엌 설비가 노동의 피곤함을 각성시킨다. 사회학의 관점
에서 이 그림은 '의무로서의 질곡 같던 가사 노동'으로 다가온다.

어쩔 수 없이 우리 전통 부엌에서 허리도 펴지 못하며 쪼그려 일하던 '엄마'들의
질긴 부엌 노동이 어른거린다. 우리 전통 부엌은 빛도 드물었다. 그곳에서 엄마들
은 세상에서 가장 맛있는 된장찌개를 끓여 우리들을 먹였다.

노동은 경제를 넘어 문화다. 예속과 의무는 문화를 형성할 수 없다. 이런 점에서
여성에게 폭력 같던 가사 노동은 '문화'로 나아가진 못했다.

부엌에 있는 여인
안나 앙케 1883 코펜하겐 히르쉬스프룽 컬렉션

수수께끼의 여인이 한 명 등장했다. 일탈인가, 출발인가.

강렬하고 환한 햇살로 바다와 땅의 고유색이 흩어져 버렸다. 바다는 별로 파랗지 않고, 땅에는 풀 한 포기나 나무 한그루 없다.

작가도 낯설다. 필립 윌슨 스티어 Philip Wilson Steer. 1860~1942 . 영국에서는 드문 인상주의 화가다. <해변의 젊은 여인>1888 이라는 제목이다.

어떤 사연을 가진 여인일까? 호기심이 생기는 이유는 분홍 드레스, 검정 스타킹과 하이힐, 세련된 모자 등 그녀의 옷차림 때문이다. 여행이든 산책이든 해변과 어울리는 복장은 아니다. 먼저 '일탈'을 연상한다.

스티어의 풍경화를 찾아봤다. 바다와 바다를 찾은 사람들을 많이 그렸는데 이처럼 단조로운 톤으로 '한 명의 바다 여인'을 그린 건 이 그림이 유일한 듯하다. 상상력과 문장력이 있는 사람이라면 이 그림으로 단편소설 한 편을 족히 쓸 수 있을 것이다.

'일탈'에서 벗어나 다음과 같이 상상한다.

'가슴 설레는 출발을 앞둔 여인이 미지로의 떠남에 앞서 바로 집 앞의 바다를 찾아 다가올 내일을 그려보고 있다'

'일탈'이 아닌 '출발'이다. 그녀 앞엔 어떤 전환이 기다리고 있을까? 뒤로 펼쳐진 난바다처럼 사람과 사건들이 층위를 이루며 그녀 앞에 마주설 것이다. 그게 바로 삶이며 이야기다.

그녀의 떠남을 응원하고 싶다. 풍성한 맵시나 단단한 터전을 만드는 발길이 되기를 기원한다. '새로운 출발'이기를⋯⋯.

해변의 젊은 여인
필립 윌슨 스티어 1888 파리 오르세 미술관

떠난 여인이 성공한 것인가?

화가 이름은 어렵지만, 그림은 쉽다. 만화의 한 장면처럼 보이기도 한다. 타마라 드 렘피카Tamara de Lempicka. 1898~1980 . 렘피카는 폴란드 출신으로 프랑스에서 활동했다. 제목은 <녹색 부가티를 탄 자화상>1929 이다.

그림 속 여인처럼 렘피카는 뛰어난 미인이었다. 사교계를 들었다 놓았다 하며 상류층 사람들을 사로잡았다. 그림에서 먼저 주목해야 할 점은 그녀의 차림새다. 헬멧을 쓴 머리에 짙은 립스틱, 스카프와 목이 긴 장갑 등은 화려함의 절정이다. 감상자를 바라보는 눈빛과 운전대를 잡은 손, 꾹 다문 입 등은 '도도함이란 이런 것'이라고 한 수 가르쳐 주는 듯하다.

남녀를 떠나 스스로를 그린 자화상으로 이만큼 자의식과 자부심을 드러낸 그림은 찾기 쉽지 않다. 이 책 초반에 소개했던 알브레히트 뒤러Albrecht Dürer. 1471~1528 의 <모피 코트를 입은 자화상>에 버금간다.

제목에 등장한 '부가티'는 20세기 초 '스포츠카의 전설'이었다. 차에 강조된 녹색은 솔직함과 관대함을 상징한다. '그녀, 자동차, 색상'의 삼박자가 자신감으로 충만하다. 그녀는 '군림'하고 있다. 그림 뿐 아니라 실제 생활에서도 그랬다.

19세기 말, 인상주의 여성화가인 베르트 모리조Berthe Morisot. 1841~1895 , 매리 커샛Mary Cassatt. 1845~1926 등이 외부 활동 제약으로 가정 내의 모습에 천착하던 시대를 비웃듯, 렘피카는 남성 전유專有의 공간에 진입했다.

성性에서든 인종에서든 차별과 장벽을 극복하는 일은 스스로에게 이렇게 묻는 일에서 시작한다. '너, 자신 있어? 그럼, 나아가. 넌 특별해!'

그렇게 말할 수 있는 시대가 왔다. '현대 여성'이 탄생하는 순간이다.

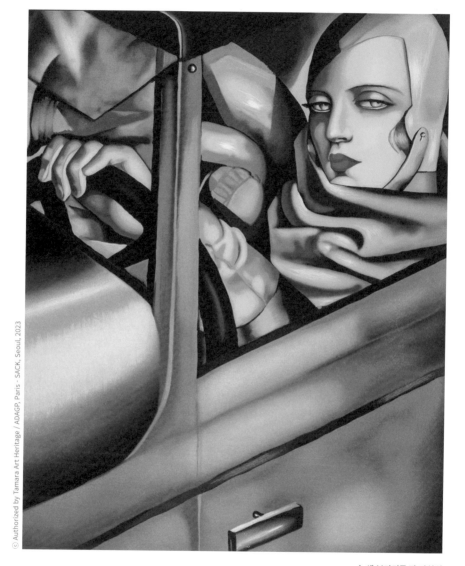

녹색 부가티를 탄 자화상
타마라 드 렘피카 1929

현실의 여인은 아니다. 상상 속 상징을 드러낸 여성이다.

빛은 어둡다. 맨발의 여자는 눈을 붕대로 가렸으며, 자세는 흐트러져 있다. 편안해 보이지 않는 구球 위에 앉아 있어 위태롭기까지 하다. 끌어안고 있는 현악기를 자세히 보면 줄은 하나만 남고 다 끊어져 있다. '아, 절망이야!'라고 생각하며 제목을 보니 반전!

영국의 조지 프레데릭 와츠George Frederic Watts. 1817~1904 가 그린 <희망>1886 이다. 와츠는 이 주제를 얼마나 사랑했던지 네 가지 버전으로 그렸다. 화가는 이렇게 말하는 듯하다.

"현악기의 하나 남은 줄이 희망이다. 그 줄이 남아 있는 한 희망이 있다. 끝내 놓치지 말자." 리라의 줄이 하나만 남은 것을 볼 때 절망을 떠올리기 십상이지만, 와츠는 반어적으로 희망을 봤다.

정신이든 육체든 도구든 가치든, 최후에 남는 것은 절망이 아니라 희망이다. 그리스 신화 '판도라의 상자'에 마지막으로 남은 것도 '희망'이었다.

이 그림이 유명해진 건 버락 오바마Barack Obama. 1961~ 덕이었다. 그는 2004년 민주당 전당대회에서 존 케리John Kerry. 1943~ 후보 지원 연설을 하면서 '담대한 희망'The Audacity Of Hope 에 대해 설파했는데, 이후 같은 제목의 저서에서 이 그림을 언급하며 '희망'에 대해 강조했다.

오바마가 미국 정계에서 이름을 알린 건 바로 이 명연설 이후였고, 알다시피 대통령이 됐다.

연설은 감명을 줬고, 상상 속의 여성은 유명해졌고, 희망은 싹텄다. 붕대로 가린 눈으로 그녀는 희망을 응시한다. 마지막 남은 리라의 줄 하나가 있으니깐……

희망
조지 프레데릭 와츠 1886 와츠 갤러리

제2장 • '나'를 둘러싼 사람들

희망
조지 프레데릭 와츠 1886 와츠 갤러리

◆ **Farewell**이별 ◆

권태로운 한 여인의 표정이다. 파스텔 톤의 감미로운 색감이 먼저 눈에 띈다. 프랑스 마리 로랑생Marie Laurencin. 1883~1956 이 당대 최고의 패션디자이너를 그린 <코코 샤넬의 초상>1923 이다. 하지만 샤넬Gabrielle "Coco" Chanel. 1883~1971 은 이 그림이 마음에 들지 않는다며 거부했다.

로랑생은 20세기 초 이름을 알리고, 두 번의 세계대전을 거치며 피카소 등으로부터 인정받은 여성 화가다. 이 그림처럼 그녀는 유려한 여성의 세계를 즐겨 그렸다.

코코 샤넬의 초상
마리 로랑생 1923 파리 오랑주리 미술관

로랑생은 세기의 사랑 이야기로도 유명하다. 상대는 시인 기욤 아폴리네르Guillaume Apollinaire. 1880~1918였다. 둘의 사랑이 꽃을 피울 때 앙리 루소Henri Rousseau. 1844~1910가 그린 2인 초상도 남아 있다.

시인에게 영감을 주는 뮤즈
앙리 루소 1909 바젤 미술관

뜨거웠던 사랑은 아폴리네르가 루브르의 '모나리자 도난 사건'에 용의자로 지목되면서 식고 말았다. 이 그림은 로랑생 자신이 아닌 샤넬을 그린 것이지만, 자신의 이별을 묘사한 것처럼 보인다.

아폴리네르는 지금도 지대한 사랑을 받는 시 한 편을 남기고 제1차 대전에 참전한 뒤 얻은 부상 후유증으로 사망했다.

'미라보 다리 아래 센 강이 흐르고 / 우리의 사랑도 흐르는데

나는 기억해야 하는가 / 기쁨은 슬픔 뒤에 온다는 것을

밤이 오고 종은 울리고 / 세월은 가고 나는 남아 있네

손에 손을 잡고 얼굴을 마주하고 / 우리들의 팔로 엮은

다리 아래로 / 영원한 시선에 지친 물결들 저리 흘러가는데

밤이 오고 종은 울리고 / 세월은 가고 나는 남아 있네'

샹송으로도 만들어진 시, <미라보 다리>1913는 아폴리네르가 로랑생을 그리워하며 지은 시다.

로랑생은 독일의 한 귀족과 결혼했지만 불화로 헤어진 뒤 평생을 독신으로 지냈다. 독신의 이유가 아폴리네르와 나눈 사랑의 기억 때문이었을까?

◆ **Reading**독서 ◆

러시아 미술에 관한 여러 권의 책에서도 찾기 어려운 러시아 여성화가, 마리 바시키르체프Marie Bashkirtseff. 1858~1884가 1882년 그린 <책에서>라는 작품이다.

검색해보니 러시아 출신이지만, 어릴 때부터 유럽 전역을 돌아다니다 파리에 정착한 탓에 낯선 화가였다.

책을 읽는 정면의 얼굴과 손의 자세, 헤어스타일에서 진지함과 집중력이 절로 느

미술——보자기

껴진다. 이 그림을 보면 어찌 책을 읽고 싶지 않으랴!

그녀는 음악적 재능이 뛰어나 가수가 되려고 했으나 목에 문제가 생겨 포기하고 미술 공부에 전념할 정도로 다방면으로 예술적 재능이 특출했다.

그림처럼 실제로 독서량도 대단했다고 알려졌으며, 그림을 그리면서도 당찬 페미니스트 시각으로 필명 기고도 자주 했다고 한다.

그녀의 애인은 프랑스 단편소설의 대가, 기 드 모파상Guy de Maupassant. 1850~1893 이었다. 모파상은 당시 여러 다른 예술가들처럼 매독으로 사망했다. 19세기 말에는 매독 질환자가 파리 인구의 15퍼센트에 달할 정도로 치명적이었다. 마리는 모파상이 매독에 걸린 사실을 알고 이별을 통보하며 이런 글을 남겼다고 한다.

"개를 사랑합시다. 개만 사랑합시다. 남자와 고양이는 가치 없는 동물입니다."

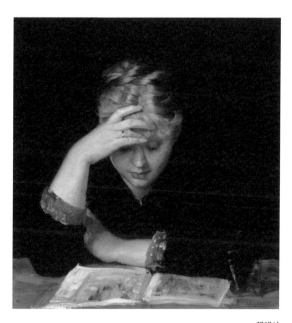

책에서
마리 바시키르체프 1882 상트페테르부르크 러시아 국립 미술관

고양이는 왜? 고양이를 사랑하는 사람들에게 매우 섭섭한 어록을 남겼다. 자의식 강한 다재다능한 예술인이었으나, '미인박명美人薄命'의 예처럼 폐결핵으로 스물여섯 살에 요절했다. 이 그림은 자신의 내면에서 솟구치는 자의식의 표현이다. 책에 열중한 모습이 시대에 대한 도전 같다.

마리가 살았던 19세기 후반과는 달리, 그 백 년 전 여성의 책읽기는 훨씬 보기 힘든 모습이었으며, 과장하면 '불허不許'의 영역이었다. 프랑스의 장 오노레 프라고나르Jean-Honoré Fragonard. 1732~1806 의 <책 읽는 소녀>1776 다.

로코코 시대를 대표하던 루이 15세Louis XV. 1710~1774 의 애첩, 퐁파두르 후작 부인Madam de Pompadour. 1721~1764 이 종종 책을 손에 들고 있는 모습이었으나, 그건 읽기보다는 자신의 이미지를 포장하기 위한 장식용이었다.

집중한 자세와 화려한 복장이 품위 있어 보이고, 등을 받친 쿠션은 안락감을 준다. 눈을 사로잡는 건 여자의 드레스다. 강렬한 노랑이다. 단정한 헤어스타일과 리본도 매력적이며, 앙증맞아 보이는 책은 고급스럽다.

이 그림은 프라고나르의 다른 작품과 구별되는 몇 가지 특징이 있다.

그의 대표작, <그네>1767 처럼 그는 남녀 사이의 희롱과 쾌활한 관능을 즐겨 그렸지만, 이 작품은 단아한 일상이다.

이채로운 다른 특징은 붓질이다. 얼핏 보면 인상주의를 대표하는 피에르 오귀스트 르누아르Auguste Renoir. 1841~1919 의 기운이 엿보인다. 자세히 보면 거칠다. '인상주의의 맹아'라고 불릴 만하다.

그림이 그려진 18세기 후반에도 독서는 귀족과 부르주아 남성들의 전유물이었다. 인류 역사에서 오랫동안 책은 불온한 것이었다. 특히 여성에게는 더했다.

《책 읽는 여자는 위험하다》2005 의 저자, 슈테판 볼만Stefan Bollmann. 1958~ 은 "책을 읽으면 생각을 하게 되고, 생각을 하는 사람은 독립적이 되며, 독립적인 사람은

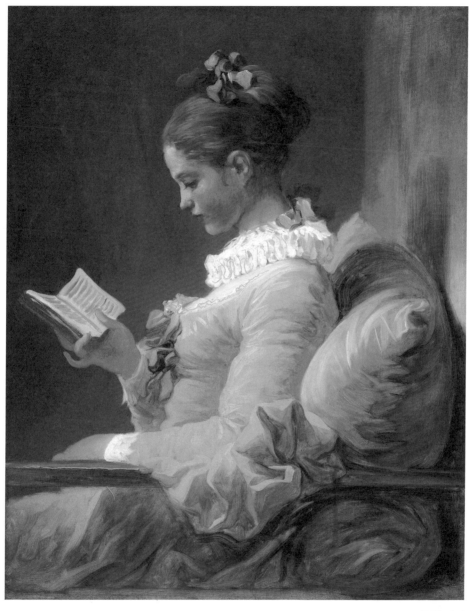

책 읽는 소녀
장 오노레 프라고나르 1776 워싱턴 내셔널 갤러리

대열을 벗어나 적敵이 된다."고 말했다.

다시 그림을 보며, 소녀의 몰입을 간접 체험한다. 소녀가 든 책은 요즘 아이패드 크기다. 아이패드나 휴대전화는 잠시 제쳐두고 독서를 통해 어떤 이의 '적敵'이 되고 싶지 않은가?

18세기 유럽은 그나마 나은 편이다. 남존여비 사고가 뿌리 깊었던 조선에서의 여성 독서는 '불허'를 넘어 '금단禁斷'의 영역이었다.

18세기 윤덕희1685~1766가 그린 그림이다. 따로 제목이 전해지지 않는다. 여자의 독서모습을 탐색한 우리 그림으로는 유일하다고 한다. 크기가 20cm*14.3cm으로 손바닥보다 조금 큰 정도다. 책 읽는 여자의 모습을 지극히 보기 힘들었던 시대였고, 여자의 가사노동 강도가 절정에 달했던 조선이었으니, 화가는 '그리되 숨기고' 싶어서 작게 그린 것이었을까?

윤덕희의 고조부는 <어부사시사>1651로 유명한 남인의 거두 윤선도1587~1671며,

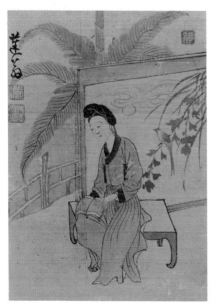

부친은 눈부신 자화상을 그린 윤두서1668~1715다.40p 참조

남인은 숙종1661~1720 때 희빈 장 씨1659~1701를 등에 업고 정권을 장악하기도 했지만, 장 씨의 죽음 이후 정치 일선에서 완전히 물러났다. 윤덕희는 그 시대를 살았다.

독서하는 여인
윤덕희 연도미상 서울대학교 박물관

여인이 책 읽는 장소는 적막한 뒤뜰 같다. 편안한 복장으로 작은 평상에 앉아 웃음을 머금은 모습이 더는 평화롭기 어려워 보인다.

배경을 이루는 그림 속의 그림에는 새와 꽃과 구름이 그려져 여인의 독서 삼매경을 한껏 북돋운다. 풍성한 자태를 자랑하는 파초도 눈에 띈다. 파초는 옛사람들이 즐겨 키우고, 자주 그린 식물이다. 파초의 상징을 찾아보니 쉽게 죽지 않는 생태적인 특성 덕에 '기사회생'을 의미한다고 한다.

상상해 봤다. 윤덕희는 당시 보기 드문 독서여인을 내세워 정치복귀의 꿈을 꾼 것이 아니었을까?

그보다 윤덕희의 진짜 기사회생은 이 그림을 그렸고, 남겼다는 사실인 것 같다.

◆ Writing쓰기 ◆

'시청하는 일'은 객체가 되는 일이다. 시간에 구애받으며 메시지를 수동적으로 받아들인다.

'읽는 일'은 주체적이다. 한 문장, 한 페이지를 반복적으로 읽으며 생각의 능동성을 발휘할 수 있다. 프란츠 카프카Franz Kafka. 1883~1924 는 '책은 우리 내부의 얼어붙은 바다를 깰 수 있는 도끼'라고 했다.

그럼 '쓰는 일'은 어떤가?

노벨문학상 후보로 때때로 거론되는 미국의 작가 폴 오스터Paul Auster. 1947~ 의 글을 인용한다.

> "글쓰기란 선택하는 것이 아니라 선택받는 것이며, 내 몸에서 흘러나오는 말들을 한 땀 한 땀 새겨 넣는 기분으로 행하는 육체적인 경험이다."

여기 한 여성이 쓰고 있다. 손과 펜과 공책이 하나가 된 듯이 몰입해 있다. 아무

도 방해할 수 없을 것 같은 시공^{時空}이다.

미국의 토마스 폴락 안슈츠^{Thomas Pollock Anshutz. 1851~1912}의 <글 쓰는 여인>1905이다. 읽는 장면을 그린 그림은 드물지 않지만, 이처럼 쓰는 행위, 그것도 쓰는 일에서 오랫동안 배제된, '여성이 쓰는 모습'을 그린 그림은 매우 희귀하다.

《오만과 편견》1813의 저자인 제인 오스틴^{Jane Austen. 1775~1817}은 공동으로 사용하는 거실에서 가족에게 들키지 않으려고 원고를 숨겨가며 써야만 했다. 영국 최고의 소설로 평가받는 《미들 마치》1872의 저자인 조지 엘리엇^{George Eliot. 1819~1880}의 본명은 메리 앤 에번스^{Mary Ann Evans}다. 논란을 피하기 위해 '조지'로 시작하는 남자 이름을 필명으로 사용할 정도였다. 19세기 후반까지 여성은 쓰기에서 차단돼 있었다는 방증이다.

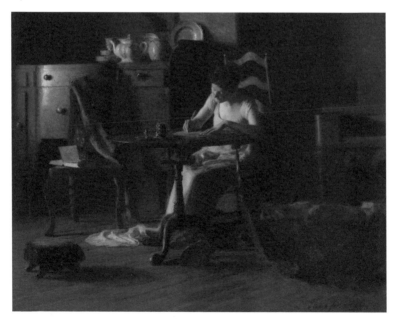

글 쓰는 여인
토마스 폴락 안슈츠 1905 개인 소장

서두에서 말한 대로, 버지니아 울프 Virginia Woolf. 1882~1941 는 《자기만의 방》1929 에서, 여성의 글쓰기는 자아에 눈 뜨는 일이며, 이를 위해 '경제적 자립'과 '자기만의 방'이 필요하다고 강조했다.

그림 속 여인의 환경을 자세히 보니 '그녀만의 방'은 아닌 듯하다. 거실이나 주방의 한 편일까? 그래서 그녀의 쓰는 행위가 더 소중하게 보인다.

울프가 말한 '자기만의 방'을 으레 '공간의 문제'로 생각할 필요는 없다. 그건 자신을 돌아보며 쓰기에 매진할 수 있는 '주체성'에 대한 담론이다.

여러분은 쓰는가? 자신의 공간이 있는가? 의지가 있는가? 오늘날엔 남녀나 노소의 문제는 아니다. 그리고 쓴다고 하면 왜 쓰는가? 무엇을 위해 쓰는가?

울프는 일기장에서 이렇게 말했다. "나는 사람들을 즐겁게 하기 위해, 또는 남의 생각을 바꾸기 위해 글을 쓰지는 않을 것이다. 나는 지금 그리고 영원히 나 자신의 주인이다."

그렇다. 쓰는 일은 자신을 주인으로 만드는 일이다.

◆ Voluptuous 육감 ◆

아름답다. 색이 아름답고 여인의 표정과 자세가 그렇다. 자세히 보면 무척 육감적이다. 제목이 <타오르는 6월>1895 이다. 계절에 걸맞은 주홍색 드레스와 드레스 안으로 비치는 살결, 잠에 빠진 자세 등이 에로틱하다.

뒤에 난 창으로는 황금빛을 머금은 바다가 보인다. 바다와 여인의 얼굴을 들여다보노라면 '고요함'이 느껴지지만, '타오르는flaming.'이라는 제목을 붙인 건 '에로틱'에 대한 강조일지도 모른다.

영국 '빅토리아 시기'에 활약한 프레더릭 레이턴Frederic Leighton. 1830~1896 의 작품이다. 레이턴은 세습 남작의 작위까지 받은 화가였지만, 그가 추구한 아카데미즘

타오르는 6월
프레더릭 레이턴 1895 폰세 미술관

미술이 외면 받으면서 잊힌 작가가 됐으나, 1970년대 이후 재평가되고 있다.

이 그림은 푸에르토리코의 한 미술관이 소장하고 있다. 그가 잊힌 시절, 푸에르토리코의 한 정치인이 1천 달러도 되지 않는 헐값에 사들였다고 한다. 지금은 값을 칠 수 없을 만큼 귀중한 레이턴의 대표작이다.

그림의 모델이 누구인가부터 그림에 내포된 의미가 무엇인지에 대해 다양한 해석이 끓어오른다.

이 그림에 대한 여러 해석 중 독특한 건 이 여인이 '아리아드네'라는 해석이다. 크레타 섬의 공주로서 테세우스에 반해 아버지를 배신해 그의 탈출을 도왔으나, 테세우스에 의해 낙소스 섬에 버려진 신화의 여주인공이다.

그녀의 발을 보면 바닥을 딛고 세워져 있다. 어쩌면 그녀는 잠든 게 아니라 멍든 마음을 안고 속으로는 울고 있을지도 모른다.

아름답지만, 여성은 여전히 버려지고, 죽고, 울고, 에로틱한 대상으로 그려졌다.

◆ Nightmare악몽 ◆

여성을 성적 대상으로 그린 그림을 또 보자. 숨겨진 메시지가 지나치게 강렬하고 기괴한 그림이다.

헨리 푸셀리Henry Fuseli. 1741~1825 는 스위스 출신의 화가다. 목회자에서 화가가 된 특이한 이력을 가졌는데, '목사였음에도' 또는 '목사였기 때문에' 악령과 공포에 집착하는 그림을 즐겨 그렸다.

1781년에 전시돼 영국 아카데미를 '악몽'에 빠트렸다는 작품, <악몽>이다.

순백의 옷을 입고 잠든 미녀 몸 위로 악마의 형상을 한 괴물이 앉아 있고, 붉은 커튼 뒤로 머리를 내민 말의 머리가 보인다. 이들이 성적인 은유로 읽혀, '파격적이고 억눌린 성적환상'을 그렸다는 해석이 힘을 얻어 경악과 호응을 동시에 얻었

다고 한다.

약 100년 후에는 이 그림의 판화 작품이 지그문트 프로이트 Sigmund Freud. 1856~ 1939 의 서재에 걸려 있어, 학문과 의학의 세계에 '꿈'과 '성'을 접목시킨 그림으로 평가되기도 했다.

성경과 기독교의 영향인지, 악령과 악마, 악몽에 대해서는 동양보다 서양에서 관심이 더 높은 것 같다. 서양의 문화에는 루시퍼부터 마녀, 좀비, 마라Mara, 늑대인간, 드라큘라 등 다양한 악惡의 코드가 편재遍在한다. 정신분석학이 발전한 것도 이런 영향인 듯하다.

현대 영화에서도 알프레드 히치콕Alfred Hitchcock. 1899~1980 의 영화 《사이코》1960를 필두로 《엑소시스트》1973, 《캐리》1976, 《메두사》1978, 《나이트메어》1984, 《스크림》1996, 《나는 네가 지난여름에 한 일을 알고 있다》1998 등 공포영화의 계보는 꾸준히 이어진다.

이에 비해 우리나라는 '처녀귀신' 하나로 이들을 모두 아우른다. '몽달귀신'이나 '도깨비'는 공포라기보다는 해학 같다.

푸셀리 이후에 광기와 환상을 그린 대표 화가는 스페인의 고야Francisco José de Goya y Lucientes. 1746~1828 다. 두어 차례 말한 대로 고야가 말년에 그린 '검은 그림'들은 푸셀리를 계승한 느낌이다. 이후 프랑스에서 발전한 상징주의 화가인 귀스타브 모로Gustave Moreau. 1826~1898, 오딜롱 르동Odilon Redon. 1840~1916, 영국의 오브리 비어즐리Aubrey Vincent Beardsley. 1872~1898 등도 다소 기괴한 그림을 그렸다.

악마와 악령과 공포는 현실에 대한 도피일까? 직시일까? 환시일까? 그 전통은 서양의 이야기와 예술에 유유히 흐르고 있다.

악몽
헨리 푸셀리 1781 디트로이트 오브 아트

바람직한 것보다는
바라는 것을 하는 사람으로,
해야 하는 것보다는
하고 싶은 것을 하는 사람으로,
좋은 일을 하는 사람보다는
좋아하는 일을 하는 사람으로

'나'를 만든 정신과 물질

들어가며

세상에는 무한한 이야기가 있다. 공동체마다 사람마다 시대마다 이야기가 있다. 이야기는 정신이고 물질이며 삶이다. 문학도, 철학도, 과학도, 미술도, 음악도 모두 이야기다. 이야기가 쌓여서 문화가 된다. 고고학적 유물부터 문자, 문학, 그림, 음악 등이 이야기를 전한다. 사람들은 항상 이야기를 찾아 나선다.

미술평론가 이진숙은 《시대를 훔친 미술》2015에서 이렇게 말했다. "'당신'과 '나' 사이에는 무엇이 있는가? '과'가 있다. 둘을 하나로 묶어 주는 '과and'는 바로 이야기다. 이야기는 힘이 세다. 이야기는 당신과 내가 함께 이해하는 공감대를 만들어 내는 다리다."

오늘날 가장 총애 받는 영화나 가상현실Virtual Reality, 증강현실Augmented Reality, 메타버스Metaverse, 게임 등도 공감 얻는 이야기를 바탕으로 할 때 성공한다. 뛰어난 다큐멘터리에는 집요한 이야기가 흐르고 있다.

'나'를 만든 이야기는 크게 정신과 물질로 나눌 수 있다. 신화와 종교, 역사는 정신이며, 공동체도시와 자연은 물질이다.

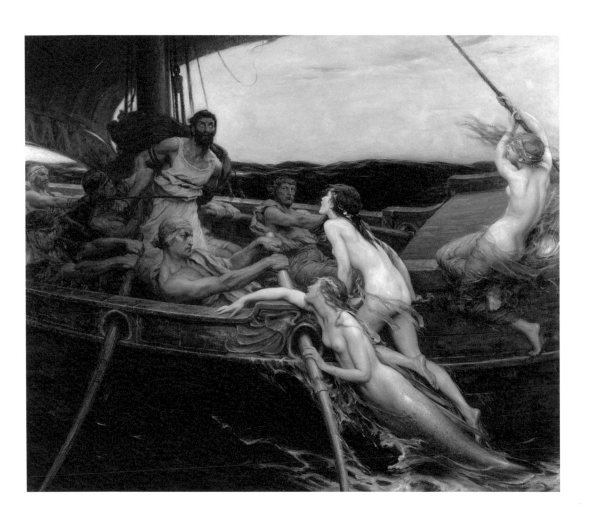

세이렌과 오디세우스
허버트 제임스 드레이퍼 1909 페렌스 미술관

◆ **Myth**신화의 예 ◆

"국민 여러분, 훈련 경보이니 공습 사이렌에 놀라지 마시고 적극적으로 참여해 주시기 바랍니다."

이는 7~80년대 매달 전국적으로 일제히 시행하던 민방위훈련에서 듣던 방송이었다. 한국어로 변형돼 생활용어처럼 사용하던 '사이렌'은, BC 8세기 시인으로 추정하는 호메로스Homeros 의 서사시 《오디세이아》에 등장하는 바다의 마녀, '세이렌Siren'이다. 외딴 섬에 살면서 매혹적인 노래를 불러 근처를 지나는 배들을 좌초시켰다. 우리나라 학교와 군대에서 보통명사로 파고들었으며, 오늘날 글로벌 기업의 대명사인 스타벅스 로고에도 사용된다. 머리 긴 여인이 바로 '세이렌'이다.

신화를 많이 그린 영국의 화가, 허버트 제임스 드레이퍼Herbert James Draper. 1864~1920 의 <세이렌과 오디세우스>1909 다.

◆ **Religion**종교의 예 ◆

크리스마스의 주인공은 산타클로스다. 그는 동심의 세계에서든, 할리우드 영화에서든, 상업적인 모델로서든 전 세계에서 모르는 사람들이 없을 정도로 최고의 겨울 스타다.

산타클로스의 효시로 알려진 인물은 소아시아 지방의 항구 도시에서 대주교까지 오른 성 니콜라스St. Nicholas. 270~340 다. 그는 타인에 대한 동정심이 컸던 사람으로 남몰래 많은 선행을 베풀었다고 한다.

니콜라스는 자신의 선행을 알리고 싶지 않아 어렵게 사는 이웃을 몰래 도와주기 위해 굴뚝으로 금화를 던졌는데, 그 돈이 우연히 집안 화롯가에 걸어둔 양말 속으로 들어갔다고 전해진다.

성 니콜라스와 가난한 세 처녀
젠틸레 다 파브리아노 1425 로마 바티칸 미술관

이로부터 성 니콜라스 축일 전후로 가난한 어린이들에게 선물을 나눠주는 풍습이 생기게 됐다고 하니, 산타클로스의 탄생은 기독교와 결합된 '이야기의 전형'인 셈이다.

이탈리아 화가인 젠틸레 다 파브리아노Gentile da Fabriano. 1370~1427 가 그린 <성 니콜라스와 가난한 세 처녀>1425 다.

◆ **History**역사의 예 ◆

'루비콘 강'은 이탈리아 북동부에 흐르는 작은 강이다. 로마의 영웅, 율리우스 카이사르Julius Caesar. BC 100~BC 44가 BC 49년 군대를 이끌고 이 강을 건너 이탈리아 북부로 진격하면서 "주사위는 던져졌다."라고 외친 것으로 알려져 있다. 이로써 내전이 시작됐는데, 흔히 '돌이킬 수 없는 결정을 내렸다'는 의미로 사용된다. 하지만이 일은 역사적 사실이라기보다는 하나의 상징이다. 카이사르의 영웅적인 면모와결단력을 보여주기 위해 지어낸 이야기일 가능성이 높다.

서구의 현실적인 역사를 만든 거대한 사건은, 페스트의 전과 후, 30년 종교전쟁의 참혹함, 프랑스대혁명의 소용돌이, 러시아혁명의 폭발력, 2001년 미국 뉴욕의 '9.11' 충격 등일 것이다. 이런 사건들이 당내나 후대 사람들의 사고와 철학을 침식시키거나 여과시켰으며, 새로운 세계를 모색하게 만들었다.

역사는 한 사건이기도 하지만, 근본적으로는 '흐름'이다. 현실에서 드러난 고통과영광을 화가들도 잊지 않고 그렸다.

네덜란드의 기이한 화가, 히에로니무스 보스Hieronymus Bosch. 1450?~1516 가 그린 기이한 그림, <세속과 쾌락의 정원>1500 은 죽음에 대한 경고, 즉 '메멘토 모리'에 대한 '기독교적 설화'임과 동시에 역사가 만들어낸 비극 앞에서 죽어가는 공동체 민중들의 모습을 극단적인 은유와 상징으로 그려낸 그림일 것으로 해석한다.

세속과 쾌락의 정원
히에로니무스 보스 1500 마드리드 프라도 미술관

9.11.테러 현장의 시민들
굴나라 사모일로바 2001 AP

21세기 들어서자마자 벌어진 충격적인 사건인 '9.11'의 현장에서 AP 사진기자 굴나라 사모일로바Gulnara Samoilova. 1964~ 가 포착한 사진이다. 온통 재를 뒤집어 쓴 채 어디론가 걸어가는 시민들의 무표정은 시대의 종언, 묵시록적 종말의 순간 같다. 사진으로 남긴 역사의 대변代辯이 될 것이다.

◆ **City and Nature**도시와 자연 ◆

한편 도시와 자연은 인간을 둘러싼, 인간을 만든, 인간이 만든 물질임과 동시에 문화다.

유럽이 만든 최고의 건축물은 그리스 아테네의 파르테논 신전이다. BC 5세기 페르시아 전쟁 후 파괴된 옛 신전 자리에 아테네인들이 수호여신 아테나에게 바친 것으로, 조화와 균형의 극치를 드러낸 걸작이다. 서구 건축의 모델이자 원형이 됐

으며, 도시와 문화를 대표한다.

여기에 자연이 숨어 있다. 파르테논 신전뿐 아니라, 로마의 역사를 내다볼 수 있는 콜로세움의 재료는 대리석이다. 지중해 지역은 건축물이나 조각 공예에 사용하기 용이한 양질의 대리석 산출지였다.

동양화의 주류는 산수화다. 역사화나 초상화가 발달한 서양에 비해 산수화가 발달한 이유는 인간을 자연의 일부라고 생각하는 사고방식 때문이다. 자연을 대하는 동양의 철학이 숨어 있다. 그럼 이 철학의 바탕은 무엇일까? 오랜 정착 농경 생활의 특성이라고 생각한다. 요순시대부터 제왕이 달성할 가장 중요한 과제가 '치수'였다. 농경의 시작이자 끝이다. 정착하며 땅을 일구는 사람들에게 자연은 정복의 '대상'이 아니라 더불어 가야할 '존재'였다.

삶에 큰 영향을 미치는 기후와 수목, 토양 등 물질로서의 자연은 거주자들 정신 세계 형성의 토대가 된다. 물질이 정신을 만들고, 정신이 다시 물질을 형성한다. 이런 상호교환의 집적이 문화며, 문화의 한 부분인 예술로서의 미술도 이 순응의 결과물이다.

파르테논 신전
그리스 아테네 BC 5세기 연합뉴스

신화

깊이 들여다보면 신화와 종교는 통한다. 특히 '이야기'라는 점에서 그렇다. 신비와 구원, 질서 등을 추구하는 이야기다. 신화에는 절대자가 없고 교리가 없다. 교회나 제단도 없지만, 인류가 살아 온 행보가 담긴 이야기라는 점에서는 종교와 다를 바 없다.

신화는 '이야기의 원형'이다. 현존하는 인류 최초의 신화인 《길가메시Gilgamesh 서사시》는 고대 메소포타미아 문명 수메르의 도시 우루크Uruk를 다스렸다고 전해지는 전설적인 왕의 이야기다. 길가메시는 BC 27~28세기께, 지금으로부터 4천 8백여 년 전 실제 생존했던 인물이라는 것이 정설이다.

고대 중국과 인도의 신화, 아메리칸 인디언 신화, 그리스로마 신화, 북유럽 신화, 우리의 단군신화 등 신화가 없는 문명은 없다. 지혜가 담긴 이야기며 자신들이 걸어온 이야기다.

신화에 대한 해설과 분석의 최고 권위자는 조지프 캠벨Joseph Campbell. 1904~1987 이다. 그의 역작, 《천의 얼굴을 가진 영웅》1949 은 각종 신화에 등장하는 영웅들과 상징들의 공통점을 분석해, 삶의 본질이 어떻게 드러나고 있는지를 설명한다. 영웅의 여정이 다다르는 곳은 결국 공동체와 자기 자신의 내면이다. 영웅과 우주의 신성함은 우리 내면의 신비다.

캠벨은 이 책에서 신화에 등장하는 모든 영웅들은 '출발과 분리-입문과 통과-귀환'이라는 3단계로 압축된다고 설명했다. 오디세우스가 걸어 간 길을 상기하면

딱 맞아 떨어진다. 우리 역사에서는 아버지 동명성왕주몽. BC 58~19을 찾아간 고구려 제2대 왕, 유리왕?~18의 길과 같다.

위 책은 영화《스타워즈》1977의 모티브가 된 책이라고 알려져 있다. 몇 년 사이 세계 영화계를 강타한《마블》이나《퍼시잭슨》,《나니아 연대기》시리즈도 모두 신화를 기반으로 만든 이야기다. 캠벨의 주장대로, 이야기의 구조는 단순하다. 그것을 나라마다, 시대마다, 어떻게 녹였는지에 따라 성패를 가른다.

영화뿐 아니다. 앞서 말한 대로 '세이렌'을 차용한 스타벅스의 로고부터 명품 브랜드인 나이키 굿이어 타이어, 혼다 오타바이 등의 회사에는 물론 세계보건기구WHO의 로고에도 신화가 자리 잡고 있다. 그리스 신화에 등장하는 '의술의 신' '아스클레피오스Asklepios'의 지팡이와 지혜의 상징인 뱀이 똬리를 틀고 있다.

우리 문화도 마찬가지다. 축구대표단의 공식 응원단인 '붉은 악마Red devil'의 로고에 등장하는 도깨비 형상의 괴물은 고대 중국신화에 등장하는 전쟁의 신, '치우蚩尤'다.

스타벅스, WHO, 붉은 악마 로고

"신화는, 다함이 없는 우주의 에너지가 인류의 문화로 발현되는 은밀한 통로다."라는 캠벨의 간략한 정의가 마음에 닿는다.

신화를 그린 그림은 무수히 많다. 이야기가 생산되고 확대 재생산되며 문화와 사고방식을 규정해 온 신화의 이야기는 서양화가들이 가장 사랑한 소재였다. 그에 더해 여성의 누드를 마음 놓고 그릴 수 있던 소재였으므로 화가들이 특히 천착했다.

그림을 보면서 제목을 봐야 한다. 그리고 신화를 읽어야 한다. 베네치아 화가 틴토

레토Tintoretto. 1519?~1594 가 그린 <은하수의 기원>1575? 이다.

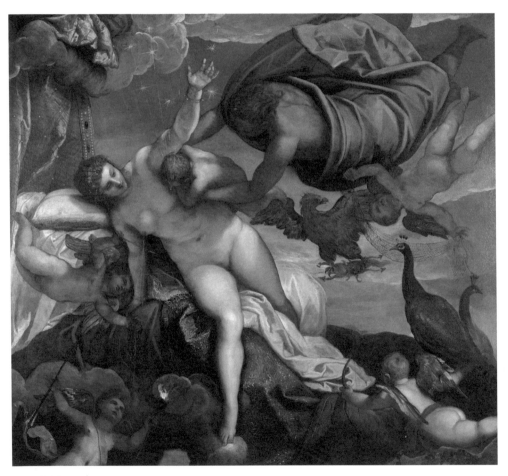

은하수의 기원
틴토레토 1575? 런던 내셔널 갤러리

미술——보자기

'제우스는 아기 헤라클레스에게 영원한 생명을 주기 위해 잠든 헤라의 젖을 몰래 먹이고자 한다. 헤라가 깜짝 놀라 아기를 밀치는데 이때 헤라의 젖이 하늘로 뿜어져 은하수가 됐다.'

그림 위쪽의 별들이 바로 은하수다. 은하수는 영어로 'The Milky Way'다.

속설에 의하면 틴토레토는 이 그림을 위해 공중에 모델들을 매달아 동작을 연구했다고 한다. 그의 다른 그림에서도 등장인물들의 자세는 연극적이고 역동적이다. 이런 이유로 현대 철학자 장 폴 사르트르Jean Paul Sartre. 1905~1980는 그를 '최초의 영화감독'으로 부르며 치켜세웠다.

색채미도 훌륭하다. 다빈치Leonardodi da Vinci. 1452~1519나 미켈란젤로Michelangelo Buonarroti. 1475~1564 등 피렌체 화가들이 형태미를 강조한 반면, 베네치아 화가들은 색채미를 중시했다. 틴토레토의 스승인 티치아노Vecellio Tiziano. 1488?~1576는 데생 없이 바로 붓질했다는 이야기까지 전해진다.

그의 그림을 통해 연극미와 색채미에 감탄하고, 신화도 알 수 있게 된다. 영어 단어의 기원까지도 얻을 수 있으니 일석삼조다.

베네치아는 당시 무역대국으로 부유한 공화국이었다. 베네치아 화가들이 색채를 강조할 수 있었던 배경은 이런 부 덕택에 비싼 안료를 보다 쉽게 구할 수 있었기 때문이다. 이런 사실을 이해하면, 이 그림을 통해 일석오조쯤 얻는다.

◆ Bacchus바쿠스 ◆

그림을 보고 웃고, 제목을 보고 웃는다. 귀여운 아기가 누군가 했더니 제우스의 아들인 바쿠스, '술의 신'이다. 그리스 신화에서 이름은 디오니소스다.

17세기 이탈리아 볼로냐의 화가 귀도 레니Guido Reni. 1575~1642의 <술 마시는 바쿠스>1623다.

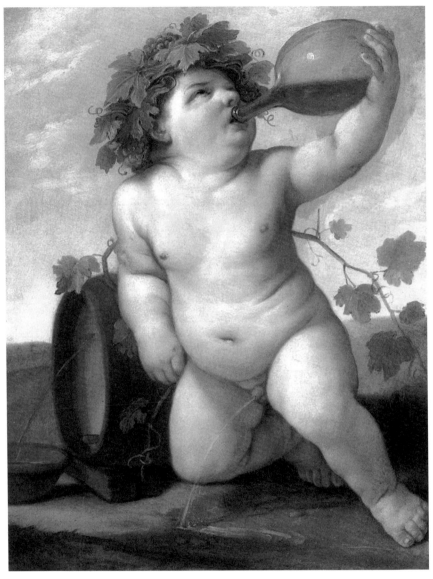

술 마시는 바쿠스
귀도 레니 1623 드레스덴 미술관

그는 대부분의 작품을 신화와 성경 속에서 찾아 그렸다. 신과 성인들을 차분하게 그린 그였지만, 이 그림에서는 진지함이나 엄숙함보다는 장난스러움이 앞선다. 음주하는 표정, 자세, 배뇨, 신체 묘사가 옆에 놓인 술통과 절묘하게 어우러져 있다.

바쿠스는 인간 세멜레와 신 제우스 사이에 태어난 존재다. 알크메네와 제우스 사이에 태어난 헤라클레스처럼 정실부인, 헤라의 분노를 샀다. 세멜레는 헤라의 계략에 타죽고 만다. 제우스는 아기를 요정들에게 맡겨 키운다.

바쿠스가 술의 신이 된 건 장성해 포도를 재배하고 포도주를 만들었기 때문이다. 따라서 이 그림처럼 '아기 바쿠스'는 은유다. 술은 인간에게 구원 혹은 도피 같은 물질이다. 바쿠스를 추종하며 종교처럼 따른 사람들은 다른 세계로 빠져들 수 있었다. 실제로 그리스 사회에서는 억압된 욕망을 표출하는 '디오니소스 밀교'가 성행했다. 밀교가 확대된 것이 '디오니소스 축제'였으며, 이는 그리스 비극으로 발전했다.

프리드리히 니체Friedrich Wilhelm Nietzsche. 1844~1900는 서양의 지혜를 아폴론적인 것이성. 초월과 디오니소스적인 것본능. 현실으로 구별했다. 그는 고통을 부정하지 않고 삶을 즐기는 태도를 동경하며 디오니소스를 찬양했다. 현실을 긍정하는, '지금-여기'의 자세다. 웃어라! 마셔라! 로마의 시인 호라티우스Flaccus Quintus Horatius. BC 65~BC 8가 외친 '현재를 즐겨라', '카르페 디엠Carpe Diem'이다.

니체는 그 계승자다. '카르페 디엠'은 '운명을 사랑하라'는 뜻인 '아모르 파티Amor Fati'로 연결된다.

◆ **Fall**추락 ◆

《윌리월리를 찾아라》1987보다는 쉽다. 16세기 판 '숨은 그림 찾기'다.

그림만 보면 신화의 내용을 그린 것으로 보기 어렵다. 바다를 접한 한 평화로운

마을의 풍경화다. 밭을 가는 농부, 양을 이끄는 목자, 고기 잡는 어부 등. 근데 제목을 보는 순간, 갑자기 혼란스러워진다. 제목이 잘못된 것으로 이해하기 쉽다. 네덜란드의 피터르 브뤼헐Pieter Bruegel the Younger. 1564~1638이 그린 <이카로스의 추락>1560전후이다.

이카로스는 신화의 주인공이다. 뛰어난 건축가였던 다이달로스는 크레타 섬의

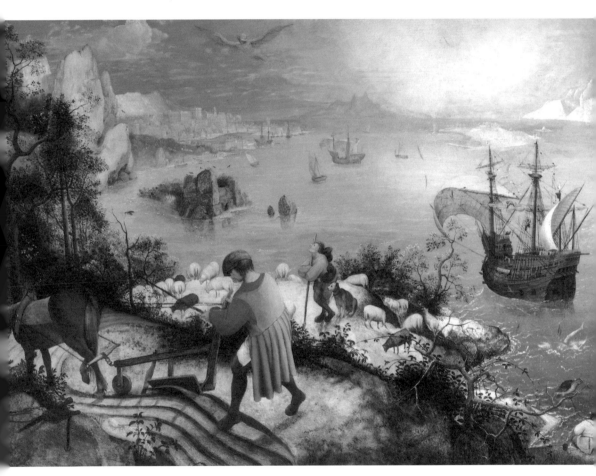

이카로스의 추락
피터르 브뤼헐 1560전후 로열 뮤지엄

미궁을 완성한 뒤 미노스 왕으로부터 목숨의 위협을 받는다. 미궁을 탈출하기 위해 아들 이카로스에게 날개를 달아준다. 다이달로스의 경고에도 불구하고 너무 높이 난 이카로스는 태양의 열기에 날개를 붙인 밀랍이 녹아 추락해 죽는다.

그는 그림 오른쪽 아래에 있다. 바다에 빠지면서 두 다리만 겨우 보인다. 누구도 관심 없는 추락이다. 서양회화에서 자주 그려진 소재지만, 이처럼 '아무도 아닌 아무개'로 그려진 적이 없었다.

스페인의 압제 시절, 브뤼헐은 조국 네덜란드의 민중을 깨우치기 위해 풍속화를 많이 그렸다. 풍속화를 통해 숨은 사실을 알려줬으므로, 이 그림도 다른 메시지가 있다고 봐야 한다.

이런 추측도 가능하다. '누가 추락하든 관심 없어. 신화가 뭔 소용이야. 우리는 현실을 직시해서 이런 평화를 기대할 뿐이야.' 어쩌면 그림 전면에 그려져 눈에 확 띄는 농부의 새빨간 옷도 평화 혹은 투쟁의 상징색이라고 추론할 수도 있다.

메시지를 찾는 일은 감상자 각자의 몫이다. 스페인으로부터 독립한 뒤 17세기 무역대국의 영광을 달성하기 전, 브뤼헐은 가장 어두웠던 16세기의 조국을 그림에 담았다. 신화와 현실의 결합이다.

◆ Revenge복수 ◆

그리스 신화에 등장하는 최악의 악녀는 메데이아다. 사랑을 위해 아버지를 배반하고, 도망을 위해 남동생을 죽이고, 급기야는 배신한 남편에 대한 복수로 자신의 두 아이까지 살해한다. 이런 이야기를 가진 여인을 예술이 외면할 리 없다. 문학과 연극과 그림의 단골 주인공이다.

문학에서는 그리스 3대 비극작가인 에우리피데스Euripides. BC 484?~BC 406?가 신랄

한 전형을 일궜고, 현대문학에선 《메데이아, 악녀를 위한 변명》1996을 쓴 독일 작가 크리스타 볼프Christa Wolf. 1929~2011는 그녀를 변호했다.

음악에서도 자주 등장했는데, 이탈리아 출신으로 프랑스에서 활약한 루이지 케루비니Luigi Cherubini. 1760~1842가 만든 《메데》1797가 가장 성공작으로 꼽힌다.

메데이아를 그린 그림으로는 프랑스 낭만주의 대표주자, 외젠 들라크루아Eugène Delacroix. 1798~1863가 그린 <격노한 메데이아>1862가 강렬하기 그지없다.

들라크루아 대표작은 <민중을 이끄는 자유의 여신>1830이다. '한 번도 보지 않았다'면 거짓말일 정도로 대중적인 작품이다. 두 그림을 비교해보자.

왼쪽을 바라보는 옆모습의 얼굴 각도가 흡사하다. 자유의 여신의 얼굴은 밝고 초

격노한 메데이아
외젠 들라크루아 1862 파리 루브르 박물관

격노한 메데이아
외젠 들라크루아 1838 파리 루브르 박물관

연하며, 메데이아의 얼굴에는 그림자가 드리워져 불안이 서려 있다. 여신이 쓴 모자는 영광의 상징이지만, 메데이아의 왕관은 허욕의 징표다. 여신이 든 총칼과 삼색기는 승리를 향한 아우성이고, 메데이아가 아래로 쥔 칼은 애처로운 복수의 절규다.

볼프가 《메데이아, 악녀를 위한 변명》에서 강조한 것처럼, 그녀는 누구도 사랑하지 못했고, 누구에게도 사랑받지 못한 존재였다. 황량한 오지에 혼자 선 여자였다. '악녀'라는 대명사와 함께 하나의 별명을 더 추가하고 싶은 존재다. '외로웠던 여자'.

참고로 들라크루아는 이 그림을 구별하기 어려울 정도로 비슷하게 두 번 그렸다. 1838년과 1862년.

민중을 이끄는 자유의 여신
외젠 들라크루아 1830 파리 루브르 박물관

두 주인공의 외모와 눈빛, 배경이 지극히 매혹적이라 스치듯 보고 지나치기 어려운 그림이다. 신화의 한 장면을 그린 것으로, 프랑스 상징주의의 시조인 귀스타브 모로Gustave Moreau. 1826~1898 의 작품 <오이디푸스와 스핑크스> 1864 다.

여행자들을 붙잡아 "처음에는 네 발, 다음에는 두 발, 더 다음에는 세 발인 게 무엇이냐"를 물어 답을 못하면 죽였다는 괴수 스핑크스와, 그 질문에 '인간'이란 정답을 맞혀 스핑크스를 자살하게 만들었다는 오이디푸스다. 바로 질문하는 순간을 그린 것이다.

사자의 몸에 날개를 단 스핑크스의 얼굴은 뛰어난 미모의 여인으로 표현했다. 위협적인 질문을 하는 표정이 아니라 오이디푸스를 유혹하는 분위기다. 반면 오이디푸스는 흔들림 없는 눈빛으로 스

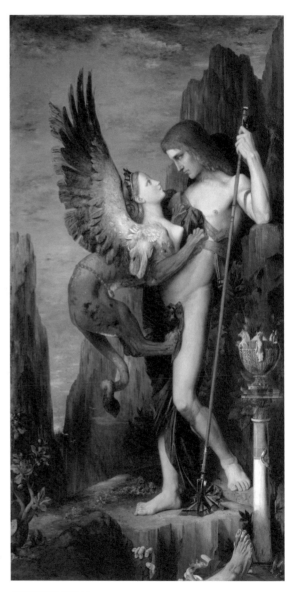

오이디푸스와 스핑크스
귀스타브 모로 1864 뉴욕 메트로폴리탄 미술관

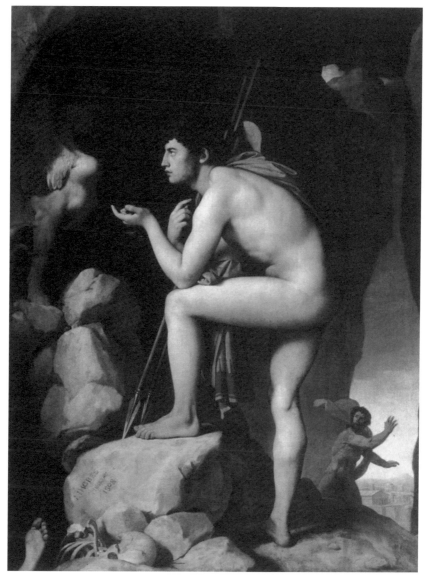

오이디푸스와 스핑크스
장 오귀스트 앵그르 1808 파리 루브르 박물관

핑크스를 노려보고 있다.

모로는 이처럼 신화와 성경에 나오는 이야기들을 그만의 상징적인 기법으로 그렸다. 세례요한의 참수를 야기하는 '살로메'의 이야기도 여러 점 그렸으며, 위에서 소개한 악녀, 메데이아도 그려 '치명적인 여인'으로 번역되는, '팜므 파탈Femme Fatale의 화가'로 불리기도 한다.

모로의 이 그림은 선배이며 신고전주의 대가인 장 오귀스트 앵그르Jean-Auguste-Dominique Ingres. 1780~1867의 같은 제목 작품1808과 으레 비교된다.

현재라면 스핑크스는 이렇게 물을 거 같다. "처음에는 참, 다음에는 거짓, 더 다음에는 혼돈인 건 무엇일까?" 정답은 같다. '인간'이다.

◆ Music음악 ◆

제1차 세계대전 중 어느 크리스마스이브, 참호전을 벌이며 증오와 절망 속에 서로 총질하던 영국군과 독일군이 어디선가 들려온 캐럴에 총을 거두고 '성탄의 축언'을 나눴다는 이야기가 전한다. 한 번 만난 그들은 이후 허공에 총을 쐈다고 한다.

예술은 이처럼 개인을 넘어 공동체, 나아가 인류를 감동시킨다. 감동은 정신적인 영역에만 머무르지 않는다. 숭고한 행동으로 향하는 통행로가 된다. 예술의 가장 큰 힘이다.

잠든 남자의 머리와 리라. 프랑스 상징주의 화가 오딜롱 르동Odilon Redon. 1840~1916이 그린 <오르페우스의 머리>1910전후다.

'서정시의 뮤즈' 칼리오페의 아들로 태어난 오르페우스는 에우리디케와 지고지순한 사랑으로 맺어지지만, 그녀는 곧 뱀에 물려 죽는다. 에우리디케를 살리기 위해 오직 리라 하나만 들고 지하세계를 찾은 오르페우스는 모든 신과 괴물들을 음악으로 감동시켜 그녀를 데리고 지상으로 향한다.

오르페우스의 머리
오딜롱 르동 1910전후 클리블랜드 뮤지엄

우리는 안다. 이런 모험은 성공할 수 없다는 것을. '뒤를 돌아보지 마라'는 경고를 어기고 마지막 순간에 에우리디케가 잘 따라오는지 오르페우스는 돌아본다. 뒤를 따르던 그녀는 홀연히 사라진다. 그의 사랑은 의심을 완전히 거두기 어려운 것이었을까? 그녀에게 지상의 빛은 사치였을까?

더 큰 절망에 빠진 오르페우스는 모든 여인들의 사랑을 거부한다. 그의 사랑을 갈구하던 다른 님프들이 배신감에 그를 찢어 죽인다. 오르페우스의 머리만 떠돌아다닌다. 이 그림은 그의 죽음 이후를 그린 것이다.

'바라봄'은 사랑의 절정이다. 오르페우스는 살아서 그녀만 바라봤고, 죽어서도 다른 여자들의 유혹을 물리치고 그녀만 갈구했다. 그들의 사랑은 끝나지 않았다.

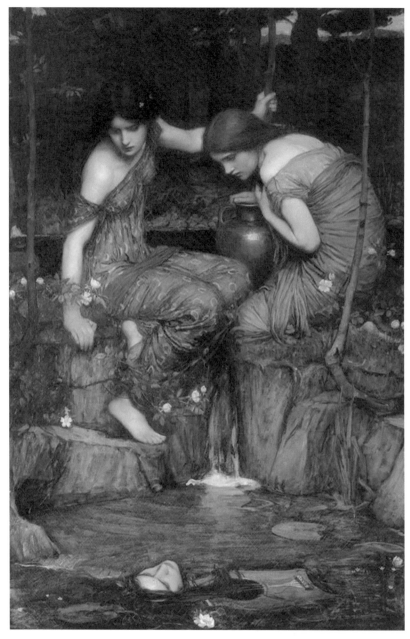

오르페우스 머리를 발견한 님프
존 윌리엄 워터하우스 1900

미술——보자기

사랑이 끝나는 건 마음이 식는, 무관심이다.

오르페우스는 그림에서 눈을 감고 있지만, 여전히 에우리디케를 바라보는 듯하다. 그리고 그의 곁엔 리라가 있다. 음악이 있다.

오르페우스에 대한 슬픈 이야기도 화가들이 주목해 자주 그린 소재였다. 그중 영국 화가 존 윌리엄 워터하우스John William Waterhouse. 1849~1917 가 그린 <오르페우스 머리를 발견한 님프>1900 가 가장 아름답다는 평가를 받는다.

◆ **Desire**욕망 ◆

스페인 회화사 최고의 화가는 17세기에 활약한 디에고 벨라스케스Diego Rodríguez de Silva Velázquez. 1599~1660 다. 펠리페 4세Felipe IV. 1605~1665 궁정화가였던 그는 어렵게 허락을 얻어 몇 년 간 이탈리아로 건너가 공부의 기회를 얻었다.

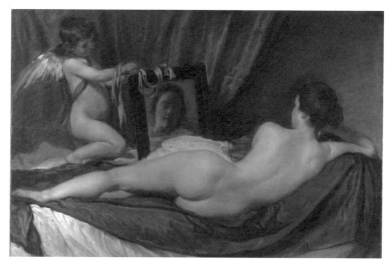

거울을 보는 비너스
디에고 벨라스케스 1651 런던 내셔널 갤러리

그는 이 시기에 엄격한 가톨릭 국가였던 고국에서는 그릴 수 없었던 출중한 수작을 남겼다. 그의 유일한 여성 누드화인 <거울을 보는 비너스>[1651]다. 감미로운 누드의 자세를 한 비너스가 큐피드의 도움으로 침대에 누워 거울을 보고 있다. 신화 속 어떤 이야기를 그린 것일까, 하고 궁금해 할 필요가 없다. 신화에 나오는 이야기가 아니다. 이 그림은 '위장'이다.

큐피드를 그리지 않았다면, 제목에 '비너스'를 붙이지 않았다면, 이 그림은 살아남을 수 없었다. 그는 유학 중 스무 살이었던 플라미니아 트리바라는 애인을 두었는데, 이 그림은 침대서 그를 기다리는 애인과의 사적이고 성적인 욕망을 그린 것이라고 알려져 있다.

그림의 한복판에 위치한 거울이 교묘한 장치로 이용된다. 여인의 얼굴은 정밀하지 않게 어렴풋이 드러냈고, 여인의 정면을 회피했으며, 큐피드는 거울을 잡아주는 조수 역할을 한다.

2000년대 초 미술전문가들에게 실시한 설문조사, '서양회화 사상 가장 위대한 그림은 무엇이냐?'하는 질문에서 압도적인 1위를 차지한 벨라스케스의 기념비적인 작품, <라스 메니나스>[시녀들. 1656에서도 거울의 역할은 지대하다.

이 작품 중앙에도 거울이 있다. 이번에는 펠리페 4세 부부가 반영돼 있다. 또 '욕망'이다. 다만 성적욕망 대신 권력욕망을 투영했다.

벨라스케스의 위대함은 인상주의에 영향을 미친 거친 붓질과 인물의 특징을 핍진하게 잡아내는 진정성이다. 여기에 위대함을 하나 추가하면, 거울장치 같은 교묘함이다.

라스 메니나스
디에고 벨라스케스 1656 마드리드 프라도 미술관

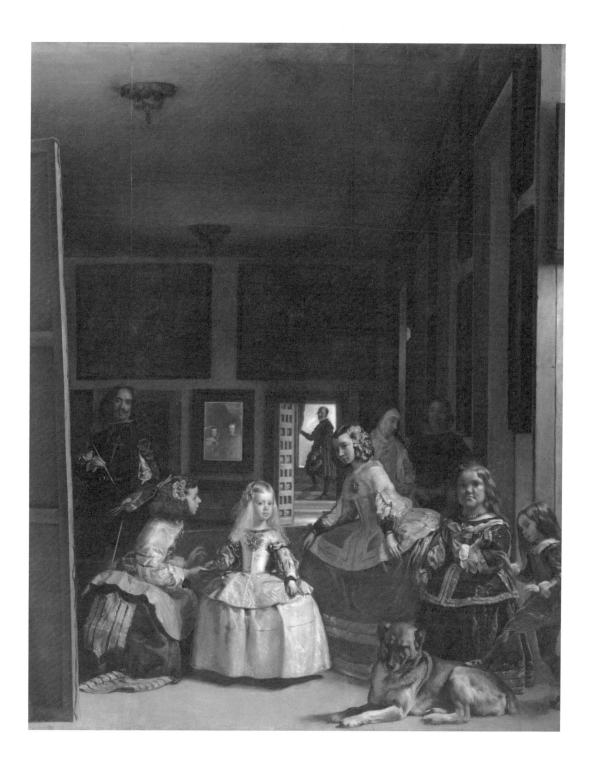

그림을 완성한 벨라스케스는 '그림 안에서' 국왕 부부 쪽을 보고 있다. 그림의 모델인지, 지나가는 길이었던 것인지 국왕 부부가 서 있는 자리는 지금 그림을 감상하는 '우리들이 있는' 자리다. 시선이 다층적이다. 화가의 위치와 거울로 인해 주체와 객체가 엉켜 있다. 모더니즘 미술의 효과를 보는 듯하다.

<라스 메니나스>의 가치에 대해서 현대 최고의 미술평론가인 언스트 곰브리치Ernst H. J. Gombrich 1909~2001 가 《서양 미술사》1950 에서 작품이 가진 미술사적 의미를 자세하게 분석했다. 프랑스 구조주의 철학자 미셸 푸코Michel Foucault. 1926~1984 와 자크 라캉 Jacques Marie Emile Lacan. 1901~1981 도 이 그림을 '예술의 철학' 관점에서 상세하게 해석했다. 피카소Pablo Picasso. 1881~1973 는 이 작품에서 영감을 얻

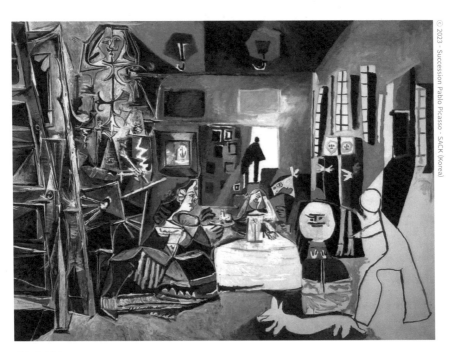

라스 메니나스
파블로 피카소 1957 바르셀로나 피카소 미술관

어 마흔 점 이상 패러디했다.

벨라스케스는 신화의 내용을 그리면서도, 궁정 내 한 에피소드를 작품화하면서도 미스터리한 이야기를 쓰고 있다. 벨라스케스가 위대한 화가로 불리는 이유이기도 하다.

◆ **Flower**꽃 ◆

'변신'은 신화의 핵심적인 주제다. 로마의 시인, 오비디우스Publius Naso Ovidius. BC 43~17가 쓴 신화 이야기 제목도 《변신 이야기》AD 8 다.

제우스가 바람을 피우며 뭇 여성들을 희롱할 수 능력도 변신 덕분이며, 비극적 종말이나 죽음이 아닌 '변신'이라는 타협으로 끝맺는 이야기도 수두룩하다. '사라짐'이 아닌 변신을 통해 '영원'을 꾀하려는 자의식의 반영이다.

특히 꽃으로 변신하는 이야기가 많다. 아폴론의 연인 히아킨토스는 히아신스가 되고, 아프로디테의 만류를 뿌리치고 멧돼지를 쫓다 죽은 아도니스는 아네모네가 된다. 님프인 클리티에는 아폴론을 짝사랑해 해바라기가 됐으며, 아킬레우스의 무구를 차지하지 못한 부끄러움과 억울함에 자살한 아이아스는 카네이션 혹은 아이리스가 됐다.

가장 유명한 변신은 나르키소스Narcissus다. 나르키소스는 매우 아름다운 청년으로 많은 여성이나 남성의 흠모를 받았으나 누구의 마음도 받아주지 않았다. 그에게 실연당한 숲의 님프 에코Echo는 슬퍼하다 몸은 사라지고 목소리만 남게 된다. 나르키소스는 결국 복수의 여신 네메시스로부터 자기 자신과 사랑에 빠지는 벌을 받게 된다. 나르키소스는 스스로와 사랑에 빠져 하염없이 물에 비친 자신만 바라보다가 결국 익사한다.

이 장면을 뛰어나게 그린 이는 카라바조Michelangelo da Caravaggio. 1571~1610다. 특유의

명암 강조 기법은 주인공에 대한 집중력을 높인다. 연못 속 자신을 바라보는 눈길이 성령을 접한 듯 몽롱하다.1599

그는 죽어서 꽃이 됐다. 수선화Narcissus 다. 지그문트 프로이트 Sigmund Freud. 1856~1939는 이 신화에서 모티브를 얻어 '지나친 자기애'를 칭하는 정신분석학 용어를 '나르시시즘Narcissism'으로 명명했다. 이는 '오이디푸스 콤플렉스Oedipus complex'와 함께 대표적인 무의식에 관한 용어다. 보통명사처럼 사용되는 두 용어의 기원은 모두 신화다.

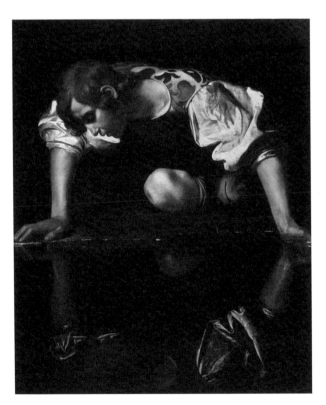

나르키소스
카라바조 1599 로마 국립 미술관

종교

'헤브라이즘Hebraism'은 '헬레니즘Hellenism'과 함께 서구의 문화를 형성한 양대 산맥이다. 히브리인Hebrew이라 칭하는 이스라엘 민족이 '유일신과 맺은 계약의 전승傳承'인 구약성서에서 시작된 '구원'은 예수의 활동을 그린 신약성서에서 실현된다. 그의 제자들이 다듬고 정리한 기독교는 핍박과 박해 속에서도 굳건하게 퍼져나가 마침내 유럽의 종교, 세계의 종교로 성장했다.

중세의 미술은 기독교를 위한 교육용에 머물렀으나, 르네상스 이후 인간의 감정과 미적 가치를 부여하는 노력을 통해 성서의 내용이나 예수의 생애 등을 끊임없이 제작했다. 미술인들이 가장 심혈을 기울인 작업이었다. 주문자가 교회나 귀족들이었기 때문이다. 그들은 그림이나 조각을 완성해 교회나 저택, 궁전에 팔거나 헌정했다. 유럽의 건축물을 구경하는 일은 미술품을 관람하는 일과 마찬가지인데, 숱한 미술작품의 주제에서 기독교를 다룬 것들이 대다수다. 다만 마르틴 루터Martin Luther, 1483~1546의 종교개혁 이후 프로테스탄트 세력이 강했던 지역에서는 모세 십계명의 '우상숭배 금지' 항목에 주목해 성상을 미술로 제작하는 일을 금지했다. 일부에서는 '성상 파괴운동'으로까지 번졌다.

네덜란드 지역에서 풍속화가 발전한 이유도 이와 연관 있다. 아이러니한 일은 로마를 중심으로 한 전통의 가톨릭교회는 프로테스탄트의 성장에 대항하려는 반대급부 의지로 성서의 내용을 미술에 적용하는 일을 더욱 독려했다. 이른바 '반反종교개혁'이다. 바로크 미술이 발흥한 건 이런 이유였다.

넉넉한 시간을 앞두고 사전 예약은 필수다. 10명씩 방에 입장하면 문이 닫힌다. 약 15분 정도의 시간이 지나면 다른 문이 열리고 퇴장해야 한다. 벽화의 내용만큼 방의 분위기는 엄숙하다. 엄숙하다 못해 엄격한 두 사람의 안내인은 눈을 두런거리며 관람객들을 지켜본다.

대부분의 사람들은 벽화의 크기에 놀라고, 오랜 세월을 견딘 그림의 은은하고 신비한 힘에 눌려 탄성조차 지르지 못한다.

사진촬영은 금지다. 온 정신을 집중해 시간을 아껴 한 부분이라도 더 머리와 가슴에 담으려 눈을 부릅뜬다.

인류 최고의 유산, 레오나르도 다빈치Leonardo da Vinci. 1452~1519 의 <최후의 만찬>1497 이다. 이 그림은 이탈리아 밀라노 산타 마리아 델레 그라치아 성당에 있다. 피렌체 출신이었던 다빈치는 당시 루드비코 스포르차 공작의 초청으로 일시적으로 밀라노에 머물렀는데, 그때 그림을 주문받아 그렸다.

가로 9.1m, 세로 4.2m의 규모의 대작으로서 예수가 12명의 제자와 함께 마지막 만찬을 하던 중 "여기 나를 배반하는 사람이 있다."고 선언하는 순간을 그린 것이다.

루브르의 <모나리자>는 항상 관람객이 몰려 근처에도 가기 어렵다고 하니 15분 관람은 대단한 호사다. 관람객의 사치스런 즐거움에 비하면 이 그림이 견뎌 낸 수난의 이야기는 쓸쓸하기도 하고 놀랍기도 하다.

성당의 식당에 그려진 벽화여서 제대로 보호된 적이 없으며, 완성 이후 시간이 지나면서 내구력이 약한 안료가 떨어져 나가는 등 훼손이 신속하게 진행돼 1550년 무렵에는 그림의 절반 이상이 손상됐다고 한다.

18세기 초 복원작업이 이뤄졌으나 제멋대로 수정됐고, 나폴레옹 전쟁 때는 이

공간이 프랑스 군의 마구간으로 사용됐다고 한다. 제2차 세계대전 때는 아슬아슬하게 폭격을 피했다. 기적 같은 일이었다. 1970년대 말에 시작된 현대적인 대규모 복원작업으로 현재의 모습을 찾았다. 전시장 입구에는 그 지난한 과정에 대한 기록을 펼쳐 놓았다.

예수의 자세한 표정을 읽기는 쉽지 않지만, 이렇게 묻는 듯하다. "여기 나를 배반하는 '인류'가 있다." 한 명의 제자가 아닌 인류에 대한 경고다. 신앙을 떠나 예수가 던진 질문이 영원했으면 하는 바람이다. 답변은 오로지 우리들의 몫이다.

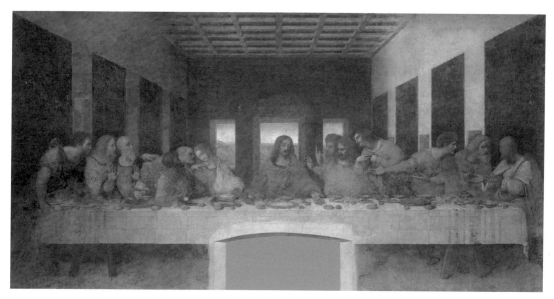

최후의 만찬
레오나르도 다빈치 1497 밀라노 산타 마리아 델레 그라치아 성당

◆ **Flagellation**책형(磔刑) ◆

<최후의 만찬> 반대편 벽에는 우뚝 선 대작 벽화가 하나 더 있다. <그리스도 책형>1495 이다.

예수의 책형 장면은 성경 이야기 중에서 그림으로 가장 많이 그려진 장면이라고 한다. 그리스도와 두 강도가 십자가에 묶인 전통적인 도상圖像이다. 로마 군인들 틈에 성모 마리아가 깊은 슬픔에 빠져 있고, 십자가를 껴안은 마리아 막달레나도 보인다.

이 대작은 조반니 도나토 몬토르파노Giovanni Donato da Montorfano. 1460~1513 의 작품이다.

그리스도 책형
조반니 도나토 몬토르파노 1495 밀라노 산타 마리아 델레 그라치아 성당

다빈치와 몬토르파노의 작품이 한 장소에 그려진 이유는 당시 두 화가가 '밀라노 사람'이었기 때문이다. 몬토르파노는 밀라노 출신의 유명 화가였고, 다빈치는 직전에 말한 대로 공작의 초빙으로 밀라노에 머무르고 있었다.

<최후의 만찬> 관람에 넋이 빠지다 보면 <그리스도 책형> 감상을 소홀히 하기 쉽다. 정해진 15분의 관람 시간을 적절히 분배하면 감상의 시간이 더 풍부해질 것이다.

두 작품의 내용은 바로 이어지는 예수의 행적이다. 만찬 다음 날 예수는 십자가에 매달렸다. 인류의 죄를 대신 지고 간 '대속代贖'이었다.

"엘리 엘리 라마 사박다니Eloi, Eloi, lama sabachthani." 예수가 십자가에 매달려 했던 말 중 하나다. "나의 하나님 어찌하여 나를 버리셨나이까?"라는 독백이다. 그림 앞에 서면 예수의 한탄 혹은 인류를 위한 기도가 들려오는 듯하다.

'만찬'과 '책형'은 종교를 떠나 우리 삶의 단면 같다. 예수의 다음 행적은 '부활'이었다. 부활이 주는 메시지는 무엇일까? '각성'과 '성찰'하는 일, 그게 인류의 '부활'일까?

◆ **Listening**경청 ◆

사람들은 대체로 듣기보다는 말하기를 좋아한다. 말을 많이 하고 나면 뭔가 실수한 건 없는지 찜찜한 경우가 많다. 일본의 현대를 알린 작가인 나쓰메 소세키夏目漱石, 1867~1916 도 《우미인초》1907 에서 짧은 경구를 남겼다. "말이 많으면 진심이 적다." '책벌레'의 별명을 얻었던 조선 후기 실학자 이덕무1741~1793 는 '섭구囁嗕'라는 벌레 이야기를 한다. 글자를 자세히 분해해서 보면, 입口과 마음心은 하나고, 눈目은 두 개로 사람 생김새와 같지만, 귀耳는 세 개다. '남의 말을 경청하라'는 심오한 내용을 담고 있다. '리더의 자질'에 관한 책에서도 제1덕목으로 '경청'을 꼽는다.

수태고지
레오나르도 다빈치 1452 피렌체 우피치 미술관

'수태고지受胎告知'란 성모 마리아가 천사 가브리엘로부터 성령에 의한 잉태를 듣는다는 이야기다. 이 장면은 성경이야기 중 그리스도 책형에 이어 두 번째로 많이 그려졌다고 한다. 왜일까? 믿기 어려운 이야기를 '경청'하는 마리아의 마음가짐과 하느님 말씀에 대한 '복종'을 상징하기 때문이다.

<수태고지> 중 가장 유명한 그림은 레오나르도 다빈치Leonardo da Vinci. 1452~1519의 작품이겠지만, 로렌초 로토Lorenzo Lotto. 1480?~1556가 1527년 완성한 그림은 꽤 특이하다.

<수태고지>의 일반 도상과 달리, 로토의 작품에서 마리아는 의심을 거두지 못한 듯, 두 손을 들며 시선은 그림 바깥으로 향한다. 가브리엘은 "믿으라!" 하듯이 손을 높이 들고 있고, 오른쪽 위에는 성령聖靈이 현신한다.

가만히 생각해보면, 믿을 수 없는 말을 그대로 받아들이는 모습보다는 마리아의 놀라움과 도망치는 듯한 태도가 더 자연스럽다. 갑작스런 천사의 등장과 메시지의 내용에 어찌 놀라지 않을 수 있을까?

이 그림으로부터 경청의 자세를 다시 생각해 본다. '경청'이 리더의 진정한 덕목

이 되려면 '비판 없는 수용'이 아니라, 이처럼 '의심하는 관측'이 필요하다고 생각한다. 하느님의 말씀을 의심하라는 뜻이 아니다. 메시지 전언에 대한 의심이다. 상대방을 존중해 귀는 열지만, 내용은 쉼 없이 돌아보는 태도가 '잘 듣는 일'이다. 맹목은 진실한 믿음을 방해한다.

수태고지
로렌초 로토 1527 빌라 콜로레도 멜스 시립 미술관

먼저 아버지 품에 얼굴을 묻은 아들의 두 발을 보자. 한 쪽은 신발이 벗겨져 있다. 아들이 겪은 힘든 시간이 발에 다 녹아 있다. 남루한 옷차림보다 두 발에 더 눈이 가는 이유다. 어쩌면 저 아들은 렘브란트 자신이었을지도 모른다.

네덜란드를 대표하는 화가인 렘브란트 판 레인Rembrandt Harmenszoon van Rijn. 1606~1669 그림 중 가장 인기 높은 그림이다. 메시지기 선명하기 때문일 것이다. <돌아온 탕자>1669다.

신약성서 <루가복음>에 나오는 이야기를 그린 것이다. 재산을 탕진하고 돌아온 아들을 사랑과 용서로 받아주는 아버지의 모습이다. 렘브란트가 죽기 직전 완성했다고 하니 그림을 보는 마음이 잿빛으로 물든다.

우리나라서 가장 인기 있는 서양화가는 고흐와 렘브란트다. 둘 다 네덜란드 화가며 불우했다. 고흐는 처음부터 끝까지 외롭고 절박했으며, 렘브란트는 명망과 부를 얻은 시기가 있었으나 급속하게 추락했다.

렘브란트는 네덜란드가 유럽 최강국으로 떠오르던 무역대국 시기에 초상화가로 이름을 얻으면서 승승장구했다. 하지만 1642년 그린 집단 초상화 <야경>이 논란을 일으킨 데다, 가정사 문제첫 아내와 자녀의 죽음 및 두 번째 아내와의 결혼 논란까지 겹쳐 대중들이 외면했다. 말년에는 비참한 가난과 고독 속에서 생을 마쳤다.

렘브란트는 '자화상의 화가'로 불린다. 젊은 시절부터 말년에 이르기까지 에칭과 드로잉 포함해 60여 점복사본까지 합하면 최대 100여 점의 작품을 남겼다. 그가 그린 자화상에는 '삶의 굴곡'이 고스란히 담겨 있는데, 어쩌면 죽던 해에 그린 <돌아온 탕자>도 그의 자화상이라는 생각이 든다. 누군가의 품에 안기고 싶었던 외로운 외침이랄까.

<돌아온 탕자>는 네덜란드도, 영국도, 프랑스도 아닌, 러시아의 에르미타슈 박물

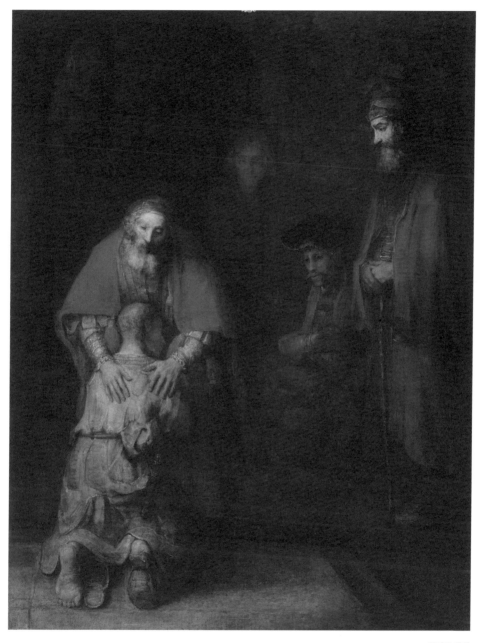

돌아온 탕자
렘브란트 판 레인 1669 상트페테르부르크 에르미타슈 박물관

관이 소장하고 있다. 이는 박물관을 만든 예카테리나 2세Ekaterina II. 1729~1796 덕이
다. '계몽군주'를 자처한 그녀는 예술과 학문 진흥에 엄청난 돈을 쏟아 부었다. 에
르미타슈의 규모와 아름다움은 러시아 부흥기의 상징이다. 그 아름다움을 <돌
아온 탕자>가 빛내주고 있다.

◆ **Resistance**저항 ◆

성서 속 이야기 중 하나로서 섬뜩한 장면이지만, 이 작가를 설명하려면 피할 수 없
는 작품이다.

아르테미시아 젠틸레스키Artemisia Gentileschi. 1593~1652 는 서양 미술사에서도 드문 바
로크 시대의 여성 화가로서 이탈리아 출신이다. 이 그림은 그녀의 대표작, <홀로
페르네스의 목을 베는 유디트>1612 다. 같은 장면을 여러 버전으로 그렸다.

유디트는 구약성경에 나오는 여성으로서, 아시리아로부터 민족을 구한 유대의
영웅이다. 시녀와 함께 적진으로 간 유디트는 적장 홀로페르네스가 잠든 사이 목
을 베어 버렸다. 그 순간을 상상해 그린 것이다.

유디트 이야기는 적장을 살해하는 여인이라는 극적인 내용이어서 카라바
조Michelangelo da Caravaggio. 1571~1610 와 루벤스Peter Paul Rubens. 1577~1640 , 클림트Gustav
Klimt. 1862~1918 등 여러 대가들이 재현 혹은 표현했다. 그중 젠틸레스키가 그린 유
디트가 가장 현장감 있으며 강인하다.

그 이유는 그녀 자신의 모습을 유디트에 투영시켜 그렸기 때문이다. 그녀는 어릴
때 파렴치한 스승에게 당한 성폭행으로 고통스러운 시간을 보냈다. 그 때문에 그
녀의 작품들 대부분에는 '폭력에의 저항'이라는 자의식이 깊이 달라붙어 있다.
이 그림에서도 홀로페르네스의 얼굴에 자신을 성폭행 한 남자의 얼굴을 대입시
켰다고 한다.

홀로페르네스의 목을 베는 유디트
아르테미시아 젠틸레스키 1612 나폴리 카포디몬테 국립 박물관

그녀는 그런 트라우마를 어렵게나마 극복하며 화가로서나 결혼생활에서나 꽤
성공적인 삶을 살았다. 젠틸레스키는 여성의 한계를 이겨내는 '칼'^붓을 들었고,
그 칼로 자신의 '상처'^{트라우마}를 도려내는 데 성공했다. 그녀가 그린 자화상^{1630?}을
보면 힘겹게 세상과 마주한 한 여성의 단단한 의지가 느껴진다.

젠틸레스키 자화상
아르테미시아 젠틸레스키 1630? 런던 로열 컬렉션

그녀의 작품이 재발견된 것은 약 350여 년이 지난 1970년대다. 발견 후 재평가되면서 페미니즘의 아이콘이 됐다.

◆ **Mission Work**선교 ◆

이 그림은 '감상'이라기보다는 '나눔'이다. 잠시 옷깃을 여미는 '경건'일지도 모른다. 1868년 프랑스 샤를 루이 드 프레디 쿠베르탱Charles-Louis de Frédy de Coubertin. 1822~1908이 그린 <선교사의 출발>이라는 그림이다.

어디로 출발하는 선교사들일까? 선교사 혹은 사제의 신분으로 목숨을 부지하기 어려웠던 땅, 당시 최고의 박해지역이었던 조선으로의 출발을 그린 것이다.

네 명의 선교사는 모두 20대였다고 한다. 그들의 표정은 엄숙하고, 차분하다. 감정을 조금 이입하니 장엄하기까지 하다.

선교사의 출발
샤를 루이 드 프레디 쿠베르탱 1868

선교사 이외 인물도 역사적이다. 중앙에 뒤돌아보는 아이는 화가의 아들로서, 근대올림픽을 창시한 피에르 드 쿠베르탱 Pierre de Coubertin. 1863~1937 남작이며, 한 선교사에게 입 맞추는 수염 난 사람은 <아베 마리아>1859를 작곡한 샤를 구노 Charles Gounod. 1818~1893 라고 한다. 이 곡은 '천사 가브리엘이 아기 예수를 잉태하게 될 성모 마리아를 찾아가서 건넨 인사말'을 노래로 만든 것이다. 구노는 선교사들에게 '신앙의 숨결'을 불어넣는 중이라는 생각이 든다.

이 장면을 목격한 어떤 이의 편지가 남아 있어 인용한다.

> "선교사들은 정말 아름다웠다. 모든 것을 버리고 영혼의 정복을 위해 떠나는 그들, 이 세상이 아니라 하늘나라에 속한 사람인 듯했다."

이들 중 한 선교사는 조선에 도착한 지 채 한 달도 되지 않아 체포돼 순교했다는 기록이 있다. '출발'과 '희생'은 선교사들의 숙명이었다.

신앙을 떠나, 순교 여부를 벗어나, 국적과 관계없이 '희생의 숭고', '희생의 외침'을 조금이나마 마음에 담으려 한다. 이 시간, 이 그림에서나마……

희생 없는 열매는 없다.

역사

"예술가들은 시대가 던지는 질문에 답을 했고, 그 답에 따라 치열한 삶을 살았다. 시대는 끊임없이 변한다. 그렇기 때문에 이들이 받은 질문도 모두 다를뿐더러 질문에 대한 정답도 없다. 그래서 삶은 시행착오를 피할 수 없는 것일지 모른다. 다만 오랜 시간이 흐르고 나면 분명해지는 건 있다. 그건 방향이다."

미술평론가 김태진1968~ 의 《아트인문학여행-파리》2015 에 나오는 문장이다. 주목해야할 단어는 '방향'이다.

예술가들은 역사에 조응한다. 정치인이나 경제인처럼 역사가 움직이는 방향 혹은 흐름을 거스른 예술인들 역시 몰락하거나 잊힌다.

19세기 말 프랑스의 아카데미즘에 속한 화가와 인상주의 화가의 대비가 대표적인 예다. 활동 당시엔 아카데미즘에 속한 보수적인 이들이 훈장까지 받으며 박수받는 활동을 펼쳤지만, 정방향에 올라탄 이는 인상주의 화가들이었다. 처음엔 조롱받으며 폄하됐지만, 종국엔 '근대정신의 개척자'라는 평가를 받기에 이르렀다. 그리고 모더니즘 미술을 열었다.

이런 반전은 어디서 오는 것일까? 시류나 유행이 아니다. 윈스턴 처칠Winston Churchill. 1874~1965 의 명언을 보면 답이 있다. "과거로 더 멀리 볼수록 미래로도 더 멀리 볼 수 있게 된다."

현재의 나를 살피는 일은 기본이다. 그로부터 미래에 어떤 장면이 벌어질지 상상하는 일도 중요하지만, 과거에 어떠했는지, 그 성공과 실패의 이유는 무엇이었는

지 탐구하는 일도 필수다. 과거에 얽매이는 것이 아니라 과거를 여는 작업이다.

미술평론가 이진숙은 "예술은 언어를 넘어선 인간의 실체와 '세계의 살'에 대한 탐구다."라고 했다. 여기서 말한 '살'을 역사로 이해한다. 살 아래 피부가 있고, 뼈대가 있으며, 힘줄이 있다. 그리고 피가 흐른다.

◆ **Power**권력 ◆

율리우스 카이사르Julius Caesar. BC 100~BC 44. 셀 수 없이 많은 이야기를 남긴 이름이다. 그는 '전쟁의 신'이 됐고, 그가 남겼다는 명언들은 반복. 재생된다.

"왔노라 보았노라 이겼노라.", "주사위는 던져졌다.", "브루투스 너마저……." 등은 가없을 정도로 문학과 연극에서 회자됐다.

클레오파트라Cleopatra VII. BC 69~BC 30와의 애욕의 이야기와 운명적인 죽음에 대한 장면은 전설이 됐으며, 사후에는 로마 황제들의 이름에 접미사처럼 쓰였다.

'Caesar'는 '황제' 혹은 '권력'과 동음이의어다. 독일의 '카이저Kaiser', 러시아의 '차르Czar', 영어의 '시저Caesar'의 기원이다. 하다못해 산부인과 수술인 '제왕절개Caesarean section'에도 그의 이름이 들어가 있는데, 그가 이 수술로 태어났기 때문이다.

그에 관해 그린 그림은 많다. 그 중 역사의 한 장면으로 특별히 인상적인 건 프랑스의 리오넬 노엘 로이어Lionel-Noël Royer. 1852~1926가 그린 <카이사르에게 항복하는 베르킨게토릭스>1899다.

카이사르가 갈리아를 정복하면서 맞은 최대의 난적, 베르킨게토릭스Vercingetorix. BC 82~BC 46가 항복하는 장면을 상상해 그린 것인데, 두 사람 모두 당당하다. 말을 타고 카이사르를 내려다보는 베르킨게토릭스는 항복하는 사람이라기보다는 협상하러 온 사람 같으며, 그를 보는 카이사르의 눈매와 자세는 경멸보다는 경계 같다.

카이사르에게 항복하는 베르긴게토릭스
리오넬 노엘 로이어 1899 크로자티에르 박물관

로마시절 갈리아 지방은 프랑스도 포함한다. 프랑스 출신인 로이어는 그를 굴종의 모습으로 그리고 싶지 않았던 거다. 둘의 운명적인 대결 과정은 카이사르가 남긴 《갈리아 전쟁기》에 자세히 기록돼 있다.

뛰어난 문장가이기도 했던 카이사르가 쓴 《갈리아 전쟁기》BC 58~BC51와 《내전기》BC 49에서 치밀하고 아름다운 문장들을 읽을 수 있다. 전쟁문학의 백미다.

강렬한 붉은 망토를 걸친, 냉엄한 카이사르. 이 그림으로 인해 '카이사르'하면 이 얼굴이 제일 먼저 떠오를 것 같다. '이미지의 힘'이다.

그림을 보는 순간 마음이 아프다. '인류가 만든 최악의 발명품'인 '전쟁'에 대한 그림이며, 죽음과 고통에 대한 고발이기 때문이다.

제1차 세계대전의 가장 큰 특징 두 가지는 '참호전'과 '가스전'이라고 한다. 대규모 독가스 공격에 당한 병사들이 시각에 장애가 생겨 전우의 어깨에 손과 손을 얹어 이동하는 모습이다. 움직이기 어렵거나 죽은 병사들은 바닥에 방치돼 있다.

존 싱어 사전트John Singer Sargent. 1856~1925는 인물화에서 두각을 보이며 상류층 인사들을 많이 그린 뛰어난 초상화가였다. 제1차 세계대전 서부전선을 방문한 그는 끔찍한 현실을 목격한 뒤 충격을 받아 붓을 들었다. 초상화는 한동안 잊었다. 예술가들에게 펜과 악기와 붓은 때때로 고발과 참회의 도구다. 사전트는 이 그림을 가로 6m가 넘는 대작으로 그리면서 의도적으로 단조로운 색조를 구사해 비참한 현실을 강조했다. <가스전>1919이다.

유명인들의 초상화를 즐겨 그린 그의 다른 작품들을 감상한 뒤 이 그림을 보면

가스전
존 싱어 사전트 1919 런던 임페리얼 전쟁 박물관

장님을 이끄는 장님
피터르 브뤼헐 1568 나폴리 카포디몬테 국립 박물관

놀라지 않을 수 없다. 유럽 서부전선을 시찰하던 중 마주한 인류의 비극 앞에서 그도 붓을 들 수밖에 없었을 것이다.

펜과 악기와 캔버스는 때로는 고발과 참회의 도구다. 가로 6미터가 넘는 대작으로 그린 점, 단조로운 톤으로 붓질한 점은 참혹한 현실에 대한 강조다.

16세기 네덜란드 풍속 화가인 피터르 브뤼헐Pieter Bruegel the Elder. 1525?~1569이 그린 <장님을 이끄는 장님>1568이 상기된다.

<이카로스의 추락>에서 봤듯이, 브뤼헐의 이 그림도 '풍자'다. 하지만 사전트의 이 그림은 '현실'이다. '무슨 의미가 숨어 있나?'라며 그림을 보는 마음이 '유예'라면, '어떻게 이런 현실이!'라며 보는 마음은 '상처'가 된다.

하지만 상처가 되더라도, 이런 현실을 피하지 않고 직시해야 한다. 재해와 전쟁에 대한 소식을 듣고, 읽고, 보면서 아파하는 것, 그것이 사랑의 시작이다. 사랑이 실체가 되면 비극을 점차 극복할 수 있다. 인류를 덜 폭력적으로 만드는 마음가짐이다. 그건 살아남은 자들의 의무다.

◆ Propaganda선전 ◆

권력을 찬양하고 제도를 굳건하게 했다는 점에서, 근대화가 중 선전. 선동화의 효시는 자크 루이 다비드Jacques-Louis David. 1748~1825 라고 할 만하다.

<나폴레옹 대관식>1807 이나 <알프스를 넘는 나폴레옹>1801 이 대표작으로, 권력에 밀착한 그의 노작勞作 이다.

그런데 다비드를 뛰어넘은 화가가 있다. 그의 수제자였던 앙투완 장 그로Antoine-Jean Bron Gros. 1771~1835다. 그의 대표작인 <자파의 페스트 격리소를 찾은 나폴레옹>1804 에서 나폴레옹을 교묘하게 찬양한다.

페스트로 고통 받는 병사들을 격려하는 나폴레옹의 모습을 그린 그림이다. 실제

자파의 페스트 격리소를 찾은 나폴레옹
앙투완 장 그로 1804 파리 루브르 박물관

아일라우 전투의 나폴레옹
앙투완 장 그로 1808 파리 루브르 박물관

제3장 · '나'를 만든 정신과 물질

207

의 모습이든, 과장된 모습이든 나폴레옹이 격리소 현장을 몸소 방문한 장면을 그렸다. 뒤의 부관이 손수건으로 입을 막으며 두려워하는 모습과 대비시켜 나폴레옹의 '헌신'을 강조했다.

그가 그린 나폴레옹은 다비드가 그린 것처럼 근엄하거나 고상한 모습이 아니라, '현장으로 뛰어 들어간' 모습이다. <아일라우 전투의 나폴레옹>[1808] 은 출중한 역작이다. 백미다. 치열한 전장에서 황제가 병사들과 어우러져 격려하며 이동하고 있다.

그로는 이런 공을 인정받아 귀족의 지위를 하사받으며 신분은 물론 명성과 부를 움켜쥐게 된다. 하지만 권력은 오래갈 수 없다. 권력의 몰락은 예술가의 종말도 동반한다.

나폴레옹 황제가 스러지자 다비드는 망명했고, 그로는 예술가로서의 고뇌 끝에 자살로 생을 마감했다. 다만 그들의 그림은 프랑스 신고전주의를 대표하며 지금도 관람객을 모으고 있다.

인생은 짧다. 권력과 예술가는 더 짧다. 예술은 길다. 그 이야기는 더 길다.

◆ **Opposition**대립 ◆

러시아 미술은 뒤늦게 발화했지만, 19세기 초부터 뛰어난 화가와 작품들이 양산됐다. '발화'는 '폭발'이 됐다. 감상자의 입장에서 '폭발'이란 '매혹'이다.

이번 주인공은 러시아 역사화의 장인, 바실리 수리코프 Vasili Surikov. 1848~1916 다. 그의 대표작이며 문제작, <총기병 처형의 아침>[1881] 이라는 그림이 그의 불후 작품이다.

먼저 러시아의 위대한 군주 표트르 대제 Pyotr I. 1672~1725 에 대해 알아야 한다. 그는 신분을 숨기고 네덜란드에 가서 선진 문명을 직접 체험할 정도로, 러시아의 미래

미술 — 보자기

총기병 처형의 아침
바실리 수리코프 1881 모스크바 트레티야코프 미술관

는 서유럽에 있다고 봤다. 이를 '서구주의'라고 한다.

이에 반해 러시아 정교회를 중심으로 고유의 전통을 지켜 나가야 한다는 주장도 병존했다. '슬라브주의'로 부른다. 이 양자의 대립은 지금까지도 이어진다. 러시아 역사를 이해하는 벼리다.

그림 오른쪽에 말을 타고 당당한 자세를 짓고 있는 인물이 표트르다. 왼쪽에는 반란을 일으켜 처형을 기다리는 총기병이 수레 위에 앉아 있다. 죽음을 앞뒀지만, 표트르를 노려보는 눈매가 예사롭지 않다. 죽음 앞에서도 그는 저항하고 있다.

수리코프는 이 그림을 통해 단순히 역사적 사실만을 그리지 않았다. '역사의 방향'을 함께 표현했다. '순교'의 의미가 담긴 총기병의 하얀 옷과 그를 둘러싼 군중

의 운집은 은연중에 '슬라브주의'를 옹호한다. 개혁은 민중의 지지와 동의가 따라야 함을 강조한 것이다.

표트르는 러시아를 한 단계 도약시킨 역사의 주역이었지만, 부족한 점도 뚜렷했다. 공교롭게도 이 그림이 발표된 1881년 3월, 알렉산드르 2세^{Aleksandr II. 1818~1881}가 암살됐다. 극도의 혼란이 계속되고 암울한 대립이 지속됐다.

그 결과는 다 아는 대로다. 1917년 러시아 혁명이 발발했다. 세계사는 큰 곡선을 그리며 다시 씌어졌다. 수리코프의 이 그림은 그 예견일지도 모른다.

미술—보자기

다시 러시아 역사의 현장이다. 이미 언급한 대로 러시아 미술에서 대가 중의 대가는 일리야 레핀 Ilya Yefimovich Repin. 1844~1930 이다.

앞서 소개한 그의 다른 대표작, <아무도 기다리지 않았다>1888 가 '감동'이라면, 이 작품은 '고통'이다. <아무도 기다리지 않았다>가 '혁명의 예고'라면, 이 작품은 '혁명의 이유'다.

1873년에 완성한 <볼가 강의 배를 끄는 인부들>이다.

볼가 강의 배를 끄는 인부들
일리야 레핀 1873 상트페테르부르크 국립 러시아 미술관

11명의 노동자들 표정 하나하나가 고통과 고됨의 현실이며, 여유와 휴식의 외면이다. 절규하거나 반항하지 않는 육체노동으로부터 폐허 같은 절망이 느껴진다. 배가 체제라면, 노동자들은 수레바퀴다. 저렇게 그들은 팔을 늘어뜨리고 다만 한 끼의 '밥'을 희구하는 듯하다.

푸른색 하늘과 붉은색 모래사장이 대비돼 주제를 강조한다. 마치 이상과 현실의 대비 같다. 레핀은 이들 모델을 위해 많은 사람들을 직접 만나 스케치했다고 한다. <아무도 기다리지 않았다>는 1844년생인 레핀이 전성기에 도달한 40대에 그린 작품이다. <볼가 강의 배를 끄는 인부들>은 그가 고작 만 스물아홉의 나이에 그렸다는 사실에 다시 한 번 감탄하게 된다.

레핀은 <튀르키예 술탄에게 편지를 쓰는 카자크들>[1891], <이반 4세와 그의 아들 이반>[1885], <수도원에 유폐된 소피아 황녀>[1879] 등 생생한 역사화를 남겼다.

한편, 레핀의 이름에 따라붙는 예술가는 대문호 레프 톨스토이Lev Nikolayevich Tolstoy. 1828~1910다. 레핀은 1880년 자신의 화실을 찾은 톨스토이와 처음 만난 뒤 30여 년간 우정을 유지하며 그의 초상을 다수 그렸다. 톨스토이의 문학과 철학은 그의 붓에서 농밀하게 무르익었다. 1891년 작품, <숲 속의 톨스토이>에서

숲 속의 톨스토이
일리야 레핀 1891 모스크바 트레티야코프 미술관

레핀은 문명 비판과 자연 친화라는 톨스토이 삶의 철학을 그려냈다.

러시아를 대표하는 화가로서, 서양회화 역사에서도 대가의 위치에 오른 화가는 이른 나이에 사람과 역사와 세계를 이렇게 조망했다. 그건 결국 '애정'이 아닐까 생각한다. 사람과 역사와 세계에 대한 애정.

◆ Royal Family왕가 ◆

왼쪽의 여인은 엘리자베트 황후Elisabeth Amalie Eugenie. 1837~1898다. 오스트리아헝가리 제국 프란츠 요제프 1세Franz Joseph I. 1830~1916와 결혼했다. '씨씨Sisi'라는 별명으로 더 알려져 있으며, 빈에는 <씨씨 박물관>이 마련돼 있을 만큼 역사적 여인이다. 뛰어난 미인이었으며, 남편 프란츠와는 이종사촌 간이었다.

결혼 후 남편의 무능과 외도, 시어머니의 지나친 간섭, 맏아들의 자살 등 불운한 생을 이어가다 자신도 제네바에서 암살당했다. 숨 막히던 궁을 벗어나 그녀가 자유롭게 여행을 펼친 길을 '씨씨 로드Sisi's Road'로 부른다. 그녀는 지금도 오스트리아 빈 미술사 박물관에서 아름다움의 상징으로 관람객들을 맞이하고 있지만, 그녀의 생은 행복하지 않았다.

이 그림은 루브르 궁정화가였던 프란츠 빈터할터Franz Xaver Winterhalter. 1805~1873가 1865년 그린 <엘리자베트 황후의 초상화>다. 그녀의 미모와 함께 머리에 꾸민 별 모양의 장식이 크게 유행했다고 한다.

오른쪽 전신 초상화 여인은 네덜란드 여왕이었던 빌헬미나 여왕Koningin Wilhelmina. 1880~1962이다. 열 살이라는 어린 나이에 왕위에 올라 58년 가까이 재위한, 네덜란드 역사상 가장 오래 집권한 군주다.

두 차례 세계대전을 거치며 조국을 지켰으며, 제2차 세계대전 때는 히틀러를 피해 런던에서 망명정부를 이끌며 '저항의 어머니'라는 별명을 얻기도 했다. 이 그

엘리자베트 황후의 초상화
프란츠 빈터할터 1865 빈 씨씨 박물관

대관식 가운을 입은 빌헬미나 여왕
테레즈 슈바르체 1898 아펠도른 궁전

미술 — 보자기

림은 여성 초상화가 테레즈 슈바르체^{Thérése Schwartze. 1851~1918}가 1898년 그린 <대관식 가운을 입은 빌헬미나 여왕>이다. 여왕은 앳되지만 당찬 모습으로 화폭에 남아 역사를 굽어보고 있다.

그림을 통해 역사의 한 편에서 활약한 두 명의 여인을 알게 된다. 미술은 역사를 그리며, 역사는 다시 미술을 지휘한다.

◆ Proclamation선포 ◆

에밀 졸라^{Emile Zola. 1840~1902}의 소설, 《패주》¹⁸⁹²에는 1870년 발발한 '보불전쟁^{프랑스-프러시아 전쟁}'에서 프랑스가 패배하는 과정이 상세히 묘사돼 있다. 나폴레옹 3세 등 지도부의 무능과 일선 병사들의 영웅적인 애국심이 대비된다.

프랑스 최대의 치욕은 제2차 세계대전 때 히틀러에게 함락된 일이겠지만, 그만큼의 울분의 역사가 보불전쟁의 패배다.

보수적인 군국주의로 막강하게 성장한 비스마르크^{Otto Eduard Leopold von Bismarck. 1815~1898}의 프러시아는 프랑스와 벌인 전쟁에서 승리한다. 이들은 1804년 나폴레옹 1세^{Napoléon I. 1769~1821}가 프러시아를 침공해 신성로마제국을 해체한 일을 잊지 않았다. 약 67년 만에 복수한다. 프랑스의 심장인 베르사유 궁전 '거울의 방'에서 '위대한 독일제국의 탄생'을 선포했다.

그 순간을 상세히 그려 독일의 자긍심을 드높인 그림이 안톤 폰 베르너^{Anton Alexander von Werner. 1843~1915}가 그린 <독일제국의 선포>¹⁸⁸⁵다.

왼쪽 계단 위 중앙의 인물은 프러시아 황제 빌헬름 1세^{Wilhelm I. 1797~1888}다. 아래 흰 제복을 입고 마주보는 사람이 비스마르크다. 비스마르크 뒤의 장군들이 칼을 높이 쳐들고 있다. 베르사유의 천장을 향하고 있다. 프랑스의 자존심을 찌르고 있다. 이 그림처럼 독일 민족주의는 위세를 떨치며 유럽을 격동시켰다. 하지만 그 힘은

독일제국의 선포
안톤 폰 베르너 1885 비스마르크 뮤지엄

'자유로운 개인'보다는 '광포한 집단'으로 나아갔다. 어쩌면 이 그림은 제1, 2차 세계대전의 예고편이라고 할 수 있다.

◆ **Ceremonial Walk**행차 ◆

예전 청와대가 구매하거나 대여해 보유 또는 전시한 수백 점의 미술품을 '청와대 컬렉션'으로 불렀다. 약 6백 점에 달한다고 알려져 있다. '청와대 컬렉션'의 대표 작품은 국무회의가 열리던 세종실 앞에 걸린 역대 대통령의 초상화일 것이다.

또 세종실 내에 크게 전시되던 대형 민화, <일월오봉도 日月五峯圖>도 눈에 띄었다.

미술 — 보자기

해와 달이 함께 떠 있고 두 줄기 폭포가 흐르는 다섯 봉우리의 산과 소나무가 그려진 그림으로, 조선시대 왕의 뒤에 세우던 그림이었다.

역대 대통령 초상화
연합뉴스

일월오봉도
19세기 말 국립고궁박물관

이 중 청와대 식구와 손님들로부터 가장 사랑받은 작품이 있다. 김학수1919~2009 화백이 1977년 완성한 수묵담채 <능행도陵行圖>다. 청와대 2층 접견실 한쪽 벽을 차지해 국내·외 손님들을 맞이했다. 조선 정조가 수원 화성으로 행차하는 1795년의 장관壯觀을 고증한 다음 상상해서 그린 그림이다.

능행도 보는 사람들
연합뉴스

당시 행사의 목적은 수원 화성에서 정조의 모친인 혜경궁 홍씨의 회갑연을 열고, 부친 사도세자를 참배하는 일이었다. 하지만 실제 목적은 다른 데 있었다. 정조가 추구한 새로운 도시 건설을 통해 신권을 견제하고 왕권을 강화하며 인재들을 등용하는 일이었다.

'기록의 조선'답게 김홍도 1745~1806? 등이 만든 《원행을묘정리의궤園幸乙卯整理儀軌》1795에 당시 행차의 세부적인 내용을 기록해 뒀다. 1,779명이 움직였다고 한다. 거대한 크기의 <능행도>는 '위대한 미완의 꿈', 정조의 개혁 의지를 재현한 그림이다. 정조의 꿈이 청와대를, 청와대를 넘어 이 땅을 굽어보고 있다.

◆ **Hero**영웅 ◆

토머스 호벤든Thomas Hovenden. 1840~1895.

그의 그림을 보면서 아는 화가보다는 모르는 화가가 훨씬 많다는 사실을 다시

존 브라운의 마지막 순간
토머스 호벤든 1884 뉴욕 메트로폴리탄 박물관

알게 된다. 그의 가장 유명한 그림, <존 브라운의 마지막 순간>1884 이다.

존 브라운John Brown. 1800~1859 은 남북전쟁 전부터 노예제 폐지를 주장한 급진 운동가로 폭력 작전을 벌이다 처형됐다. 그리고 고통 받는 흑인들에겐 영웅이 됐다. 제목 그대로 그가 처형되기 직전의 모습을 그린 작품이다.

이 그림으로부터 호벤든은 물론 존 브라운도 알게 되고, 에이브러햄 링컨Abraham Lincoln. 1809~1865 도 다시 찾아보게 되니 그림 한 장으로 두루 알게 된다.

호벤든은 아일랜드 기근 때 겨우 살아남아 미국으로 이민 왔고, 파리 유학을 마친 뒤 다시 미국에 정착해 미국인의 일상을 그렸다. 그의 그림은 전반적으로 따뜻하다. 이 그림처럼 흑인들 일상도 다수 그렸다.

마음이 너무 따뜻해서였을까? 1895년 55세가 되던 해, 기찻길의 소녀를 구하려다 기차에 치여 목숨을 잃었다. 그가 '영웅을 그린 영웅'으로 불리는 이유다.

인간의 재능은 여러 가지며 생애도 다채롭다. 그리고 이름을 남기는 기억도 참 다양하다는 생각이 들며 숙연해진다.

미국 제40대 대통령 로널드 레이건Ronald Wilson Reagan. 1911~2004 의 명언이 호벤든의 마지막 모습에 중첩된다. "영웅이라고 해서 늘 뛰어나게 용감한 게 아니다. 단지 5분 동안 보통 사람보다 더 용감한 사람이 영웅이다."

◆ **Passion**열정 ◆

조지 워싱턴 George Washington. 1732~1799 은 미국에서 전설이다. 예나 지금이나 '가장 위대한 미국 대통령' 설문조사를 하면 3위 안에 꼭 든다. 독립전쟁에서 보여준 불굴의 의지, 권력에 집착하지 않은 명예로운 은퇴 등에서 리더가 갖춰야 할 웅혼함을 한껏 보여줬기 때문이다.

워싱턴의 이야기에서 '맑음'을 떠올리는 사람들이 많다. 그에게도 욕심이나 실패

델라웨어 강을 건너는 워싱턴
엠마누엘 로이체 1851 뉴욕 메트로폴리탄 박물관

가 없었을 리 없겠지만, 그의 리더십은 강인하고 곧았다. '맑다'.

화가가 상상력을 동원해 그린 장면이지만, 이 그림은 역사가 됐고, 사실이 됐다. 독일계 미국 화가 엠마누엘 로이체Emanuel Gottlieb Leutze. 1816~1868 가 그린 <델라웨어 강을 건너는 워싱턴>1851 이다. 1776년 크리스마스 날 밤에 기습공격을 위해 얼음을 헤치고 강을 건너는 장면이다.

로이체가 독일의 혁명가들을 일깨우기 위해 그린 작품이지만, 미국에서 특히 사랑받는 그림이 됐다. 그림에 여러 인종을 그려 진보의 정신을 담았다는 점 덕이 컸다. 30년 이상 백악관에 걸려 여러 미국 대통령과 수많은 손님들을 맞았다.

그림에 성조기가 크게 보이는데, 1776년은 성조기가 만들어지기 전이다. 로이체의 실수라기보다는 의도였을 것이다. 성조기를 든 사람은 후에 제5대 대통령이 된 제임스 먼로James Monroe. 1758~1831 다.

무엇보다도 강을 건너는 워싱턴의 기개와 병사들의 열정어린 표정이 '독립과 개척의 정신'으로 통하고 있다는 점이 미국인을 사로잡았을 것이다.

미국에서는 이 그림에 대한 오마주로서 미술관, 무대, 출판물 등에서 다양하게 변형돼 패러디된다. 미국다운 재생산이다.

어느 나라든 목숨을 건 투쟁의 역사가 있다. 그리고 투쟁을 자랑하는 미술이나 음악, 문학이 있다. 우리에겐 무엇이 있는지 둘러보고 찾아보자. 불굴의 나라 뒤에는 장엄한 예술이 있다.

◆ 鬪士투사 ◆

겹겹이 싸인 포위망을 헤치며 양손에 권총을 들고 가옥을 넘나들며 끈질기게 싸웠으나 총알이 다했다. 첫 새벽을 맞을 즈음, 잠시 생각에 잠긴 그는 마지막 선택을 한다.

2016년에 개봉한 영화《밀정》초입에 박희순1970~ 이 연기하는 이 장면이 나온다. 안중근1879~1910, 윤봉길1908~1932, 이봉창1901~1932 등에 비해 덜 알려져 있는 애국열사 김상옥1890~1923의 최후에 관한 이야기다. 영화에서 이름은 김장옥이다.

김상옥 의사의 장렬한 최후
구본웅 1948 구본웅 시화첩 '허둔기'

1923년 1월, 서울 종로경찰서 폭파계획은 실패하고 혈혈단신으로 일본경찰과 싸우며 신출귀몰한 시가전을 펼치다 마침내 한 알의 총탄을 자신의 머리에 겨눈다. 그날 이 사건을 목격한 소년이 있었다. '한국의 대표 야수파'로 이름을 얻은 구본웅1906~1953이다. 단순해 보이는 이 작품은 그날 목격한 사실을 바탕으로 그림과 글로 남긴 것이다. <김상옥 의사의 장렬한 최후>1948다.

이 에피소드를 읽으며 구본웅을 알게 된다. 그는 '한국의 툴루즈 로트렉'이라는 별명처럼 불구의 몸으로 예술혼을 태웠으며, 친일을 했고, 그 이후 참회를 했다. 이복 여동생이 김환기1913~1974의 아내 김향안1916~2004이며, 한국을 대표하는 발레리나 강수진1967~의 외할아버지다.

구본웅이 김상옥에 감응해 25년이 지난 뒤 쓰고 그린 이 작품 앞에서는 찌릿함을 멈출 수 없다. 그림 아래 쓴 글은 다음과 같다. 현대식 맞춤법을 적용했다.

> 아침 7시. 찬바람.
> 섣달이 다 가도 볼 수 없던 눈이
> 정월 들자 내리니 눈바람 차갑던
> 중학시절 생각이 난다.
> 아침 7시 찬바람, 눈 쌓인 들판,
> 새로 지은 외딴 집 세 채를 에워싸고
> 두 겹 세 겹 늘어선 왜적의 경관들
> 우리의 의열 김상옥 의사를 노리네
> 슬프다 우리의 김 의사는 양손에
> 육혈포 꽉 잡은 채. 그만-
> 아침 7시 제비
> 길을 떠났더이다.
> 새 봄 되오니 제비시여 넋이라도 오소서.

구본웅이 중학생 때 목격한 일을 25년이 지난 1948년에 이 시를 쓰고 그림을 그린 건 아마 자신의 친일에 대한 참회였을 것으로 생각된다. 참회할 수 있는 것도 인간의 한 모습이자 조건이다.

◆ Prestigious Family명문 ◆

피렌체 명문가, 메디치가의 후손인 마리 드 메디시스Marie de Médicis. 1573~1642가 1600년, 엄청난 지참금을 갖고 프랑스 앙리 4세Henri IV. 1553~1610에게 시집왔다. 이탈리아 이름은 메디치다.

왕이 죽은 후, 마리는 당대 최고의 화가인 페테르 파울 루벤스Peter Paul Rubens. 1577~1640에게 자신의 생애를 그려줄 것을 부탁했고, 그는 3년 동안 무려 24점이나 그렸다. 이 연작 중 여섯 번째 장면이 <마리 드 메디시스의 마르세유 입항>1625이다. 연작 중 가장 널리 알려진 작품이다.

마리는 신화 속 주인공마냥 축복과 과시 속에 당당히 서 있다. 이런 그림을 받으면 누군들 기쁘지 않으랴. 눈에 띄는 건 배 위의 마리보다 배 아래 물의 요정들이다. 루벤스는 이 요정들처럼 여인들의 누드를 엄청 자주, 매우 매력적으로 그렸다. 그래서 '살을 그린 화가'로도 부른다.

루벤스가 그린 여인의 누드는 지금의 미인 기준으로 보면 수용하기 어려울 정도로 살집이 많고 풍만하다. 루벤스는 그 시대 사람들이 가장 선호하던 미녀를 그렸다. 루벤스는 시대의 요구를 정확히 반영했다.

마리 드 메디시스의 마르세유 입항
페테르 파울 루벤스 1625 파리 루브르 박물관

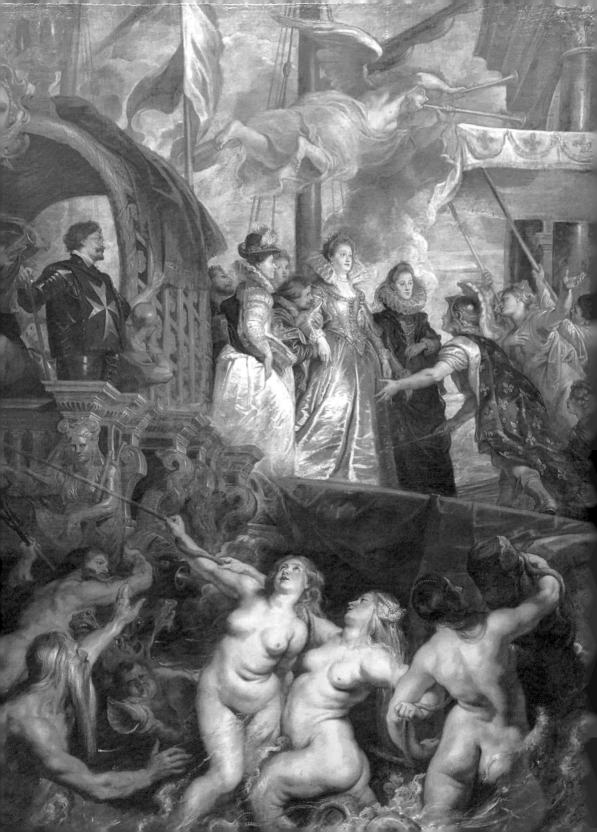

루벤스의 출중한 실력은 소문을 타고 유럽 전역에 퍼져 군주나 귀족들이 쉴 새 없이 주문을 했다. 놀라울 정도로 많은 그림을 그렸다. 그 비밀은 공방의 제자 및 문하생들과의 협업체계였다.

외교관 역할까지 하며 돈도 많이 벌어 명성, 돈, 명예 등 삼박자를 모두 누린 드 문 화가로 꼽힌다. 결혼 생활도 안정적이어서, 37세 연하의 두 번째 아내인 헬레 나 푸르망Helena Fourment. 1614~1673을 그린 그림은 죽을 때까지 간직했다고 한다.

아스라한 추억으로 남아 있는 동화, 영국의 소설가 위다Ouida. 1839~1908가 쓴《플 랜더스의 개》1872에 그의 그림이 등장한다. 화가 지망생인 네로가 파트라셰와 함

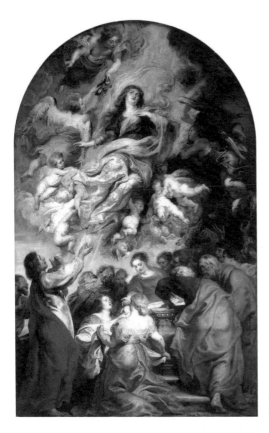

성모승천
페테르 파울 루벤스 1626 안트베르펜 대성당

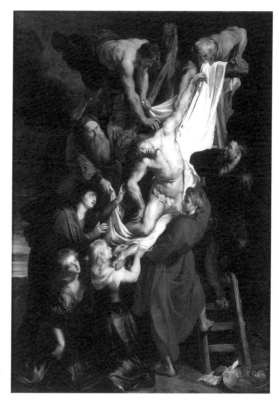

십자가에서 내려지는 예수
페테르 파울 루벤스 1614 안트베르펜 대성당

께 죽어가면서 반드시 보고 싶었던 그림이 안트베르펜 대성당에 걸린 루벤스의 <성모승천>1626 이었다. 다만 일본에서 제작한 TV애니메이션에서는 <성모승천>이 아니라 <십자가에서 내려지는 예수>1614 로 나온다.

루벤스를 통해 '풍부한 움직임과 색과 살'을 감상하고, 연작을 통해 프랑스 역사를 일부 이해하며, 영국 아동문학가 위다도 찾아 나선다. 위다의 본명은 마리아 루이즈 드 라 라메Marie Louise de la Ramee 다.

참고로 프랑스 왕비 중에 메디시스는 한 명 더 있다. 앙리 2세Henri II, 1519~1559 에게 시집 와 신교도를 탄압한 카트린 드 메디시스Catherine de Médicis. 1519~1589 다.

도시

혼자 살 수 없는 인간은 공동체를 이룬다. 집약된 공동체가 도시다. 여기서 말하는 도시는 농촌과 대비되는 의미로서의 도시가 아니다. '함께 모여 사는 사람들의 집합체'를 의미한다. 보통 '사회'라고 부른다. 그런 점에서 도시의 대비는 자연이다. '인간人間' 즉 '사람들 사이'는 기본적으로 협업하고 의지하면서 동시에 갈등하고 싸우는 존재다. 완전히 혼자 살 수 없지만, 홀로 산다면, 언어도 문자도 문화도 필요 없다. 어쩌면 생각마저 사라질지 모른다.

창세기에서 신이 아담에 이어 하와를 창조한 건 생물학적인 이유만은 아닐 것이다. '함께'는 인류가 만들어질 때 이미 시작됐다.

"그들이 그 날 바람이 불 때 동산에 거니시는 여호와 하나님의 소리를 듣고 아담과 그의 아내가 여호와 하나님의 낯을 피하여 동산 나무 사이에 숨은지라 여호와 하나님이 아담을 부르시며 그에게 이르시되, "네가 어디 있느냐?"

창세기 3장 8~9절이다. 창조주가 인류에게 처음으로 건넨 질문이다. "네가 어디 있느냐?" 히브리어로는 한 단어다. '아이에가Ayyeka', 아담에게 물었지만, 이는 하와에게도 물은 것이다. 창조주는 둘을 '함께' 찾았다.

인간이 사는 모든 일이 이야기라고 했다. 이야기는 '함께' 있으므로 성립된다. 앞서 인용한 대로 이야기는 '당신과 나 사이에 벌어지는 일'이다. 함께 있으므로 나 혼자만일 때 존재하는 것 이상이 만들어진다.

영국의 소설가 다니엘 디포Daniel Defoe. 1660~1731가 쓴 《로빈슨 크루소》1719는 마치

미술——보자기

역사처럼 읽힌다. 무인도에서 홀로 지내며, 처음엔 혼자만의 것을 꾸렸지만, 함께 있기 위해 필요한 것들을 지어내기 시작했다. 지배나 정복의 관점이 스민 제국주의적 발상이라는 비판도 있으나, 그는 '프라이데이'를 만나면서 섬을 벗어날 힘을 얻었다.

타인과 더불어 사는 삶은 생존의 필요충분조건이다. 어쩌면 '허가받은 살인행위'인 전쟁마저도 함께 사는 삶의 한 극악한 단면이다.

에밀 졸라Emile Zola. 1840~1902 는 소설, 《패주》1892 에서 이런 말을 했다. "전쟁은 자기 할 일을 할 뿐……. 전쟁이란 죽음 없이는 존재할 수 없는 생명이다."

작가 김연수1970~ 의 장편 소설에 《파도가 바다의 일이라면》2012 이 있다. 빗대어 보태면 이런 정의가 가능하다. '파도가 바다의 일이라면, 함께는 사람의 일이다.'

인간은 생존을 위해 자연을 조금씩 정복하며 삶의 터전을 만들어 나갔다. 그 물리적인 모습이 공동체, 도시다. 그 속에서 인간은 어떤 모습으로 살고 있을까?

◆ **Funeral**장례 ◆

크기에 놀랄만한 또 하나의 대작에 관한 이야기다. 프랑스 사실주의 화가 귀스타브 쿠르베Gustave Courbet. 1819~1877 가 그린 <오르낭의 매장>1850 이라는 작품이다.

음울한 분위기의 이 그림은 세로 3미터, 가로 6미터가 넘는 크기다. 이 작품은 발표와 동시에 큰 논란에 휩싸였다. 이유는?

유명인의 장례식도 아니고, 역사적 사건도 아니고, 신화의 한 장면도 아닌, 그저 범속한 사람의 평범한 장례식을 이런 크기로 그렸기 때문이었다.

"이 장면이 뭔데 왜 이리 크게 그려. 미친 거 아냐. 저 화가 반항하는 거지?"하며 당시 화가나 평론가들은 고개를 저으며 비난을 퍼부었다.

쿠르베의 사실주의는 '있는 그대로 보이는 것'을 그리는 것은 아니다. '세상에 존

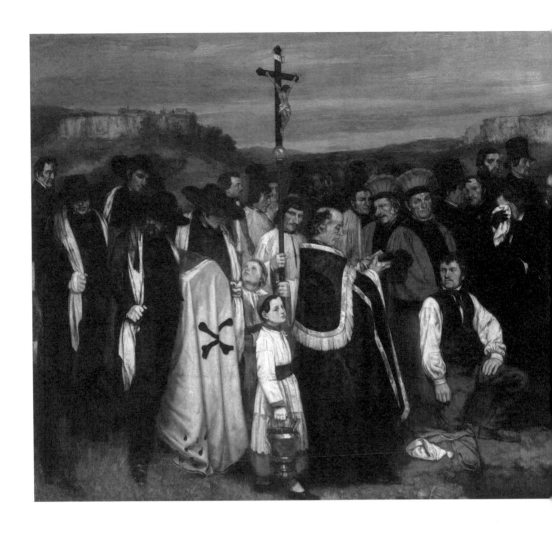

재하는 것'을 풍자나 알레고리 방식으로 그리는 사실주의다. 그래서 그는 말했다. "천사를 데려오면 천사를 그리겠어."

<오르낭의 매장>이 시간이 지날수록 가치를 얻은 이유는 위의 질문 속에 답이 있다. 공동체의 사람들, 그 어떤 '특별한 이'가 아니더라도, 일상 속에서 만나는 주변의 사람들, 이 땅의 사람들 모습도 '크게' 그릴 가치가 충분하다는 것이다.

미술—보자기

오르낭의 매장
귀스타브 쿠르베 1850
파리 오르세 미술관

쿠르베는 다른 작품에서도 수시로 논란의 중심에 섰다. <잠>[1866]이라는 작품에서는 여성 동성애를 표현했고, <세상의 기원>[1866]에서는 여성의 성기를 적나라하게 그려 관람자들의 얼굴을 찌푸리게 만들었다.

<화가의 작업실>[1855]은 정치적인 논란을 일으켜 나폴레옹 3세 Napoléon III. 1808~1873의 심기를 불편하게 했다. 그림 한 가운데 쿠르베가 캔버스 앞에 앉아 있

화가의 작업실
귀스타브 쿠르베 1855 파리 오르세 미술관

다. 정체를 알 수 없는 한 여성이 누드로 모델을 서고 있으며, 한 아이가 그림을
눈여겨본다.

상상 속이지만, 오른쪽으로는 그의 이념에 동조하는 당시 사람들을 모았고, 왼쪽
에는 그렇지 않은 사람들을 그렸다. 상징과 알레고리로 쿠르베가 살던 현실 세계
를 포착했다.

쿠르베는 '파리코뮌'[1871] 때 봉기에 가담한 정황이 포착돼 결국 망명길에 올랐다.
그는 프랑스 역사상 가장 자아가 강한 화가였다. 그의 자화상을 보면 자신감이
그림을 박차고 나올 것만 같다. 그는 자신과 공동체의 현실을 지나치게 사랑했
다. 쿠르베의 비극이었다.

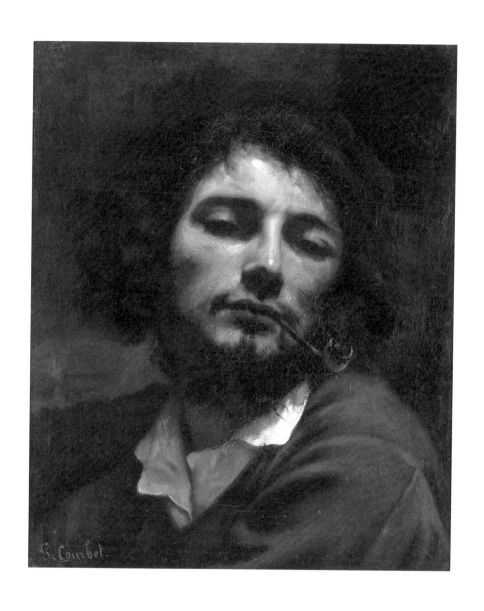

파이프를 문 자화상
귀스타브 쿠르베 1848~49 몽펠리에 파브르 미술관

1988년 9월 17일. '서울올림픽' 개회식이 열렸다. 두고두고 화제가 된 장면은, 한 소년이 적막 속에서 굴렁쇠를 굴리며 운동장을 가로지른 일이었다.

많은 사람들이 '굴렁쇠 굴리기'를 우리 고유의 민속놀이로 이해한다. 백과사전을 찾아봐도 '서울올림픽을 통해 세계적으로 널리 알려졌다'라고 적혀 있다. 아니었다. 1560년 전후로 네덜란드 화가 피터르 브뤼헐Pieter Bruegel. 1564~1638이 그린 <어린이들의 놀이>를 보면 동네를 빼곡하게 메운 아이들이 온갖 놀이를 즐기고 있다.

헤아려 보진 않았지만, 여든 가지가 넘는 놀이가 그려져 있다고 하는데, 아래 오른편에 굴렁쇠를 굴리는 아이들이 등장한다. 그 옆에는 우리가 학창시절에 즐기던 '말뚝박기'하는 장면도 보인다.

《호모 루덴스Homo Ludens》1938, 즉 '놀이하는 인간'은 네덜란드 역사학자 요한 하이징아Johan Huizinga. 1872~1945가 사용한 용어이자 책의 제목이다. 인간의 본원적 특징은 노동이 아니고 놀이이며, 놀이를 역사발전의 원동력이라고 설파했다.

하이징아는 같은 네덜란드 사람인 브뤼헐의 이 그림을 통해 통찰을 얻은 것일지도 모른다.

그림 속에는 '공기놀이', '죽마놀이', '기마전', '팽이치기', '물구나무 서기', '가면놀이', '가로목 매달리기', '나무 오르기' 등 우리에게도 익숙한 놀이들이 보인다. 그림을 크게 키워 놀이 하나하나를 짚어가며 어릴 적 추억을 되새겨볼 만한 작품이다. 놀이란 시대와 나라에 상관없이 보편적인 삶의 모습 중 하나라는 점을 알게 해주는 작품이다.

이런 격언이 있다. "새들은 날고, 물고기는 헤엄치고, 아이들은 놀이를 한다." 놀이는 아이들을 키우는 자양분이다. 놀이는 본능이다.

영문학자 장영희1951~2009는 대표 에세이집 《문학의 숲을 거닐다》2005 서문에서

이런 이야기를 전한다.

팀 설리반이라는 시각 장애인 사업가는 절망과 자괴감에 빠진 어린 시절을 보내고 있었다. 그의 인생을 바꾼 말은 단 세 단어였다고 한다. 혼자 고독한 시간을 보내던 그에게 옆집 아이가 다가와 한 말, "같이 놀래?Want to play?"

그 제의는 자신을 다른 사람과 똑같은 인간임을 알게 해 주며 용기를 준 말이었다고 한다. 어린 시절이건 나이 들어서건 함께 어울려 노는 일은 시간을 같이 보내는

풋볼 선수들
앙리 루소 1908 뉴욕 솔로몬 구겐하임 미술관

일, 훨씬 이상이다. '존재의 확인'이다.

어른들도 놀고 있다. 공원 같은 곳에서 우스운 표정으로 풋볼을 하고 있다.

이 그림을 그린 화가는 그림 이상으로 재미있고 독특한 사람이었다. 프랑스 앙리 루소Henri Rousseau, 1844~1910. 그림 제목은 <풋볼 선수들>1908이다.

등장인물들은 그의 자화상처럼 모두 콧수염을 기르고 있다. 표정과 동작은 스포츠라기보다 춤추는 모습 같다. 나무들 사이로 펼쳐진 푸른 하늘이 분위기를 시원하게한다.

루소는 하급공무원인 세관원으로 재직하던 평범한 사람이었다. 40대 초반에서야 그림을 그리기 시작했는데 순전히 독학이었다. 주말에 취미로 화구를 잡는 사람을 일컫는 '일요화가'였다.

이런저런 공모전에 출품했지만, 원근법이나 명암법 등 기본이 갖춰지지 않은 무명작가의 그림이어서 매번 비웃음만 샀다. 하지만 스스로는 최고의 사실주의 작가로 여겼다고 한다.

말년에는 밀림 등 이국적인 장면을 환상의 세계처럼 그려 호평을 받았지만, 그는 그런 장소를 전혀 가본 적이 없었다. 식물원이나 사진집에서 본 생태를 상상과 결합해 자신만의 화풍으로 소화한 것이다. 이 그림 속의 나무들도 마찬가지다.

그의 그림을 우연히 알게 돼 가치를 발견한 당대 최고의 27세 파블로 피카소Pablo Picasso. 1881~1973가 60대의 그를 초대해 여러 예술인들에게 소개했다는 일화가 유명하다.

무시와 조롱 속에서도 자신의 세계를 초지일관한 그는 사후 후배 화가들로부터 '초현실주의의 아버지'라는 이름을 얻게 된다.

그의 자신감이 부럽고 그의 해학이 탐난다. 그의 그림을 보다보면 그가 찾았던 파리의 식물원에 대한 호기심도 높아진다.

클로드 모네Claude Monet. 1840~1926는 기차라는 새로운 문명이 대단히 신기했다. 기차와 그 기차가 내뿜는 증기를 꼭 그리고 싶었다. 그는 역장을 찾아가 기차를 멈춰줄 것을 간곡히 부탁했다. 결과는?

이 그림이다. <생 라자르역>1876. 기차는 멈췄고, 승객들은 연착되는 기차를 기다렸고, 모네는 흠뻑 빠져 그렸다.

인상주의 화가들을 통칭해서 '빛의 화가'로 부르지만, 모네는 그들 중에서도 빛을 그리는 일에 가장 집착했다. 야외에서 빛의 변화를 즐기며 종일 그렸다. 이런 화가가 이전에는 없었다. '빛은 곧 색채'라는 신조를 평생 간직했다.

그랬기에 그는 같은 장소에서 같은 소재를 다룬 연작을 많이 그렸다. 주제는? 역시 시간마다, 계절마다 변하는 '빛의 변화'였다.

<건초더미> 연작1890~91, <포플러나무> 연작1891, <루앙대성당> 연작1892~94, 그

생 라자르역
클로드 모네 1876 시카고 아트 인스티튜트

리고 말년에 40여 년 가까이 몰입한 <수련> 연작 등이 있다. <생 라자르역>도 초기에 그린 연작이다.

증기를 보라. 풍성한 빛을 머금고 뭉실뭉실 퍼지는 모습을 빠른 필치로 그려 냈다. 모네에게 기차역은 그의 '그림 정신'이 출발하는 장소였다.

마차에 의존하던 시대에서 기차의 등장은 경천동지할 일이었다. 시속 20~40km에 불과했던 초창기의 기차를 탄 당시 오피니언 리더들은 심한 멀미를 하며 '세상을 무너뜨릴 재앙'이라며 저주를 퍼부었다는 이야기도 전한다. 하지만 기차는 역사를 움직이는 기적氣笛 및 기적奇跡이 됐다.

기차역에 매혹된 인상주의 화가들은 다수였다. 에두아르 마네Édouard Manet. 1832~1883 도, 귀스타브 카유보트Gustave Caillebotte. 1848~1894 도 자주 기차역을 찾아 그렸다.

현재 인상주의 작품을 가장 많이 보유한 곳은 파리 오르세 미술관이다. 이 미술관이 예전엔 기차역이었다는 사실은 의미심장하다. 그들의 작품들은 그들이 '근대정신'으로 본 기차역에서 오늘도 숨 쉬며 관람객을 맞이하고 있다.

◆ Obstacle장애 ◆

이 그림 속 인물들의 자세나 실루엣은 볼 때마다 흥미롭다. 다리를 든 여자는 당시 파리의 유명한 무희, 라 굴뤼, 앞쪽에 모자를 쓰고 자신만만한 표정을 짓는 남자는 춤꾼 발랑탱이다. 인상주의 화가 툴루즈 로트렉Henri de Toulouse-Lautrec. 1864~1901 의 포스터 <물랭루즈-라 굴뤼>1891 다.

로트렉의 이 그림은 '가장 성공한 상업 포스터'라는 기록을 갖고 있는데, 요즘 그린 것이라 해도 호평 받을 만하다. '벨 에포크Belle époque' 시절, 파리의 유명한 유흥업소였던 '물랭루즈Moulin Rouge. 빨간 풍차'는 이 포스터로 대박을 쳤다.

로트렉은 근친혼을 이어오던 유명 귀족 가문에서 태어났으나, 유전병으로 서른 일곱에 사망한 천재화가였다. 장애인이었으나 인성이 좋고 재주가 뛰어나 다른 화가나 이웃들로부터 호감을 얻은 '진실한 친구'였다. 모델로 일하던 수잔 발라동Suzanne Valadon. 1865~1938 이 그림을 그릴 수 있도록 이끌어 줬으며, 고흐Vincent van Gogh. 1853~189 의 파리 시절, 그의 가치를 알아보고 그림에 정진할 수 있게 도와준 일화가 유명하다.

그가 깊이 공감하고 격려하고 정서를 나눈 친구들은 하층 계급의 여인들, 창녀와 무희들이었다. 그들의 은밀한 모습까지 그릴 수 있었던 것은 각자 가진 '몸과 마음의 장애'를 보듬을 수 있었기 때문이었다.

로트렉 그림의 진면목은 포스터만이 아니다. 파리의 뒤안길을 스냅사진처럼 포착해 그린 다른 작품들로부터 '파리의 슬픈 아름다움'을 읽을 수 있다.

물랭루즈-라 굴뤼
툴루즈 로트렉 1891 인디애나폴리스 미술관

성병 검사
툴루즈 로트렉 1894 워싱턴 내셔널 갤러리

그가 어머니 품에서 죽을 때 남겼다는 마지막 말에 가슴이 저리다. "엄마, 죽는 거도 참 힘드네요."

소외된 사람들에게 '사람 좋은 친구'였던 그의 짧은 생애는 무척 힘들었다. 그렇지만 그는 항상 웃었고, 다른 이들을 격려했다.

그는 장애인이 아니었다. '마음의 장애인'으로 비뚤어지게 사는 사람들에게 삶의 지침이 된 진솔했던 인간이었다.

◆ Outside the Window 창밖 ◆

한 남자가 시가지를 내려다보고 있다. 프랑스 인상주의 화가 귀스타브 카유보트Gustave Caillebotte. 1848~1894 의 <창밖을 보는 남자>1875 다.

독일 낭만주의 화가 카스파 다비드 프리드리히Caspar David Friedrich. 1774~1840 의 작품들에 등장하는 사람들도 이처럼 대부분 뒷모습이다.

하지만 두 남자가 바라보는 건 전혀 다르다. 카유보트의 남자는 도시를 바라보는 반면, 프리드리히의 남자는 거대한 자연을 보고 있다. 카유보트가 '주

창밖을 보는 남자
귀스타브 카유보트 1875 개인 소장

시'라면, 프리드르히는 '관조'다. 그림의 사조도 인상주의와 낭만주의로 구분된다.

카유보트는 이처럼 당시 눈부시게 변하던 도시의 변화와 그 속에 오가는 보통 사람들을 화폭에 담았다. 그런 이유로 그를 '도시 관찰자'라고 부른다.

1875년 작품인 <마루 깎는 남자들>을 보면 구도나 사실성에서 사진 같은 느낌을 받을 수 있는데, 매우 꼼꼼한 관찰의 소득이다.

파리의 변화를 가장 두드러지게 그린 그림은 <비 오는 날 파리>1877 다. 당시 거리와 사람들을 현재의 모습과 자주 비교하곤 하는 그림이다. 오늘날의 파리 모습을 만든 외젠 오스만Georges Eugéne Haussmann. 1809~1891 의 대규모 파리 정비 개혁 사업의 결과로 확 바뀐 거리와 건물들을 그림으로 남겼다.

화가이자 시인인 김병종1953~ 은 《시화기행》2021에서 파리에 대해 다음과 같이 썼

마루 깎는 남자들
귀스타브 카유보트 1875 파리 오르세 미술관

비 오는 날 파리
귀스타브 카유보트 1877 시카고 아트 인스티튜트

다. "환상이면서 현실인 파리, 과거이면서 현재인 파리, 파리 필모그래피는 그렇게 도시로 시작돼 사람으로 완성된다."

인상주의는 '19세기 말 파리와 파리지앵의 보고서'다. 카유보트의 그림은 그중 가장 탁월하다. 소설을 통해서 '보고서'를 쓴 사람은 에밀 졸라Emile Zola. 1840~1902라고 할 수 있다. 졸라 이전엔 오노레 드 발자크Honoré de Balzac. 1799~1850가 있었다.

'빅토리아 시대' 1837~1901. 산업혁명으로 경제적 발전을 이룬 영국이 제국주의 이
념을 바탕으로 최강대국으로 도약하던 시기다. 여왕Queen Victoria. 1819~1901 이 다스
리던 시대라 여권이 신장된 것으로 오해하기 쉽다. 왕실부터 도시민, 농민에 이
르기까지 전형적인 남성 중심의 사회였다. 조선시대처럼 '안과 밖'의 구분이 뚜
렷했다.

이 그림은 드물었던 여류화가, 에밀리 메리 오즈본Emily Mary Osborn. 1828~1925이 그린 <이름도 없고, 친구도 없는>1857이다. 에밀리는 실력을 인정받는 화가였으나, 여자라는 한계로 널리 활동하지 못하고 묻혔다.

소녀티가 가시지 않은, 상복을 입은 한 여자가 어린 남동생과 화실을 찾았다. 절망한 듯한 표정의 여자와 거드름을 피우는 주인의 모습이 대비된다. 주인은 그림 값을 제대로 치를 리 없어 보인다. 뒤편의 남자들이 매서운 눈빛으로 참견하고 있다. 여자의 얼굴만큼 절망적인 건 그녀의 손동작이다. '싸구려 값이라도 생계를 위해 팔아야 하나? 자존심을 지켜야 하나?'하며 실을 팽팽히 당기며 꼬고 있다.

그림 속 여러 장치들로 어두운 사회의 일면을 은연중에 고발하는 그림이다. 부모를 잃은 넉넉하지 않은 소녀 가장. 매춘이 아니고는 '지탱'하기 어려운 남성들의 세계였다. 그림의 내용은 화가 자신의 이야기였을지도 모른다. 빅토리아 시대의 이면을 설명하는 오즈번의 대표작이다.

이 그림처럼 당시 런던의 뒤안길을 그린 그림을 한 편 더 보자. 윌리엄 록스데일William Logsdail. 1859~1944의 <성 마틴 광장>1888이다.

허름한 옷을 입은 꽃 파는 소녀와 근사한 옷차림으로 엄마의 손을 잡고 있는 소녀가 대비된다. 덴마크 동화작가, 한스 안데르센Hans Christian Andersen. 1805~1875의 <성냥팔이 소녀>1845 영국 버전으로 읽힌다.

여성의 기본권을 재는 척도로 '참정권의 도입'을 논하는데, 영국에서 전 여성 참정권이 실현된 해는 1928년이었다. 두 그림이 그려진 연도를 보면 아직 한참 후의 일이다. 물론 참정권 실현은 여성 권리 확대의 끝은 아니었다. 첫걸음일 뿐이었다.

이름도 없고, 친구도 없는
에밀리 메리 오즈본 1857 런던 테이트 갤러리

성 마틴 광장
윌리엄 록스데일 1888 런던 테이트 갤러리

'무리요'. 남미의 유명 축구 선수 이름이 아니라 스페인 바로크 시대의 화가 바르톨로메 에스테반 무리요Bartolomé Esteban Murillo. 1617~1682다.

이 그림은 <창가의 두 여인>1660이다. 공동체 속에 사는 사람들의 모습이다.

그림의 느낌이 한 마디로 '상쾌하다'. 두 여자의 웃음이 상쾌하고, 미모가 상쾌하며, 동작이 상쾌하다. 우리를 보고 웃는다는 착각이 들어 또 상쾌하다.

창가의 두 여인
바르톨로메 에스테반 무리요 1655-60 워싱턴 내셔널갤러리

무리요는 스페인 세비야 빈민가 출신의 고아였다. 미천했으나, 이를 이겨낸 걸 보면 실력이 출중했던 거 같다.

17세기 '스페인 회화의 황금시대'를 대표하는 화가인데. 황금시대의 화가로 디에고 벨라스케스Diego Rodríguez de Silva Velázquez. 1599~1660, 프란시스코 데 수르바란Francisco de Zurbarán. 1598~1664, 주세페 데 리베라José de Rivera. 1591~1652 등과 함께 언급된다.

스페인이라는 '종교의 나라'에서, 17세기라는 '종교의 시대'에 걸맞게 무리요는 종교화를 많이 그렸다. 그가 그린 성화聖畵는 우아하고 따사롭다. 그림을 볼 때 다가오는 경건함은 이런 분위기에 힘입은 결과다.

그는 자신이 살아 온 삶의 굴곡을 잊지 않고 싶었던 것인지 종교화 이외 서민이

어린 거지
바르톨로메 에스테반 무리요 파리 1650 루브르 박물관

나 하층민의 일상도 두루 그렸다. 이 그림도 그 중 하나다.

하층민을 그린 또 다른 대표작은 <어린 거지>1650다. '삶의 얼룩'을 표시하는 맨발과 누더기가 현실적이다. 소년은 옷 속의 이를 잡고 있다. 고개를 숙인 표정에서 '힘듦'이 읽힌다. 실내로 비치는 밝은 햇살은 그가 처한 고난을 더 생생하게 만들기도 하지만 한편으론 위로가 된다.

무리요는 성인聖人, 하층민 등 대상에 관계 없이 항상 온화한 시선으로 감쌌다. 자신의 출신과 배경은 빈약했으나, 작품에서 펼친 '손길'은 풍부했다.

한편 같은 황금시대 화가인 리베라 역시 종교화의 대가였지만, 그도 거지 소년의 그림을 한 점 남겼다. '힘든 환경 속에서도 삶을 긍정하는 미소'로 자주 예시된다. <안짱다리 소년>1642이다. 어깨에 걸친 작대기가 장애를 보조하는 도구였을 것이다. 그러나 가난과 장애는 별 거 아니라는 듯 밝게 웃고 있다.

손에 든 쪽지에는 라틴어로 다음과 같이 적혀 있다. '신의 사랑을 받으려면 제게 자선을 베풀어 주세요.' 지식인만이 읽을 수 있는 라틴어라는 사실이 주목된다. 주문자의 요구에 따라 화가가 그림을 그리던 시기임을 감안할 때, 신의 자비를 구하려는 어떤 귀족의 요구에 따라 그린 그림일 것으로 추측한다.

무리요와 리베라는 주로 종교화를 그렸으나, 수시로 언급되는 작품은 이처럼 도시 속에 사는 사람들의 모습이다. 그들의 작품에서, 삶을 방향을 찾는 데 필요한 알맹이 하나를 얻는다.

'척박해도 비옥함을 향할 것'

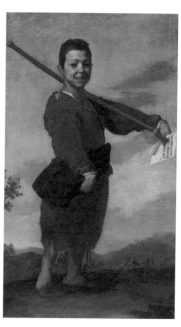

안짱다리 소년
주세페 데 리베라 1642 파리 루브르 박물관

◆ **Alley**골목 ◆

한국인 중 40대 이상이면, 골목에 대한 추억이 없는 사람은 드물 것이다. MZ 세대라면, 추억까지는 아니라도, 경험은 있을 것이다.

골목. 연탄재가 쌓여 있거나, 군데군데 더러운 물이 고여 있던 비루한 모습이었지만, 점차 깔끔하게 정비돼 우리 고유의 문화유산처럼 변모하고 있다. 몇 년 사이 '핫 플레이스'로 부상한 서울 북촌이나 익선동 한옥거리가 대표적인 변화다.

건축학자 유현준1969~ 은《도시는 무엇으로 사는가》2015에서 우리 도시 풍경에서 골목이 발달한 이유를 몬순Monsoon 기후의 특징에서 찾는다. 그는 골목을 이렇게 불렀다. '하늘이 열린 복도'.

현대화가 정영주1970~ 의 그림, <사라지는 풍경> 연작2016을 봤다. 빈곤과 연민, 결핍과 음습이 먼저 떠오른다. 하지만 응시할수록 다른 사연도 보인다. '달동네 작가'로 불리는 그녀는 최근 <어나더 월드Another World>2022 라는 이름의 전시회도 열었다.

판자촌이나 산동네에 살아본 사람보다 살아보지 않은 더 사람이 많을 것이다. 지인 방문이나 행사 등을 위해 찾는 판자촌에서 쓰레기, 공용 화장실, 남루한 사람들을 스친 경험이 있을 것이다. 일회적인 경험으로는 '사람의 냄새', 즉 북적이며 살아가는 자취까지 맡기는 어렵다.

그림에서나마 주민들의 지친, 하지만 가족으로 향하는 경쾌한 귀가의 모습을 상상할 수 있다. 메밀묵과 찹쌀떡을 파는 행상의 구성진 목소리도 들을 수 있다.

'골목대장'이란 단어처럼, 골목은 추억이며 반추다. 온정이며 유물이다. 굴곡이며 상처다. 소음이며 놀이다. 이 모든 걸 합하면? 결국 '삶'이다.

풍경과 실체는 사라질지라도, 마음과 머리에서 소멸하지 않는 곳, 우리네 골목이다.

산동네1221
정영주 2022 개인 소장 학고재 제공

◆ **Night and Rain**밤과 비 ◆

'해가 져서 어두워진 때부터 다음 날 해가 떠서 밝아지기 전까지의 동안'. '밤Night'
에 대한 사전적 의미다.

우리에게 밤은 해Sun, 즉 빛Light과 관련 있다. 어원을 찾아보니 '앗아가다'는 의미인
세소토어 '파몰라phamola'에서 유래된 것이라는 주장도 나온다. 밤은 빛의 소멸 혹
은 부재다.

'밤은⋯⋯'으로 시작하는 문장을 찾아봤다. '밤은 고요하다', '밤은 거룩하다', '밤은
길다' 등이 보인다. 그 중에 눈에 띄는 문장을 발견했다. '밤은 가득하다'

빛의 부재인 밤에 무엇이 가득한 것일까?

인상주의 영향을 강하게 받은 독일 화가 레세르 우리Lesser Ury. 1861~1931에게 밤은
역설의 시간이었다. 그에게 밤은 빛이 넘치는 화려한 시간이었고, 눈부신 공간이
었다.

낯선 화가로서 널리 알려진 작품은 아니지만, 그의 작품들을 접하는 대부분의 사
람들이 그가 구사한 '밤빛'의 묘사에 감탄을 한다. 전등과 자동차가 밝힌 도시의
밤과 빛. 그 주변에서 도시인의 삶이 다시 태어나고 있다.

레세르는 줄기차게 밤을 그렸다. 그에게 밤은 '천국'이었다. 재생이며 르네상스였
다. 그가 활동한 시기를 보니, 도시가 급속히 팽창하며 전기, 전화, 자동차, 고층빌
딩 등으로 밤이 점차 '정복되던' 시기였다.

대표작은 <밤의 빛>1889, <비 오는 포츠담 광장>1925 등이다.

그가 '밤의 재생'을 일군 재료는 하나 더 있다. 비Rain다. 비가 내림으로써 거리는 젖
고, 젖은 거리에 반영된 빛은 두 배, 세 배 증폭된다.

밤과 비는 어둠 속에 흐느적거리는 빛을 만끽하는 미감이 됐다. 밤이 앞장서고 비
가 밀며 캔버스를 흥건히 적셨다. 그래서 레세르의 다른 이름은 '밤의 화가'다.

밤의 빛
레세르 우리 1889 개인 소장

고흐Vincent van Gogh. 1853~1890의 명언이 떠오른다.

"나는 때때로 낮보다 밤이 더 살아 있으며 더 풍부한 색을 자랑한다고 생각한다."

고흐의 '별이 빛나는 밤'을 보며 별 헤던 어린 시절을 추억하고, 레세르의 '비에 젖은 밤'을 감상하며 첫사랑 연인과 함께 쓰던 우산을 떠올린다.

여러분은 무엇이 생각나는가?

✦ Light빛 ✦

윌리엄 메리트 체이스William Merritt Chase. 1849~1916 는 미국의 대표적인 인상주의 화가다. 그의 그림을 자세히 보면, 프랑스 인상주의 대표 주자들인 모네Claude Monet. 1840~1926 도 보이고, 르누아르Auguste Renoir. 1841~1919 도 감지되고, 미국서 그와 교류했다는 매리 커샛Mary Cassatt. 1845~1926 도 느껴진다.

인상주의답게 외광의 효과를 가득 담은 풍경 안의 사람을 많이 그렸다. 초상화도 그의 특기 중 하나였다. 파슨즈 디자인스쿨1896~ 의 전신인 체이스 스쿨을 설립했다는 기록을 보니 미국 미술에 기여한 지대한 공로가 엿보인다.

이 그림은 <빨래하는 날, 브루클린 뒷마당의 추억>1887 이다. 미술 평론가 김영숙1964~ 그림 설명에 이렇게 적혀 있다.

"인상주의는 빛이 대상에 닿을 때 달라 보이는 색의 변화를 추적한다. 눈부시게 맑은 어느 날, 몇 갈래로 이어진 빨랫줄의 빨래들은 화가가 잡아낸 '빛 속의 색'들이다."

'빛 속의 색'. 인상주의 화가들은 그림자를 다만 검게 칠하지 않았다. 빛의 각도와 강약에 따라 검정 속에서도 미묘한 색을 찾아냈다. 빛에 널린 빨래들에도 미묘한 색의 차이가 있고, 잔디 위에 떨어진 빛에도 명암의 구별이 흐트러져 있다. '빛과 색의 세계'에 빠질 수밖에 없다. 마음이 따뜻해진다.

인상주의 그림들은 보이는 대로 즐기는 즐거움이 있다. '감각의 해방'이다. 굳이 생각하거나 , 읽으려하거나, 분석할 일이 드물다.

작가 김훈1948~ 은 소설《풍경과 상처》1994에서 이를 적확하게 썼다. "부서져서 흩어지고 다시 태어나는 그것을 빛 또는 색이라고 부르겠다."

빨래하는 날, 브루클린 뒷마당의 추억
윌리엄 메리트 체이스 1887 개인 소장

◆ **Longevity**장수 ◆

이 화가의 겨울 그림을 보면 다사롭고 평온하다. 어릴 때 겨울의
야외 생활이 문득문득 스치는 그림이다.

미국 화가 애나 메리 로버트슨 모지스Anna Mary Robertson Moses.
1860~1961 할머니의 그림 중 하나인 <메이플 시럽 만들기>1955다.
'할머니'로 부른 이유가 있다. 그리고 놀랍다. 할머니는 미술교육
을 받은 적이 전혀 없다. 남편과 사별 후 순전히 농촌생활의 적
적함을 달래기 위해 그리기 시작했다. 무려 76세의 나이에!

동네에서만 사랑받던 그녀의 그림이 우연히 맨해튼의 미술 수집
상 눈에 띄어 각광받기 시작했다. 88세에 '올해의 젊은 여성'으로
선정됐고, 93세 때는 《타임》 커버스토리까지 장식했다. 1961년
101세로 세상과 작별할 때까지 할머니가 그린 작품은 1천 6백점
이 넘는다!

최근 '100세 철학자'로 울림을 주는 김형석1920~ 교수도 "60세 이
후에 보다 가치 있는 인생이 시작된다."고 힘주어 말한다.

흐릿해진 눈, 굳어가는 손, 들리지 않는 소리라는 '멍든 세계'를
뚫고 100세 전후에도 그리기에 매진하는 할머니의 모습을 상상
해 본다. 지금 처한 우리의 도전이 조금 쉬워 보이지 않는가?

그러려면 먼저 자기 자신을 사랑해야 한다. 또 자신이 살고 있는
주변과 자신을 둘러싼 사람들을 사랑해야 한다. 이 격언은 나이
가 들수록 소중해진다. 인생에서 너무 늦은 때란 없다. 오늘이
가장 젊다.

미술——보자기

자연

나쓰메 소세키夏目漱石. 1867~1916 가 소설, 《행인》1914 에서 강조했다. "자연을 따르는 사람은 일시적 패배자지만, 결국 영원한 승리자이며 도덕에 가세하는 사람은 그 반대다."

여기서 언급한 자연은, 장 자크 루소Jean-Jacques Rousseau. 1712~1778 가 말한 '물리적 자연'일 수도 있고, '인위'와 반대되는 '본성으로서의 자연'일 수도 있다.

화가들이 그린 자연도 도시에 반하는 있는 그대로의 자연 풍경일 수도 있고, 숨 겨진 내면의 자유를 의미하는 심리적 자연일 수도 있다.

동양화는 특히 자연을 존중했다. 서양화에서 줄곧 우세한 가치로 평가받은 회화 가 '역사화'였다면, 동양화는 '산수화'였다. 동양화가는 원근법 없는 산수화 내 자 연의 품으로 수시로 뛰어 들어갔다.

그래서 시詩 서書 화畫 의 조응이 중요했다. 동양에서 전문 화원畫員 의 그림보다 문인 화를 높이 평가한 이유다. 시서화의 통합처럼 그림의 내용에서도 '합일'을 중시했다.

서양화가들은 관찰한 자연, 고정된 시선으로 바라본 자연, 이야기가 들어 있는 자연을 즐겨 그렸다. 풍경화는 물론 신화화나 역사화의 배경으로 자연을 그릴 때 도 의도가 가미된 '이상화된 자연'으로 자주 다뤘다.

동서양에서 각각 봄을 읊은 시를 비교해 보면 잘 이해할 수 있다.

'봄이 빗속에 노란 데이지 꽃 들어 올리듯, 나도 내 마음 들어 건배합니다.'

미술──보자기

고통만을 담고 있어도, 내 마음은 예쁜 잔이 될 겁니다.

빗물을 방울방울 물들이는, 꽃과 잎에서 나는 배울 테니까요

생기 없는 슬픔의 술을 찬란한 금빛으로, 바꾸는 법을.'

미국 여류 시인 새러 티즈데일 Sara Teasdale. 1884~1933 의 시 <연금술>이다.
흐드러진 봄 속에서 시인은 고통 받고 있다. 하지만 적극적인 자세가 돋보인다.
슬픔을 금빛으로 바꾸는 의지를 드러낸다.

'종일토록 봄을 찾았으나 봄은 보지 못하고

짚신 다 닳도록 이산 저산 구름 밟고 다녔네.

돌아와 활짝 핀 매화 내음 맡으니

봄은 매화가지에 이미 무르익었네.'

盡日尋春不見春　　芒鞋踏遍壟頭雲

歸來笑拈梅花嗅　　春在枝頭已十分

중국 당나라 한 이름 없는 비구니가 쓴 시다. 봄을 보기 위해 길을 나서 여기저기
돌아다닌다. 하지만 봄은 집 앞에 있었다. 피어난 봄을 대하는 자세가 다르다.
티즈데일의 '극복하고 이겨내려는 의지'와, 한 비구니가 '한 발 떨어져 다니는 태
도'가 대비된다.

이런 깜냥은 음악에서도 미술에서도 각각의 세계에서 주류로 관통했다.
자연을 대하는 이런 상반된 태도가 잘 드러난 동서양의 그림을 한 점씩 보자.
귀스타브 쿠르베 Gustave Courbet. 1819~1877 가 그린 <돌 깨는 사람들> 1849 이다. 사실주
의 화가로서 사회적 공익성을 잘 드러낸 작품이다. 자연을 극복하려는 사람들의
'노동'이 담긴 작품으로, 다소 계급적인 주제를 다루고 있다.
대비되는 작품은 조선 초기 강희안 1417~1464 이 그린 <고사관수도 高士觀水圖> 연도 미상
다. '고고한 선비가 물을 바라본다'는 뜻인데, 자연을 이용하려는 태도가 전혀 없다.

돌 깨는 사람들
1849 제2차세계대전 중 소실

고사관수도
연도미상 국립중앙박물관

'그저' 미소지으며 물을 바라볼 뿐이다.
또 다른 대비가 있다. 쿠르베의 자연은 실제 노동의 현장이며, 강희안의 자연은 구체적이지 않은 상상 속의 자연이라는 점이다. 서구에서 자연은 '현실'이었고, 동양에선 '존재'였다.

◆ **Ocean**바다 ◆

영국은 서양회화에서 변방이었다. 다른 나라의 뛰어난 화가들을 '수입'했다. 대표적인 화가가 독일 출신의 한스 홀바인Hans Holbein the Younger. 1497~1543 과 플랑드르 지역에서 활약하던 안토니 반 다이크Anthony van Dyck. 1599~1641 였다. 음악에서도 프리드리히 헨델George Frideric Handel. 1685-1759을 수입했다. 그들은 영국 왕정에 봉사하며 영국을 대표하는 작품들을 남겼다.

어두웠던 시기를 지나 19세기 초, 영국은 서양 회화사를 주도하는 두 명의 화가를 배출한다. 풍경화를 독보적인 위치에 올려놓은 조지프 말로드 윌리엄 터너Joseph Mallord William Turner. 1775~1851 와 존 컨스터블John Constable. 1776~1837 이다. 이들은 프랑스 화가들을 일깨우며 인상주의 탄생에 자극을 준다.

터너는 영국인들이 가장 마음에 담는 화가다. 2020년 2월 발행된 새 20파운드

전함 테메레르 호의 마지막 항해
조지프 말로드 윌리엄 터너 1838 런던 내셔널 갤러리

지폐에 그의 초상이 들어갔으며, 영국에서 가장 권위 있는 미술상 이름도 그를 기려 <터너상>으로 이름 지었다.

BBC가 '가장 위대한 영국인의 그림'에 대해 설문조사를 한 적이 있다. 1위를 차지한 작품이 바로 터너의 대표작, <전함 테메레르 호의 마지막 항해>[1838]였다.

이 그림의 감상 포인트는 세 가지다.

첫째, 터너 특유의 붓질과 색상이다. 삼킬 듯한 붉은 석양의 산란과 먼 하늘의 푸른 색, 수면의 하얀 반짝거림의 조화가 황홀하다.

둘째, '테메레르 호'다. 증기선에 의해 끌려오는 테메레르 호는 1805년 트라팔가

눈보라 속의 증기선
조지프 말로드 윌리엄 터너 1842 런던 테이트 갤러리

해전에서 프랑스의 나폴레옹과 싸우며 '영광의 승리'를 쟁취한 전함이다.

셋째, 증기선이다. 테메레르 호의 마지막 항해를 이끄는 검정 증기선은 불꽃 같은 시대를 전개한 산업혁명의 상징이다.

과거의 영화榮華를 뒤로하고 역사 너머로 사라지는 전함의 숙명, 새로운 시대의 도래, 영국인의 '위대한 무대'인 바다가 이 한 장에 담겨 있다.

터너의 다른 대표작은 한 문학작품을 연상케 한다.

"내 이름은 이슈마엘"Call me Ishmael. 미국의 허먼 멜빌Herman Melville. 1819~1891의 대작, 《모비 딕》1851의 첫 문장이다. 예전에 <아메리칸 북 리뷰>에서 영미문학 속 '베스트 첫 문장'을 선정했는데, 이 단순한 문장이 1위를 차지했다.

《모비 딕》은 광대한 자연에 맞선 인간의 서사시다. 그 숨결과 투쟁의 명멸이 경이롭다. 터너의 다른 그림, <눈보라 속의 증기선>1842을 감상하면 《모비 딕》의 바다가 떠오른다. 그림에 빠져들수록 거센 바람과 파도에 휩쓸린 배의 위태로움이 손에 땀을 쥐게 한다.

바다를 그리기 위해 증기선에 오른 터너는 눈보라가 몰아치자, 자신을 돛대에 묶게 해 4시간 동안 목숨을 걸고 폭풍을 관찰했다고 한다. 그리고 이 그림을 그렸다. 터너의 모습을 상상하면, 향유고래 모비 딕에 매달려 바다의 심연으로 사라진 에이허브 선장이 상기된다. 그리고 《모비딕》의 마지막 문장도 떠오른다.

"바다라는 광대한 수의는 5천 년 전에 그런 것처럼 쉬지 않고 굽이쳤다."

◆ Countryside전원 ◆

자세히 관찰해도 이 그림이 서양 미술사에서 왜 그리 높은 평가를 받는지 이해하기 쉽지 않다. 답은 '익숙함'과 '새로움'의 간격에 있다. 존 컨스터블John Constable. 1776~1836의 <건초마차>1821는 쉽게 말하면, 당시에는 '못 보던' 그림이었다.

건초마차
존 컨스터블 1821 런던 내셔널 갤러리

서양미술사에서 풍경화는 오랫동안 '주변' 혹은 '비주류'였다. 역사화나 초상화가 항상 우위에 서며 보다 가치 있는 그림으로 평가받던 시대가 끈질기게 지속했다. 17세기 네덜란드에서 풍경화가 잠시 등장했지만, 전 유럽에서 환호와 갈채를 받는 건 19세기 초 영국에서였고, 그 시작이 <건초마차>였다.

나무와 냇물, 구름과 하늘에 깃든 광선과 대기는 눈으로는 친숙한 장면이었지만, 막상 캔버스에 재현되자 '신선한 전위前位'가 됐다. 컨스터블의 승리, 영국 회화의 발흥, 실험적 화법의 태동이었다. 들라크루아Eugène Delacroix. 1798~1863를 비롯한 당대의 프랑스 화가들은 이 그림으로부터 명징한 감명을 받았다.

컨스터블 풍경화의 성공에 대해 시인 최영미1961~는 이렇게 평한다. "중심이 완강한 곳에서 중심을 치는 건 변방이다."

유럽미술의 '변방'이었던 영국은, 주제에서 '비주류'였던 풍경화를 성공시키며 단숨에 성공의 날개를 달았다. 다른 한 날개가 된 화가는 바로 위에 설명한 터너였다.

새로움이란 전혀 없던 무엇을 만드는 일이 아니다. 익숙한 것들을 다르게 보는 노력이다. 수렴해서 도전하는 일, 그게 창조며 혁신이다.

◆ 遊覽유람 ◆

겸재 정선1676~1759 의 <금강전도>1734 는 거세고 힘찬 봉우리들의 향연이다. 가슴이 서늘해지면서 한편으로는 뜨거워진다. 주역을 공부한 정선이 태극 철학을 금강산에 이입해 그린 작품이다. 웅장한 자연을 그리면서 심오한 동양철학을 대입시켰다.

금강전도
겸재 정선 미술관(모사) (진본은 리움미술관 소장)

통천문암
겸재 정선 1790전후 간송미술관

그림에 받은 첫 인상으로 따지면, 겸재의 작품 중 <통천문암通川門岩>에서 받는 인상도 강렬하다. 정선의 만년작품이라고 하니, 1790년 전후다.

강원도 통천군에 두 개의 바윗돌이 마주 보고 서 있는데, 두 바위가 문과 같다고 해서 '문암'으로 부른다고 한다. 지긋이 보다보면 <통천문암>에 속한 여행객, 거대한 파도, 기암절벽, 아스라이 펼쳐진 구름의 조화에 압도당한다.

바다와 하늘이 섞여 노니는 자연 속에 사람들은 엑스트라에 불과하다. 광대한 자연을 보며 전율하기도 한다. 앞서 본 터너가 그린 바다에 이어 정선이 그린 바다다.

겸재의 그림 세계를 아는 일은 쉽지 않다. '진경眞景 산수화'에서 말하는 '진경'이 어떤 의미를 포괄하는지 이해하는 일은 '감상'이 아니라 '공부'의 영역이다.

정선이 그린 진경은 '있는 그대로의 풍경'이 아닌 '회화적으로 재구성한' 풍경이다. 이 그림을 감상한 작가 김훈1948~ 의 설명이 <통천문암> 감동을 더해 준다. "여행에 나선 선비는 관찰자의 입장으로, 겸허함과 두려움에 처해 있다. 이는 도가가 아니라 유가의 모습이다. 그리로 건너가지 못하고 건너가지 않는다."

서론에서 동. 서양화의 차이를 설명한 것처럼, 이 그림에도 여행객인 된 정선이 그림 안에 들어가 자연의 숨결에 공명하고 있다.

자연 속에 들어간 남자를 또 본다. 조선 후기 문인화가 이인상^{1710~1760}이 그린 <송하독좌도_{松下獨座圖}>1754다. 남자와 소나무는 곧고 힘차다. 자연에 취한 '관조'일까? 사유에 빠진 '모색'일까?

이 그림이 주는 힘은 어디에 있을까? 기둥 같은 소나무? 풍격 있는 남자? 그림을 한 단계 발효시키는 건 '여백'이었다. 남자의 머리 위와 소나무 우듬지 사이의 좌우 여백!

동양화의 가장 큰 매력은 '여백의 미'다. 여백을 통해 '인간과 자연의 합일'을 흥건하게 한다. '채우지 않음'으로써 더 많은 것을 강조하며 채운다.

《도덕경》에서 말한 '도는 비어 있지만 아무리 써도 다함이 없다_{道沖而用之感弗盈}'를 연상케 한다.

조선시대 산수화나 풍속화, 기록화를 통해 그림의 의미나 기법 등에 대한 해설을 읽으면 매우 흥미롭다.

동양화를 '사의화_{寫意畵}'라고 한다. '겉을 그리되 뜻을 드러낸다.'는 의미다. 그리는 사람의 정신과 마음을 담는다.

송하독좌도
이인상 1754 평양조선미술관

적송
강요배 연합뉴스

이 그림에서 소나무의 곧은 자태는 현대 제주 토속화가 강요배1952~의 <적송赤松>
과 닮았다. 동양화 속의 소나무가 서양화에서 화려하게 부활한 느낌이다. 아쉽게
도 <송하독좌도>는 평양 조선미술관 소장이라 직접 볼 수 없다.

이인상은 서출이었지만, 뛰어난 학식으로 후대에 많은 영향을 끼쳤다. 성격이 대
단히 강직했다고 알려져 있는데, 이 그림 속 남자가 그로 여겨진다.

소나무와 남자의 자태, 둘 사이의 여백을 보며 중국 삼국시대 촉나라 재상 제갈
량이 쓴《계자서》의 첫 머리를 다시 찾아 읽는다.

"무릇 높은 경지에 오른 사람은 고요함으로 자신을 다스리며 절제와 검소함으로
덕을 쌓는 법이다."

◆ **Sun**태양 ◆

창세기가 생각나는 그림이다.

빛은 생명의 모든 것이다. 에너지의 원천이다. 사물을 보거나 그림을 그릴 수 있는 시작이다.

바다 위로 떠오르는 태양의 빛이 온통 화면을 지배한다. 실제의 일출이나 일몰보다 훨씬 강렬하다. 둥근 태양이 발산하는 색은 노랑이 주조를 이룬다. 빈센트 반 고흐 Vincent van Gogh. 1853~1890 가 사용한 노랑과 닮았다. '희망'을 품지 않을 수 없다. 생명의 잉태며, 영속의 밀집이다.

하지만 화가의 이름을 보는 순간 고개를 갸웃한다. 에드바르 뭉크 Edvard Munch. 1863~1944 가 그린 <태양> 1909 이다.

놀랍다. 뭉크는 불안과 상처, 죽음과 절규의 대명사가 아니던가. 어릴 적 어머니

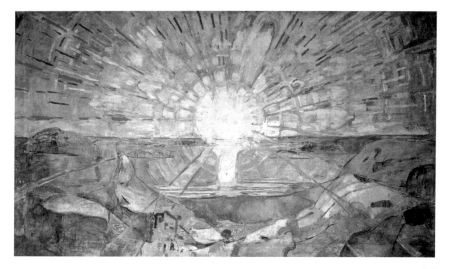

태양
에드바르 뭉크 1909 오슬로 대학교

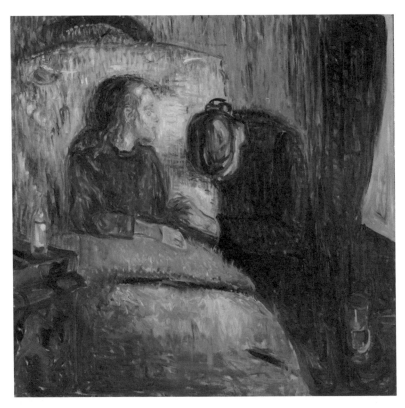

병든 아이
에드바르 뭉크 1886 오슬로 국립박물관

와 누이의 연이은 죽음을 목격하면서, 뭉크는 오랜 기간 죽음의 공포에서 벗어나
지 못했다. 그가 그린 대표작들은 <병든 아이>1886, <절규>1893, <흡혈귀>1893, <마
돈나>1895 등이 있다.

알코올중독과 신경쇠약에 시달리던 뭉크는 1908년 덴마크 코펜하겐의 한 병원
에 8개월 입원하며 치료를 받았다. 이후 색채가 밝아지고, 양식도 변한다. 마침
내 본연의 색깔을 얻은 태양을, 바다를, 바위를 그린 것이다.

아이러니가 있다. 육체적 건강을 찾은 이후엔 '표현주의'에 걸맞은 명작을 그리지 못

시계와 침대 사이의 자화상
에드바르 뭉크 1943 오슬로 뭉크 미술관

했다는 사실이다. '광기와 결핍이 예술혼의 밑거름'이라는 관례를 확인하는 예일까? 끝까지 그것들을 움켜쥔 화가는 고흐 Vincent van Gogh. 1853~1890 였다. 고흐에게 극점이 '자살'이었다면, 뭉크에겐 극점이 '태양'이었다는 생각이 든다.

"빛이 주는 기쁨을 모르는 사람은 삶을 사랑할 수 없습니다." 차이콥스키 Pyotr Ilyich Tchaikovsky. 1840~1893 의 마지막 오페라 《이올란타》1892 의 한 대목이다.

태양이 발광發光한 이후, 발광發狂하지 않은 뭉크의 삶은 사랑이었을까?

하지만 그에게 사랑은 결국 오지 않은 듯하다. 말년에 그린 <시계와 침대사이의 자화상>1943을 보면 한 노년이 쓸쓸하게 서 있다. 가정을 이루거나 외부 활동을 하지 않은 채 오슬로 교외에서 고립된 삶을 살다가 숨졌다. 어쩌면 뭉크의 극점은 처음부터 끝까지 불안과 우울이었던 것 같다. 상처받은 영혼이 사랑에 물드는 일은 이처럼 어려운 것일까?

절규
에드바르 뭉크 1893 오슬로 국립 미술관

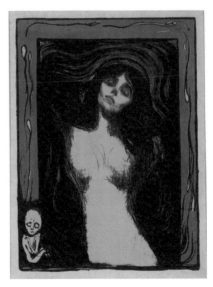

마돈나
에드바르 뭉크 1895 오슬로 뭉크 미술관

미술——보자기

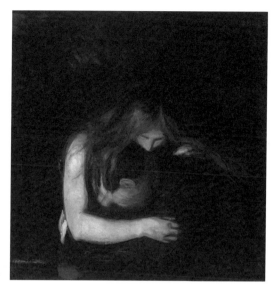

흡혈귀
에드바르 뭉크 1893 오슬로 뭉크 미술관

◆ **Fantasy**환상 ◆

'산타페Santa Fe'. 자동차 이름이 아니라, 미국 뉴멕시코 주의 도시다. '어도비Adobe'.
소프트웨어 이름이 아니라, 천연 건물 재료다. 이 둘은 미국 뉴멕시코 주를 대표
하는 이름이다.

뉴멕시코 주에서 삶과 미술을 이룬 여류 화가다. 뉴멕시코가 생의 터전이었고,
애착이며 예술이 된 화가, 조지아 오키프Georgia O'Keeffe. 1887~1986 다.

남편은 미국 사진 역사에 독보적인 지위를 얻은 알프레드 스티글리츠Alfred Stieglitz.
1864~1946 였다. 스티글리츠와의 연애와 결혼과 후원은 그녀에게 영광과 함께 모욕
의 시간이었다. 그와 사별 후 오키프는 뉴욕을 떠났다. 뉴멕시코에 정착해 40여
년 동안 살며, 광대한 자연을 신비롭고 상징적인 화풍으로 소화했다.

그녀가 유명해진 건 유럽에 영향 받지 않고, '미국적 독창성'을 달성했다는 점이

었다. '미국 모더니즘의 어머니'로도 불린다.

오키프는 뉴멕시코 자연을 자신만의 해석으로 그렸는데 이 작품은 7미터가 넘는 대작인 <구름 위 하늘-4>[1965]다. 하얀 구름과 파란하늘과 붉은 노을을 환상적으로 표현했다.

그녀 작품의 가장 큰 특징은 꽃이나 식물, 짐승의 뼈 등을 '확대해서' 그렸다는 점이다. 생물의 형태에 추상적 아름다움을 가미해 '추상 환상주의'로 부르기도

미술——보자기

구름 위 하늘-4
조지아 오키프 1965 시카고 아트 인스티튜트

한다. 이 시기 전후로 미국 미술계를 이끈 '추상 표현주의'에 비교되는 명칭이다.
그 중 꽃을 확대해 그린 다수의 이미지들은 여성의 성기 모습과 연관돼 보인다.
'에로티시즘의 화가'로 평가받기도 했지만, 본인은 이를 극구 부인하며, "나는 그
저 내가 본 것을 그린다."고 했다.
뉴멕시코에서 은둔에 가까운 고독을 즐긴 그녀는 이렇게 말하며 자연을 존경했
다. "세상의 경이로움을 가장 잘 깨닫게 해주는 건 바로 자연입니다."

회색 선들과 검정, 파랑, 그리고 노랑
조지아 오키프 1923

미술 — 보자기

"대단히 유명한 서양 화가의 작품이야!"라는 힌트를 줘도 대부분 사람들은 화가의 이름을 맞추지 못할 것이다. 열 번 이상 틀리게 답할 것이다.

수묵화 같은 정취에 '적나라한 적요寂寥'가 지배하는 풍경화다. 색조는 단조롭지만, 나무와 물, 바위 등이 굳건해 보인다.

이 작품은 그의 마지막 작품이다. 마비되다시피 했던 두 손을 부여잡고 호흡을 가다듬으며 천천히 붓질하는 그의 모습을 상상해 본다.

누굴까? 풍부한 색, 풍족한 동작, 풍만한 여인을 칠한 바로크 절정의 화가, 페테르 파울 루벤스Peter Paul Rubens. 1577~1640의 <댐이 있는 풍경>1635이다.

당대 최고의 화가로 군림하며 왕과 귀족들의 구미에 맞는 그림을 그리던 루벤스였기에 그의 작품으로 믿기지 않는다.

50대 후반에 그린 '최후의 작품'이라는 설명에 잠시 고개를 주억거릴 뿐이다.

생명의 불꽃이 스러지기 전 그가 본 건 '자연 그 자체'였다는 생각이 든다.

말년에 목가적인 풍경을 다수 그렸지만, 사람도 없고 무지개는 사라지고 출렁이는 햇살마저 드리우지 않은 풍경을 그린 건 이 풍경화가 유일하다.

그런데 그림을 계속 응시하니 나뭇가지와 잎이 조금씩 움직이기 시작한다. 바람이 있다. 숲을 스치는 미세한 바람이 있다.

루벤스처럼 모든 걸 누린 화가는 찾기 어렵다. 명예와 돈과 사람들 그리고 권력까지…

죽음을 앞두고 '잘난 체하지 않는 루벤스'는 담담히 '잘난 체하지 않는 자연'을 그렸다. 흔한 표현으로 '달관達觀'이라는 단어가 떠오른다. '미와 지혜에 대한 관통'이다.

칸트Immanuel Kant. 1724~1804는 그의 예술론에서 '숭고'에 대해 정의했다. '숭고'란 거

댐이 있는 풍경
피터 폴 루벤스 1635 상트페테르부르크 에르미타슈 박물관

대한 대상 앞에서 느끼는 어찌하지 못하는 무력감이나 불쾌감이 쾌감으로 번복

되는 감정이라고 했다.

루벤스가 그린 이 고요한 자연은 거대하지는 않지만, '숭고'에 다가가는 느낌이다.

그는 마지막에 '모든 것'을 완성했다. 봉우리에 올랐다.

이와 반대로 김홍도1745~1806?는 조용히 자연을 바라보기만 한다.

한 번 지적한 것처럼, 르네상스 시절에 발견한 원근법은 서양 미술 5백 년 동안 2차원의 평면을 지배했다. 평면 뿐 아니라 사고방식까지 압도했다.

동양화가 서양화와 가장 큰 차이를 보이는 지점 중 하나가 원근법이다. 동양화에선 그림을 그리는 사람이 그림 속으로 들어가 있는 경우가 흔하다. 그림 안으로 들어간 화가는 자연에 속해 자연과 함께 숨 쉰다.

<서당>이나 <씨름> 등을 그린《풍속화첩風 俗畵帖》연도 미상의 유명세 때문에 김홍도를 풍 속화가로 아는 경우가 많지만, 그의 진면 목은 산수화다.

《금강사군첩金剛四君帖》1788, <마상청앵도馬上 聽鶯圖>연도 미상와 <주상관매도舟上觀梅圖>연도 미 상가 대표적이다.

《금강사군첩》은 정조1752~1800의 명령으로 금강산을 다녀온 뒤 그린 그림이며, <마상 청앵도>는 '말 위에서 꾀꼬리 소리를 듣 다', <주상관매도>는 '배 위에서 매화를 바 라보다'라는 뜻이다.

<마상청앵도>는 말 위에 올라 길을 가던 선비가 버드나무에 앉아 노래하는 꾀꼬리 한 쌍에 흠뻑 빠져 바라보는 모습을 그린 작품이다. 그림에 여백이 많다. 여백 덕에

마상청앵도
김홍도 연도미상 간송미술관

바다 위의 월출
카스파 다비드 프리드리히 1822 베를린 국립 미술관

무르익는 봄의 기운이, 버드나무의 흐늘거림이, 꾀꼬리의 노래가 더 잘 다가오는 듯하다. 제시題詩를 보자.

'아름다운 사람이 꽃 아래서 천 가지 가락으로 생황을 부니
운치 있는 선비가 술상 위에다 귤 한 쌍을 올려놓은 듯
어지러운 황금빛 베틀 북이 버드나무 물가를 오고 가더니
비안개 자욱하게 섞어 봄 강에 고운 깁을 짜고 있구나'
佳人花底簧千舌　韻士樽前柑一雙
歷亂金樽楊柳岸　惹烟和雨織春江

시 뒤에는 '李文郁證'이 쓰여 있는데, 동료 화가 '이인문이 감상하다'는 뜻이다. 이 시를 이인문1745~?이 썼다는 주장도 있지만, 김홍도가 쓴 시로 보는 견해가 강하다.

시詩서書화畵의 일치를 향했던 조선의 화가답게 김홍도 역시 시작詩作을 즐겼다. <주상관매도>에도 '노년에 보는 꽃은 안개 속인 듯 뿌옇게 보이는구나老年花似霧中間'라는 제사題辭가 적혀 있는데, 이는 김홍도가 중국의 시성詩聖 두보712~770의 시를 본떠 지은 시조 중 한 구절이다.

김홍도는 '정조가 사랑한 화가'였다. 그는 정조가 신예 인재로서 정치에서 정약용1762~1836을 키웠다면, 예술에선 김홍도를 중용했다.

그런 점을 상기하며 그림을 다시 보니, 김홍도가 넋을 잃고 바라보는 꾀꼬리와 봄의 정취는 정조를 흠모하는 그의 모습으로 보이기도 한다.

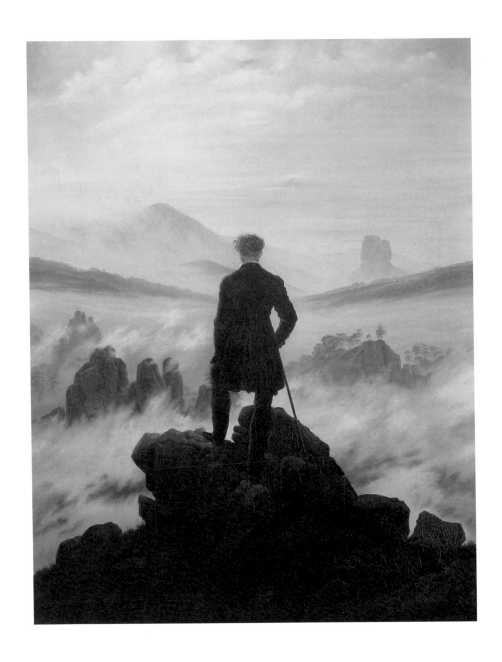

안개바다 위의 방랑자
카스파 다비드 프리드리히 1818 함부르크 미술관

한 독일의 화가도 자연에 속한 인간을 줄곧 관조했다.

"단순히 자연을 기록하는 것이 아니라 인간, 인간과 자연, 인간과 절대자의 관계를 생각하는 신비주의적인 요소를 내포하고 있다." 《미술관에 간 의학자》, 박광혁, 어바웃어북

독일 낭만주의 대표 화가인 카스파 다비드 프리드리히 Caspar David Friedrich. 1774~1840 에 대한 한 평론가의 해설을 읽으니 그의 그림을 볼 때마다 감지했던 '외경심'의 정체를 조금 알 것 같다.

앞의 그림은 그가 1822년 완성한 <바다 위의 월출>이다. 베토벤 Ludwig van Beethoven. 1770~1827 의 <월광>1801 이나 드뷔시 Claude Achille Debussy. 1862~1918 의 <달빛>1890 을 떠올리지 않을 수 없다.

프리드리히 그림의 독특한 특징 중 하나가 대부분의 작품에서 인간은 '뒷모습'으로 등장한다는 점이다. 그가 사람의 표정을 세밀하게 잘 표현하지 못해서 얼굴을 그리지 않았다는 평론도 봤는데, 그보다는 '사람은 유한한 존재로서 자연의 일부'라는 인식의 결과인 듯하다. 동양철학을 떠올린다.

다른 그의 대표작, <안개바다 위의 방랑자>1818에 대해선 이런 감상이 적합하다. '안개바다 위에 선 남자는 무엇을 찾는 것일까? 지금 우리도 안개바다 같은 세상에 서 있는 것이 아닐까? 19세기의 방랑자가 돌아서 웃으며 우리를 응시하면 21세기의 우린 어떻게 응답해야 할까?'

프리드리히는 말했다. "화가란 눈앞에 보이는 것만 그려서는 안 되며, 내면에 보이는 것도 그려야 한다. 내면에서 아무 것도 보지 못한다면 눈앞에 보이는 것도 그리지 말아야 한다."

그의 그림들을 보며 차분히 자신의 내면을 돌아볼 일이다. 자꾸 보다보면 쌓이고, 쌓이면 관조할 수 있을 것이다. 검불이 있어야 잉걸불이 된다.

나무의 빛깔을 보면 여름이다. 하늘을 보면 곧 비가 쏟아질 것 같고, 바람이 세차
게 불어 나무를 흔들고 있다.

같은 장소에서, 같은 대상을 연작으로 그려 문명과 자연을 탐구한 클로드 모
네Claude Monet. 1840~1926는 파리에서 70여km 떨어진 지베르니에 정착한 뒤 <포플
러 연작> 20여 점을 그렸다. 이 그림은 <바람에 흔들리는 포플러>1891로 이름 지
어진 작품이다.

오래 들여다보면 바람소리도 들리는 듯하다. 바람소리는 세상을 관통하는 소리,
세상을 움직이는 소리다. 뺨에 바람결이 느껴지고, 싱그러운 나무의 냄새도 코에
저미는 듯하다. 눈과 코와 귀와 뺨을 다 즐겁게 해주는 공감각적인 그림이다.

모네는 빛을 탐구하며 거의 모든 작품을 야외에서 작업했다고 한다. 추운 겨울
에는 참호를 파고 들어가 그림을 그렸다고 하니 그의 열정은 매 그림 한복판에
녹아 있다. 바람 부는 여름날, 곧 비가 내릴 거 같은 으스스한 풍경 속에서 꿋꿋
이 이 그림을 그리는 모네를 상상한다.

이 그림은 우리 대표 현대 시인 김수영1921~1968의 시, <풀>1968을 연상시키기도
한다. 이미지는 통한다.

> '풀이 눕는다 / 비를 몰아오는 동풍에 나부껴 / 풀은 눕고 드디어 울었다 / 날
> 이 흐려서 더 울다가 / 다시 누웠다 / 풀이 눕는다 / 바람보다도 더 빨리 눕는
> 다 / 바람보다도 더 빨리 울고 / 바람보다 먼저 일어난다.'

풀은 보통 민중을 상징하는데, 포플러 나무도 프랑스에선 민중을 의미한다고
한다.

바람에 흔들리는 포플러
클로드 모네 1891 파리 오르세 미술관

"좋은 그림이란 그 대상과 꼭 닮게 그리는 데 있지 않다. 정신이 깃들어 있지 않고는 훌륭한 그림이라고 할 수 없다. 잣나무를 그리려거든 나무의 형상에 얽매이지 마라. 그건 껍데기일 뿐이다. 마음속에 푸르른 잣나무가 있지 않고는, 천 그루 백 그루의 잣나무를 그려 놓더라도 잎이 다 져서 헐벗은 나무와 다를 바 없다."

별이 빛나는 밤
빈센트 반 고흐 1889 뉴욕 현대 미술관(MoMA)

정신의 뼈대를 하얗게 세워라. 마음의 눈으로 봐라."《지금 조선의 시를 쓰라》, 김명호 역, 돌베개
연암 박지원1737~1805 이 쓴 이 글을 읽으면서 빈센트 반 고흐 Vincent van Gogh.
1853~1890 의 그림들이 떠올랐다.

고흐는 강렬하면서도 자유로운 색채를 갈구했다. <해바라기> 등에선 노랑을 강
렬하게 투사했지만, 이 그림의 주조는 파랑이다. 노랑은 부분부분 강한 악센트
다. 그의 대표작인 <별이 빛나는 밤>1889 이다.

밤의 마을 위에 별들이 꿈틀거리고 있다. 앞쪽의 뾰족하고 어두운 사이프러스와
대비되는 별들이 둥글고 밝게 소용돌이치고 있다. 생명의 도약 같다.

삶에 대한 희망이 한계에 봉착했던 것인지, 그는 이 그림을 그린 뒤 오래 지나지
않아 스스로 목숨을 끊었다. 한 번도 자신의 그림이 제대로 평가받는 걸 보지 못
했지만, 후세에 남긴 영향을 생각하면 그의 생애에 대해 애처로운 동정심을 거
두기 어렵다.

박지원이 쓴 글에서 한 소년이 말하는 장면이 또 중첩된다.

"이 소리 좀 들어봐! 내 귀에서 왱~ 하는 소리가 나는데 소리가 동글동글한 게
마치 별 같아."《지금 조선의 시를 쓰라》, 김명호 역, 돌베개

박지원이 쓴 것을 약 1백 년 뒤 고흐가 그린 듯하다.

◆ **Yellow-green**연두 ◆

추가 설명 필요 없이 '봄'이 그대로 다가오는 그림이다. 이런 경우 '느낌이 솟아오른
다.'는 표현이 어울린다.

러시아 보리스 쿠스토디예프 Boris Mikhaylovich Kustodiev. 1878~1927 의 <봄>1921 이다.

'러시아 미술' 관련 책을 읽으면 감성을 사로잡는 풍경화가 많다. 자연에 위대함
과 작가에 눈에 비친 주관적인 감정을 더해 러시아의 사계절을 새롭게 탄생시켰

다고 해서 일부에선 '무드 풍경화'로 부르고 있다.

보리스는 하반신이 마비되며 힘든 삶을 살았지만, 작품세계는 이 그림처럼 밝고 화사하다. 구도, 사람들 표정, 색채 등에서 생동감이 넘치는 그림을 즐겼다. 러시아인으로서 러시아를 사랑하고 러시아를 존중한 화가다.

작가 박완서1931~2011는 수필에서 '봄의 대한 단상'에 대해 아래와 같은 뉘앙스의 글을 쓴 적이 있다. 그대로 인용한 문장은 아니다. "조만간 아주 엷은 연두의 빛깔이 나뭇가지마다 내려앉을 듯하다. 연두의 빛은 가까이서보다 멀리서 보는 것이 더 잘 보인다고 한다. 봄은 그렇게 알게 모르게 멀리서부터 오는 것이 아닌지……."

그렇다. 그림이 온통 연두로 넘친다. 나무는 물론이고, 비가 많이 내려 물이 넘치는 땅도, 집들의 지붕도 연두다. 하늘의 구름은 또 어떤가?

그 덕에 풋풋한 공기마저 연두의 느낌으로 마음을 적신다. 거기에 분홍은 연두의 '휘발'이다.

화려하게 채색된 풍경화는 아니지만, 그림이 힘을 잃지 않는 이유가 또 있다. 앞의 세 사람 때문이다. 위태롭게 좁은 길을 걷는 두 여인을 한 남자가 도와주기 위해 팔을 벌리고 있다. 그림을 자세히 감상하게 만드는 강조점이다.

깨어나는 자연, 풍요로 향하는 봄, 사람들의 들뜬 즐거움이 귀에도 들리는 듯하다. 그림처럼 우리 마음에도 항상 '봄의 연두'가 자리 잡으면 좋겠다. 그렇다면 화가가 이 그림을 그린 목표가 훌륭히 달성될 것이다.

"좋은 그림이란 그 대상과 꼭 닮게 그리는 데
있지 않다. 정신이 깃들어 있지 않고는
훌륭한 그림이라고 할 수 없다. 마음속에
푸르른 잣나무가 있지 않고는,
천 그루 백 그루의 잣나무를 그려 놓더라도
잎이 다 져서 헐벗은 나무와 다를 바 없다."

'나'와 예술적 사유

들어가며 ◆

왜 만드는가?

예술은 만들기다. 물론 사람들이 만든 모든 것이 예술이 될 수는 없다. "예술적 가치가 있어야 예술이지."라고 말한다. 그럼 예술적 가치란 무엇인가? 이를 탐구하기 위해 고대부터 '미학'이라는 이름으로 수많은 예술가와 철학자들이 고민했다. 실제와 똑같이 사진처럼 그린 어떤 사람의 그림은 낙서 같은 취급을 받고, 어떤 사람의 것은 '극사실주의'라는 이름 아래 호평 받는다.

마르셀 뒤샹Marcel Duchamp. 1887~1968 이 전시장에 남성 소변기를 갖다 놓고 <샘>1917이라고 이름 붙이거나, 모나리자 엽서를 한 장 사서 수염을 그려 넣으니 미술의 역사를 바꾼 전환이 됐다.1919 앤디 워홀Andrew Warhola. 1928~1987 은 마릴린 먼로Marilyn Monroe. 1926~1962 의 사진에 컬러를 입혀 실크 스크린으로 찍어냈더니 대중들은 열광했다.1962 첫 버전 러시아의 카지미르 말레비치Kazimir Severinovich Malevich. 1878~1935 가 캔버스를 까맣게 칠한 뒤 '절대주의'라고 선언한 작품은 현재 1조 원의 값어치가 있을 만큼 미술의 획을 그은 사건으로 평가받는다.1915

가치의 인정은 당대보다 후세에 평가받는 경우가 많으므로, 미학적으로 판단내리기는 어려운 일이다. 다만 하나는 확실하다. 인정받는 예술적 창조물에는 '전환과 철학'이 내포돼 있다는 점이다. 잊힌 뒤 재발견되기도 하고, 열광한 뒤 소리 없이 사라지기도 한다. 당대의 현실을 엄밀하게 봤던, 미래를 예견했든, 과거를 종합했던, '전환과 철학'이 담긴 창작물은 우뚝 서게 된다.

"창조는 '깨닫다'와 '알다'라는 과정임과 동시에 '덜어내는' 일이다. 창조는 삶에서 본질적이지 않은 것들, 도덕이나 종교가 무턱대고 우리의 동의도 없이 새겨 놓은 것들을 과감히 자르고 단절하는 용기에서 시작한다."

신영복1941~2016 의 《담론》2015 과 배철현1962~ 의 《신의 위대한 질문》2015 에 나오는 주장을 종합했다.

이런 점에서 예술가들은 근본적으로 고독하다. 아무도 가지 않는 길로 향하는 용기가 필요하다. 두려운 일을 하는 것이다.

마릴린 먼로
앤디 워홀 1967 뉴욕 현대 미술관(MoMA)

L.H.O.O.Q. 수염난 모나리자
마르셀 뒤샹 1919 개인 소장

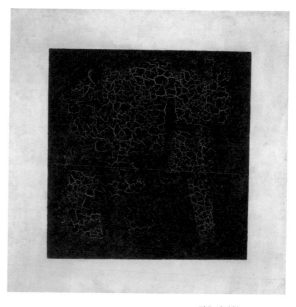

검은 사각형
카지미르 말레비치 1915 모스크바 트레티야코프 미술관

시인 박노해1957~ 는 이렇게 노래했다.

'모든 새로운 길이란

잘못 들어선 발길에서 찾아졌으니

때로 잘못 들어선 어둠 속에서

끝내 자신의 빛나는 길 하나

캄캄한 어둠만큼 밝아오는 것이니'

어둡고 힘들고 두렵지만, 지금 이 시간에도 침식되지 않기 위해, 풍화되거나 산화
되지 않도록, '나아가는' 사람들이 있다. 신기루일지 함성일지 아무도 모른다.

상상

상상력은 창조의 원천이고 리더의 자질이다.

《리더의 명화수업》2018을 쓴 이주헌1961~은 <바르셀로나 비즈니스 스쿨IESE Business School>의 코너 닐Conor Neill교수가 제시한 '상상력을 기르는 구체적인 방법'을 다음과 같이 인용했다.

'소설을 읽고 결말을 새롭게 써보라.' '사진들을 바닥에 던지고 그것들의 관계를 임의로 설명해보라.', '지금 앉은 의자를 보다 유용하게 만드는 개선점을 열거해보라.' '잠자기 전에 아이들에게 들려줄 이야기를 만들어보라.', '알아듣지 못하는 외국어로 된 프로그램을 시청하고 설명해보라.'

상상력이 가장 예민하게 실현되는 분야가 예술이다. 혼魂으로부터 부양받지 못하는 예술가들은 막다른 길에 접한 거나 마찬가지다. 극단적인 경우, 스스로 목숨을 끊기까지 한다.

나쓰메 소세키夏目漱石. 1867~1916를 다시 인용한다. 소설 《풀베개》1906 에서 말했다. "시인과 화가의 즐거움은 사물에 집착하는 것이 아니다. 동화해 그 사물이 되는 것이다." '그 사물이 되는 것'이란 '상상력'의 다른 표현이다.

상상력은 자신에게만 머물지 않는다. 상상력은 '창조적 파괴'의 시작이다. 상상력은 누구에게나 있다. 상상력은 가둘 수 없다. 상상력이 적절하게 발휘되면 남들이 이르지 못하는 영역에 다다르며, 때로는 '최초'가 된다.

미술——보자기

좁은 의미에서 상상력이 가장 잘 구현된 미술이 초현실주의다. 특히 벨기에 출신 르네 마그리트René Magritte. 1898~1967 의 그림을 보면 그의 상상력에 무릎을 치게 된다.

상상력이 구현되는 기술의 하나로 프랑스어 '데페이즈망dépaysement'이 있다. 우리말로 하면 '낯설게 하기'다. 초현실주의 프랑스 시인 로트레아몽Comte de Lautréamont´. 1846~1870 은 '재봉틀과 우산이 해부대에서 만나듯이 아름다운'이라고 썼다. 일탈이고 파괴며 기이한 것, 그게 상상력이다.

이 그림은 마그리트가 같은 주제로 여러 번 그린 <빛의 제국>1954 이다. 낮의 푸른 하늘과 뭉게구름 아래, 밤의 외등을 환하게 켠 저택이 기묘하고 반어적이다.

실재하는 현실과 이성과 논리에 대한 거부다.

작가 김영하1968~ 는 이 그림에 영감을 받아 《빛의 제국》2006이라는 동명의 장편소설을 창작했으며, 책 표지도 이 그림을 사용했다.

또한 돈 맥클린Don McLean. 1945~ 은 고흐Vincent van Gogh. 1853~1890 의 <별이 빛나는 밤>1889 을 보고 감명 받아 1970년대 초에 지금도 사랑받는

빛의 제국
르네 마그리트 1954 브뤼셀 왕립 미술관

이미지의 배반
르네 마그리트 1929 로스앤젤레스 뮤지엄 오브 아트

팝송, <빈센트>를 작곡했다. 영감의 교류며, 상상력의 소통이다.

마그리트 작품들의 선은 단순하다. 하지만 오래 들여다보게 된다. 작가의 의도를 상상하고, 작가가 풍자하거나 조롱하거나 초월하려던 것이 무엇인지 묻게 된다. 그렇게 하는 동안 관람객도 상상력을 깨울 수 있다.

프랑스 구조주의 철학자 미셸 푸코Michel Foucault. 1926~1984 는 1966년 《말과 사물》을 저술했다. 이를 감명 깊게 읽은 마그리트는 푸코에게 편지를 보냈고, 의견을 교환했다. 푸코는 마그리트를 대표하는 그림, <이미지의 배반>1929 로부터 논의를 시작해 '유사類似. ressemblance'와 '상사相似. similitude'의 개념을 제시하는 비평서, 《이것은 파이프가 아니다》1973 를 썼다.

'유사'란 재현을 중심에 두는 일이며, '상사'는 유사에서 해방된 창작이다. 어떤 대상을 비슷하게 재현한 것은 '유사모델'며, 그 '유사모델'에서 벗어나 '모델의 모델'을 만드는 일은 '상사'다.

마그리트의 그림은 현대 철학의 중심에 섰다. 그가 퍼뜨린 '미술의 낯섦'은 '철학적 사유'로, '인식의 해방'으로 전진했다.

아름다움이나 편안함과는 거리가 멀다. 이 작가의 다른 그림도 대부분 그렇다. 그나마 덜 불편한 그림이다. 작가가 처음 영감을 얻은 대상이 정육점의 고깃덩어리였다고 하니······.

영국의 화가 프랜시스 베이컨Francis Bacon. 1909~1992 이 그린 <루시언 프로이트에 대한 세 개의 습작>1969 중 한 작품이다.

17세기 초 영국 철학자인 프랜시스 베이컨1561~1626 의 후손으로, 이름도 똑같다. 이 그림 주인공인 루시언 프로이트Lucian Michael Freud. 192~2011 는 독일의 현대 화가로서, 작가의 친구였고, 지그문트 프로이트Sigmund Freud. 1856~1939 의 손자다.

이 작품 세 점은 2013년 뉴욕 크리스티에서 약 1억4천2백만 달러약 1천5백억 원에 낙찰돼, 당시 최고가였던 뭉크의 <절규>를 제쳐 많은 뭉크 애호가들을 '절규에 빠트렸다.'

이런 그림들이 왜 인기 있고 비싸고 명성이 높을까? 유명 평론가는 이런 말을 한 적이 있다. "추상은 인간이 자연과 세상에 대한 불안과 두려움이 강해질 때 등장한다.", "추상은 우리 눈에 보이는 세계의 뒤편 현실을 추구하는 것이다."

루시언 프로이트에 대한 세 개의 습작 중 하나
CR 69-07 프랜시스 베이컨 1969

위대한 스페인 화가 디에고 벨라스케스Diego Rodríguez de Silva y Velázquez. 1599~1660가
<교황 인노켄티우스 10세의 초상>1650을 그린 적이 있다. 작품을 본 교황이 "이
렇게 나랑 똑같이 그리다니 너무하잖아."라고 했다는 전설적인 그림이다.

그런데 3백년 후 베이컨이 오마주한 그림은 혀를 내두르게 한다.1953

그렇다고 베이컨의 그림은 꼭 추상화의 범주에 속하지도 않는다. 위 대표작처럼
구상의 성격이 남아 있다. 다만 그가 그린 구상의 흔적은 '재현된 구상'은 아니다.
베이컨은 감각과 본능을 통해 얻어지는 기괴한 '형상'들을 꾸준히 창조했다. 불
문학자 박정자1943~는 베이컨의 그림을 분석한 책《눈과 손, 그리고 햅틱》2015에
서 이렇게 정리했다.

교황 인노켄티우스 10세의 초상
디에고 벨라스케스 1650
아이오아 디모인 아트센터

"베이컨은 스토리텔링을 거부한다. 어떤 이야기를 하기 위해 그림을 그린다면, 그림은 이야기를 위한 수단이 될 뿐이고, 회화라는 예술의 자율성은 사라지게 될 것이다. 그림이 무언가를 이야기하면, 그 이야기만 들리고 그림은 죽어 버릴 것이다. 회화는 어떤 이야기의 삽화가 되어서도 안 되고, 서사의 회화적 표현이 되어서도 안 된다. 베이컨은 구상이 아니라 형상을 그렸다."

비서사적, 비재현적, 비삽화적인 그림이 베이컨의 그림이라는 것이다.

그는 영국 현대미술의 시조로 일컬어지며, 오늘날 영국이 자랑하는 화가다.

교황 인노켄티우스 10세의 초상
CR 53-02 프랜시스 베이컨 1953
로마 도리아 팜필리 미술관

◆ **Unknown**무명(無名) ◆

동화책? 만화? 웹툰? 어디선가 본 기분이 드는 그림이다. 하지만 작가는 미지의 인물이었다. 헨리 다거 Henry Darger. 1892~1973.

그는 생전에 완벽한 무명이었다. 미술세계에서 무명이었던 것이 아니라, 삶 자체가 이름이 없는 사람이나 마찬가지였다. 어릴 적 불우한 가정에서 태어나 보육원 생활을 했고, 정신질환 진단을 받아 여러 차례 치료도 받았다.

나이 들면서 겨우 직장으로 자리 잡은 곳이 시카고 한 병원의 청소부였다. 묵묵히 있는 듯 없는 듯 '청소부 아저씨'로만 살다 1973년 사망했다.

그의 방을 정리하던 지인들은 깜짝 놀랐다. 방대한 분량의 '작품'을 발견했기 때문이다. 《비현실의 왕국에서-비비언 걸즈 이야기》라는 글과 그림이었는데, 무려 1만5천 페이지가 넘는 공상소설로서, 3백여 점의 소묘와 수채화가 그려져 있었다.

미술——보자기

'비비안 걸즈'라는 소녀들이 가상의 왕국에서 어린이들의 반란을 돕는 내용이라고 한다. 고문과 학살, 누드 장면도 있어 어린이용으로 보기는 어렵다. 우리나라에서는 출판되지 않았고, 2004년 영화로도 제작됐지만, 개봉되지 않았다.

비록 어린이들이 탐독하기에는 적합지 않은 내용이 포함됐으나 이야기의 메시지는 뚜렷하다. '어린이는 마음껏 놀고, 행복하고, 꿈을 갖고, 편히 잠자고, 교육받을 권리가 있다'는 것.

다거가 남긴 기록에 따르면 한 아이가 납치돼 살해된 사건을 접한 뒤 작품을 쓰기 시작했다고 한다. 이는 자신의 불우했던 어린 시절의 결핍에 대한 저항 혹은 보완으로 이해된다.

그는 어린 시절부터 죽을 때까지 고독했고, 어디에 발표하지도 주변에 알리지도 않으면서 홀로 작업했지만, 그의 작품과 이름은 '세상의 것'이 됐다.

비비안 걸즈
헨리 다거 뉴욕 현대 미술관(MoMA)

이 그림은 무엇을 그린 것일까? 추상으로 보이지만 누드화다. 제목이 <인체측정 >1960.

프랑스 이브 클랭Yves Klein. 1928~1962 이 모델의 몸에 붓질을 한 뒤 캔버스에 엎드리게 해 판화처럼 찍어 그린 그림이다. 일종의 퍼포먼스다. 클랭은 이를 '살아 있는 브러시'라고 불렀다.

인체측정
이브 클랭 1960 파리 퐁피두 미술관

클랭은 공중에서 뛰어내리는 사진을 찍어 <허공으로의 도약>1960 이라는 작품 이름을 붙이기도 했다. 괴짜였다. 34세의 이른 나이에 죽었지만 클랭의 이름이 영원히 남게 된 이유는 다른 데 있다. 그는 단색 그림모노크롬에 집착했는데, 특히 '울트라 마린'을 목숨 바치다시피 사랑했다.

울트라 마린은 예로부터 서양회화에서 가장 귀한 안료였다. 1826년에 인공안료

개발에 성공했지만, 천연 안료는 아프가니스탄 지방에서 생산되는 광물에서만 추출 가능했다. 구하기도 어렵고 천금 같이 비싸 특정한 표현에만 사용한 안료였다. 성모 마리아의 옷은 울트라 마린으로 그렸다.

클랭이 독자적으로 개발한 울트라 마린은 기어이 국제특허를 받았다. 그가 만든 이 색을 'IKB'인터내셔널 클랭 블루 라는 고유명사로 쓴다. 그는 이 색으로 200여 점의 그림을 완성했다.

울트라 마린을 언급하니 우리나라의 '쪽빛'이 연상된다. 한광석1957~은 우리나라 농사꾼 염료 장인이다. 그가 가장 사랑한 색이 쪽빛이다.

그의 쪽빛을 보고 시인 김지하1941~2022는 '슬프다'고 했고, 소설가 조정래1943~는 '사무친다'고 했다.

그가 쪽빛을 만드는 과정을 보면, '자연과 몸이 어우러진 잉태'라 할 만하다. 자연에서 얻은 꽃과 물과 햇살로부터 지난한 손놀림으로 끈기 있게 주물러 색을 빚어낸다.

안료와 염료의 차이는 있지만, 클랭이 특허 받은 'IKB'처럼 한광석이 빚은 색도 세상이 인정하고 감탄하는 색이 되기에 충분하지 않을까?

한광석은 말했다. "쪽빛은 청靑인지 벽碧인지 남藍인지 꼭 짚을 수 없는 까마득한 색입니다."

한광석의 쪽빛
서울신문

동화책을 읽으면서 아이들은 웃기도하고 눈물짓기도 한다. 가슴이 찌릿하거나 주인공의 처지에 이입돼 아이들은 잠시 다른 세상에 다녀온다.

일본 동화 작가 미야니시 타츠야宮西達也. 1956~ 가 쓰고 그린 《고 녀석 맛있겠다》2003 는 공룡에 관한 이야기인데, 이 짧은 동화는 아이들의 심금을 울리며 세계적인 성공을 거뒀다. 시리즈로 출간됐고, 애니메이션으로도 제작되는 등 다양하게 변주됐다. '깊고 위대한 동화의 힘'이다.

고 녀석 맛있겠다

만 스물여덟에 요절한 미국의 장 미셸 바스키아Jean-Michel Basquiat. 1960~1988 는 지하철에서 그라피티를 그리던 '낙서화가'로 미술을 시작했다. 흑인인 탓에 '검은 피카소'라는 인종주의적 별명을 얻은 천재화가였다. 밝은 색채 속에 동화적 상상력이 물씬 풍기는 작품을 잇달아 내놓았다. 해부학에 정통했으며 영웅, 죽음, 인종 등의 주제를 다뤘다.

다른 많은 작품 중 특히 아이들에게 인기를 끌며 팬시상품에 차용되는 그림이 공룡과 왕관을 그린 이 그림이다. <페즈 디스펜스Pez Dispenser >1984. 분위기나 그림체는 좀 다르지만, 《고 녀석 맛있겠다》에서 본 티라노

페즈 디스펜스
장 미셸 바스키아 1984

무제
장 미셸 바스키아 1982

사우루스^{Tyrannosaurus}가 연상된다.

<무제>¹⁹⁸²는 2017년 경매에서 미국 작가 사상 최고인 1억1천50만 달러^{약 1천250억}^원를 기록했다.

바스키아는 요절했지만, 그가 현대 미술에 끼친 영향은 지대하다. 낙서가 미술이 되고, 낙서가 감동을 주는 대표적인 사례를 일궜다.

뱅크시^{Banksy}는 모든 인적 사항이 정체불명인 화가로서, 전 세계 도시 곳곳의 벽에 반전, 탈권위, 반소비 등의 메시지를 연이어 내고 있는 미스터리한 작가다. 바스키아는 뱅크시의 대선배다.

미술——보자기

김환기1913~1974 의 작품을 감상한 느낌을 적확한 단어로 표현하기 어렵다. 웅혼? 응집? 수렴? 층위? 섬광? 궤적? 어쩌면 이 모든 것이다.

보는 내내 빨려 들어가는 느낌, 주변이 고요해지고 존재가 용해되며 차원이 다른 어딘가로 스며드는 기분이랄까.

이런 감상평도 가능하다. "흡수됐다가 뱉어내고, 흔들었다 정지시키고, 다가섰다가 멀어지는, 이질적인 함성과 속삭임의 교차가 벌어졌다."

집약된 응시를 재촉하지만, 눈과는 달리 마음은 그림에서 벗어나야 한다. 밀집이 반복되면 어떤 대열에서 이탈할 것 같은 기분이 들 수도 있기 때문이다.

한국 대표 현대화가 김환기에 대한 이야기는 질기고, 아름답고, 두텁다.

일찍이 외국으로 건너가 고집스럽게 한국적인 정서를 그만의 작품세계에 접목시킨 노력이 '질기고', 한 때 소설가 이상1910~1937의 아내였던 김향안1916~2004과의 지고지순한 사랑이 '아름답고', 그의 주변 지인들과의 우정과 고국에 대한 애정이 '두텁다'

> 저렇게 많은 중에서 별 하나가 나를 내려다본다
> 이렇게 많은 사람 중에서 그 별 하나를 쳐다본다
> 밤이 깊을수록 별은 밝음 속에 사라지고 나는 어둠 속에 사라진다
> 이렇게 정다운 너 하나 나 하나는 어디서 무엇이 되어 다시 만나랴

가요로도 만들어진 시인 김광섭1906~1977 시, <저녁에>1969 다.

어디서 무엇이 되어 다시 만나랴 연작
김환기 10-VIII-70 #185 1970 코튼에 유채 292×216cm 환기미술관 소장

2022년 10월 'S2A' 갤러리에서 공개된 <우주>(Universe 5-IV-71 #200)>를 관람하는 한 관람객의 모습.
연합뉴스

김광섭과 김환기는 오랜 친구였다. 이 시로부터 영감을 얻은 김환기는 대작, <어디서 무엇이 되어 다시 만나랴>1970를 그렸다. 그 무엇과, 그 누군가와 만나기 위해 모질게 점 하나하나를 찍어 가며 마침내 완성한 그림이다.

그 다음해엔 <우주>1971를 그렸다.

그는 전남 신안에서 태어나 서울과 도쿄와 파리, 뉴욕을 거치며 우정과 사랑과 예술을 노래하더니 종국엔 우주로 나아갔다.

미술 — 보자기

추상미술은 직관성이 덜해 쉽게 다가가거나 감동을 얻기 쉽지 않다. 그림 앞에서 '뭐지?'하며 작가의 마음을 번역해보려 애쓴다. '현대미술은 어렵다'는 선입견에 사로잡히기 일쑤다.

30
바실리 칸딘스키 1937 파리 퐁피두 미술관

러시아 출신으로 독일서 활동한 바실리 칸딘스키Wassily Kandinsky. 1866~1944의 <30>1937이다. 흑백이 교차하며 서른 개의 칸에 다채로운 문양이 그려져 있다. 제목이 <30>인 이유다. 하나하나 그림을 들여다보고 집중하면 여러 감성을 얻을 수도 있다. 문양마다 어떤 의도가 숨어 있는지 추측해보는 것도 좋은 감상법이지만, 더 소중한 건 '내가 상상하는 일'이다.

'바실리 체어'라는 의자가 있다. 바우하우스에서 공부하던 마르셀 브로이어Marcel Breuer. 1902~1981가 만든 뒤 상품화시킨 의자인데, 시작은 칸딘스키였다.

바우하우스 교수였던 칸딘스키가 집에 있던 파이프를 휘어 디자인한 의자를 제자였던 브로이어가 보고 영감을 얻어 제작했다고 한다. '상상력의 힘'이다.

바실리 체어

'바우하우스Bauhaus'는 1919년 독일 바이마르에 설립된 예술 조형학교로서, 미술학교와 공예학교를 병합한 교육기관이었다. 독일어로 '집을 짓는다.'는 뜻이다.

알려진 대로 최초로 완전한 추상화를 그린 이는 칸딘스키다. 그가 쓴 명저,《예술에서의 정신적인 것에 대하여》1912에 나오는 말을 옮겨본다.

"색채와 선이 가진 고유한 표현력을 강화하려면 그 대상을 약화해야 한다."

표현

"미술은 표현이다."

서양미술사를 들여다보면 이는 절반만 맞는 정의다. 교육적 목적이 우선시됐던 중세, 이후 르네상스, 바로크, 로코코에 이르기까지 미술의 중요한 덕목은 '재현'이었다.

인물을 앞에 두고 그린 초상화는 물론이고, 상상으로 그린 신화화, 종교화에서도 얼마나 미적으로 잘 '재현했는지'가 중요한 가치였다. 바로 눈앞에 보이는 것을 그리든, 상상해서 그리든, 표정이나 동작, 자태, 의상, 건물, 자연 등을 이해하기 쉽고 아름답게 재현하는 일이 긴요했다.

원근법과 명암법, 해부학 등에 유명 화가들이 집착한 것도 실제와 닮게 그리고 싶은 욕구 때문이었다. 미술에서 재현 아닌 '표현'이 주된 관심사가 된 건 인상주의부터였다. '빛과 순간'의 탐닉은 '본질'의 탐구로 발전했고, 이는 추상과 개념미술로 전개됐다.

미술에서 재현보다 표현에 넉넉해진 일은 사진의 발명과도 큰 연관이 있다. 재현하는 일은 사진이 맡게 됐기 때문이다.

"사진은 재현이다."

이 역시 절반만 맞는 정의다. 완벽한 재현을 위해 탄생한 사진이지만, 카메라를 든 작가나 기자들은 재현의 한계를 극복하고, '표현하려고' 몸부림친다.

아래 사진은 보도사진의 영역에서 표현을 시도한 하나의 예다. 2009년 3월, 연합

뉴스 이지은1977~ 기자가 찍은 사진, <비 내리는 날>이다.

봄비 내리는 오후, 기자는 창에 맺힌 물방울에 주목했다. 접사렌즈를 사용해 최대한 근접했다. 창 건너편, 빨간 우산을 든 행인이 물방울에 속하는 순간, 셔터를 눌렀다. 바탕이 붉은 건 우산의 반영이다.

재현과 표현은 이미지를 창출하는 사람들에게 끊임없이 교차하는 갈구며, 욕망이다. 그리고 숙제다.

비 내리는 날
이지은 2009 연합뉴스

◆ **Perspective**원근법 ◆

서양회화에서 가장 중요한 그리기 원칙이었던 원근법에 대해 조금 구체적으로 알아보자.

미술—보자기

'피렌체 두오모Duomo'라고 불리는 피렌체에서 가장 값진 건축물, 산타 마리아 델 피오레 성당의 돔을 건축1436 낙성한 이는 필리포 브루넬레스키Filippo Brunelleschi. 1377~1446였다. 그가 발견한 원근법은 얼마 후 마사초Masaccio. 1401~1428가 <성 삼위일체>1427에서 완벽하게 구현하면서 서양미술 5백년을 관통하는 회화의 원리로 작동했다. 평면에 그린 3차원적 세계를 투영하는 힘이 됐다.

원근법은 화가가 자리 잡은 위치에서 대상을 관측하며 소실점을 향해 나아가는 일이다. '결박과 관측'이다. 관측하면 분석하게 되고, 분석하면 지배하려는 태도가 함양된다.

서양에서 발전한 자연과학분석과 제국주의 사고지배도 원근법의 발달과 연결된다. 그림을 그리는 화가는 그림 밖에 있다. 대상을 바라본다. 대상을 '자신의 것'으로 만들려고 한다.

미델하르니스의 가로수길
마인데르트 호베마 1689 워싱턴 내셔널 갤러리

이 그림은 원근법의 절정이다. 네덜란드의 마인데르트 호베마Meindert Lubbertszoon Hobbema. 1638~1709가 그린 <미델하르니스의 가로수길>1689이다.

화가의 위치가 조금만 바뀌어도 소실점은 어긋난다. 길 위에 등을 보인 한 사람이 소실점으로 걸어가고 있다. 넓게 펼쳐진 하늘과 구름이나 교회도 보조 요소다. 가로수의 위치나 크기는 결벽증처럼 순서대로 늘어서 있다. 원근법의 교본이 된 그림이다.

현대 서양 회화에서 에두아르 마네Edouard Manet. 1832~1883와 폴 세잔Paul Cézanne. 1839~1906부터 원근법은 조금씩 허물어졌다. '그림은 2차원의 평면인데, 왜 3차원의 세계를 담으려고 하는가? 그 의도는 왜곡이다'하는 것이 그들의 생각이었다. 원근법은 '환영幻影'일 뿐이다. 환영이란 감각의 착오로 사실이 아닌 것을 사실로 보는 일이다. 이를 '회화의 환영주의'로 칭한다.

원근법 대신 평면을 강조하는 새로운 인식, 이런 미학적 흐름은 '분석'이나 '정복' 대신 '참여'로의 전환일까? 아니면 또 다른 '항로'일까?

◆ **Custom**풍속 ◆

일본이 개항하면서 도자기 등이 유럽으로 대량 건너왔다. 유럽 미술인들은 도자기보다는 물건을 싼 종이를 보고 깜짝 놀랐다. 종이에 그려진 그림 때문이었다.

이런 그림을 '우키요에浮世繪'라고 한다. 대체로 16세기부터 그려진 풍속화로, 일상부터 풍경 때로는 춘화까지 포함한다. 평면성과 과장성, 뚜렷한 외곽선, 파격적인 구도가 특징이다. 18세기 후반 대표적인 작가는 가쓰시카 호쿠사이葛飾北斎. 1760?~1849?, 우타가와 히로시게歌川広重. 1797~1858다.

이 그림은 히로시게의 <다리 위 갑자기 내리는 소나기>1857다. '아, 비를 저렇게 강한 선으로 표현할 수도 있구나!'하는 느낌이 충만한 작품이다.

<div style="text-align:center">

다리 위 갑자기 내리는 소나기
우타가와 히로시게 1857 뉴욕 브루클린 미술관

비 속의 다리(히로시게를 따라서)
빈센트 반 고흐 1887 암스테르담 반 고흐 미술관

</div>

우키요에는 프랑스 인상주의 화가들에게 강한 감명을 주면서 '자포니즘Japonism'
이라는 유행까지 만들었다. 인상주의 화가 중에서도 마네Edouard Manet. 1832~1883,
모네Claude Monet. 1840-1926, 드가Edgar Degas. 1834~1917, 고흐Vincent van Gogh. 1853~1890 등
에게 준 영향은 지대했다. 앞서 말한 대로 일부 인상주의 화가들이 '평면'을 추구
했다고 했는데, 그들이 본 우키요에로부터 받은 영향이 매우 컸다. 강한 외곽선
을 즐겨 그린 것이 대표작이다.

세계적으로 가장 널리 읽힌 미술사 교본,《서양미술사》1950 의 저자 곰브리치Ernst
H. J. Gombrich. 1909~2001 는 이렇게 단언했다. "19세기 인상주의의 승리는 두 가지, 즉
사진술과 일본의 채색판화 덕이었다."

까치와 호랑이
연도미상 국립중앙박물관

<다리 위 강하게 내리는 소나기>를 고흐는 그대로 베끼는 수준으로 그렸다.[1887]

한편 18세기 동아시아 미술에서 조선의 회화는 청나라와 일본에 별로 뒤지지 않았다. 겸재 정선[1676~1759]부터 김홍도[1745~1806?], 이인문[1745~1824], 신윤복[1758~?]으로 이어지던 회화는 변화의 시대에 어울리는 상승의 기운을 얻고 있었다.

하지만 세도정치와 쇄국의 결과로 실학은 멈췄고, 에너지는 소멸되고 말았다. 화원畵員의 그림이 쇠퇴하면서 이름도 없는 작가들의 그림인 민화民畵가 성장했지만, 민화를 발전적으로 계승할 동력은 약했고, 널리 알릴 통로는 없다시피 했다.

유럽으로 건너간 그림이 우키요에가 아닌 민화였다면 어땠을까, 하는 상상을 해본다. 서툴러 보이지만, 민화에는 익살, 과장, 소박 등의 정서가 뚜렷한 색채와 조화롭게 호흡을 맞추고 있다.

인상주의 화가들이 우키요에에 반했던 것은 구도와 색상의 배합이었지, 그림에 숨은 정서에 감응했던 건 아니다. 민화를 봤다면, 그 상상력과 대담함을 찬탄했을지도 모른다.

푸른빛의 배경 속에 도약하는 발레리나의 하얀 동작이 꿈길을 걷는 듯하다. 한 발레리나의 이야기를 농밀하게 응집시켰다.

연말만 되면 TV에서 차이콥스키 Pyotr Ilyich Tchaikovsky. 1840~1893 의 《호두까기 인형》 1892 을 발레극으로 방영하곤 한다. 그 가녀린 여주인공 같다.

발레와 노동문제를 다룬 영화, 《빌리 엘리어트》 2000 의 라스트 신을 본 사람들이라면 주인공의 힘찬 도약에 울컥하는 감동을 받았을 것이다.

우리나라에서 가장 유명한 발레리나 강수진 1967~ 의 발을 찍은 사진을 보곤 '아름다움 뒤엔 모진 인고가 있는 법'이라는 세상 이치를 배우게 된다.

라 실피드의 안나 파블로바
발렌틴 세로프 1909 상트페테르부르크 국립 러시아 박물관

이 그림은 발레에 관한 이런저런 이야기를 한 장에 그린 작품이다. 러시아 최고의 초상화가인 발렌틴 세로프Valentin Alek Sandrovich Serov. 1865~1911 가 러시아 최고의 프리마 발레리나 안나 파블로바Anna Pavlova. 1881~1931 를 그린 <라 실피드의 안나 파블로바>1909 다. 그림의 느낌을 한 마디로 표현하면 '투명하다'.

작가 최민화1954~ 는 이런 감상문을 썼다.

> "육체의 무게는 공기 중에 날려버리고 아름다운 영혼을 감싸는 푸른색의 배경 속으로 우아하게 도약한다. 발레리나의 우아미, 정제미, 고전미를 최고로 표현했다."

안나 파블로바는 말라깽이에 발목이 지나치게 가늘다는 신체적 약점이 있었다. 그녀는 이를 극복하며 고유의 스타일을 일궈냈다. 섬세하고 시적인 표현으로 승화시켰다.

파블로바는 '현대무용의 전설'로 불리는 미국의 이사도라 던컨Angela Isadora Duncan. 1877~1927 과 동시대 발레리나다. 던컨이 현대무용의 영역을 개척했다면, 파블로바는 전 세계를 누비며 서민들 및 전쟁 중 사람들과 교감하는 일에 헌신했다.

사망의 뒷이야기가 이를 방증한다. 1931년 1월, 불우아동을 위한 투어 중 급성폐렴에 걸린 그녀는 "춤을 추지 못한다면 죽는 것이 낫다."고 버티다 끝내 사망했다고 한다. 50세. 그녀의 이름과 춤사위와 발레철학은 수없이 재생된다. 그 이야기에는 세로프의 이 그림이 꼭 한 편을 차지한다. 그녀의 도약이 영원히 각인된다.

◆ **Fun**장난 ◆

그림 설명은 다음과 같다.

"제목은 <봄>. 사계절 연작을 이처럼 그렸는데, 각 계절에 풍성한 새싹이나 꽃,

<div align="right">

봄
주세페 아르침볼도 1573 파리 루브르 박물관

</div>

야채정원사
주세페 아르침볼도 1587 크레모나 알라 폰초네 시립 미술관

과일과 채소 등을 엮어 사람의 얼굴 모양을 형상화했다."

얼굴 모습이 그로테스크한 이유를 알았다. 실제 그린 건 '얼굴'이 아니라 '얼굴 형상'이었다.

처음 이 그림을 접하면 작가를 현대화가로 여기기 십상이다.

이탈리아 출신으로 합스부르크 궁정화가로 사랑을 받은 주세페 아르침볼도Giuseppe Arcimboldo. 1527~1593가 1573년 그린 것이다.

현대 화가이기는커녕 다빈치Leonardo da Vinci. 1452~1519가 사망한 몇 년 뒤에 태어나 활약한 화가였다. 이 계절 연작 그림도 다빈치가 그린 크로키를 참고했다고 한다. 사계절뿐 아니라 물, 불, 땅, 바람 등 4원소가 주제인 그림도 그렸으며, 똑바로 보면 평범한 정물화지만 뒤집어 보면 사람 얼굴이 나타나는 희한한 그림도 그렸다. <야채 정원사>1587라는 작품이다.

그의 그림은 피카소의 영감을 자극했으며, 살바도르 달리Salvador Domingo Felipe Jacinto Dalí i Domènech. 1904~1989 등 초현실주의 화가들에게 공감을 주며 그들의 먼 시조로 여겨졌다.

그는 당시 권력의 정점이었던 세 명의 신성로마황제 곁에 머물렀다. 페르디난트 1세Ferdinand I. 1503~1564, 막시밀리언 2세Maximilian II. 1527~1576, 루돌프 2세Rudolf II. 1552~1662가 그들이다. 대단한 능력자였다고 생각한다.

황제들이 꾸준히 아끼고 중용한 이유는 이 그림과 같은 독창적인 아이디어는 물론 원만한 대인관계 덕이었을 것으로 추측한다. 사람 사는 세상에서 실력만 좋아서는 장수할 수 없다.

◆ **Innovation**혁신 ◆

여인이 죽음을 앞두고 있다. 의사는 체념한 듯 맥을 짚고 있으며, 수녀는 어린아이에게 마지막 인사를 시키고 있다. 표정이 진실하고, 분위기는 사실적이다. 죽음을 앞둔 여인의 손 색깔을 보라!

누구의 그림 같은가? 놀라지 말 것. 파블로 피카소Pablo Picasso. 1881~1973가 16세 때 그린 <과학과 자비>1897다.

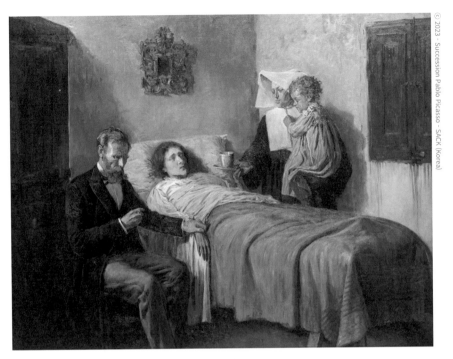

과학과 자비
파블로 피카소 1897 바르셀로나 피카소미술관

입체주의 그림이나 <게르니카>[1937], <한국에서의 학살>[1951] 등 상징적 그림으로만 기억되는 피카소는 이처럼 10대 때 전통적인 화풍을 마스터했다.

이후 그는 마드리드와 파리로 건너와 선진적인 그림공부를 하며 현대미술의 방향을 힘껏 열어젖혔다. 미술역사에서 몇 손가락 안에 꼽히는 세기의 작품, <아비뇽의 처녀들>을 발표한 건 1907년이었다.

대부분의 미술사 평론가들은 이 그림으로부터 모더니즘이 시작됐다고 본다. 피카소의 혁신, 새 미술의 '분만'이었다. 그런 혁신도 시작은 미약했다. <아비뇽의 처녀들>이 완성됐을 때, 이를 접한 지인들조차 이해하지 못하고 고개를 절레절레 흔들었다고 한다. 이에 자신감을 잃은 피카소도 그림을 처박아두고 잊었다고

아비뇽의 처녀들
파블로 피카소 1907 뉴욕 현대 미술관(MoMA)

한다. 하지만 미술의 흐름을 제대로 꿰뚫어 본 피카소의 시도와 도전과 결과는 창대했다.

10대 때 <과학과 자비>가 가능했던 것은 벨라스케스Diego Rodríguez de Silva Velázquez. 1599~1660, 고야Francisco José de Goya y Lucientes. 1746~1828 등 스페인 전통의 대가들을 공부한 덕이었으며, 잘 나가던 전성기에 '기괴한' <아비뇽의 처녀들>을 그릴 수 있었던 건 세잔Paul Cézanne. 1839~1906이나 마티스Henri Matisse. 1869~1954, 아프리카 미술 등을 본받았기 때문이었다. 천재에게도 영감이 발현되기 위해선 쉬지 않고 돌아보며 배우는 자세가 필요한 법이다.

피카소가 혁신과 변화를 통해 끝내 나아간 지점은? "나는 어린아이처럼 그리는 법을 알기 위해 평생을 바쳤다."는 언술에 집약돼 있다.

'물들지 않은 순수', 그 곳이 피카소의 이상향이었다.

◆ Naked나체 ◆

평소에는 별 구별 없이 사용하는 말이지만, 미술에서 '누드nude'와 '나체naked'는 다르다. 아주 다르다.

영국 출신의 전설적인 평론가 케네스 클라크Kenneth Clark. 1903~1983는 "누드는 옷을 입은 나체다."라고 말했고, 또 다른 비평가 존 버거John Peter Berger. 1926~2017는 《다른 방식으로 보기》1972에서 "누드는 복장의 한 형식이다."라고 했다.

'누드'와 '나체'를 구별하기 위해서는 다음 그림들을 자세히 보면 된다. 위 그림은 조르조네Giorgione. 1478~1510의 <잠자는 비너스>1508이며, 아래는 티치아노Tiziano Vecellio, 1488?~1576의 <우르비노의 비너스>1538다. 그 다음 그림은 마네Edouard Manet. 1832~1883의 <올랭피아>1863다.

셋 모두 여인의 벗은 몸을 그린 것이지만, 앞 두 그림은 찬사를 받았고, <올랭피

잠자는 비너스
조르조네 1508 드레스덴 알테 마이스터 미술관

우르비노의 비너스
티치아노 1538 피렌체 우피치 미술관

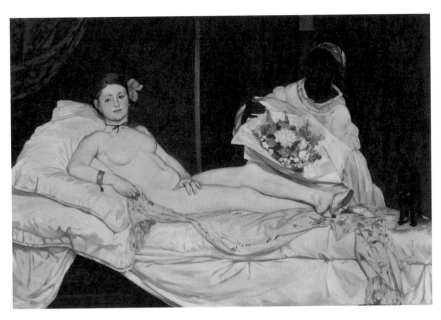

올랭피아
에두와르 마네 1863 파리 오르세 미술관

아>는 세인들의 분노를 샀다. 차이는 무엇일까?

첫째, 제목이다. 앞 두 그림은 '비너스'라고 선언했다. 신을 그린 것이다. 신화를 그리는 일은 화가에게 명예로운 작업이었다. 또 잘 팔렸다. '올랭피아'는 당시 파리의 창녀 이름이었다. 드러내놓고 창녀임을 선언했다. 건방지기 이를 데 없는 일이었다. 게다가 뻔뻔하게 정면을 응시하고 있는 것이 아닌가!

둘째, 기법이다. 두 '비너스'는 매끈한 살결과 매혹적인 여성의 곡선이다. '올랭피아'는 굴곡도, 음영도 없는 '고깃덩어리' 같은 살결이며 평평한 몸매다.

셋째, 그림의 주변 도상들이다. 두 '비너스'의 주변은 이상적인 자연이거나 고급 저택의 실내다. 침대도 고급스럽다. 강아지는 정조의 상징이다. '올랭피아'가 누운 침대는 싸구려 티가 나고, 고양이는 음욕을 상징한다. 흑인 여성이 들고 있는 꽃

은 매춘의 매개물이다.

정리하면, 위 두 그림은 이상적인 인물을, 이상적인 화법으로 '누드'를 그린 것이고, <올랭피아>는 당시 눈으로 보기에도 천박한 '나체'를 그린 것이다.

그러나 이 '누드'와 '나체'의 구분은 오래가지 못했다. 역사적으로 여성의 누드를 가장 아름답게 그린 화가는 19세기 중반 활약한 프랑스 아카데미 화가 윌리엄 아돌프 부그로William-Adolphe Bouguereau. 1825~1905였다. 대표작은 <비너스의 탄생> 1879이다. 인기 높은 여성의 누드를 연달아 그렸지만, 인상주의가 득세하면서 잊혀졌다.

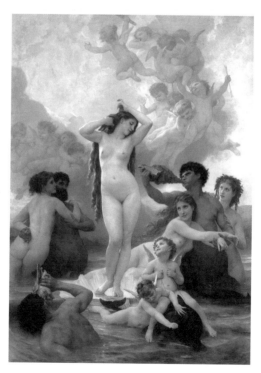

비너스의 탄생
아돌프 부그로 1879 파리 오르세 미술관

르네상스부터 부그로까지, 여성의 누드 작품은 그림의 주 감상자며 구매자인 남성들의 성적 욕망의 대상물이었지만, 미술시장이 다변화, 다극화 된 현대 미술에서는 누드와 나체의 구분은 별 의미가 없어졌다.

동시대 미술에서 여성의 벗은 몸을 노골적으로 그리는 화가는 영국 출신의 제니 샤빌 Jenny Saville. 1970~ 이다. 그녀는 '추함'을 통해 '미'를 추구하는 '역설의 화가'라 할 만하다.

전략
제니 샤빌 1994 뉴욕 가고시안 갤러리

◆ **Symbol**상징 ◆

러시아 미술사는 상대적으로 덜 알려졌다. 낯설기 때문에 오히려 눈에 번쩍 띄는 화가가 다수다. 그중 한 명이 상징주의 화가, '러시아 아르누보Art Neveau'를 대표하는 미하일 브루벨Mikhail Aleksandrovich Vrubel. 1856~1910 이다.

브루벨의 두 작품은 특히 매혹적이다. <백조공주>1900 와 <앉아 있는 악마>1890. <백조공주>를 처음 보면 눈이 커지고, 심장이 두근거릴 지경이다. 고개를 돌린 그녀의 자세와 표정에 황홀해지고, 백조를 상징하는 의상에 깊이 매료된다.

<앉아 있는 악마>는 이 그림보다 10년 전 그린 그림이다. 한 남자가 앉아 있다. 붓

미술—보자기

의 터치가 대담하고 거칠다. 쉬이 알아채기 어렵지만, 자세히 보면 눈물을 흘리고 있다. 제목을 보니, 그는 악마다.

이 그림은 요절한 러시아 시인 레르몬토프Mikhail Yurevich Ler´montov. 1814~1841가 쓴 서사시,《악마》1839의 내용을 연작으로 그린 그림 중 하나다. 시의 내용은 악마와 타마라 공주 사이의 이루어질 수 없는 사랑이야기다.

백조공주
미하일 브루벨 1900 모스크바 트레티야코프 미술관

앉아 있는 악마
미하일 브루벨 1890 모스크바 트레티야코프 미술관

브루벨의 <악마> 연작은 좋은 평을 받지 못했지만, 다른 재능이었던 조각, 스테인드글라스, 무대예술에서 빛을 발하면서 유명세를 탔다. 이를 바탕으로 그는 당시 이름을 얻던 오페라 가수 자벨라와 결혼한다. 둘의 사랑을 담아 신비로운 '밀어'로 표현한 작품이 <백조공주>였다.

그런데 이 그림 이후 브루벨은 걸작을 생산하지 못했다. 딸을 얻었지만 두 살 때 잃고, 자신도 극심한 정신질환에 시달린다. 1910년 54세로 생을 마쳤다.

악마와 타마라 공주와의 사랑이 불행했듯이, 그와 그의 아내, '백조공주'와의 사랑도 해피엔딩이 아니었다.

악마가 흘리는 눈물과 슬픈 공주의 눈망울은 자신의 미래에 대한 예감이었던 듯하다. 대신 그는 그윽한 아름다움을 선물했다. 러시아 미술사에 획을 그으며 표현 방식에서 하나의 길을 제시했다.

최초

'처음' 혹은 '최초'는 어렵다. 무슨 일이든 아무도 가지 않은 길로 들어서는 일은 무섭고 두렵다. 공포 소설 《드라큘라》1897를 쓴 아일랜드 소설가 브램 스토커Bram Stoker. 1847~1912는 이렇게 말했다.

"우리는 실패한 경험에서 배우는 것이지 성공에서 배우는 게 아니다."

첫 발을 딛는 사람은 실패를 겁내는 사람이 아니다. '최초'를 달성하는 사람의 두 가지 특징은 열정과 도전이다. 자신의 열정을 비등점까지 끌어 올리는 사람들이며, 도전을 위해 전위에 서기를 주저하지 않는 사람들이다.

최초의 시도도 결국엔 '모방Mimesis'이다. 아무 것도 없는 백지 상태란 없다. 모방을 철학적으로 긍정한 사람은 아리스토텔레스Aristoteles. BC 384~BC 322다. 그의 스승 플라톤Plato. BC 427~BC 347은 '이데아Idea만이 진리며, 모든 인식과 실재의 근거'라고 했지만, 아리스토텔레스는 '모방은 인간의 본능이며, 예술이나 교육도 모방을 통해 이뤄지는 것'이라며 플라톤을 극복했다.

허먼 멜빌Herman Melville. 1819~1891은 《모비 딕》1851에서 이런 말을 남겼다.

> "독수리가 영원의 골짜기 안에서만 날아다니더라도 그 골짜기는 산 중에 있다. 독수리가 아무리 낮게 급강하해도 평원에서 솟아오르는 다른 새들보다는 여전히 높은 곳에 있다."

최초로 발을 딛는 사람은 '독수리'다.

'나도 그릴 수 있겠는데……' 추상회화를 접하게 되면 누구나 한번쯤 하는 생각이다.

인상주의를 지나 20세기 초에 야수파, 입체파, 표현주의 등이 이름을 내밀었다. 그들은 아슬아슬하게 완전 추상에는 도달하지 못했다. 마침내 1910년, 완전 추상회화가 등장했다.

러시아 출신으로 독일에서 활동한 바실리 칸딘스키Wassily Kandinsky. 1866~1944를 추상회화의 창시자로 본다.

앞서도 한 번 인용했지만, 다시 그의 말을 들어보자. "색채와 선이 가진 고유한 표현력을 강화하려면 그 대상을 약화해야 한다." 그의 이 선언이 추상을 이해하는 열쇠다.

그 즈음 그림을 그리던 중, 산책을 마치고 집으로 돌아온 그는 자신의 그림이 거꾸로 놓여 있는 것을 보고 대단한 흥미와 호기심을 느꼈다고 한다. 영감의 시작이었다.

하루아침에 칸딘스키의 추상화가 등장한 건 아니다. 추상의 맹아는 인상주의의 정점, 클로드 모네Claude Monet. 1840~1926와 후기인상파 폴 세잔Paul Cézanne. 1839~1906에게 있다. 모네는 말년에 그린 <수련> 연작에서 색과 형태의 자유를 추구했고, 세잔은 사물의 본질은 세 가지, 즉 구와 원뿔과 원기둥이라고 주장하며 형태와 색의 본질 탐구에 열을 올렸다.

이 그림이 칸딘스키가 1910년에 수채화로 그린 최초의 추상화다. '눈에 보이지 않는 대상'을 그렸다.

그의 추상의 가장 큰 특징은 점, 선, 면의 자유로운 결합과 음악적 표현이다. 그는 음악을 들으면서 모든 색을 볼 수 있다고 주장한 공감각적인 예술가였다. "음

최초의 추상화
바실리 칸딘스키 1910 파리 퐁피두 미술관

악은 자연현상을 재현하는 데 전념한 것이 아니고, 예술가의 정신을 표현하고 음의 독자적인 생명을 창조하는 데 전념한 예술이다."라며 '내면적 세계의 표현'으로서의 음악을 찬양했다. 그의 작품내 색채와 점과 선이 화면을 지배하며 '춤추듯 움직이는' 이유다.

그는 그림에 사용된 색과 형태가 고유한 음악적 성격을 가지고 있다고 강조했다. 이런 그의 주장이 잘 드러난 작품이 그의 대표작으로 자주 언급되는 <노랑 빨강

노랑 빨강 파랑
바실리 칸딘스키 1925 파리 퐁피두 미술관

파랑>[1925]이다.

비슷한 시기, 다른 화가들도 '보이는 것'이 아닌 '보이지 않는 것', 즉 '느끼는 것'을 그리기 시작했다. 대상은 사라지기 시작했다. '현대'가 시작됐다.

◆ **Action**액션 ◆

화가가 준비 작업 중 바닥에 펼쳐놓은 화폭에 물감을 엎질렀다. 난감해 하던 것도 잠시, 화가의 머리에 '숭고한 영감'이 스쳤다. 조금 과장하면, 유럽 중심의 현대회화가 미국으로 넘어오는 순간, 또는 미국 현대 미술이 독자적인 세계로 걸어 나가는 순간이었다.

그의 작업은 이전과는 다른 뚜렷한 세 가지 특징이 있다. 화폭을 '바닥에 펼쳐 놓았다'. 그리고 '사방에서' 돌아다니며 작업했다. 또 '물감을 들이 붓거나 떨어뜨리며' 그렸다.

'추상표현주의' 세계를 연 잭슨 폴록Jackson Pollock. 1912~1956 이다. 작업할 때 동작이나 과정을 중요시하므로 '액션페인팅'으로도 부른다. 그의 작품 중 하나인 <넘버 1, 1949>1949다.

'근데 이것도 회화인가?'라는 의심을 거두지 못할 때, 당시 미술계에 큰 영향력을 행사하던 평론가 클레멘트 그린버그Clement Greenberg. 1909~1994 는 1943년 폴록의 작품 앞에서 "나는 이 그림을 한 번 보고 정말 멋진 예술이라고 생각했다. 그는 이 나라에서 가장 위대한 화가다."라며 날개를 달아줬다.

미국인들은 그와 그의 그림을 대단히 자랑스러워하며 미국의 자존심으로 치켜

넘버1
잭슨 폴록 1949 개인 소장

세운다. 줄리아 로버츠^{Julia Roberts. 1967~} 주연의 영화 《모나리자 스마일》²⁰⁰⁴ 과 벤 애플렉^{Ben Affleck. 1972~} 주연의 《어카운턴트》²⁰¹⁶ 에서 주인공들은 경배하는 표정으로 그의 작품을 바라본다.

폴록은 1956년, 44세의 이른 나이에 자동차 사고로 사망했다. 하지만 신화가 됐다.

◆ Color-Field색면 ◆

45cm18인치 .

이 화가를 언급하면 제일 먼저 떠오르는 단어다. 러시아 출신으로 잭슨 폴록과 함께 미국의 '추상표현주의'를 일군 마크 로스코^{Mark Rothko. 1903~1970} 다.

폴록이 '드리핑'이라는 기법으로 물감을 떨어트렸다면, 로스코는 면으로 칠했다. 그래서 '색면추상'이라고 한다.

"난 인간의 근원적인 감정을 표현하는 데만 관심 있다. 내 그림을 느끼려면 45cm18인치 의 거리에서 집중해서 보라. 침묵 속에서."

이 그림은 로스코의 <오렌지 앤드 옐로우>1956다. 대부분 그의 그림은 대작이어서 뒤로 물러나서 봐야할 거 같은데, 45cm만 떨어져 보라고 한다. 그의 그림 앞에 선 관람객들 중에는 웃거나 슬퍼하거나 편안해지는 경험을, 때로는 갑작스런 '눈물의 폭풍'을 일으킨 사례가 많다고 한다. 몰입을 통해서 얻는 '어떤 경지로의 편입'이다. '영혼의 구도자'라는 역할을 했다는 평가도 있다. 동양의 '선禪' 미학에 근접해 있는 것 같다.

로스코에겐 독특한 일화가 있다. 캐나다 주류회사인 씨그램이 1958년 맨해튼에 본사건물을 지으면서 레스토랑에 벽화를 그리기로 결정한 뒤 로스코에게 의뢰했다.

그는 벽화를 거의 완성했지만, 레스토랑을 찾은 상류층 손님들을 본 뒤, 자신의

오렌지 앤드 옐로우
마크 로스코 1956 뉴욕 올브라이트 녹스 미술관

2021년 뉴욕 소더비 경매에서 마크 로스코의 작품 '넘버 7'을 보는 사람들 EPA

작품을 이해하지 못하는 '속물'들에게 공개될 수 없다며 계약을 취소했다. 그는 이 벽화를 약 10년이 지나 영국 런던의 테이트 갤러리에 기증했다.

그리고 명성이나 돈에 부족함이 없었지만, 무엇이 그를 괴롭혔던 것인지 1970년 스스로 목숨을 끊었다. 권력이 된 화가들에 저항하며 그들을 비난하던 로스코는 스스로 그 자리에 오르자 참을 수 없었던 것일까?

전성기 때 오렌지, 빨강, 파랑 등의 색을 즐겨 사용하다 검은 색에 가까운 무채색으로 변하던 로스코가 마지막으로 칠한 색은……핏빛 같은 짙은 빨강이었다.

그는 이렇게 말하는 듯하다. "그저 바라보세요."

우리나라에선 리움 미술관이 그의 그림을 몇 점 보유하고 있다.

미술—보자기

◆ Incomplete미완성 ◆

예술가에게 미완성이란 무엇을 의미할까? 작업 도중 죽음 등의 이유로 완성하지 '못한' 경우를 떠올리지만, 작가 스스로 의지로 완성하지 '않은' 경우가 더 흔하다. 슈베르트Franz Peter Schubert. 1797~1828의 <미완성 교향곡>1822도 그 이름 덕에 더 유명해졌지만, 사실 그의 작품에는 '미완성으로 완성된 곡'이 다수라고 한다.

이유가 뭘까? 그건 단지 후세의 사람들이 그렇게 보기 때문이다. 사실 그들은 치열한 혼으로 '완성했던' 것이다.

성 베드로 성당의 <피에타>1499, 피렌체의 <다비드>1504 등 완벽함을 넘어 신적 완전함 같은 작품을 만든 미켈란젤로 부오나로티Michelangelo Buonarroti. 1475~1564. 그 작품을 본 후세들에게 그의 마지막 작품은 거칠고 부족하기 그지없어 보인다. <론다니니의 피에타>1564다.

론다니니의 피에타
미켈란젤로 부오나로티 1564 밀라노 스포르체스코 성城

베드로 성당의 <피에타>는 성모가 예수를 안은 피에타임에 반해, 이 조각에선
예수가 성모를 업었다.

작품을 모르는 사람에겐 현대 추상조각이라고 해도 믿을 정도다. 만들다 만 듯
한 거친 작품을 제작한 미켈란젤로의 의도는 무엇이었을까?

'완성'을 향해 나아가고 뻗어가는 예술가에게 문득 다가온 '돌아봄'이 아니었을까? '내가 완성에 다다를 수 있을까?'라는 체념, '내가 굳이 완성할 필요가 있을까?' 하는 초월, '내게 완성할 능력이 있을까?'하는 회의 같은 돌아봄.

러시아 출신의 프랑스 화가인 니콜라 드 스탈Nicolas de Staël. 1914~1955이 죽기 몇 시간 전까지 그렸던, 마지막 작품 <콘서트>1955가 마음에 부딪힌다. 빨간 바탕 위에 덩그러니 놓인 검은 피아노와 노란 콘트라베이스. 미완성 작품을 통해 그의 인생과 그림 '연주'는 계속 될 것임을 암시한 것일까?

일견《도덕경》의 한 구절을 연상시킨다. '가장 큰 기교는 서툴기 이를 데 없다'는 '대교약졸大巧若拙'이다.

그 어떤 이유에서든, 미켈란젤로와 스탈은 마지막 작품을 만들며 한없이 고독했으리라 생각한다. 목전에 이른 죽음 때문만은 아니었을 것이다.

콘서트
니콜라 드 스탈 1955 앙티브 피카소 미술관

◆ **Line**선 ◆

네덜란드 출신의 화가, 몬드리안의 작품을 보는 일은 '당장 나도 그려야지'하는 감성을 얻는 일이다. 하지만 그의 작품에 스민 철학과 작품에 대한 고민을 알고 나면 바로 붓을 놓게 된다. 몬드리안이 그린 '나무' 그림들을 보자.

1905년에 그린 <버드나무 수풀>이다. 거칠지만 힘찬 나무들이다. 1911년의 <회색 나무>다. 단조로운 톤에 굳건한 나무의 모습이다. 1913년의 작품 <갈색과 회색의 구성>이다. 나무의 형태는 거의 사라졌다. 직선의 선들이 사각형을 만들고 있다. 1915년에 그린 <검정과 하양의 구성 10>이다. 원의 형태 속에 하양과 검정 두 색만이 교차하듯 그려져 있다. 마침내 1930년 전후에 그의 '상표'처럼 된 작품, <빨강, 노랑, 파랑의 구성>이 완성된다.

'신지학神知學'에 빠진 그는, 우주의 근원과 진실을 표현하고자 형태를 극히 단순화해 수직과 수평선 및 삼원색과 흰색, 검은색, 회색만을 사용했다.

그가 말년에 반한 건 뉴욕의 활기였다. 제2차 세계대전을 피해 뉴욕에 정착했는데, 그곳에서 그는 역동적인 뉴욕의 활기와 재즈에 빠져들었다. 그에겐 뉴욕이

버드나무 수풀
피에트 몬드리안 1905 댈러스 미술관

회색 나무
피에트 몬드리안 1911 헤이그 시립 현대 미술관

미술—보자기

갈색과 회색의 구성
피에트 몬드리안 1913 뉴욕 현대 미술관(MoMA)

검정과 하양의 구성 10
피에트 몬드리안 1915 네덜란드 크뢸러 뮐러 미술관

몬드리안과 이브생로랑 작품
EPA

빨강, 노랑, 파랑의 구성
피에트 몬드리안 1930
베오그라드 세르비아 국립박물관

'미래의 세계' 같았다.

1943년에 발표한 <브로드웨이 부기우기>는 이에 대한 신선한 결과물이다. 검은 색이 없어졌고, 노랑 띠에 작은 사각 색면이 드문드문 들어갔다. 신호등과 차량들, 고층건물, 재즈의 경쾌함이 연상된다.

그의 사후에 이브 생 로랑Yves Saint Laurent. 1936~2008은 그의 작품을 디자인한 패션 상품을 대거 선보였다. 몬드리안은 '패션과 대중의 아이콘'이 됐다.

브로드웨이 부기우기
피에트 몬드리안 1943 뉴욕 현대 미술관(MoMA)

그림을 처음 보고 이해할 수 없을 것이다.297p 참조 자세한 해설을 읽고도 납득하기 어려울 것이다. 비슷한 시기에 마르셀 뒤샹이 전시회장에 남성 소변기를 턱 가져다 놓은 것처럼, 이 그림도 미술계를 경악시켰다.

러시아 카지미르 말레비치Kazimir Severinovich Malevich. 1878~1935 의 <검은 사각형> 1915 이다.

그림을 보면 기하학적인 흰 무늬가 흩어진 게 보이는데, 말레비치가 그린 게 아니라 세월이 흐르면서 물감이 갈라진 자국이다. 그는 오직 검정색으로만 붓질했다. 그는 말했다. "예술의 한밤중이 지나갔다. 절대주의는 모든 회화를 흰 바탕 위에 검은 사각형 속으로 집어넣는다. 검은 사각형은 지금까지의 총합인 동시에 남은

마지막 입체파, 미래파 전 0.10
1915

찌꺼기다." 새로운 회화를 여는 철학적 선언이다. '절대주의'로 부른다.

동시에 그는 이 그림을 전시회장의 묘한 곳에 걸었다. 러시아에서 성스럽게 추앙받는 '이콘화'가 걸리던 신성한 곳, 벽의 동쪽 모서리였다.

'세계의 재현을 파괴'하던 흐름이 절정에 도달했다. 이를 미술 평론가 이진숙은 '회화에서의 친부親父살해'라고 불렀다.

그의 미술은 러시아혁명 직후 주도적인 미술로 인정돼 승승장구했지만, 이후 들어선 스탈린Iosif Vissarionovich Stalin. 1879~1953 정권은 그의 미술을 공산주의 사회질서 파괴 행위로 규정하며 체포해 구금하기도 했다.

이후 그는 구상회화로 돌아섰다. 1935년 쓸쓸하게 죽었다. 그의 유언은 이 작품을 그의 관 위에 그려달라는 것이었다고 하니, 얼마나 <검은 사각형>을 사랑했는지 알 수 있다.

<검은 사각형>은 모스크바 트레치아코프 미술관에 있다. 스탈린의 파기 명령에도 다행히 살아남은 이 작품은 경매에 나온 적은 없지만, 전문가들은 1조원이 넘을 거라고 추측한다.

◆ **Childlike**동심 ◆

이미 언급한 대로 피카소는 "어린아이처럼 그리기 위해 평생을 바쳤다."고 말했다. 한 어린이가 유치원에서 그린 그림을 '미술이야기'의 하나로 소개한다. 하나는 색이 화려하고, 선과 붓질이 힘차다. 다른 하나는 마치 수묵화로 그린 추상화 같다. 2000년생의 아이가 각각 2003년, 2006년에 장난하듯이 그린 그림이다. '장난'으로 썼지만, 아이는 선생님의 지도나 시범을 열심히 듣고 보며 진지한 자세로 그렸을 것이다. 아이는 그 나이에 떠오른 느낌을 소중히 다루며 선을 긋고, 붓을 찍고, 색을 칠했을 것이다.

아이의 두 작품
도민영 2003.2006 개인 소장

"손가락에 연필을 쥘 힘이 생긴 아이들은 연필이 없으면 막대기라도 들고서 바닥에 무엇인가를 끄적거리기 시작한다. 예술의 본질이란 자신을 표현하고 자기 생각과 감정들을 남들과 소통하려는 시도라고 할 수 있다."

임상심리학자인 윤현희가 《미술의 마음》2021에서 쓴 글이다. 저자의 말처럼 예술이란 거창한 게 아니다. '나의 감성'을 표현하는 일이다. 그 결과물이 세상에 인정받아 '작품'이 되느냐 마느냐는 부차적인 문제다.

아이들이 유치원 등에서 그리거나 만들어 온 '작품'은 예술적인 가치를 떠나 추억이 될 것이므로 쉬이 버리거나 소홀히 하지 않는 것이 좋겠다. 더욱이 이런 창작이 아이에게 '최초'라면 더없이 큰 의미가 있을 것이다. 디지털 시대를 십분 활용해 사진이라도 남기면 기억에 남고 소망이 된다.

미술 감상이란 꼭 대가들의 작품을 통해서만 하는 게 아니다. 아이들의 그림에서부터 주변의 건축물이나 자연이 만든 선과 색, 상품의 로고, 거리의 표지에 이르기까지 각자의 느낌을 간직하는 일이다.

"난 인간의 근원적인 감정을 표현하는 데만
관심 있다. 내 그림을 느끼려면
45cm의 거리에서 집중해서 보라. 침묵 속에서."

제 5 장

다시, '나'는 누구인가

인생은 '나'를 찾아 떠나는 긴 여행이다. 여행의 짐은 가볍지 않고, 길은 낯설며, 돌아올 날은 정해져 있지 않다. 여행의 방법과 일정은 수없이 많겠지만, 틀림없는 사실이 하나 있다. 여행은 반드시 끝난다는 점이다. 그건 죽음이다. 모든 인간에게 가장 평범한 대면은 죽음이다. 누구나 아는 진실이지만, 담담히 마주하는 이도 있고, 한사코 피하는 사람도 있다.

여행의 과정은 몰라도 종착지를 아는 '나'가 취할 수 있는 태도는 니체Friedrich Wilhelm Nietzsche. 1844~1900 가 제시했다. '자신과의 대화'다.

니체는 《아침놀》1881 에서 "우리는 자신을 볼 때도 언제나 타인의 눈을 통해서 본다. 자신과 대화하는 법을 모르는 것, 자신을 배려하지 않는 것이야말로 무례한 일이다."라고 했다. 타인을 의식하면 '나'를 놓친다. 타인의 시선과 타인의 평가에서 벗어나 자신의 행복을 찾는 첩경은 스스로와 진솔한 대화를 하는 일이다. 니체가 위대한 사념의 결실로 얻은 '영원회귀' 사유도, '내가 나의 삶을 다시 살기를 원할 정도로 최선을 다해서 살아라.'는 한 문장으로 정리할 수 있다. 최선을 다해서 사는 일이란 '나'를 바라보고 '나의 욕망'을 살펴보는 일이다. 나 자신에 대해 솔직할 때 영감과 창의성이 발휘되는데, 그게 나 자신에게 주는 자유고 나 자신과 나누는 대화다.

예술가들이 펼친 '대화'의 결과는 작품이다. 많은 작품이 오늘도 빛나고 있다. 하지만 그들의 여행은 그들의 작품처럼 반드시 빛나지는 않았다. 예술혼이 주는 고

통 탓인지, 빛나기는커녕 어두운 심연의 길을 걸은 여행이 더 많았다.

예술가들의 사랑은 영원이 되기도, 고통이 되기도 했다. 때론 자신을 학대하기도 했다. 타인과 세계에 맞서기도 했다. 대신 그들은 항상 '나'를 찾기 위해 최선을 다하는 '대화'를 하기 위해 애썼다.

미술에세이스트 최혜진1982~이 쓴 《북유럽 그림이 건네는 말》2019은 그림에 대한 해설만큼 삶에 대한 통찰이 담긴 책이다. 이렇게 말했다. "세계는 광활하고 나는 작다. 시간에겐 시간의 몫이, 타인에겐 타인의 몫이 있다. 내 머리로 저 너머까지 계산하고 파악하고 통제할 수 있다고 믿지 말자. 중략 끌어안자. 생의 우연을, 모호함을, 부서지기 쉬운 연약함을, 부조리함까지도."

힘에 겨워 제대로 끝내지 못했고, 만족스럽지 못한 경우도 숱하지만, 예술가들은 누구보다 '나'를 응시하며, '나'의 과정과 몰락을 인지한 사람들이다. 그리고 '나' 안에 타인과 세상을 담으며, 인류에게 유산을 남긴 사람들이다.

다시 니체를 인용하면, "내가 음악을 가장 사랑하고 가장 잘 느꼈을 때 나는 음악에서 떨어져 있었다. 사물들을 제대로 사유하기 위해서는 멀리 거리를 두고 볼 필요가 있을 것 같다."라고 했다.

미술과 화가들에게 이 문장을 적용하면, 거리를 두고 자신을 본 가장 첨예한 결과물은 자화상이다.

미술—보자기

다시, 자화상들

죽기 직전에 유일한 자화상을 그린 화가가 있다. 아메데오 모딜리아니Amedeo Modigliani. 1884~1920다. 그는 빈센트 반 고흐Vincent Willem van Gogh. 1853~1890와 여러 공통점이 있다.

'불우의 화가'였다. 사후에야 빛을 받아 대가가 됐다. 죽은 나이도 거의 같다. 36세와 37세. 국적은 각각 이탈리아와 네덜란드였지만, 프랑스에서 예술혼을 불태웠다. 두 사람이 확연하게 다른 지점은 자화상이다.

고흐는 많은 자화상을 남겼다. 고갱과 헤어진 뒤엔 귀를 자른 모습마저 두 점이나 그렸을 정도다. 모딜리아니는 이 그림, 딱 한 점의 자화상1919을 그렸다. 그의 뮤즈였던 쟌 에뷔테른Jeanne Hébuterne. 1898~1920의 초상을 다양하게 그린 점과 대비된다.

미술에세이스트 서경식1951~의 평이다. "모딜리아니는 자기 자신을 예술 표현의 대상으로 삼는 데 관심이 없었던 드문 예술가다. 그는 스스로 모델이 되어 '불멸의 존재'가 되기 거부했을 것이다."

그는 병이 깊어 죽음이 눈앞에 온 것을 안 다음에야 자화상을 그렸다. 그도 남기고 싶었던 것이다. '불멸'은 아니지만 '존재'를, '기억'을…….

그의 불행한 삶을 알고 보기 때문인지, 자화상을 접할 때마다 애처롭다. 눈동자를 그리지 않는 특유의 화법으로 묘사한 표정은 여린 웃음 같기도 하고, 비장한 초연함으로 보이기도 한다.

자화상
아메데오 모딜리아니 1919 상파울루 대학 현대미술관

이 자화상에 감정이 쉬이 이입된다면, 그건 '나의 모습'이기 때문이다. '혼자서 혼자를 혼자로 그리는 일'은 아마도 우리가 매일 해야 하는 일일지도 모른다.

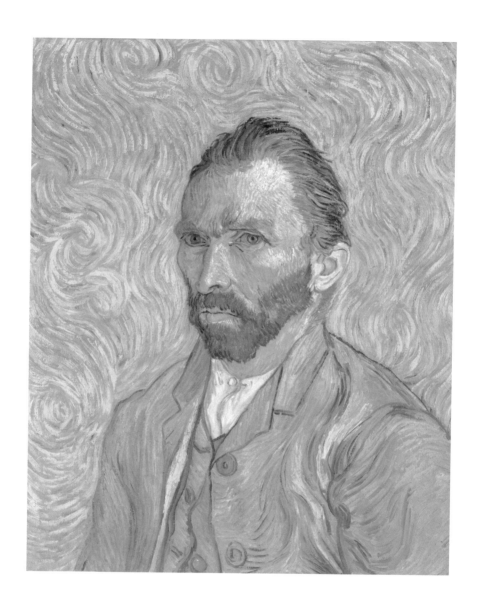

자화상
빈센트 반 고흐 1889 파리 오르세 미술관

앞서 말한 것처럼 또 한 명의 불우했던 화가 고흐Vincent van Gogh. 1853~1890가 말년에 그린 자화상1889이다. 고흐는 서양화가 중에서도 자화상을 많이 남긴 편에 속한다.

특유의 붓질, 소용돌이치는 듯한 배경을 두고 고흐는 우리를 응시하고 있다. 그런데 볼수록 그의 눈은 우리를 향하지 않는 듯하다. 우리 너머 어딘가를 보는 것 같고, 우리 옆으로 살짝 비껴 보는 것 같기도 하다.

고흐는 스스로 세상과 결별한 화가다. 이 땅을 떠나기 전, 자신이 갈 저 먼 곳을 바라보는 것일까?

고흐의 죽음에 관해 읽다보면 애처로운 사실이 하나 더 있다. 그를 평생 정성껏 후원한 동생 테오 반 고흐Theo van Gogh. 1857~1891도 그가 죽은 뒤 6개월도 채 지나지 않아 세상을 떠났다는 소식이다.

고흐가 세상에 알려지고 대가의 반열에 오르게 된 건 테오의 부인 요한나Johanna van Gogh Bonger. 1862~1925와 테오 아들의 치열한 노력 덕이었다. 그들은 고흐와 테오가 주고받은 7백여 통에 가까운 편지를 정리했으며, 고흐가 남긴 그림들을 홍보하기 시작했다. 끈질긴 노력의 결실로 고흐는 1930년대부터 세상에 알려지기 시작했고, 대중들은 열광했다.

마침내 1973년 암스테르담에 '반 고흐 미술관'이 문을 열었다. 개관 테이프 커팅식 한 가운데는 80세가 넘은 테오의 아들이 섰다. 고흐가 죽었을 때 갓난 아기였던 그는 노구를 이끌고 감격에 겨운 표정으로 고흐의 그림과 마주했다. 그의 이름도 빈센트 반 고흐Vincent van Gogh Jr. 1890~1978였다.

그가 태어났을 때 고흐가 그려 선물한 그림이 <아몬드 꽃>1890이다.

아몬드꽃
빈센트 반 고흐 1890 암스테르담 반 고흐 미술관

그는 자라면서 항상 그의 곁에 걸려 있던 <아몬드 꽃>을 보며 큰 아버지가 위대한 화가임을 되새겼다.

18세기 프랑스의 화가 장 시메옹 샤르댕 Jean Siméon Chardin. 1699~1779 이 생의 후반1771에 남긴 자화상이다. 얼굴과 배경에 드리운 음영, 겨우 알아챌 수 있는 엷

자화상
장 시메옹 샤르댕 1771 파리 루브르 박물관

은 미소는 체념 같기도 하고, 달관으로 보이기도 한다.

그는 로코코 시대에 활동했다. 당시 주류로서 이름을 남긴 부셰François Boucher. 1703~1770, 와토Jean-Antoine Watteau. 1684~1721 등이 귀족 살롱문화를 인위적인 화려함으로 그릴 때, 샤르댕은 서민의 일상과 일상 속의 사소한 물건들, 부엌용품이나 과일, 생선, 채소 등과 꾸준히 대면했다. 정물화의 경지를 한 단계 높인 화가다.

마르셀 프루스트Marcel Proust. 1871~1922 는 샤르댕의 이 자화상을 보곤, '많이 보고, 많이 웃고, 많이 사랑해본 사람의 눈'이라는 감상을 남겼다. 프루스트는 대하소설 《잃어버린 시간을 찾아서》1913~1927 를 썼다. 그는 샤르댕의 눈에서 시간과 존재를 잃지 않은, 혹은 잃지 않으려 노력한 한 예술가의 영혼을 본 듯하다.

서양화가 중 누구보다 자화상을 많이 그린 '자화상의 제왕'은 렘브란트Rembrandt Harmenszoon van Rijn. 1606~1669 다. 그는 에칭과 드로잉을 포함하면 60여 점복사본까지 합하면 100여 점에 이르는 자화상을 그렸는데, 젊은 시절엔 자의식의 발현으로, 말년에는 모델을 구할 돈이 없어서 혹은 성찰의 수단으로 그렸다.

그의 마지막 자화상1669 으로 언급되는 작품이다. 눈길을 보면, 그 누구의 자화상보다 '깊다.' 양쪽 눈에 드리운 명암의 대비는 자신이 겪었던 삶의 두 조각을 상징하는 듯하다. 손을 모아 쥐고 있는 자세에서 모든 걸 내려놓은 느낌도 든다. 초연함의 상징으로 인정되는 자화상으로, 조금도 미화하거나 과장하지 않았다. 자신의 그림을 사랑했던 사람들을 응시하면서 "지나온 세월을 있는 그대로 바라보라."고 말하는 듯하다.

사람의 눈을 똑바로 맞추기는 쉽지 않다. 박정자1943~ 는 《시선은 권력이다》2022 개정판에서 타인의 시선은 냉혹한 권력의 하나라고 했다. 혐오감, 두려움, 수치심을 유발할 수 있다고 한다.

렘브란트의 시선은 편안하다. 자화상은 그림일 뿐이지만, 눈 맞추기 쉽지 않은 것

들이 많다. 그런 점에서 이 자화상은 편하게 볼 수 있다. 그의 눈을 들여다볼수록 그가 아닌 '나'를 보는 것 같다. 이런 생각을 한다. '그는 초월한 것일까?'

렘브란트는 화가로서, 남편으로서, 아버지로서 인생 최고조의 시기를 보냈고, 반대로 급격한 추락과 몰락의 시절도 보냈다. 그는 이 자화상을 그린 얼마 후, 가족이며 돈이며 친구도 없는 고독 속에서 굴곡진 생을 마감했다.

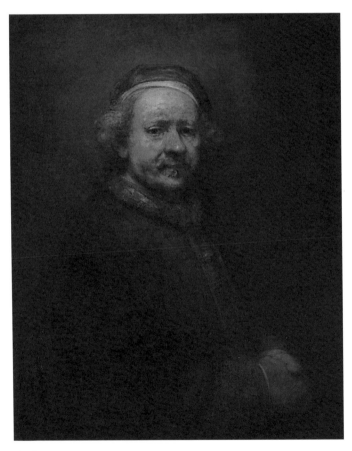

자화상
렘브란트 판 레인 1669 런던 내셔널 갤러리

결혼 6주년 기념 자화상
파울라 모데르존 베커 1906 브레멘 파울라 모더존 베커 미술관

한 여성이 옷을 벗은 채 관람객 앞에서 섰다. 불룩한 배를 다소곳이 감싼 모습이 임신한 모습이다. 부끄러운 웃음을 엷게 띤 듯하기도 하고, 큰 눈망울이 우수憂愁로 보이기도 한다.

20세기 초 독일의 표현주의 화가 파울라 모데르존 베커 Paula Modersohn Becker. 1876~1907 가 그린 <결혼 6주년 기념 자화상>1906 이다. 이 그림은 '여성 최초의 누드 자화상'으로 기록됐다. 많은 작품을 남기지는 않았지만, 이외 여러 자화상을

통해 자신만의 화법으로 작품성을 진작振作시켰다.

작품의 뒷이야기는 그녀의 자화상을 다시 보게 만든다. 이 그림을 그릴 당시 실제 그녀는 임신하지 않았다. 다음 해인 1907년 임신. 출산했으나 며칠 지나지 않아 후유증으로 세상을 떠났다.

'여성'이 주체적인 존재로 우뚝 서기 전, 파울라는 서른 한 살의 짧은 생애를 살면서 '여성으로서의 자아'를 미술사에 새겨 넣었다.

웃는 자화상
리하르트 게르스틀 1908 빈 벨베데레 미술관

리하르트 게르스틀Richard Gerstl. 1883~1908 은 오스트리아 출신으로 같은 나라의 클림트Gustav Klimt. 1862~1918 보다 스무 살 어린 표현주의 화가다.

이 화가는 고작 스물다섯에 스스로 목숨을 끊었다. 남긴 작품도 많지 않은데, 그중 가장 유명한 작품이 죽기 직전에 그린 이 그림, <웃는 자화상>1908 이다. 웃고 있지만 우는 듯한 자화상. 이 작품은 이뤄질 수 없던 그의 사랑을 표현한 것이다. 아르놀트 쇤베르크Arnold Schoenberg. 1874~1951 는 '무조無調음악'으로 20세기 현대음악을 연 작곡가다. 역시 오스트리아 출신이다.

쇤베르크에게 그림을 가르치며 이웃으로 지내던 게르스틀은 그의 아내 마틸데와 깊은 사랑에 빠졌다. 둘은 '밀월 도피'까지 벌였지만, 마틸데는 가정을 지키기 위해 두 달 만에 게르스틀을 등지고 가족에게 돌아간다.

상실을 견디지 못한 게르스틀은 자신의 화실에서 목을 맨다. 20대의 나이에 실연의 상처를 극복하지 못한 '어린 영혼'은 그림 제목처럼 웃는 것이 아니라 우는 것이었다. 그것도 절절하고 슬프게……

인간에 내재한 감정의 자취, 그중 '사랑의 상처'는 인류의 영원한 숙제다. 이루지 못한 사랑을 그린 유치환1908~1967 시의 한 구절. '사랑하였으므로 행복하였네라'가 떠오른다.

'나이브 아트Naive Art'란 전문적인 미술 교육을 받지 않은 작가들이 그린 작품들을 말한다. 한자어로 '소박파素朴派'라고도 한다. 이를 대표하는 화가가 프랑스의 앙리 루소Henri Rousseau. 1844~1910 다. 앞 장에서 소개한 대로 그는 세관원으로 생계를 유지하던 중하층 공무원으로, 휴일이면 화구를 잡는 전형적인 '일요화가'였다. 그는 '나이브, 소박, 일요'라는 단어들을 무색케 할 정도로 그 어떤 이보다 자신감이 넘치는 예술가였다. 당시 이미 대가에 진입한 피카소의 초대를 받고 "당신은 이집트 미술을 대표하지만, 나는 현대미술을 대표하는 화가지."라며 너스레를

자화상
앙리 루소 1890 프라하 국립 미술관

떨었다고 한다.

1890년에 그린 자화상에 그의 자의식이 뚜렷하게 드러나 있다. 파리 만국박람회를 축하하기 위해 세워진 에펠탑이 보이고, 센 강에 정박한 배에는 만국기가 펄럭이고 있다. 파랗게 드리워진 하늘과 하얀 구름 아래 루소가 굳건히 서 있다. 의도적으로 몸체를 크게 그렸으며, 눈도 투명하고 또렷하다. 손에 든 팔레트엔 두 이름이 쓰여 있다. 먼저 죽었지만, 화가가 사랑한 두 아내, 클레망스와 조세핀이다.

루소는 자신을 사랑했고 가족도 아꼈던 사람이었다.

미술—보자기

약속, '나를 찾는 일'

종착지에 도착했다. 미술을 통해 '나'를 찾는 길을 더듬어 봤다. 길은 가깝지 않고 순탄하지 않다. '보는 일을 통해 자신을 기억하는 힘'을 찾았는가? 꼭 미술이 아니라도 상관없다.

《역사의 쓸모》2019에서 저자 최태성1971~은 '나'를 찾는 방법과 좌표를 제시했다. "다른 사람과 비교하기 시작하면 삶은 쉽게 초라해지고 가능성은 희박해진다. 비교는 나 자신과 해야 한다. 어제의 나보다 오늘의 내가 더 낫기를……."

《달팽이 식당》2008을 쓴 오가와 이토小川糸. 1973~도 같은 말을 했다. "옆 사람과 비교해서 행복한지 아닌지를 찾는 게 아니라, 스스로 행복한지를 돌아보는 일에서 진정한 행복을 찾을 수 있는 것이라고 봐."

길 위에 오도카니 막아서는 장애와 방해가 상존하더라도 부딪혀야 하다. 유실과 굴절, 도약과 활기가 교차할 것이다. 교두보를 마련하는 일이 삶의 이야기다. 이루지 못하더라도 '나'를 찾는 이야기는 남는다.

작가 김주영1939~은 장편소설 《뜻밖의 생》2017, '작가의 말'에서 이런 에피소드를 적었다. 척박한 바위산 기슭에 하루에 몇 그루의 나무를 심는 중국 농촌의 한 농부는 사고로 두 팔을 잃은 심각한 장애인이다. 농부는 이런 말을 했다.

"방법은 고난보다 많다."

책을 마치며, '마지막이자 시작이 되는' 시 한 편을 읊는다. 미국 현대 시인 로버

트 프로스트Robert Lee Frost. 1874~1963의 <눈 오는 저녁 숲가에 서서>1922다. 영문학자 장영희1952~2009의 번역이다.

> '이 숲이 누구 숲인지 알 것도 같다. / 허나 그의 집은 마을에 있으니
> 내가 자기 숲에 눈 쌓이는 걸 보려고 / 여기 서 있음을 알지 못하리.
> 다른 소리라곤 스치고 지나는 / 바람소리와 솜털 같은 눈송이뿐.
> 숲은 아름답고, 어둡고, 깊다. / 하지만 난 지켜야 할 약속이 있고,
> 잠들기 전에 갈 길이 멀다, / 잠들기 전에 갈 길이 멀다.'

반복하는 마지막 문구를 원어로 써본다.
'And miles to go before I sleep, And miles to go before I sleep'
숲은 아름답고, 어둡고, 깊지만, 우린 '약속'을 위해 잠들기 전, 먼 길을 가야 한다.
약속이란 바로 '나를 찾는 일'이다. 인생이란 평생에 걸쳐 자신을 알아가는 과정이다.

쿠브론의 숲
카미유 코로 1872 워싱턴 내셔널 갤러리

미술——보자기

숲은 아름답고, 어둡고, 깊지만,
우린 '약속'을 위해 잠들기 전,
먼 길을 가야 한다. 약속이란 바로
'나를 찾는 일'이다. 인생이란 평생에 걸쳐
자신을 알아가는 과정이다.

약 1년 6개월 전까지만 해도 페이스 북 등 SNS는 내게 딴 세상이었다. 뜻밖의 기회에 계정을 만들었지만, 이름만 있는 빈 계정이었다.

회사 후배 이충원 부장이 말했다. "좋아하는 관심거리를 써보세요."

그렇게 글쓰기를 시작했다.

약 1년 전까지만 해도 미술 강의는 언감생심이었다. 회사에서 처음으로 진행한 문화 아카데미 <여행자학교>가 개설됐다.

회사 후배 성연재 부장이 말했다. "오랫동안 경험한 보도사진과 미술을 연결해 강의해 보세요."

그렇게 강의를 시작했다.

약 6개월 전까지만 해도 책을 쓴다는 건 나와 무관한 일이었다.

고교 동창생인 배재익이 말했다. "네 글은 엄청 재미있고 통찰력이 돋보여. 꼭 책을 내자."

그렇게 출판을 시작했다.

계기를 마련해 준 은인은 이 세 사람이지만, 모든 과정에서 내게 힘을 보태준 이는 매일 쓰는 내 글을 읽고, 격려하며, 조언해준 페이스 북 친구들과 지인들이다. 이들 덕에 미술책 탐독에 열을 올리며 그림을 더 많이 감상할 수 있었으며, 갤러리 산책에 자극도 받았다. 풍성한 글이 되는 데 도움을 얻은 것은 물론이다.

이름만 알던 한 페친은 "음악에 대한 이해를 높이면 더 깊은 글이 될 것 같아요."하며 70여 장의 CD를 보내주기도 했다.

예상치 못한 복을 받은 것이다. 이 글 뒤에 함께 인쇄한 '추천의 글'은 그

고마움을 조금이라도 담으려는 내 작은 성의다.

미술책 편집은 다른 출판과는 다르다. 특히 이 책에는 매우 많은 그림을 넣었다. 책의 기획부터 편집, 디자인, 빛나는 아이디어 제공에 이르기까지 쉴 틈 없는 시간을 보낸 출판사 <자연경실>의 진병춘 사무총장과 박시현, 박소해 씨에게 짧게나마 감사의 인사를 표한다.

마지막으로 언제나 나를 알아주는 아내 임재연과, 언제나 나를 믿어주는 딸 민영에게 미안함과 고마움을 전한다.

내가 쓴 글이지만, 이 책에서 가장 기억에 남는 문장을 다시 쓰며 여정을 마친다.

"초록이 고플 때, 봄은 멀리서 온다."

2023년 4월

도 광 환

축하드립니다. 치유의 마법을 가진 미술을 좀 더 섬세하고 친숙하게 엮어 주셨어요.. - 황금빛

'보이지 않던 것이 보이는 것', 그것이 미술이고 예술이며 우리의 삶 아닐까요? <미술-보자기>
발간을 축하드립니다. - 김광선

도처에 보이는 그림들이
광활한 역사와 무수한 사람들의 삶과 함께
환히 의미를 드러내며 자신을 투영하게 만드는 이야기 보따리들.
도광환 기자는 그림을 통해 줄곧 사람을 말하고 있다. - 낮달 정정현. 작가 겸 문화기획자

도광환의 미술이야기는 마술이다. 친절하지만 날카롭다. 삶을 삶답게 느끼고 생각하게 한다.
비루한 일상도 읽다보면 즐겁고 유쾌해진다. 깊은 경험에서 오는 미술이야기는 예술을 넘어
삶을 아름답게 한다. 오늘도 그 마술이 기다려진다. - 김선규. 전 문화일보 선임

그림이 재미있다. 도 기자의 <미술-보자기>. 새 옷 입고 독자들을 만난다. 축하!!! - 서기선

페친 도광환 님은 사진기자 출신의 미술애호가이자 독서광이며 소통력 좋은 글쟁이입니다.
예리한 눈과 부지런한 발품으로 포착한 그림들, 여러 미술 관련 서적과 다방면의 독서를 통
해 집적한 지식과 통찰력, 글쟁이 친구로서 자신의 이야기를 전하듯 담백하게 풀어 들려주
는 특별한 그림 이야기. 한 편씩 즐겨 읽으며 그림에 대한 이해를 쏙쏙 키워갈 수 있었습니다.
함께 기뻐하고 축하드립니다. - 임미옥. 시인

우리네 삶과 역사가 고스란히 들어 있는 그림들. 그동안 어려웠던 것들을 도광환 님이 열정적
으로 풀어주셔서 어느새 그림과 미술 속에 들어와 즐기고 있네요. 남은 인생이 많이 풍요로
워질 거 같습니다. 제2의 가슴 뛰는 청춘을 응원합니다. 행복한 사람*~^ - 신희숙

미술을 업으로 하지 않은 도 기자가 이야기 해주는 그림은 더욱 일상으로 다가온다. 바로 옆
에서 그림 이야기를 들려주는 할머니의 이야기처럼 쉽다! 자, 그럼 그림 이야기 재주꾼 옆으
로 가봅시다! - 이정세. 전 문화일보

미술에 '문외 우먼'으로서 새로운 세상에 눈뜨게 됐습니다. 영혼을 풍요롭게 하는 귀한 글들,
진심으로 감사드립니다.^^! - 황보경민. 중국어 번역 프리랜서

'도광환'은 홀로 존재하지 않는다. 오직 보고 느끼고 쓰는 것으로 대중 속에 있다. 보통 사람이 알 수 없는 것들을 보통 사람이 알 수 있도록 가장 멋진 언어로 가장 쉽게 알려주는 친절한 마술사다. - 위유미. 인성교육진흥원장

미술은 나의 삶의 근원을 알게 해주는 힘이라고 할까요? 내가 서 있는 삶에 그림의 아름다움이 잔잔하게 스며들 때의 그 느낌을 오랫동안 기억하게 해주는 힘, 미술이 지닌 매력 아닐까요? 축하합니다. - 도미희. 뉴질랜드 해밀턴 거주

명화는 왜 명화일까? 도광환 님의 자세하고 맛있는 해설을 듣고 조금씩 알게 됐다.
- 우포사랑. 오마이갤러리 관장

도광환 기자님의 미술칼럼은 다채로운 작품 이야기가 들어 있는 보자기를 하나씩 하나씩 풀어내 읽는 재미가 쏠쏠합니다. 이제 이 주옥같은 글들을 한 권의 책으로 읽게 됐네요. - 김선지. 작가

사진을 찍으며 철학과 미술사에 관심을 갖게 됐다. 숙제처럼 마주하던 미술이 어느덧 일상이 돼 있었다. 바로 도광환의 미술이야기 덕분이다. <미술-보자기>. '나를 기억해나가는 여정이 삶'인 것을……. 그는 미술을 통해 삶을 그리고 있다. 그의 삶을 보며 나의 삶을 기억해 보고 싶다. - 박흥식. 여행자학교

어려운 그림이 눈과 맘에 꼭 박히도록 만들어주는 명쾌한 설명. 배경지식은 물론 관련되는 철학과 미학까지……. 도광환 님의 깊고 넓은 지식에 감탄하며 매번 포스팅을 읽었습니다. 페북에선 줄 쳐가며 읽기 어려웠는데, 책으로 출판한다니 얼마나 반가운지 모르겠네요. 2쇄, 3쇄 찍으시고 후속편도 고대합니다. - 조남경. 여행 큐레이터

도광환 작가의 <미술-보자기>. 직접 보자기를 풀어보세요. 놀라운 뜻밖의 선물이 담겨있답니다. - 유지연. 싱어송라이터

이 책은 미술책이 아니라 철학책이다. 그림을 통해 인간과 자연 그리고 신의 섭리를 탐구한다. 감성과 이성, 혼동과 질서, 거짓과 진실까지 포괄한다. 진정 아름다운 삶이 무엇인지 알 수 있게 된다. - 권찬호. 상명대 교수

도광환 님의 미술 이야기는 편안합니다. 무언가 기억하고 공부하려고 애쓰지 않아도 됩니다. 아직 그 연세는 되지 않으셨지만, ^^; 할아버지의 옛날이야기를 듣는 것처럼 눈을 감고 들어도 그려지는 마법이 있습니다. - 김경화. 광고대행사 대표

이 책은 작품 속의 흥미로운 이야기와 의미가 서로 통해 작품을 재미있고 인상적으로 보는 방법을 알려줍니다. '중고생 때 만났다면', 하는 아쉬움이 있습니다. 이 책은 미술의 새로운 세계를 보여줍니다. - 장동윤. 공무원

강사의 흰 셔츠가 땀에 젖어가고 강의실에, 미술관에 가득했던 우리들의 열광을 책으로 두고 볼 수 있으니 행복하다. 전쟁, 평화, 계절에 맞는 그림을 해박한 작가의 해설로 들으며, 예술은 곧 인생이고 역사임을 알게 된다. 총명한 눈으로 읽어주는 그림이야기 책은 보는 사람 모두에게 예술로 넘나드는 창작의 기쁨을 선물할 것이다. - 윤향옥. 서울글로컬교육연구원장

작가의 삶과 인생 경험, 찰나를 예술적으로 기록한 미술 작품을 통해 진정한 인간의 아름다움과 사람의 온기를 끌어내 주는 도광환 님의 사람 냄새나는 통찰력에는 미술명작 그 이상의 가치로 재해석돼 독자의 마음깊이 전해집니다. 진정한 '예술의 빛'으로 발휘되는 것 같습니다. - 허윤주. 문화예술자본 박사

도광환 님의 '미술-보는 일, 자신을, 기억하는 힘', <미술-보자기>가 내 인생 후반전에 즐거움을 주는 동시에 모든 독자들에게도 쉼과 힘이 돼 주는 베셀베스트셀러이기를 바랍니다.
- 박남희. 회사원

보통 사람의 삶 가운데로 미술을 데려와 저마다의 인생을 긍정하고 앞으로 나아갈 수 있도록 녹여낸 우리 모두의 이야기. - 서담희. 미술애호가

이렇게 간결하고도 재미있게, 그리고 내 마음까지 돌아보게 만드는 미술책은 처음 접했다!
- 김혜진

보는 이가 부담스럽지 않게 마음과 느낌을 열게 해 주는 도광환 님의 그림 소개는 다정하고 따뜻합니다. 한 번도 뵌 적은 없지만 페북을 통해 만난 아주 멋진 친구입니다. - Miok Lim. 미국 시카고 거주

도.광.환. 그의 글은 따스한 인간애가 있다. 내가 닮고 싶은 예술의 경지를 품고 있는 시선, 깊고 깊은 해설이 그를 빛나게 한다. 그의 글을 읽으면 또 다른 내가 보인다. - 원현미. 전 이화여대 작곡과 교수

소박한 정담으로 인연을 북돋우는 소곤소곤 옹달샘?! - Andy Kwon

30년 베테랑 사진기자의 눈에 선택된 그림들! 평생 미를 추구하고 사각의 세계에 아름다움을 담는 일을 한 작가가 사랑하는 그림들! 눈으로 보고, 귀로 듣고, 마음으로 느낀 그림을 함께 나누고자 한단다. 기꺼이 공감하며 힐링하고 싶다. 옆에 두고 하나씩 찬찬히 음미해 보련다. <미술-보자기>. - 김희은. 갤러리 까르찌나 관장

누구나 드러낼 수 없는 당신만의 섬세한 한방이 때로 웃음을 주고 때로 감동을 주고 무엇보다 미술사에 접근하고 싶은 호기심을 자극하는 강점이 느껴진다. 무엇보다 사진과 그림을 접목해서 달리 혹은 같이 바라볼 수 있는 묘한 자극을 전달하는 도광환 님만의 매력을 알기에 <미술-보자기>를 활짝 펼쳐보고 싶다. - 진민. 에세이스트

도광환 국장님 미술이야기 속에는 '뮤즈'가 있어요. 제 작품에 영감을 주신 적도 있습니다. 앞으로 또 어떤 영감을 주실지 기대하며 읽겠습니다. - 정미. 서양화가

우리는 살아있기에 감각한다. 그는 사진이라는 노출 너머의 기록을 분하여 그림이라는 연작의 경계를 넘어온 듯하다. 도광환 작가의 <미술-보자기>는 그렇게 렌즈를 넘어 그림이라는 낯선 통찰에 사뿐하게 내려앉았다. - Sojung Kim. 미국 산 호세 거주

미술 이야기로 시작해서 문학, 음악 등 예술 분야를 총체적으로 연결시켜주고 관련 도서까지 소개해 주는 최고의 선생님입니다. 책으로 다시 마주할 날을 기대하며 응원 드립니다. - 송재율

'페북 셀럽'인 도광환 기자가 책을 낸다. 페이스 북에서 인기 높은 그의 '미술이야기', '미술로 보는 세상'이 드디어 <미술-보자기>라는 제목으로 나왔다. 그의 글은 치밀한 고증, 신박한 해석, 흥미 있는 이야기로 미술을 새롭게 안내한다. 이렇게 해서 일상적으로 알던 그림은 우리 앞에 재탄생한다. 그런 점에서 책 제목에 이의 있다! <미술 보자기>가 아니라 <도광환의 마술 보자기>가 더 어울릴 것으로 사료된다. - 정길화. 한국국제문화교류진흥원장, 전 MBC PD

그림목록

미술──보자기

보는 일, 자신을, 기억하는 힘

ⓒ 2023 도광환

초판 1쇄 2023년 5월 1일

지은이 ㅣ 도광환
펴낸이 ㅣ 신정수
기획 및 편집 ㅣ 박시현, 박소해

디자인 ㅣ 아트 퍼블리케이션 고흐
펴낸곳 ㅣ 자연경실
주소 ㅣ 서울시 서초구 방배로 19길 18, 남강빌딩 301호
전화번호 ㅣ 02)6959-9921
팩스 ㅣ 070)7500-2050
전자우편 ㅣ pungseok@naver.com

ISBN 979-11-89801-62-5

이 책은 관훈클럽정신영기금의 도움을 받아 저술 출판되었습니다.